上海市重点学科建设项目资助 项目编号 B601

Western Modernist Art

西方现代派美术　　鲍诗度 著　　中国建筑工业出版社

前言 PREFACE

Western Modernist Art　　　Preface　　　**1**　　　鲍诗度

走进巴黎以西70公里吉维尼小镇的莫奈庄园，立刻仿佛置身于莫奈的绘画之中，池塘里长满他笔下的一系列睡莲作品原形，绿荫环抱，风景秀美，难怪莫奈能以丰富而高雅的色调和极具灵动的笔触，生动地描绘出睡莲在不同时段的迷人光影。

　　所谓西方现代派美术，是指西方国家从二十世纪初发展起来的现代美术中某些流派——野兽派、立体派、未来派、达达派、表现派、超现实主义、抽象主义、波普艺术等等的统称。"现代派"一词是和某种新的、非传统的、区别于过去的艺术思想联系在一起的；现代派美术既不同于以往的传统美术，也不包括现代的各种现实主义流派，它与现代的西方美术更不是同一概念，它在其中只占一席之地。

　　西方现代派美术的出现有其政治的、经济的、文化的、哲学的历史渊源，是与现代西方社会的进程紧密相联的。十七世纪英国资产阶级产业革命后，由新技术革命引起的一系列变化导致社会结构以及人的思想、意识、价值观念、人与人之间的关系等等都发生相应的改变。反映在美术领域内，刚刚发展起来的现代科学，以它的实际功效和成果，促使人们对艺术创新逐渐采取比较开放的态度；摄影技术的日益成熟，严重地动摇了一向视模仿自然为全部目的的绘画信念；以日本版画为代表的东方艺术和非洲艺术的传入，大大刺激了单一化发展的西方美术；在康德、黑格尔、叔本华、尼采等人的哲学思想和弗洛伊德心理学的影响下，一批画家反对理性的压制和传统的束缚，重视直觉和下意识活动，艺术上不满足于客观事物的再现，而着重于内心的"自我表现"；西方现实社会的种种矛盾和弊端，在画家的作品中也产生直接的或折射的反映。所以现代派美术正是西方现代社会发展的必然产物。

　　从整个欧洲美术历程来看，现代派美术思潮是从印象派前后这个时期开始的，它最早的源头可追溯到十六世纪的威尼斯画派，历经十七世纪的启蒙浪潮，到十九世纪的印象派。

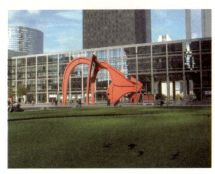 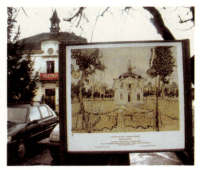

德方斯是巴黎的新城区，类似上海浦东新区，在法国密特朗总统执政时期建设起来的。美国现代雕塑巨人考尔德的钢铁雕塑《红蜘蛛》，在德方斯区域60座现代雕塑中，是最引人注目的。它与环境结合的十分完美。

法国巴黎远郊瓦兹河畔的奥维尔小镇是梵高最后生活的地方，也是在这里，梵高开枪自杀。在小镇原村公所门前竖立着梵高当年画的《奥威尔村公所》写生复制品。小镇街道旁、小巷中、建筑物前，竖立梵高当年的写生复制品，通过这些绘画作品可以看到至今保存原汁原味地建筑物、街景、教堂，对画对景，让人身临其境，有与梵高心灵亲密接触的感觉。

确切地说，现代派美术起源于法国后印象主义画家塞尚、高更和荷兰画家凡·高。这三位大师在现代美术史上的地位是辉煌的，塞尚更被誉为"现代绘画之父"。他们各自创造了前所未有的艺术世界，从而直接引起二十世纪初现代派美术的发展和变革。

二十世纪初，许多来自欧洲各地的青年艺术家（他们大多数后来成为现代艺术运动中举足轻重的领袖人物）会集巴黎，对艺术进行热烈的探讨；他们看到了塞尚的作品，被塞尚的新艺术所吸引。一九〇五年，以马蒂斯为首，弗拉曼克等人为骨干力量的野兽派在巴黎诞生。他们从塞尚的作品中得到启发，在艺术形式上深受高更和凡·高的影响，用强烈的色彩、奔放粗野的线条、扭曲夸张的形体，来表现对客观世界的主观感受。与此同时，德国表现主义应运而生，他们否定现实世界的客观性，同样一味追求艺术家本人的主观感受，但是他们并不注重于纯形式的探索，而是把绘画语言视为反抗社会现实、宣泄不满情感的手段。

两年之后，以毕加索、布拉克为首的立体派在巴黎出现。它与野兽派、表现派相反，是控制情感的理性画派。它继承了塞尚所建立的新的艺术秩序和一切物体皆由球体、圆柱体、锥体等形成的观念；另一方面，又修正了塞尚的面对自然来构图的原则，而主张以主观的结构来构图。换句话说，立体派先把一切物像加以破坏和肢解，把自然形体分解为各种几何切面，然后加以主观的组合，甚至发展到把同一物体的几个不同方面组合在同一画面上，借以表达四维空间。立体派在绘画史上是最早违反逻辑和现实世界规律的。毕加索和立体派对现代派美术的发展影响极大。

无论是野兽派、表现派还是立体派，不论他们的造型方法如何各异，或者表现主观感受的程度如何不同，他们最终都没有脱离自然，并以自然为母题的。而意大利未来派的出现，则离传统就更远了。

意大利的美术在文艺复兴之后，在一大批优秀遗产面前长期没有出现引人注目的变化。但自立体派之后，欧洲本土上各种新理论新观念纷纷涌入，于是，未来派在一九〇九年以前卫的姿态于意大利出现。

未来派原先是个文学概念，它出自诗人、宣传鼓动家马里内蒂的思想。开始是一帮青年知识分子的造反活动，意在反对文学上麻木不仁的状况，后来发展到否定一切传统艺术和文化遗产，甚至在第一个宣言中要求

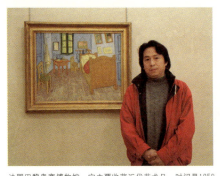
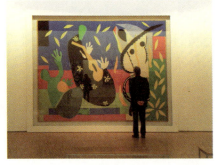

法国巴黎奥赛博物馆,它主要收藏近代艺术品,时间是1858年至1914年,是卢浮宫的古代艺术殿堂与蓬皮杜艺术中心的现当代艺术殿堂之间的衔接。它与卢浮宫、蓬皮杜艺术中心被称为三大艺术博物馆,它们是法国国家收藏的一个整体。被梵高最称之为东方彩色的木刻画《梵高在阿尔的卧室》,是梵高最著名的作品之一,他以及其简化的手法赋予室内所有陈设的高雅和清纯,表达他当时内心对宁静的渴望。

巴黎蓬皮杜艺术中心,主要收藏立体派之后现当代艺术品,包括应用艺术、建筑设计、新媒体、影像、雕塑等各种艺术形式,对国际现当代艺术品的收藏相当完整,是世界最著名现当代艺术中心之一。它定期展览毕加索、马蒂斯、莫迪里安尼、夏加尔、康定斯基、蒙德里安、克利、米罗、达利、波洛克、德・库宁等各种流派现当代艺术作品,图中是马蒂斯剪纸作品《王的悲哀》。

"捣毁图书馆、博物馆、学院,摧毁过去的城市,因为那都是些坟墓"。他们竭力赞扬革命之美、战争之美、现代技术和速度之美,一度得到墨索里尼的支持,被利用为宣传暴力行动和战争政策的工具。在美术领域内,他们排斥过去作为绘画手段的情调和预期的趣味,称颂有独创性的形式,在主题上也否定老一套的东西,认为重要的应是描绘现代的都市生活,诸如钢铁、速度、剧烈的运动等等。

未来派之后,意大利又出现了形而上画派。它同未来派完全相反,反对把运动和能量猛烈地往前推。在形而上绘画中,钟表的指针和塔上的小旗都呈凝滞状态,一切都是静止的,笼罩着神秘的沉默。其目的就是要把事物从日常的伦理中分离开。意大利画家乔治・德・基里科和卡洛・卡拉是形而上画派的创始者。形而上绘画具有超现实主义的成分,因此一九二四年超现实主义诞生后,这派画家承认基里科为他们的带路人。

昙花一现的未来派销声匿迹后,它的反传统、反学院派的精神以及破坏一切的口号,却为达达派的产生作了准备。

第一次世界大战给欧洲各国留下了极为惨痛的创伤。残酷的战争摧毁了一切,包括人们的美好理想和善良心灵。一批从各国逃难出来并聚集在中立国瑞士苏黎世的青年艺术家,出于对战争的厌恶和对社会的强烈不满,发表了《达达派宣言》。达达派与其他美术流派的运动不同,它是一个更为广泛的政治、社会运动,是对人的精神面貌、社会体制状态的大胆挑战。它由于对人类原有的一切感到厌恶,所以要否定一切、破坏一切。在艺术上,企图摆脱一切古代传统文化艺术,否定一切传统艺术的造型观念和造型规律,以怪诞荒谬的形象表现令人难以理解的事物。

一九二二年,分散在各国的达达派相继分化,有的趋向革命,有的陷于彷徨、苦闷。一九二四年,由法国医生兼诗人、原达达派骨干分子布雷东出面组织成立了超现实主义派。他们由于个人理想在现实社会中遭到幻灭,便从弗洛伊德的精神分析学说中寻找出路,把达达主义的荒谬、怪诞引往超现实主义的虚无、梦幻和超脱。在他们看来,下意识的领域、梦境、幻觉、本能是创作的源泉,提出了"纯粹的精神自动主义",依靠所谓自动记述法,利用图画象征、造型隐喻、改变环境等手法,表现荒谬、混乱的感觉和形象,构造了许多变

联合国教科文组织巴黎总部院内的陶版壁画《太阳墙》，是米罗1957年为教科文总部创作的，后因为壁画原有位置周围需要增加建筑设施，为了保护壁画，就把在室外的壁画圈进了室内，正对壁画的墙是落地玻璃，人们在室内和室外都可以观赏到米罗原作。

巴塞罗那米罗美术馆，坐落在巴塞罗那市奥林匹亚会场所在的犹太山丘，是专门收藏、展览、研究米罗作品的美术馆，也是米罗基金会的本部。米罗美术馆除了收藏米罗绘画和雕塑作品之外，还收藏了米罗许多版画、海报、舞台艺术等及五千多件草稿、素描、笔记，总共计近万件米罗作品与物品。

瑞士伯尔尼美术馆，收藏了世界上最多、最重要的克利作品，其中还有塞尚、马蒂斯、布拉克、毕加索、康定斯基等画家的作品。克利作品《曾经在灰蒙蒙的夜色下徘徊》，虽然在见原作品之前，就知道它的大小，但是，面对如此之小的世界名作，还是令人感慨之深！

形、幻想、魔术般的奇异世界。

　　超现实主义画派的代表是德国画家马克思·恩斯特、西班牙画家霍安·米罗和萨尔瓦多·达利、比利时画家马格里特等。他们虽同属一个画派，但是风格又截然不同。

　　十九世纪末，出现高更的宽阔色面和凡·高的色彩解放，使绘画脱离了写实。进入二十世纪后，野兽派使色彩更加解放，而立体派则解放了形式，这预示着新的绘画艺术即将诞生。在一九〇九年前后，终于出现了抽象的尝试。以后经过多年侨居德国的俄国画家康定斯基、荷兰画家蒙德里安等人的数年摸索，抽象主义艺术终于形成。抽象主义艺术，是艺术家企图超越客观现实世界而创造出来的一种"纯艺术"。艺术家摆脱造型艺术再现视觉感受的传统，把点、线、面视作自主的表现力原素，使之变成有象征意义的符号，从而把艺术家的情感"传达"给观众。除了康定斯基、蒙德里安外，还有俄国画家卡·马列维奇、瑞士画家克利等，都是抽象主义的奠基者。第二次世界大战爆发后，欧洲一些现代艺术大师纷纷避难于美国，这给美国现代艺术的发展起到了相当大的促进作用，于是，纽约取代了巴黎，成为西方世界的艺术之都。这期间，美国"动作画派"的创始人杰克逊·波洛克，受表现主义和超现实主义的影响，于四十年代中期开始转向抽象表现主义，并成为该派代表人物。他不用笔画，而是在画布上乱撒颜料；画面上没有任何具体形象和生活内容，只有斑点状的东西扩散开去，从而超越了有框绘画的狭小范围，使画面具有一种无限空间的感觉。由于画面极度混乱、模糊、新奇、怪诞，所以观众很难理解。

　　进入六十年代，抽象表现主义更加趋于形式化，与生活、观众的距离越来越

在巴黎国立高等装饰艺术学院教授、空间艺术系主任、著名画家多明尼克·迪诺的"洗衣船"画室里。他是法国洗衣船协会会长，他的画室原是毕加索在洗衣船的住所。坐落在巴黎蒙马特高地上的"洗衣船"，二十世纪初至二次大战前，寄住一批后来在西方现代美术史上很有影响的艺术家，毕加索的立体派代表作《阿维尼翁少女》是在这里创作的。后被火毁重建。给这所便宜公寓起名"洗衣船"的是诗人马克斯·雅各布，因为这房子窄而细长，木制的楼梯经常发出吱吱咯咯的响声，很像塞纳河上的洗衣船。

西班牙巴塞罗那米罗美术馆，雕塑《女人和鸟》，美术馆诸多米罗的雕塑作品都置放院内、院外、屋顶露天平台上。我手持联合国教科文组织发的参观证，感觉特别方便，免费进入。容许拍照，我前后去了巴塞罗那两次，十五天的时间我基本都泡在米罗美术馆里。

远，于是有的艺术家反其道而行之，从"极端抽象"转入"非常具体"——转向生活中的实物。这就是始于英国尔后风靡美国的波普艺术（也称流行艺术）。

波普派取材极为广泛，诸如可口可乐饮料瓶罐等大量生产的物品，以及招贴、报纸、杂志、电影等大众文化和商业广告领域中的实物都可"入画"，为西方社会最普及最流行的艺术。

波普艺术虽然重新出现自然形象或实物，但在观念上并不是重复传统，而是对抽象艺术的逆反心理，实质上是以实物等材料为媒介，表现艺术家的主观意念；试图通过实物的出现，缩短人和艺术作品的距离，甚至使观众产生"作画不难，人人都可当画家"的错觉。波普艺术最重要的艺术家是罗伯特·劳申伯格，他原先是一位新达达派艺术家，曾对废品艺术很有研究，被认为是概念艺术的先驱者。

波普艺术之后，旧的艺术分类法被打破了，不仅绘画与雕塑的界限越来越模糊，而且音乐、戏剧、舞蹈、摄影等都介入美术创作，手段扩展到包括人自身在内的整个环境。在六七十年代中，先后出现了集合装配艺术、环境发生艺术、身体艺术、表演艺术、大地艺术、观念艺术以及超现实主义艺术等等。这些艺术形式大大超越了二十世纪初现代艺术的范畴。

如何看待当今二十世纪的西方现代派美术？自缤乱缤纷的西方现代派美术出现以来，不仅在我国，就是在西方也是褒贬不一，众说纷纭。美术不论是传统的还是现代派的，关键是它的内容：表现什么？反映什么？另一方面，作为美术的创作方法和流派也不是固定不变的。我们应该对艺术家和作品，进行深入的研究和历史主义的、社会学的分析，笼统地肯定和否定，或者简单地把现代派美术和资产阶级的颓废艺术划等号都是不科学不全面的。

应该指出，有不少现代艺术流派，从理论到艺术实践，表现了资产阶级的唯心主义、艺术趣味和颓废思想，有些艺术流派则毫无掩饰地表现了他们的反动意图和政治倾向。像未来派就认为"艺术只能成为暴力、残忍和非正义"，"没有侵略性，就没有杰作……"等等。正因为如此，它从一开始就向法西斯输送了一批最顽固的拥护者，当墨索里尼当政后，马里内蒂及其追随者立即投靠了法西斯，在墨索里尼的各个委员会中都有不

德国柏林新国家美术馆的外形是一个黑色的正方形,像是一件钢与玻璃的雕塑,里面的陈列品有从印象派到德国表现主义、现实主义、立体主义的绘画作品,乃至亨利·摩尔等人的大型雕塑等。馆外四周置放一些西方现代美术史上著名雕塑代表作。图片背景是考尔德的静态雕塑。

站在这幅画前,米罗特有符号的表现,用色的纯粹,画面的宽容度,作者的禅意,你会不知不觉的深深地被其感染着。《金色的苍天》是米罗一系列作品中具有代表性的作品之一,陈列在巴塞罗那米罗美术馆的二楼展厅最主要位置之一。

少未来派的成员。确实也有相当数量的西方现代派作品,画面模糊、变形,甚至荒诞、离奇、恐怖,令人不可思议,这是艺术家们自觉不自觉地对现实生活的反映,因为人们的观念始终离不开它那赖以产生的社会存在,畸形的社会必然会产生畸形的观念。不过它从另一个侧面也给我们提供一个不可多得的认识西方资本主义社会的形象化的材料。同时,有些现代派艺术家通过创作体现他们的叛逆性格、强调自身的价值、表现艺术家的主观心灵,也创造了不少值得我们借鉴的艺术表现方法和新材料。

以现代派美术巨匠毕加索为例,他一生中的画法和风格迭变,在艺术手法上不断创新求异。毕加索的写实画画得很好,但他感到依靠纯粹的写实不能很好地表现新的现实问题,后来又倾向于超现实主义,探索超现实主义和立体主义的艺术表现手法。像他的著名的《格尔尼卡》油画,是怀着极其悲愤的心情,来揭露法西斯血腥屠杀人民罪行的。作品完美地结合了立体主义、超现实主义等流派的表现手法,给人以强烈的感染,在宣传反抗法西斯的斗争中起到一定的积极作用。在他的早期创作中,有不少是表现艺术家对下层人民的深切同情。五十年代为世界和平大会创作的《和平鸽》等作品,深受广大人民喜爱。毕加索一生对艺术坚持不懈的严肃探索,对传统的继承和对传统的突破的精神,今天还是值得我们学习和借鉴的。再如表现派的表现方法,虽然为之提供养料的那个时代早已逝去,但表现主义者发现并发展了的强烈表现冲突、对观众产生情感作用的手法,都已列入艺术宝库。无论过去和现在,表现主义都对世界艺术创作产生明显的影响。表现主义手法,在个别情况下,也被社会主义写实艺术家用来提高自己作品的表现力,增强它对观众的影响力。现代艺术史已经证明,现代派关于夸张、变形与抽象的表现方法,关于色彩、视觉的研究,以及关于新材料的运用等等,对广告制作,家具造型,服装设计,建筑构思,封面装帧等实用美术的应用、发展和变革产生过影响,今后还继续起一定作用。

总之,现代派艺术家的创作思想是极为复杂和多种多样的。评论他们时要对具体作品作具体分析,不能采取简单的做法。

目 录
CONTENT

1　前　言　Preface

9　第一章　Paul Cezanne
现代绘画之父——塞尚

21　第二章　Paul Gauguin
原始性的狂人——高更

31　第三章　Vincent van Gogh
激情近于疯狂——凡·高

43　第四章　Amedeo Modigliani
放荡的美男子——莫迪利亚尼

57　第五章　Jean Jacques Rousseau
憨厚的梦幻骑士——卢梭

71　第六章　Henri Matisse
野兽派的泰斗——马蒂斯

91　第七章　Pablo Picasso
艺术史的伟大概括者——毕加索

111　第八章　Wassily Kandinsky
抒情抽象的鼻祖——康定斯基

127　第九章　Piet Mondrian
令人迷惑的两根线——蒙德里安

139	第十章 Paul Klee	
	自然·神灵·人——克利	

155	第十一章 Marc Chagall
	抒情的梦——夏加尔

169	第十二章 Giorgio de Chirico
	最令人惊异的画家——基里科

183	第十三章 Max Ernst
	地板"秘密"的发现者——马克斯·恩斯特

199	第十四章 Joan Miró
	矮子·巨人——米罗

217	第十五章 Salvador Dali	233	第十六章 Henry Moore
	性·情·怪才——达利		神秘的"洞"——亨利·摩尔

		245	第十七章 Jackson Pollock
			"蹦蹦跳跳"的画家——波洛克

		255	第十八章 Robert Rauschenberg
			"波普"与"大众"——劳申伯格

| | | 268 | 修订版后记　Revised Postscript |

"向有影响的大师挑战。"

第一章
现代绘画之父——塞 尚
Paul Cezanne

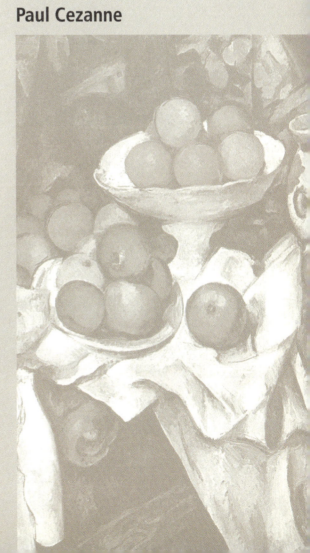

1 界碑

风和日丽、阳光明媚的世界名城佛罗伦萨,是欧洲文化艺术的摇篮之一,它以意大利文艺复兴的发源地自豪,又因城中各个博物馆和教堂保存着最优秀的古典绘画名作而受到世人青睐,许多美术家就像基督徒朝圣耶路撒冷那样朝圣佛罗伦萨。法国的后印象派画家保罗·塞尚(1839-1906)去佛罗伦萨可以说是近在咫尺,可他就是不去,因为他担心接触这些罕世名作,会改变自己独树一帜的信念。

塞尚之前的造型艺术,包括印象主义在内,从根本上说,是模仿自然或是再现自然的艺术;衡量艺术作品的高低,主要取决于作品再现自然的逼真程度如何,"肖似"、"惟妙惟肖"、"栩栩如生"等等皆属对再现性作品的褒词。

而塞尚的出现,却要打破这个惯例。他认为,画面要追求"艺术的真实",而不是以再现自然的艺术面貌出现;画家应该根据面对自然的直接感受,经过重新安排,在画面上创造第二个自然。在塞尚看来,绘画毫无社会功利可言,只是形、色、节奏、空间在画面上如何构成,是"为构成而构成"的;画家把个人的主观意念在画面上体现出来,才可达到"是我心灵作品"的目的。塞尚的这些论调,从根本上动摇了在这以前被公认的美学价值的整个基础。因此,美术史上以塞尚为一个分水岭,有"塞尚以前"、"塞尚以后"的说法;塞尚被称为"现代绘画之父",也是由此而来的。塞尚的艺术,一直影响了西方近百年来的现代美术,对布拉克、毕加索、格里斯以至蒙德里安等以形体、构成为主的画家的影响更大。

塞尚对现代美术贡献的成果,主要是从印象派的不足而着手研究的。印象派主要注重瞬间的"印象",忽视物体明确的轮廓;它要表现光线下的一瞬间印象,注重物体在光线中的变化,其结果对形体的造型、构图,不能有严格的构成,甚至否认了物体的固有色。

塞尚具体的艺术贡献是,"用色彩造型"、"艺术变形"和"几何程式"。这三点是塞尚从三十四岁以后才逐步形成的。

2 色、球体与其他

保罗·塞尚生于法国南部的埃克斯,父亲是个银行家。他十岁时进一个宗教团体办的学校读书。这时正好有一个从巴黎来的少年,他比塞尚小一岁,这就是后来成为大名鼎鼎的法国作家左拉。这对挚友常常一起下河游泳,野外踏青,有时作上一

两首诗,梦想有一天成为文学家和画家。虽然他们之间的性格差距很大,但友谊一直保持了三十年。据说塞尚到巴黎学画还是左拉竭力劝说的结果。而后左拉在他的小说《创作》中描写一个失败的画家,影射塞尚。塞尚觉得如此亲密的朋友都不理解自己,很失望,终于与其绝交。

塞尚父亲深怕塞尚成为画家而不能继承他的银行家事业。可是,最初供给塞尚油画工具的,竟是他的父亲。经过几次反复,父亲最终得出结论,儿子确实不适合于做实际工作,只得同意他去巴黎学画。他二十二岁时随同父亲、妹妹第一次来到巴黎,在私人画室里学画。他着迷于库尔贝、德拉克罗瓦的色彩,也很敬佩印象派首领马奈的写实功力和美丽的色调,但认为马奈的画缺少调和,且无"气韵生动"的感觉。可是他自己却在初期把颜料涂在画布上很厚,以致被人说成:塞尚是把颜料装在手枪里发射到画布上的。他的作品画面紧凑、结实,笔触粗犷有力,不过色彩幽暗,给人可怕的感觉,何况又大都表现杀人、强奸、抢劫一类的题材。自遇到毕沙罗后,这位大师建议塞尚到自然中去画画,好好地观察自然。为了学习、研究毕沙罗的技法,塞尚反复临摹毕沙罗作品,在明亮自然中对光进行观察、对色彩作"翻译",逐渐从郁暗的印象中解放出来。

《缢死者之屋》[1]可以说是塞尚自我风格形成的起点。作品中明快的色彩,短小的笔触,纯朴的自然观,明显是受印象主义的影响,但是,此画并无多少印象主义的特色,对外光无强烈的关心,对色彩分解也并不明显。整个画面,特别是前景中的屋顶,建筑物与道路结构,显得结实、坚固。

塞尚对自然所持的态度是写实的,同时又是写意的,因为他要把自我感情表达出来。同样,他也重视光,但他不像莫内凭着对光的感觉来表现物体,而与莫内恰恰相反,竭尽全力地反对用光和色吞没形。他要捕捉住形。但又不破坏形、光、色之间的一致性。他也不想利用线来表现形和体积感,因为他认为:线是一种人为的区分和界限;线在色彩缤纷的自然中并不存在;线是一种因袭下来的东西。于是,塞尚避开折磨人的强光,平静地躲在画室里探索形的本质。他的那些静物、肖像,以及室内人物作品,对他来说是必要的研究,以便先捕捉住形和体的真实性,把它们确定下来,然后再把它们放到阳光底下去。

静物,给他长时间的琢磨研究提供了最有利的条件。苹果和其他水果,瓶瓶罐罐——最完美地体现着球体、圆柱体或圆锥体。塞尚根据这些物体表面的色彩和光亮,探索出用几个不同的面把它们的体积表现出来。他不是用传统式的以光影表现质感的方法来描绘立体感,而是用色彩的冷暖对比来表现的:凹下去的部分用冷色,凸出来的部分用暖

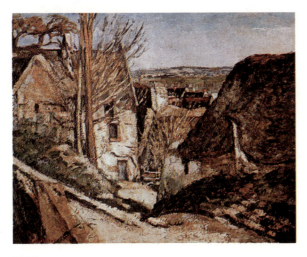

[1]《缢死者之屋》

色，所以显得有较强的体积感。于是，他用色获得了形。

对人物肖像研究，使这种锻炼更加扩大、更加复杂。《暖房中的塞尚夫人》 2 是他探索中最为成功的作品之一。

从画面上既可以看到他从静物中探索出来的色彩造型，又可看出他把人物各部分分解成单个体积的新构成：夫人的头部画成椭圆球体，颈部画成圆柱体，胸部、手臂、下身分别画成圆柱或圆锥。所以，夫人的头部如同是个鸡蛋，头发的轮廓正好安放在蛋的脸型之上；支撑蛋形头部的上半身中显得丰满而有韵味，裙子扩张的圆锥形暗示了下半身的体积。画面排除了光影法，用色彩的冷暖和浓淡进行造型。

为什么如此严肃的画面并不显得呆板呢？这与各方面的有机处理是密切相关的。背景的一条斜线，使平整的画面活跃起来。斜线上部还绘了树木，枝干伸向夫人的胳膊；把画面斜着一切为二。为了和左侧的树木取得平衡，在右侧空间中还描绘了花，它们和夫人的手互相呼应，形成一个倒三角的关系。衣服的色彩以极其随便的笔触画成，给画面带来了轻松感。虽然作品看上去似乎未完成，但夫人的基本特征得到良好的表现，而且色彩也在深蓝色服装与粉红色的花、淡褐色的脸的搭配中取得了平衡，所以不曾给人一点未完的印象。

这幅画，乍看好像十分简单，如果花费时间着意观赏的话，会发现它那表面的恬静与内在的激动之间存在着奇妙的结合。这个安静的人物形象充满着力量，这种力量的作用方向就是夫人的眼光注视之处。她的形态一方面是平静的，一方面又像浮在空中一样轻盈；她好像是在升起来，但又是停留在那里。这种安详与活力、稳定与轻巧之间的奇妙结合，可以说是作品主题所能达到的最高理想境界。

塞尚作画，每画一笔都经慎重考虑，仔细琢磨。他知道每一个笔触都会影响整个画面的色彩平衡，因此下笔总是非常迟缓。他作画时还不喜欢别人打扰，甚至最讨厌有人在后面观看。他要求模特儿像石膏似的一动不动的让他画上几个月，除了他的夫人和少数几位要好的朋友外，谁能受得了？所以，我们常常看到他的作品没有最后画完就中途结束了。当然，这只是一方面原因。

随着探索的发展，塞尚处理作品的方法又有改变，不再拚命把人体的每个部分分成不同的立体，而是把它们看作一个立体。如一八八五年的《持调色板的自画像》 3 ，排除各个小立体的关系，组成一个大立体，使人物看上去富有整体感。塞尚是在一片冷漠、诽谤、愚蠢和偏见中，只身一人独立摸索绘画的新法的，这种不被人们理解的状况，迫使他索性远离熟悉的面孔，逃避必需的应酬。从这幅画中似乎也可以看到，他要用调色板和画布组成一

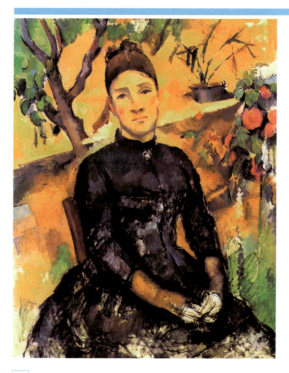

2 《暖房中的塞尚夫人》

道防壁，以阻止他人踏入他的绘画世界。

　　塞尚在他四十多年的艺术生涯中，画了三十多幅自画像。在他众多的自画像中，唯这幅是手持调色板站在画架前。他凝视着画布，好像对周围一切漠不关心。未完成的脸上带着暧昧的表情，看上去好像没有任何个性。色彩由衣服和胡须的暗蓝来支配，这种冷峻的色调和心理上脱离观众的构图，表现了塞尚深深的孤独和紧张。不过请记住，从分解到综合，都是围绕人物一个中心点来构成的，这在《妇女与咖啡壶》 4 中最为典型。

　　早期，他在探索自己的风格中曾涉足过平面感较强的绘画，《红椅子上的塞尚夫人》 5 便是其中的一幅。

　　十九世纪七十年代初，塞尚和来自巴黎当模特儿的一位姑娘同居，直到十七年后他们才正式结为夫妻。他的夫人没什么特殊的才能和多高的修养，但是做起模特儿来，无论坐多长时间也毫无怨言，这对脾气暴躁、性格古怪的塞尚来说是再好不过了。

　　这幅作品，看上去人物与红色坐椅好像是用剪纸顺序贴成的画面。稍微精湛之处，不过是给人一种存在体积的感觉。红坐椅与灰蓝色服装对比是强烈的。然而，可从中窥视到塞尚对色彩的熟练掌握。背后的土黄色墙纸，稍许反衬在坐椅和衣服之上，墙壁的蓝色图案与夫人胸前的蓝色装饰带形成呼应关系，深绿色起到一个稳定的作用。他将夫人的姿势稍许向左倾斜，于是让椅子的红色分成三个不等部分居于画面之中。塞尚夫人喜欢服装设计，很有雅兴追求时髦，画中夫人身穿的衣服据说充分体现了一八七七年巴黎流行服装的特征。

　　这幅作品，具有很强的装饰性，倘若塞尚能继续在这方面发展的话，很有可能会在他的艺术探索中揭开新的一页。可是，他对此既无兴趣又没有这样的时间。他没有再顺着平面性绘画道路走下去，而由高更在这方面作出了探索成果。

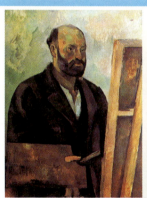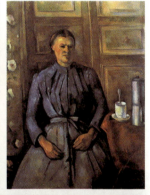

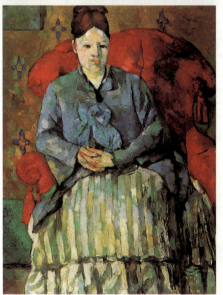

3 垂直、水平与秩序

　　塞尚对人物画的探索，由分解到综合，最后又回到分解上，回到各种不同的面上。与此同时，他也在研究风景画。为了在风景画中勾画出形，塞尚同时进行两个方面的探索：一方面是简化和综合，另一方面是分析。他早期的作品显示了前一个方面的成果。《奥韦尔小家》 6 好像是采取以斜坡上俯视的角度画的，画面上只占有一点点天空，把全景眺望控制在一个狭小的视野范围内，景物分别向垂直方向与水平方向简化和综合。前景中的白花树和其后的房子平行于画面，最后面的山坡也采用横长带来平行排列。与此相反，画面上的其他景物采用垂直方向，如以天空为背景屹立的一棵树与中景的

3 《持调色板的自画像》
4 《妇女与咖啡壶》
5 《红椅子上的塞尚夫人》

烟囱、众多的窗户遥遥呼应，房屋墙壁的边线与前景中树木枝干的垂直线紧紧连接。置于中景右侧斜面的几条垂直线笔触，给画面增加了上升感。风景的简化和综合，使画面的远近关系、自然延伸得到加强，垂直线和水平线的构成具有牢固的安定感。前景的树木给画面带来了生机勃勃的感觉。

把风景概括为垂直线与水平线的构成，荷兰画家蒙德里安从中受到启发，从而创造出了现代美术史上著名的以垂直与水平两线构成的冷抽象绘画。

塞尚在进行风景画第二个方面的探索，是以分解体积作为出发点。分解从物体的最突出点开始，然后围绕着最突出点构成一个独立的单元。塞尚在一九〇四年四月十五日给他的学生贝尔纳的信中写道："自然的万物都可以用球体、圆锥体和圆柱体来处理，这是要依据透视法，使物体和面的前后左右都集中在中心的焦点上。这表示宽度的水平平行线是一种自然界的区划，也可说是全智全能、永远的神所展开的，而与水平线交叉的垂直线会增加深度。"一句话，把宇宙当作一个立方体。从《圣维克图瓦山》 7 这幅画的处理来看，塞尚是将平原当作立方体的横面，把高山作为纵面，把整个宇宙当成立方体来处理的。

圣维克图瓦山位于塞尚的故乡埃克斯，他在那里度过了大半生。圣维克图瓦山是这一带群山风景中最令人注目的。山脉美丽、宏伟、壮观，当地人们称它为土地守护

6 《奥韦尔小家》

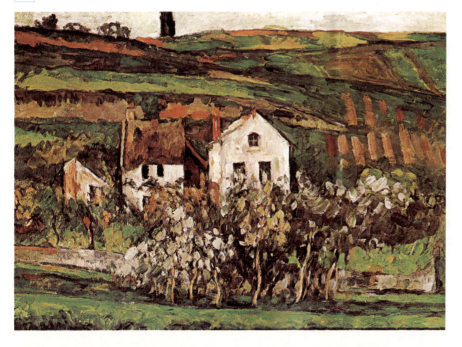

神。这座山，是塞尚少年时代的见证人，他和左拉、巴尤经常在原野上追逐，夏天在河中游泳，秋天到树林中狩猎，时常登上圣维克图瓦山眺望阿尔平原的景色。

晚年，在埃克斯故居，每天总能看到有一辆马车来接他，不是去画室就是到能够看到圣维克图瓦山的地方作画。他多次画圣维克图瓦山，不仅是为了艺术的反复探索，更是在孤独中回忆那个幸福的年代：十多年前，在父母的见证下，他与妻子正式结为夫妇，这意味着妻子和儿子可以与他一起栖身于自己的故乡。可是不幸的是，这年秋天，塞尚的父亲与世长辞。经济上的打击是显然的，更重要的是，父亲一直是他精神上的支柱；父亲的死，使他第一次真正感到人世间的孤独。有着宏伟、稳定形态的圣维克图瓦山，这时取代父亲成了他新的精神寄托。

塞尚在风景画探索中发现，如果把实景摄入画面，便不能充分表达自己的感受。为了避免风景中受光线和空间的支配，就必须重新组织与取舍实景；采用多视点绘画，画面会更加充实和全面。

在塞尚之前，西方绘画不论其人物、静物和风景，都由务实的精神所统治。画家们好取大自然的一角一隅，不但比例正确，透视精确，而且光线色彩逼真。而中国的山水画，就不以割取大自然的一角一隅为满足，其用心是要摄取山川云树的大全；不是只窥视真实自然的某一部分，而是近处的推远，远处的拉近，多层次、多视点地进

7 《圣维克图瓦山》

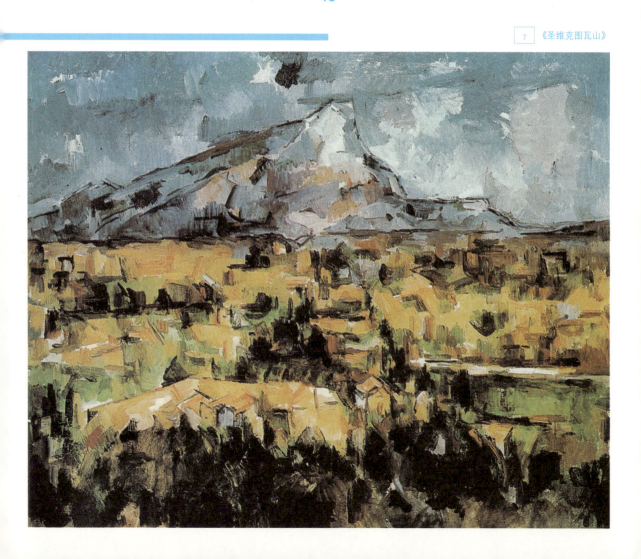

行变形并统一在画面中,让画面容量更大、更广、更全。

塞尚把西方人的务实与东方人的写意进行了结合。

我们在《从莱斯塔克望马赛港》 8 中可以看到,他将近景推远,远景拉近。似乎人站在半山腰看近景、中景,而远景是站在山顶上看的,视线很高。这从近景那高高的房屋中就能发现它的透视消失点不是在地平线上,而是在大海中。为了把有效的景物统一在一个画面上,他采取了散点透视的办法。各个景物进行必要的艺术变形以适应画面的整体感。无数个水平线房屋和垂直线的小烟囱,一方面给画面增加了无限的纵深感,另一方面形成了稳定的秩序。

他一方面继续研究风景,同时又在静物画或人物画中实验这种空间方法,试图解决形的问题。在我们实际生活中,倘若人们围绕物体四周移动着,或不断升高视点来观察物体,对于认识它就愈加全面。把几个不同视点观察结果绘制到画面上,它的三度空间便更为鲜明。在人物中,突出的表现是比例关系发生了变化,如《玩纸牌者》 9 把身体拉长,在静物中把焦点关系打乱了。

我们仔细看一下他的代表作《厨房中的餐桌》 10 。这幅画并非全是自上而下的视点,如带网的水罐一口和餐桌是从上向下俯视的;水壶、篮子及水果是从侧面观看的;篮子看上去像浮在空中;被台布隐盖着的餐桌边沿线应该是一条直线,而实际上左右两部分根本连不到一起,像是一个断裂的桌子。在《苹果与橘子》 11 中,放在桌上的水果盘子和另一水果盘子放在不同的水平线上,好像一切都要掉落到画面的前方。整个焦点关系完全被打破了。

8	《从莱斯塔克望马赛港》		
9	《玩纸牌者》	10	《厨房中的餐桌》

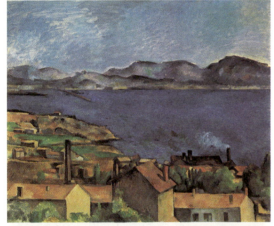

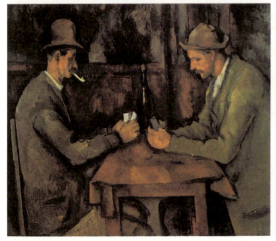

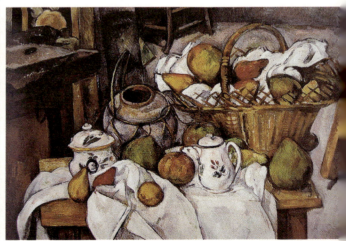

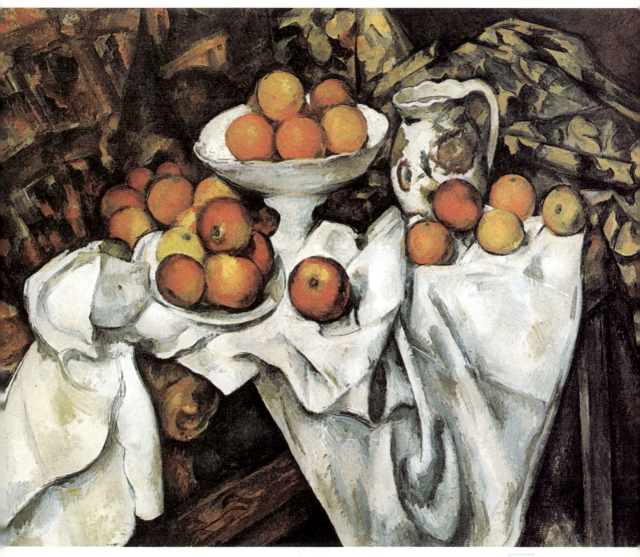

《苹果与橘子》

塞尚的艺术直接导致毕加索等人立体主义的产生，特别值得一提的是焦点透视的打碎，使立体派画家得以从焦点透视的桎梏中解脱出来。他们不再去逼肖自然的原貌，而常在一个侧面肖像上画出一双眼睛，甚至画出物体的一连串不同角度才能看到的立体面貌，以取代那仅仅从一个静止的固定视点所看到的形象。当然，立体派的绘画与塞尚开创的方法有着很大的差异。

4 回归自然

塞尚最后一个革新企图，是要把在画室和露天两个方面所进行的研究结合在一起。画头颅就像画鸡蛋，画手臂或躯干就像画圆柱体或卵形似的瓶子，把自然看作各种圆柱体、球形与锥体，有效地把形体的边沿与平面都导向一个统一的中心点。《五位浴女》 12 可说是成功之作。不过，在他后期的许多作品——以一八九五年的《大浴女》 13 为最重要，不论是从风景方面看，还是从裸体方面看，都是一幅主题画。在这里，他将自然分解后再加以组合与构图，在画面上造成一种韵律，并赋予秩序。

塞尚的女性水浴图多采用三角形的构图，此幅作品仍然保持这个惯例。除去从两侧伸向画面中央以树干构成的三角形之外，另外在树根边由女人自身构成了两个三角形。画面中央完全成了一片空虚的空间。这幅画与文艺复兴时期古典美术的构图有所不同。描绘裸体在西方美术中是自古希腊以来的传统，也是最古典的题材。塞尚突破前人描绘女性裸体的客观制约，一笔扫尽媚人、甜俗的感觉。他把风景的空间研究与室内人物造型实验有效地结合起来，使变形后的人体完全同化于周围的正常环境之中，让裸体的轮廓线与天地之色融为一体；由于细腻的笔法而产生的各种各样的层次，便出现在色调透明的画面上。这是一幅具有古典纪念意义的作品，他通过人物与自然的协调而产生，同时也道出了他从苦恼和不安中解脱出来的心境。

晚年的塞尚，对创造过程越来越注重，作画时常常停笔，静静地瞑想凝视，以致有些画无法再进行下去，甚至发脾气把画笔扔掉。《大浴女》就是在这种情况下创作出来的。后来，毕沙罗对马蒂斯说：印象主义和塞尚之间的区别就是，塞尚穷其一生在画着一幅画。这是对研究型艺术家的恰当描绘。

对于艺术家来说，创作的过程远比尘世间的成功更有吸引力。塞尚从来不想哗众取宠，也从未想过要引起别人的注意；他从来不在画上签名，甘愿寂寞一生。创立艺术新天地，才是他终生奋斗的目标。《水浴者》 14 可算是塞尚的自我写照。这个

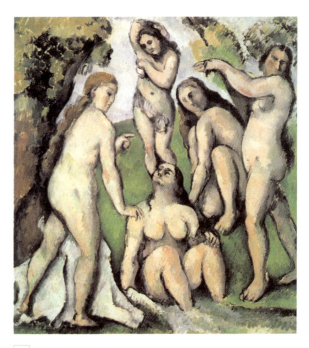

12 《五位浴女》

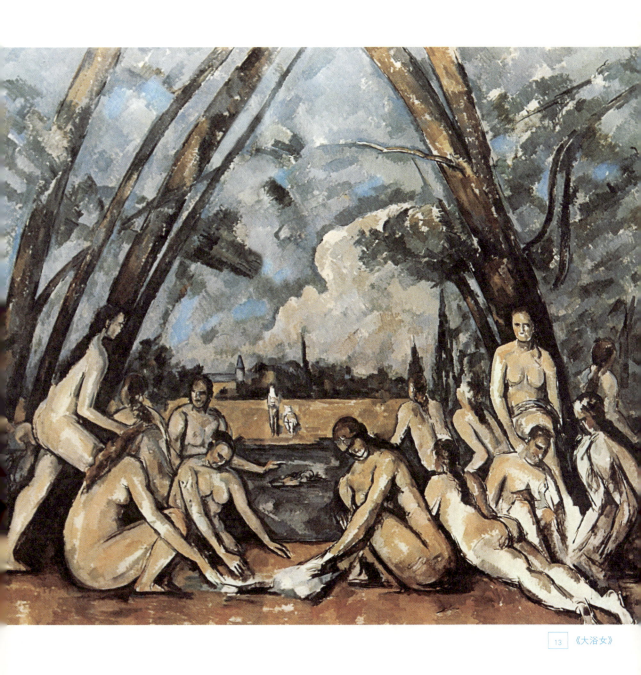

13 《大浴女》

人物与其叫做水浴者，倒不如将他当作正在进行哲学思索的学者。这个人物既像是步履在现实世界中，又像是行进在虚幻的迷梦之中。姿态甚是奇妙，上半身是双手支着腰做出静止的姿态，而下半身却暗示着他正向前迈出步伐，沉思与行走同时出现在一人身上，可说是思索抑制了热情，寂静的孤独抑制了活动性。其实，塞尚本身就属于一个严肃的理性画家，而不是一个浪漫的感性画家。

一九〇六年十月的一天，塞尚在野外写生，突然一阵骤雨，全身淋透。由此而引起旧病肺炎、糖尿病复发，数日后病逝，终年六十七岁。

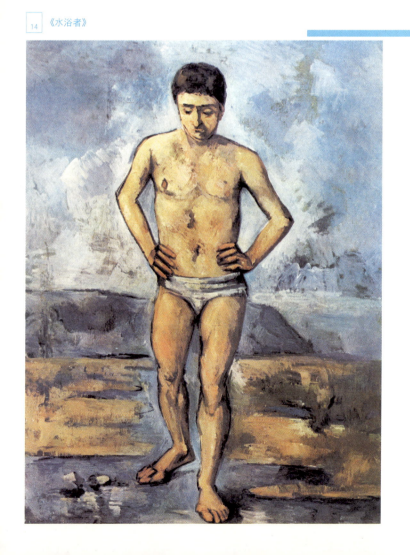

《水浴者》

"我所要确立的,是想干什么就敢干什么的权利……"

第二章
原始性的狂人——高更
Paul Gauguin

1 布列塔尼

当塞尚过着勤奋创作的隐居生活之时,一个不知疲倦的异常高傲的绅士,为逃避文明世界的侵扰,正在寻求原始人的生活而浪迹天涯。这位奇怪的、与众不同的骑士,便是法国后印象主义画家保罗·高更(1840-1903)。凡是写过论述高更的著作的人,都对他的生活事件比对他的艺术更有兴趣。自然,这就使得对他的艺术了解大受损失。确实,生活经历和艺术联系,在高更身上要比在任何人身上都明显。

高更生于巴黎,因父亲当过共和党《国际新闻》的政治记者,为逃避上台执政的拿破仑三世的迫害,不得不携带妻子和三岁的高更亡命于秘鲁。不幸的是,还未到目的地利马,父亲就病故。高更在母亲的国土上度过了四年后,又随母亲回到法国。也许正是他童年身处异国,以后才那样迷恋热带风光。他曾入伍当海军,母亲亡故后离役,到一位经纪人那里工作。他事业兴旺,发了小财,并娶了一个富裕的丹麦小姐为妻。据说又是那位曾经帮助塞尚选定绘画的向导毕沙罗,同高更交上了朋友,并使他改行的。他虽然起步较晚,但近而立之年的处女作,看上去已不是出自一位初学者之手。一八七六年,他的作品首次被沙龙接受。围绕印象派团体而引起的骚动,给他带来很大的乐趣。

一八八一年他的《裸体习作》在沙龙展出时,一位大评论家发表文章,说他是"创造了一幅大胆的、独具一格的油画"。这一热情洋溢的赞美,成了高更彻底摆脱安逸的富裕生活的动力,而以全副身心投入到"独具一格"的乐趣中。

放弃了收入丰裕的巴黎股票经纪人的职位,家庭经济随之拮据。妻子无法忍受这苦行僧似的生活,带着五个孩子回到了她自己的祖国首都哥本哈根。从此以后,他经历了许多悲惨、苦难的生活折磨,直到一九〇三年,他在多米尼加岛怀着无限的忧郁和不满足的情绪与世长辞,时年五十五岁。

高更一心想成为一个独具风格的画家。一八八六年,他离开巴黎来到法国最西部三面环海的布列塔尼半岛。这个面貌古老的地方与法国其他地区迥然异趣,引起高更换一个生活环境的兴趣。他在那里曾向印象派画展送去二十来幅历年创作的油画。这些作品全部是用印象主义手法画的,有些是受毕沙罗的影响,有些是受塞尚的影响。从《阿望桥的浴场》中可看到当时高更的作画风格。这幅画,有点像毕沙罗的手法,但素描却相当结实。合乎常理的空间构图,在细碎笔触的处理下,色彩优雅、明亮,令人感到与印象派绘画没有多大区别。

在布列塔尼,高更还不曾摆脱印象派的影响以

15 《阿望桥的浴场》
16 《听讲道后的幻觉》

及那种使他郁郁不乐的孤独感。数月后,他回到巴黎,同刚从比利时来的凡·高结识。一年后前往阿尔与凡·高相会,很快陷入激烈的争论之中,当发生凡·高割耳事件后,便迅速从阿尔逃回巴黎。巴黎使他感到窒息,然而,巴黎的魅力又深深地种在他的心底,所以每当经过一次新的逃遁,他总是回到这里。

2 创立新天地

一八八八年,高更前后两次去布列塔尼时,住在蓬塔旺的格洛阿内克旅馆。这时,他摆脱印象主义的影响,从《听讲道后的幻觉》 16 一画开始,形成绘画艺术的新概念——以黑线条画轮廓,再涂以平坦的色面。

这幅完全放弃印象派小笔触的作品,描绘布列塔尼的农妇们在听牧师讲解《圣经》后所产生的幻觉。根据画面得知,牧师所讲的是"创世纪"中雅各与天使搏斗的篇章。犹太人第三代祖宗雅各与哥哥发生矛盾,听从母亲的告诫,逃往住在很远的舅舅家,娶了表妹们及使女为妻,先后生了数十个儿女。几年后,他带领妻子儿女和大批牲畜,向自己的家乡走去,准备向哥哥请求宽恕。一天,行至半路上,突然从朦朦胧胧的夜幕里走出一个人来,莫名其妙地要和雅各摔跤,直到天明也没有摔倒雅各。那人说:"你的名字不要再叫雅各了,要叫以色列。因为你与神较力都获得了胜利。"从此,雅各以以色列为名,意为"与神较力取胜者"。

信徒们听了这段讲道以后,面前出现了雅各和天使扭打的幻觉。这场搏斗描绘在不太明显的、仿佛产生在梦幻中的远处。画面充满了神灵气氛。背景是用一片平涂的浓艳的红色,图中的树干把人和神从中隔开形成两个单独的空间;一边是搏斗的场面;另一边是被三个特大的布列塔尼白色帽子遮住的空间,形成观者群。三个帽子中两个是背影,一个是侧影,都在深色衣裙的衬托下显得十分耀眼。左边一排跪着的妇女,按透视关系渐次缩小。树的下方有一只嬉戏的牛,也因为远而显得很小;但是,牛的远近和天使的远近之间没有任何比例关系。大块平涂的颜色既表现人物,又表现出层次。三种透视体系并存,这是既靠色彩又靠结构表现出的非物质的空间。

从这里可看到,高更竭力摆脱古典主义的影响,坚决不用光影效果来绘画,也不用光线中融合的互补色,而追求色彩的平涂法,创造形的自由,敢于启用不真实的夸张的色彩,以象征性的手法表现绘画。同一年创作的《有光轮的自画像》 17 和《黄色的基督》 18 ,颇为典型。有人给高更这种绘画方法下了一个定义:"理想的、象征的、综合的、主观的和装饰性的。"

17 《有光轮的自画像》

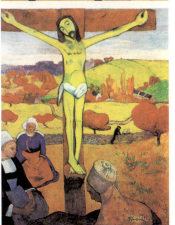

18 《黄色的基督》

3 艺术圣地的芳香

尽管布列塔尼给他带来了独特的艺术风格，但是那里难于实现他彻底摆脱文明世界制约的理想。于是，他回到巴黎着手浪迹国外的准备工作。一八九一年四月，他孤身一人乘船前往夏威夷群岛东南方一千多公里的法国领地塔希提岛；经过六十三天富有变化的航海之后抵达目的地，兴冲冲地上岸寻访未开化的生活。港口附近地区的过分欧化使他扫兴；他旋即搬到森林中土著人居住的地区，栖身于一所小茅屋，画那些处于原始状态的赤身女子。他对"她们身体的金黄色"、五彩缤纷的衣料及她们灵魂里的神秘都有无穷无尽的兴趣。他喜爱她们那种粗野的健康的美，在激动之下创作了《芳香的土地》 19 以及《海边两少女》 20 等。从这里可以看到，高更那种绝望的、悲哀的情调已全然消失，在这远离文明的原始部落中，他重新获得了平静、人性和快乐。正如意大利著名美术理论家文杜里说的那样："高更在塔希提的生活缩短了他的生命，却拯救了他的艺术。"

塔希提岛裸体女人的质朴和纯洁令他无比崇拜，他在此创作了一批世界名作，为此奠定了他在现代美术史上的地位。

在这批名作中，值得一提的是《幽灵在监视》 21 和《两个塔希提姑娘》 22 的创作背景和艺术特色。

前作直接来源于他的生活经历：来到塔希提后，由于感到孤寂，就四处寻找女伴。一次，一位中年妇女得知他这一意愿后，将自己十三岁的女儿特芙拉送给高更作妻。有一天，高更要到很远的村镇办事，与特芙拉约定当天傍晚就回来。可是，由于路上的耽误，直到午夜才回家，屋内一片漆黑。

他顿时感到不安和忧虑，急忙划亮火柴，却吃惊的看到：特芙拉全身裸露伏在床上，一动不动；她睁大可怕的双目盯着高更，眼中好像有磷光射出。他从来没有见过特芙拉这么好看的姿态，使他心情十分激动。高更决心要把这次体验完全画出来。经过几次小的反复，画成现在这个样子。不过，画面上伏在床上的粗犷结实的特芙拉裸体形象，是从海边写生稿移过来的。他把对特芙拉当时"磷光射出"的眼神感觉，处理在画面幽灵眼睛上。把直接写生与想象的幻觉联系在一起组成画面，是高更象征性绘画的特色，这还可在《奈娃·莫阿》 23 中找到例证。

后作是他一八九八年自杀未遂之后的作品，据说是根据一张报纸上"买苹果的女郎"的插图而画的。这幅画看起来很庄重，正面的少女身上有较强的光线，旁边的光线似乎较弱，因而便有

19　《芳香的土地》

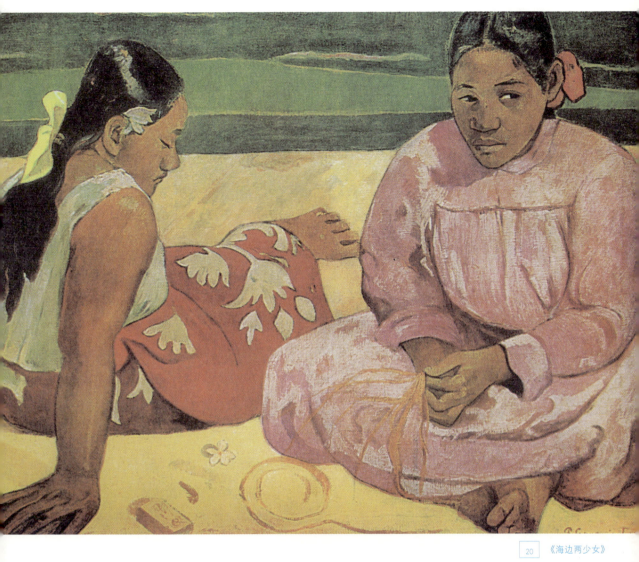

20 《海边两少女》

| 21 | 《幽灵在监视》 |
| 23 | 《奈娃·莫阿》 |

22 《两个塔希提姑娘》

宾主之分。但从整体来看并不注重明暗法，还是以平涂法造型为主。

高更在作画和风流韵事中度过两年的光阴，撇下土著妻子，只身登上归途。在马赛上岸时身无分文，幸运的是，一件意想不到的事情正在等着他：他的一位叔父新近去世，给他留下一小笔遗产。于是，他自费举办了个人的作品展览，其中就有那幅著名的《幽灵在监视》。但是画展除几个诗人及印象主义画家德加赞同之外，几乎被人漠视。他去哥本哈根看他的太太和孩子，结果失望而归。这是同他们最后的一次见面。他再度踏上布列塔尼土地。一次，他在那里一个公共场所和别人动武，被人打断踝骨。正当他不能动弹的时候，他爪哇的情妇又趁火打劫，把他在巴黎画室里值钱的东西席卷一空，逃得无影无踪。高更又一筹莫展，不但跛了足，而且在一次外遇中染上梅毒，几乎弄到流落街头的地步。他卖掉他的画，又靠着朋友们的帮助，打算再度出走。

于是，他回到塔希提岛，去追逐已然消逝的蜃影。这显然又是一个错误。这个手头无钱身上有病、又遭同类白眼的人，无法重新争取初来时的那些公众了。结果，生活更为惨淡，长女的去世，贫穷的折磨与花柳病的侵袭，使得他精疲力竭、痛不欲生。他在自杀前画了一幅反映内心对人生的疑问，题名为《我们从哪里来？我们是谁？我们往哪里去？》24，画面从左至右代表着人生的过去、现在和未来的三部曲——诞生、生活、死亡。这大约用一个月时间画成的作品，表现了他的艺术成果与人生哲学。他说这幅画的意义是："远远超过所有以前的作品。" 这里有多少我在种种可怕的环境中所体验过的悲伤之情。"他以梦幻的记忆形式，把人们引入似真非真的时空延续之中。在画里，树

24 《我们从哪里来？我们是谁？我们往哪里去？》

木、花草、果实——一切植物象征着时间的飞逝和人的生命的消失。土地表示母亲，它赋予一切以生命，又使生命终结。痛苦之下"无法理解我们的来龙去脉"。作者的复杂感情——对未来的期望和对遥远年代的记忆，凝聚在只有象征意义的形式之中。

高更追求原始人的气质，但他毕竟是欧洲文明人的感情，不可能有足够的天真、单纯和无知来感受原始人的生活，这必然导致他对人生充满焦虑不安和疑惑不解。

高更像避开暗礁一样逃避现代文明的生活，使得他的艺术更加风格化，摆脱了明暗对比法、立体法等约束，将色彩平涂在画布上。高更的艺术，给现代美术尤其是野兽派的产生带来了巨大的影响。

4 前后影子

从高更那里直接得到启迪的是广泛采取平涂画法、依靠色彩表现出记号和象征的纳比派。高更曾对前来请求指导的纳比派青年创始人之一塞律西埃提问："那棵树看上去是什么颜色？"

"是绿色。"

"好，从你的调色板上调出更美的绿来。"

又问："地面是什么色？"

"是红色。"

"那这样，就是最强烈的红色啦。"

这种启示性的语言，成了纳比派的重要起因。概括客观、色彩夸张、强调主观、视觉变调，是高更综合主义特征。具体地讲，是用平涂的色面、强烈的轮廓线以及主观化的色彩来表现经过概括和简化了的形；不论是形或色彩都服从于一定的秩序，服从于某种几何形的图案；其绘画有很强的音乐性、节奏性和装饰性。我们已经知道，高更曾以原始土著人为题材，和以往欧洲绘画的题材有相当的不同。那么，他独特于欧洲绘画史上的作画方法又源于何处呢？

这是得益于日本浮世绘的启迪。日本浮世绘是一种多板套色的版画，分数十版，印在有点类似中国宣纸的日本纸上；这种版画没有显著的阴影，而以明快的色面来表现立体。同时，这些色面并不重叠，没有"混色"的情形，自然色彩鲜明。所用的是植物性颜料，发色优雅，而注重平面性。

这种以单纯的色面(无阴影)来构成的绘画，除了色面之外，另有纤细的黑色轮廓线，很富有装饰性。它传入欧洲的时间，可远溯到一八五六年前后，那时从日本寄来的货物如"茶箱"中，塞了很多浮士绘的版画(因日本纸会吸湿)。偶然性的输入，逐渐受到有识者的重视。一八七六年在巴黎举办的世界博览会上，陈列了日本江户末期的歌川国芳、广重、国贞等人的作品。当时浮世绘的版画价格十分便宜，因此穷画家也有能力购买。浮世绘独特的画风引起欧洲画家广泛的浓厚的兴趣。尤其是印象派画家，他们纷纷从中汲取营养，高更和凡·高可说更是出类拔萃。他俩从中汲取具有实质性的价值，而创立新的风格。这方面，高更更为显著。

虽然高更和凡·高都是受到印象派和浮世绘的影响而形成自己的风格，但是，一般人由于对凡·高发生割耳事件而比较同情，相反地，高更的印象给人似乎较为缺乏人情味。其实高更的一生也充满了波折，只是没有像凡·高以自杀来结束其一生的悲剧那样令人同情。可是高更在塔希提时获知他的爱女阿莉奴去世时，写了一封信给她的妻子，其中有一段："阿莉奴，你的坟墓虽然在遥远的地方，但是那只是幻影，而你的坟墓就在我的身边……我那一滴滴的眼泪，就是哀悼你的花，是活生生的花朵！"

这位骄傲的画家为了艺术，放弃了安稳富足的生活，因而造成妻离子散的悲剧，最终怀着无限的哀愁客死异乡。

从上文我们知道，高更把印象派解放了的色彩更加解放，但是，自由自在地毫无约束地表现人的情念的却是凡·高。

"我的作品就是我的肉体和灵魂,为了它,我甘冒失去生命和理智的危险。"

第三章
激情近于疯狂——凡·高
Vincent van Gogh

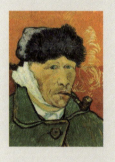

1 虔诚的心

"这几天，我心情不佳……偶然走进僻静小巷里的画廊，看了一位画家的作品展。我在那些为命运撕裂的风景、静物、食土豆的几个农夫的画前面，不禁愕然……我不得不承认奇迹般地受到了强烈的冲击。树木，黄色与绿色的地面，残缺石块铺的山丘小路，锡水壶，陶瓷盆，桌子和粗糙的椅子，各自都有了新的生命。那是从没有生命的恐怖的混沌中，从无底的深渊中，向我投射的生命之光。我是感觉到的，而不是领悟到的！这些被造物是在对世界绝望而极其恐惧的怀疑中诞生出来的。它们的存在，将永远地穿破虚无、丑恶的裂缝。我确实感觉到，作者为了摆脱恐怖、怀疑和死的痉挛，以这种绘画来回答自己那种人的灵魂。"

这是一九〇一年在巴黎伯恩海姆画廊里首次举办凡·高(1853—1890)回顾展时，维也纳诗人豪夫曼斯达尔有名的观后感，也是最早的凡·高论之一。这次展览，对当时的画坛是一次令人震惊的冲击。画家弗拉芒克看了展览受到强烈的震动，他对马蒂斯说："爱凡·高胜过亲生的父亲。"

凡·高不像高更那样，他几乎不用平涂手法，而是以绚烂的色彩、奔放的笔触，表达狂热的感情。很少有人具有像凡·高这样闪光的艺术生涯。他曾断言自己草率画成的那些素描已具保存价值。他发现自己的风格时才三十三岁。但凡·高作画仅仅是由于绝望，因为生活给他带来的是除了失败还是失败，最终以自杀了结一生，年仅三十七岁。

凡·高那富有传奇色彩的生活经历，一开始就激起人们的高度热情。

凡·高一八五三年三月三十日生于荷兰。他的少年时代似乎过得很愉快。父亲的牧师职业对他有很大影响，他的一生像一个虔诚的基督徒，随时都有献身给别人的爱、友谊和对艺术的热情。

十六岁时到海牙，在伯父的画廊工作，后又转往伦敦分店。不久，向房东的女儿求婚，结果遭到拒绝，受此挫折后，性格变得消极忧郁。一八七六年三月被解雇，带着失望回到家乡；四月，到英国拉姆斯盖特的教会附属学校当教师。他目睹穷人的艰难生活，便不忍心收学费，还想改行当牧师。一八七八年十一月，他在布鲁塞尔的传教士讲习会受训三个月，未取得传教士的任命，便赴比利时的煤矿区对穷人传授《圣经》。

他信奉那个热爱穷人的耶稣。他的灵魂充满博爱精神。他希望以抚慰之词和自我牺牲帮助弱者搏斗。

有一天，矿井的煤气爆炸失火，许多矿工来不及发出一句咒骂就一命呜呼。其中一人严重断肢和

面部烧伤，医生断言此人毫无生望。凡·高却以母爱般的感情收容了他，出钱购买所需的药品，诉说传道者的抚慰之词。这位矿工终于起死回生，痊愈后又下井重操苦役。

六个月的传道工作，竟因他的过分热情而被教会解聘。

家庭会议召开，断定他神志不清。多亏弟弟泰奥从中调停，他才没有被禁闭家中。从此，他与家庭日益疏远。在春游居斯默斯时，萌生了以绘画为职业的念头，时间是一八八〇年。他重新开始新的锲而不舍的追逐。从前，他探索的是为之奉献自己生命的事业；如今，他探索的是怎样成为画家。

他对伦勃朗非常推崇，并开始临摹米勒的作品，常去树林、公墓、乡野写生。他仍然没有忘记传道工作，花了许多钱买来《圣经》和《新约全书》，在外出作画的路上免费赠给人们。父亲不得不亲自来到居斯默斯，制止他的书籍开销，并告诫他：若继续这样，就断绝他的膳宿费来源。看来凡·高是难以从命的。不久，赴布鲁塞尔自学透视学和解剖学，开始接受正式的绘画训练。

有一天，他在街上认识一个妓女，对这位被遗弃的穷苦孕妇倾注了满腔的同情，并用石版画了一幅叫《悲哀》的作品。这时，他与父亲关系日益紧张。他像一个真正的波希米亚人，囊空如洗，有时竟一连六个星期没有肉吃，终日啃些干面包和一小块乳酪。幸亏弟弟泰奥慷慨相助，才勉强度日。

此时的凡·高，画了很多素描、淡彩和褐色调的静物。他很偏爱阅读文学名著，左拉的作品引起了他对农民的极大兴趣，画了很多农民的写生画，最后集大成地画了《食土豆的人们》 25 。这是凡·高早期最重要的作品，画面充满了宗教情感和对农民的敬爱。弟弟泰奥看了最新的习作后，多次敦促他把作品送到沙龙去。他回信说："我想清楚地说明那些人如何在灯光下吃土豆，用放进盘子中的手耕种土地……老老实实地挣得他们的食物。我要告诉人们一个与文明人截然不同的生活方式，所以我一点也不期望任何人一下子就会喜欢它或称赞它。"画面看来较为笨拙，但有一股力量。他寻求的是真实的农民的画。他不是以线条，而是以环境抓住对象。他反对人物是学院式的准确，而有意制造"偏差"，来重新塑造和改变现实，以达到实实在在的真实。这便是表现主义的诞生。

2 忧郁、怀疑的目光

正当凡·高在绘制这幅画的过程中，父亲突然去世。尽管父子之间磨擦很深，凡·高还是由衷地为父亲的死而悲痛。

不久，凡·高来到比利时安特卫普美术院学

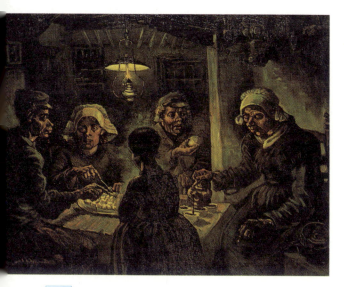

25 《食土豆的人们》

画。这个外貌粗鲁、神经质和不知疲倦的家伙的到来，像一颗炸弹落在安特卫普美术学院内……一天早晨，凡·高走进院长执教的油画班，见两个模特儿上身赤膊，在台上摆好角力的姿势。凡·高一开始就发疯地画起来，速度快得使同学们目瞪口呆。他的颜色涂得很厚，简直要从画布上滴落到地板上。院长看到这幅作业及其不同寻常的创造者时，有点发愣地问："你是谁？""我叫文森特，荷兰人。"院长指着画，轻蔑地说："我不会改这些癞皮狗的！我的孩子，快到素描班去吧。"凡·高强压着怒火，回到素描班去。素描老师性情温和，是个好好先生。凡·高在班里呆了几个星期，画了教室里所有的一切，就是忘了教授指定要画的石膏像。有一天，老师指定他们班要画维纳斯石膏像。凡·高被雕像的一个主要特点所打动，特别强调她的丰臀，维纳斯就这样地变了形，美丽的女子变成了健壮的妇女。老实的好好先生看到后，便用粉笔在凡·高的画上横七竖八地改得一塌糊涂，并提醒他关于物像不容改变的原则。这位荷兰年轻人大发其火，对着教授叫嚷："你显然不知道女人是什么模样，该死！女人就该有屁股和养孩子的骨盆……"和教授争吵的结果，不讲也是明白的。凡·高离开了安特卫普，寻求更适应自己的艺术土壤。

一八八六年三月，凡·高抵达巴黎，进入科尔蒙画室，可是旋即又离开那里。他给人的印象是有些神经质。他像孩子般地天真无邪，喜怒哀乐形之于色。他对爱憎直言不讳，口若悬河，好辩善争，随时随地准备舌战，有时不免使人难堪。但他决非恶意或故意冒犯别人。他一头红发，目光锐利，喜欢天马行空，独往独来。画布、画板、画夹和烟斗从不离身。

初来巴黎时，画了大量的静物画，《一双鞋》[26]是其中的一幅。这双鞋似乎向我们诉说它的贫困、不幸和毫无尽头的旅程劳累，直至完全磨破为止。这双鞋紧紧地靠在一起，如同兄弟一般，似乎暗示着凡·高和弟弟的情义。

凡·高的一生，是在孤独和贫困中度过的。他不顾到处碰壁，仍对一切充满热情，用画笔、颜色、画布直诉自己火一般的情感。可是这些却无人理解……于是他对一切产生疑虑，由疑虑而到怀疑，进而走向绝望。他的几幅自画像便记录了这个过程。

眼睛是心灵的窗户，面部则是瞬间变化的感情的镜子。刚到巴黎不久画的《叼烟斗的自画像》[27]，具有荷兰风格的褐色调。这时他的装束要么很讲究，要么极其普通，但比起一般的人还是考究得多，看不出穷困潦倒的样子。自画像的眼睛正视世界，一点苦恼的阴影也没有。

经弟弟介绍，凡·高认识了一些著名的印象派画家如修拉、莫内、洛特雷克和高更等。他画中的

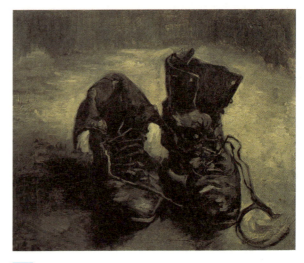

[26] 《一双鞋》

色彩开始变亮，画风逐渐倾向新印象派，这对他来说是一大进步，是第一次蜕变。他的笔触开始形成连续的、有条不紊的线，用以表现层次，造成面的感觉。但他的个人风格还没有完全形成。那真正的"自我"在哪里呢？巴黎是他的久留之地？

在《戴灰色帽的自画像》28 中，露出了怀疑的神色。它给人一种睨视现实世界的印象。凡·高的脸渐渐地冷漠、灰暗，色彩鲜明的双眼就像囚犯一样，开始疑心重重地试探着外界，同时，流露出因没有寻找到目标而苦恼的神色。偶尔，他的眼睛因惊讶而瞪大着。无论是惊讶还是猜疑都是表明他对现实的不信任。他的脸为痛苦所扭曲，但却有一股神圣的狂气。

凡·高自画像的眼睛表现奇特，他捕捉到了瞳孔空虚的瞬间。两眼不是用一种基调来表现的，无论哪幅作品的重点都放在左眼，以后他画的人物肖像也大多是这样。

凡·高的所有自画像，都不像高更那样配备说明用的器具，最多不过是戴不戴帽子、叼不叼烟斗、拿不拿调色板的区别，他总是一个人在那里——永久的孤独。

巴黎的生活使他感到烦躁不安。虽然经过巴黎艺术创造时期体验到生活之振奋人心的作用，又通过与印象派画家及其作品的接触洞悉了色彩的奥秘，但是两年来，他感到已经汲取了巴黎可能教授给他的一切，于是下决心要离开巴黎！

走向何方？法国的北部和巴黎的四周已经被印象主义者榨取了所能提供的全部艺术灵感。回到祖国——那儿没有新艺术土壤。应该移向新鲜的环境，向南远走高飞。

3 阿尔的阳光

听从洛特雷克的建议，他来到法国的南部城镇——阿尔。那儿河水如翠，大地碧色连天；落日熔金，太阳灿烂辉煌。他在阿尔看到了使他着迷的日本版画上的那种阳光，觉得这个地方和日本一样美。

他一口气画了一百九十件作品，三个月的时间几乎达到巴黎两年时间所画的总和。他开始画桃花、梅花、杏花以及盛开花朵的花园，后来又着手画了一系列阿尔的吊桥。《阿尔的吊桥》29 是他在阿尔最初的代表作。吊桥以蓝天为背景，轮廓清晰；河流也是蓝色的，河堤接近橙色，岸旁有一群穿着鲜艳的外衣、戴着无檐帽的洗涤妇女；一辆马车正在通过吊桥。整个画面色彩清新，呈现出一派春天的景象，充分体现了画家当时的心情。

凡·高很喜欢这在故乡荷兰随处可见的吊桥和这愉快劳动的场面。他把自己的作品送往荷兰展览

27　《叼烟斗的自画像》

28　《戴灰色帽的自画像》

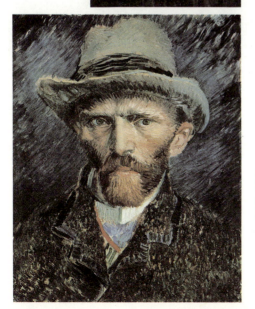

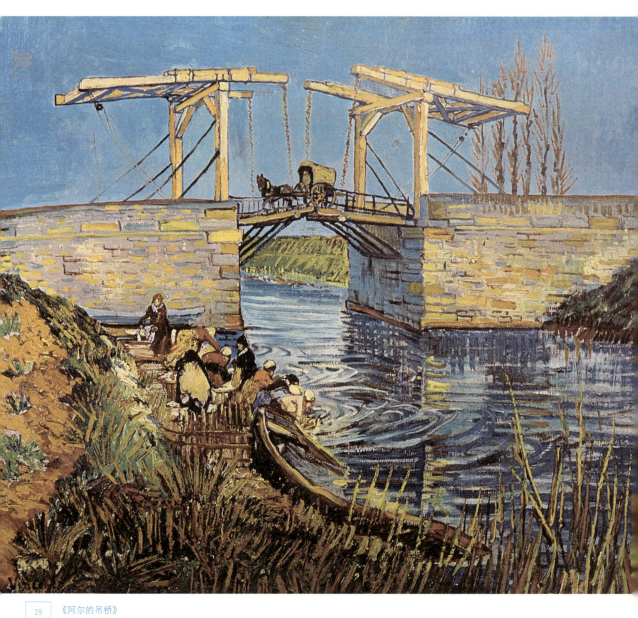

《阿尔的吊桥》

时，毅然选择了吊桥。遗憾的是，阿尔的吊桥在第二次世界大战中被毁，原桥的面貌已荡然无存。

阿尔的六月，有清澄明朗的光线，放眼一看全是平坦的田园，他便以激动的心情画了《收获的风景》 30 。我们似乎可以从中听到画家兴奋的脉搏声。这种平坦的风景很难处理，凡·高以各种不同方向的笔触和色面来填补这个平面，增加了在路上行驶的马车、干草垛和梯子等细节，完美地表现了一个安静的田园风光。他断言在这幅画以前的作品是无法与之比拟的，也可以说等于没有。

除了果树、吊桥、田园风光，凡·高还画了克罗草原、圣特马里海滨、播种者等。这些作品都是描绘强烈阳光的照射，有时走笔粗野，但抒发了喜悦的感情。他在阿尔忙忙碌碌中无暇反省自己，内心的情感与自然混为一体，过得充实、愉快。

凡·高有种特殊的嗜好——画向日葵，而且是不停地画。要说凡·高的其他作品，可能知者不多，但提起他画的向日葵，可说无人不知。这幅一个世纪前画的作品，到一九八七年三月三十日在世界著名的伦敦克里斯蒂拍卖行拍卖时，以三千九百九十万美元的高价售出而震撼世界。

向日葵是凡·高的崇拜物，他在巴黎时就画过四幅，都是连枝带叶剪下的鲜花。其中《向日葵》 31 是最为成功的一幅。即将枯萎的向日葵，象征在巴黎的角落里奄奄一息的凡·高。呈血红色的茎被剪断，如同凡·高的生命被切断。明亮的黄色和阴暗的浅蓝色形成对比，似乎是一种非现实的美。画幅左边的拐角用"跳动"的红点涂过，这"跳动"的色点融汇在笔触的浅蓝色中，这一片小小的火焰，是画家的生命之火。

在夏天里，凡·高表现出一种异常旺盛的创作欲，来到阿尔后更是如此。。他以金黄色的调子，画了一批向日葵作品，其中有单纯的色面和明确的造型，如《花瓶中的十四朵向日葵》 32 ，是凡·高同类作品中的力作。它以黄色调为主，加上一点青色与绿色，奏响了一支黄和绿的交响曲。这些花在画面上有一种装饰性的安排，由于笔触有力，显得富有生命力。他还用十二幅向日葵的油画作品把工作室布置起来，以便迎接高更的到来，这就是其中的一幅。高更在阿尔看过凡·高画的向日葵，称之为真正的花。在那里，高更还画了正在创作向日葵的凡·高。

凡·高之所以不倦地画向日葵，那是因为在他眼里，向日葵不是寻常的花朵，而是太阳之光，是光和热的象征，是他内心翻腾的感情烈火的写照，是他苦难生命的缩影。

凡·高喜欢用纯色来作画，尤其是纯粹的黄色，赋予神秘的价值。过了盛夏，凡·高放弃了以黄橙为主的色调，改用蓝色调来表现凉爽的夜景和人物的背景。

30 《收获的风景》

31 《向日葵》

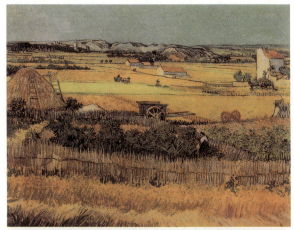

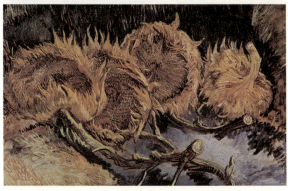

32 《花瓶中的十四朵向日葵》→

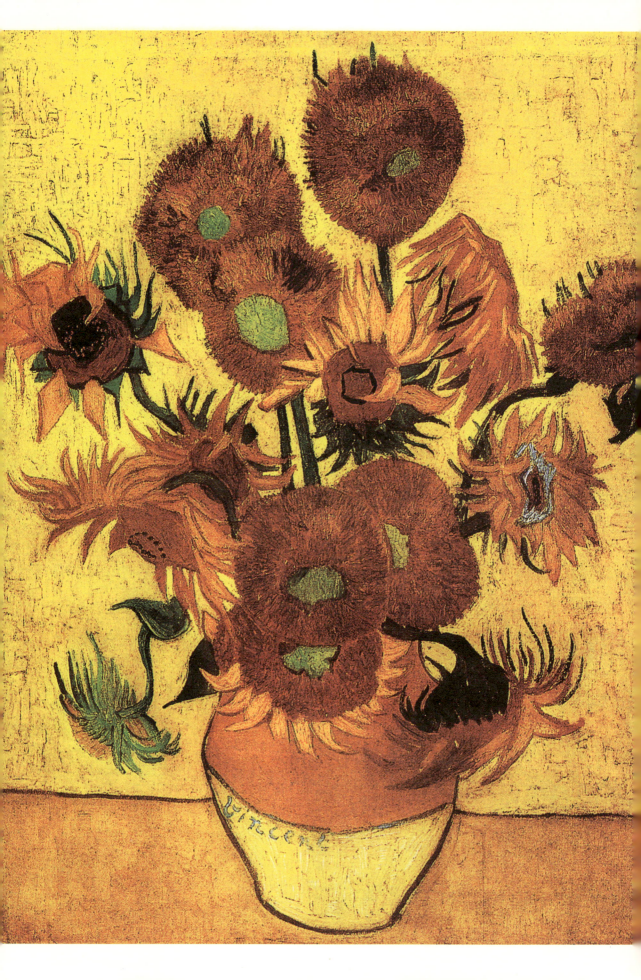

不过也有例外，《夜间室内咖啡座》33 就是进入深秋后画的黄色调作品。

凡·高由于工作过度紧张，身心疲乏，因此晚上经常光顾离他住所不远的拉马丁广场的咖啡馆，用酒或咖啡来提神解乏。那里灯火的颜色和室内陈设的红、黄色，像白天的阳光那样明亮，激发了他作画的热情。他在这幅画中，用红和绿来表现人的恋情，用两个互补的颜色调子来表现一对情侣的爱情，这种调和对比、紧密相连的色调造成了感人的力量。他认为用原色来画肖像、花卉和室内景物，可以充分表现他激动不止的内心世界。他还告诉弟弟："我画《夜间室内咖啡座》是想表现一种想法，即所谓的咖啡店就是让人沉沦、发狂和犯罪的场所"。

与这同一时期画的蓝色调的《夜晚露天咖啡座》34，画中所包含的内容与前者是不一样的，可以把它们看作凡·高的两个自我：《夜间室内咖啡座》是忧郁情绪和犯罪意识的重叠；而《夜晚露天咖啡座》是他的清晰、明亮的眼睛。

在《夜晚露天咖啡座》这幅画中，被灯火照成黄色的咖啡座和蓝色星空呈对比，使得整幅画很美，洋溢着一种平和的诗意。他曾说："对我来说，晚上看来比白天更有活力，更有丰富的色彩。晚上继续作画，看天上有闪烁的星星，地面有灯光，是一幅很美的与安详的作品。"两个咖啡座的夜晚，是孤独和倦意所笼罩的夜晚和星空下透明的夜晚，是凡·高自我挑战的开始。

刚来阿尔时，凡·高住在一家小旅馆里。但他很快发现住旅馆不自在，而且开销太大。他还希望吸引别的画家到南部来，那就需要一所小房子作为共同活动的中心。于是，他四处寻找一个"撤退的地方"，直到四月底才在镇北拉马丁广场二号找到

33　《夜间室内咖啡座》

34　《夜晚露天咖啡座》

了所需要的房子。

《拉马丁广场上的"黄房子"》 35 的中央部分，是一幢二层小楼的建筑物，他在那里住了将近一年，由于多年的过分劳累、营养不良和健康状况不佳，他的力量几乎已经耗尽，希望在那儿平静地作画和恢复他的身体。

他答应给弟弟画一张他住的房子的油画寄去。这建筑群在画面上很难处理。房子的左边尽头是一家他吃饭的饭馆，再往左（画面上看不见）是那家著名的通宵咖啡馆。邮差鲁兰住在左面的两座铁路桥之间，通向画外的路是凡·高经常外出的道路。在画这幅画时，凡·高的第一个念头是想把它画成一幅夜景画："窗口亮着，空中繁星闪烁。"可是在定稿时，他又强调阳光通过巨大的空隙流进黑暗的屋内。所以整幢房子发出光亮，被他称之为"光之屋"。而在建筑物前急匆匆行走的男人，便是凡·高自己。

他创作这幅画时心境较好，所以把房子的室内也漆成黄色。他把黄色称之为爱的最高闪光。但正如爱包含强烈的爱和平静的爱一样，黄色亦有各种不同的阶段。

有了"黄房子"之后，他始终津津乐道，多次去信催高更快点来。等了又等的高更终于在十月二十四日来到，二人立刻开始了共同的生活。

高更病魔缠身，灰心丧气，希望有一个安身之处。他比凡·高年长五岁，具有很高的智力，开始将他的绘画思想灌注给凡·高。在高更的指导下，凡·高发现自己逐渐"转向抽象"，即较少地写生，试图更多地依靠记忆和想象力。

这时的高更，开始以黑色轮廓线勾出物体的轮廓，再加上色面来处理，富有装饰味道。而凡·高的品性与他不同，热情似火，神经过敏，以自己的印象作为唯一的指南。高更也不喜欢阿尔，憧憬更为原始的生活，还讨厌凡·高像蒙泰塞利那样厚涂，因此，两人之间的冲突不可避免。"黄房子"没有成为他们安息的场所，却成了两个截然不同的个性相互撞击、火花四溅的炼炉。争论的另一焦点是他和高更能否靠泰奥提供给凡·高一个人的津贴共同在阿尔生活。十二月，凡·高画了一幅《凡·高椅子》 36 。椅子放在斜线的地板上，那上面放着他一刻不离的烟斗和烟丝，可是椅子上和周围都没有人，他大概已经意识到高更将要离去，自己又要陷于没有欢乐也没有争论的孤独境地。

冲突的高潮终于发生。在圣诞节夜晚，凡·高竟准备谋杀高更。他拿了剃刀走到高更背后，高更回头瞪他一眼，凡·高便回到自己的房间，割下自己的耳朵，洗净后送给他认识的一位妓女。此事惊动了很多人，凡·高便被送进精神病院，而高更打电报给泰奥之后便回巴黎去了。事后，当凡·高的情绪稳定下来时，仍旧安静地画自画像，耳朵包着

35　《拉马丁广场上的"黄房子"》

纱布，嘴里含着烟斗。这时的作品，除了风景之外，还画了很多人物画，包括鲁兰先生的一家。

第二年，由于弟弟的坚持，他住进阿尔东北二十五公里处的圣雷米疗养院，这是由古老的修道院改成的。他在这里很舒适，没有人对他侧目相看。他有两个房间，其中一间作画室。他画精神病院的花园，画窗外的风景，画看守的肖像。他把自己的苦恼，把自己交替出现的绝望和希望，都注入那些夺人心魄的作品之中，把一个备受折磨的人的生命赋予所画的种种事物中。他不再是仅仅想到色彩，而是如饥似渴地要用绘画来表达他的各种不同的精神状态。

《星月夜》是凡·高色彩象征主义的名作。他在巴黎时期的静物画和自画像背景中的旋涡图案，像在天空中翻滚一样，那撕裂似火的松树，是哥特式教堂的象征。画中的十一颗星星更具有宗教的味道，意味着耶稣复活后显灵于十一位使徒，而月亮便是耶稣的象征。那星月交辉的天空，大概是复活后的耶稣正在向除犹大以外的十一位使徒发表讲话吧！

4 不祥的预兆

一八九〇年一月，凡·高觉得自己的身体已经见好，便离开圣雷来到巴黎，在弟弟家里住了几天，然后由弟弟安置在巴黎运郊瓦兹河畔的奥维尔小镇。那儿有一名关心印象派画家的医生加歇，由他负责照顾凡·高。

病情确有好转的凡·高，在这时把南方的强烈色彩移到奥维尔教堂、当地的村营以及加歇医生的肖像中……赏心悦目的蓝色重新出现。然而不久，他又堕入忧伤的心绪。一天，他探望弟弟回来，

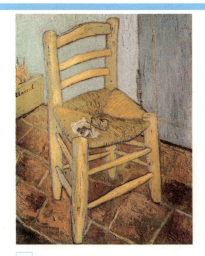

36 《凡·高椅子》

37 《星月夜》

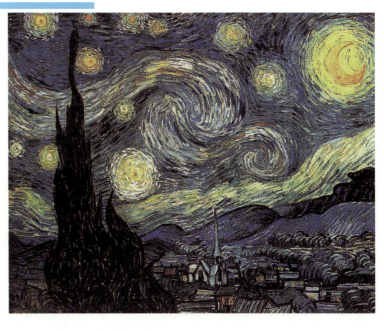

坚持一口气画了几件悲剧性的作品，《麦田上的鸦群》 38 就是其中的一幅。这幅画表现出他空虚的心灵及对现实的失望，隐藏着迈向死亡的脚步声。

《麦田上的鸦群》是凡·高最后的作品，成群的乌鸦是飞来还是离去不太清楚。黄色上面的那片强烈的黑色，总给人以不祥的预兆。天空激烈地摇晃着，麦田也像要燃烧起来；或许凡·高看到这一大群惊叫、乱舞的乌鸦，他终于觉得，自己不幸的一生即将结束。他一生的命运是如此令人同情；他献出的爱与热情却处处落空；而一向支持他的弟弟这时已经结婚生子，经济拮据，凡·高不想再给弟弟增加麻烦；自己终其一生画了二千幅作品，却只卖出一幅……他在麦田中用手枪自杀，但子弹未打中心脏，回到家里口中还含着烟斗，直至第二天晚上才气绝身亡，时为一八九〇年七月二十九日凌晨一点半。他最后的遗言是："痛苦便是人生。"

凡·高是一个感情激烈的画家，他的一生只有短短的三十七年，却全部地贡献给了艺术。初期的作品像荷兰古画的褐色调。到了巴黎之后，受印象派画家的影响，使用明朗的色调，有时像修拉那样采用笔触分割，有时也像高更那样利用大色面来构成，可即使受别的画家影响，他还是有自己独特的个性，笔触激越，热情满腔，因此有些作品随着感情的起伏而形成漩涡状，如同火焰的猛烈燃烧。

凡·高作画时，是将对象适当地加以变形，将自己的主观注入画面，也就是后期印象派在画面中加入很多主观见解的成分，不再是仅仅为了自然的再现，可以说是一种借题发挥感情的办法。

野兽派继承了凡·高、高更的激烈的感情和强烈的色彩，让本能、感情来作画。但严格地说，野兽派起源于高更，表现派则是凡·高。

38 《麦田上的鸦群》

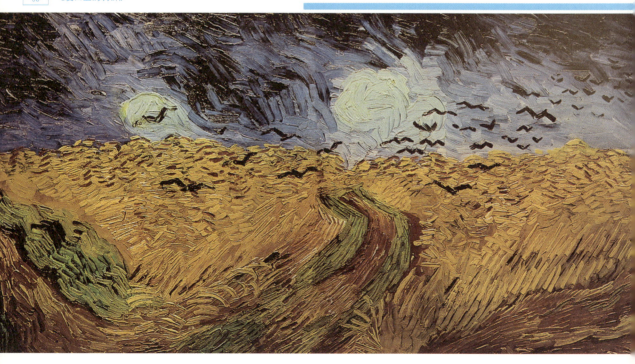

"塞尚的肖像在描写人生的无言的感受上与我是相同的。"

第四章
放荡的美男子——莫迪利亚尼
Amedeo Modigliani

1　英国女记者

一九一七年的一天深夜，大约凌晨三点，一阵猛烈的敲门声把沉睡中的雕刻家利普奇茨惊醒。开了门，进来的是喝得酩酊大醉的阿马代奥·莫迪利亚尼(1884－1920)，他含糊不清地告诉主人，记得书架上有一本诗集，很想借来一读，雕刻家利普奇茨点亮煤油灯，找出这本书，希望他马上离开，自己好继续入睡。可是事与愿违，这位醉汉却坐定在一把扶手椅上以惊人的声音开始朗读起来。

"赶快停止这声音！"邻居们一边大声喊叫，一边在四周的墙壁、顶棚和地板上到处敲打。在那盏闪烁着的油灯下，莫迪利亚尼像个幻影埋在椅子里，完全不受环境的干扰，声音越来越响，直至耗尽体力。几小时后，他睡着了。

这个曾令无数女子神魂颠倒、风度潇洒的意大利美男子，初来巴黎时可不是这样，如今他酗酒、吸毒、生活放荡不羁。一九〇六年来到巴黎时，他身着灯芯绒上衣，脖子上围着红色的围领，头上戴一顶宽毡帽，完全是一位生活严谨、质朴无华、还有些腼腆的青年，同时也是一位充满着审美眼力、具有智慧的年轻画家。在美术研究所求学时，他是个相当用功的好学生，并能按时写信给他的母亲，而且当他接到母亲的来信时会欣喜得流泪。

莫迪利亚尼出生时适逢父亲在事业上遭受挫折，致使他后来不能在经济上得到家庭的照顾。母亲是个聪慧的犹太女子，酷爱文学，据说是十七世纪荷兰大哲学家斯宾诺莎的后裔。莫迪利亚尼常以犹太人和哲学家的子孙而感到自豪。莫迪利亚尼对哲学与诗的热情以及他的高雅气质，令人想起他母亲的血统，即便在穷困之中，他也能保持着贵族的风度。

还在稚气未脱的十四岁时，母亲就把他送到本地最有名的印象派画家门下学画，他排行第四，是老幺，体弱多病，后又患了肺结核。这在当时只能靠阳光、新鲜空气和营养消极治疗的年代，这病魔始终紧紧缠住这位富有才华、满怀希望的少年的一生。

为了多接受温暖和充足的阳光，十七岁的莫迪利亚尼到意大利南方做了一次疗养性质的长途旅行。各地美术馆、博物馆中文艺复兴大师的作品，对莫迪利亚尼震动很大，他决心要成为一个有独创性的大艺术家。

翌年，莫迪利亚尼来到佛罗伦萨，进入当地的"裸体画自由教室"学习，随后又转入威尼斯的国立美术学院，度过较有意义的三年。他认为那些墨守成规、腐朽堕落、胸无大志的人们，不是真正的人。

二十二岁的莫迪利亚尼离开了艺术上完全停滞的意大利，来到了向往已久的巴黎。

此时的巴黎，野兽派震惊画坛，立体派正在积极酝酿。他对此却毫无兴趣，认为野兽派的色彩与线条过于露骨，立体派的形体分析则过于理智。他希望追求富有韵律的色彩与线条来和谐地表现真实的生命。

塞尚、高更、洛特雷克作品里的情感和造型原则恰恰体现了他这一愿望，尤其是一九〇七年的塞尚回顾展，给他相当大的触动和强烈的冲击。于是莫迪利亚尼开始了各种风格的尝试，在他初期的作品中可以看到对洛特雷克的倾倒和对塞尚的"临摹"。

后来，美术史上把本世纪初到二次大战前来到巴黎专攻绘画的一些犹太血统的人以及其他的异乡客称为"巴黎画派"。他们在巴黎如无根之草，过着漂泊的生活。这些人不属于任何流派，各自按个人主义描画，共同的一点是具有浪漫主义和抒情表现主义因素。莫迪利亚尼、蒙德里安、夏加尔等就是这样的艺术家。

莫迪利亚尼初来时，在一个公寓里租了一间画室，随后把画室搬到"洗衣船"上。

提起"洗衣船"，关心现代美术史的人都不会陌生。这幢坐落在巴黎蒙马特区（巴黎西北部，区内有无数夜总会、脱衣舞场、酒吧等，有"不夜城"之称）高地西侧的房子，早先是木结构，既不舒适，又无卫生设备，后面却有一溜画室，高高低低，样子古怪。客人从街上进来，必须先走过甲板，再沿着弯弯曲曲的楼梯和黑暗的过道走下来，才能进入房间。它被诗人马克斯·雅各布起了个雅号——"洗衣船"。正是这样的一些陋室，曾是藏龙卧虎之地，不少世界文化名人从各国初来巴黎时，都曾留居此地或频繁进出，有过一个难忘的经历。第一次世界大战前，"洗衣船"风云际会，一直是巴黎乃至欧美西方世界一个极为重要的文化艺术中心。

在"洗衣船"上，莫迪利亚尼认识了马克斯·雅各布等人，并结识了毕加索、布拉克以及其他立体派画家。也就从这个时候起，他急剧地陷入酗酒、吸毒并沾上放浪的恶习，每夜徘徊在蒙马特的酒吧间。

使他受到困扰的不止是艺术问题，经济上更令他感到极大的压迫——母亲中断了汇钱。莫迪利亚尼借酗酒和吸毒来麻醉自己，企图从中获得一种潜意识，以调动自己的全部能量，进入最可宝贵的、忘我的创作高潮。他常常在酒后拼命地创作，其疯狂的速写常常画满他的蓝皮速写簿，甚至一天能画到一百张。

来到巴黎的第二年秋天，他认识了年轻的医生保罗·亚历山大，这位医师竟成为收集他作品的第一人。当时谁都没注意到莫迪利亚尼的艺术，他却一口气买下莫迪利亚尼许多幅作品，同时还介绍他的父亲及弟弟让莫迪利亚尼绘肖像画。也是在这位医师的劝说下，莫迪利亚尼参加了独立沙龙展出。

保罗·亚历山大对莫迪利亚尼成功的初期起着极其重要的作用。一九〇九年，莫迪利亚尼经他介绍，认识了本世纪最伟大的现代雕刻家之一、刚刚居住巴黎不久的罗马尼亚人布朗库西。还在威尼斯国立美术学院二年级进行雕刻训练时，莫迪利亚尼就萌发要当雕刻家的愿望，来到巴黎后还一边尝试石料的雕刻，自和布朗库西交往后，对雕刻的热情更加强烈地燃烧起来。

布朗库西的作品单纯、刚劲而抽象。莫迪利亚尼从这位年轻、老成的艺术家那里所学的最重要的东西，是大胆而适度的夸张变形。

他认为罗丹的作品太"软"了，是玩泥巴式的黏土雕塑。唯一能拯救雕刻没落之道的，只有直接在石料上雕刻。雕刻用的石料比起油画材料更昂贵，于是有时借用当时正在进行地下铁路工程的枕木石材，在半夜里偷偷地雕刻，到天明，他的作品便当做这铁路的基础而被埋在地底下。

直接在石料上雕刻时，必须依据石料的性质，发掘其内部所隐藏的基本形态与量感，然后逐渐把它雕刻出。《头像》 39 就是突出的一例，只稍微雕凿即告成功，还大致保持着石料的原来面目，有一种"坚硬的感觉"。五官与头发只是浅浅地刻出，特别是颧骨与鼻梁高度几乎没有区别。尽管他受过非洲黑人和古希腊雕刻的影响，但他没有像毕加索那样把非洲雕刻与自己的作品更加紧密地结合。他摒弃了那些粗放与刚劲的因素，以装饰的手法继续拉长其优雅而略带伤感的人像。《头像》 40 是他一系列女性头像中最为完美的。夸张而不失优雅的变形，充分显示了线条的柔韧；光滑致密的表面上，圆雕与阴刻的结合很好地表现了石料的美感。

在钻研雕刻的几年里，他完全放弃了绘画。他的雕刻作品大多是头像，全身的很少。较为突出的是《女像柱》。这一题材他曾构思过多种形式。现在存留下来的二十几件石雕作品中只有一件全身《女像柱》。

一九一三年以后，莫迪利亚尼再度拿起画笔，并于一九一五年后完全放弃雕刻，专心从事绘画，这也是他进入生命最后的六年里主要绘画作品的创作时期。这除了由于雕刻材料昂贵、还须花费很长的时间和很大的体力来制作外，再加上雕刻工作中石屑粉的刺激，对于已患肺结核的莫迪利亚尼很虚弱的身体来说，是绝对不可能支持下去的。他违心地成了画家，所幸的是专心于绘画以后，在艺术上有了很大的进步，并在极短的时间内树立了他独特的风格。

卵形的脸，长长的颈项，纤细的鼻子，杏子形的眼睛，以及温柔的姿态等，只要一看就可以断定这是莫迪利亚尼的画。

由于雕刻的训练，从而解放了莫迪利亚尼从属于写实主义的习惯。他把雕刻作品中的特征结合

39 《头像》

40 《头像》

到绘画里，在绘画中开始了一个充满形态的线的世界。其流畅的线，所造成的韵律感，完全与微妙的色彩变化结合在一起。其中最具典型特征的作品，便是《庞毕度夫人》 41 。这是莫迪利亚尼画他第一个情侣比阿特丽斯·黑斯廷斯的肖像。这位女士是出身于南非的英国姑娘，在伦敦度过一段时间，一九一四年以英国《新老年》杂志记者兼诗人的身份来到巴黎，她同莫迪利亚尼同居了两年多。画面上的比阿特丽斯·黑斯廷斯戴着宽边大帽，扮演法国路易十五世的宠妃——蓬皮杜夫人。据说"庞毕度"也是她的绰号。

在这里，莫迪利亚尼以钻研雕刻得到的明确锐利的轮廓线，简洁地表现出模特儿的形象，那长脖子鹅蛋脸的造型，均暗示出莫迪利亚尼确立了自己独特的画风。

莫迪利亚尼描绘了近十幅这位女记者的肖像画以及无数张素描。《佩丝绒带的女子》 42 是画没有化装的比阿特丽斯·黑斯廷斯。有的传记写道：莫迪利亚尼像小狗一样绝对服从这位神魔皆兼的女性。不过，这种说法常常引起争论。莫迪利亚尼高傲得很，一般女性是不容易征服他的，说他几乎驯服到向女记者下跪的程度，是难以令人置信的。人物的丝绒带子给画面带来了象征性意义，并暗示了黑斯廷斯本人的性格。这幅画奇怪地将人物画在公园的树林当中，这也许是画家为探索更多的表现形式，以体现存在于自然之中人的心理的偶然做法吧！不过，这在人本主义者莫迪利亚尼的心中毕竟是未曾萌芽的课题。因此莫迪利亚尼不画风景画(晚年在尼斯画了几张除外)。

莫迪利亚尼和比阿特里斯·黑斯廷斯生活在一起后，他继续沉迷于喝酒、吸毒，过着和以往一样放荡不羁的生活。于是病魔变本加厉地侵蚀了他的健康。此时，黑斯廷斯和莫迪利亚尼的小女孩生下不久便夭折了，这位传奇般的女士也于一九一六年离开莫迪利亚尼，在一九四三年自杀去世。

2 患难之交

莫迪利亚尼的画主要是人物画，而且大多是肖像画，这些肖像画基本上都是和他关系密切的画家、雕刻家、诗人和画商等。谈到他的肖像画，必然要谈到这些和他关系密切的人们。

《基斯林肖像》 43 画的就是他最要好的朋友、波兰画家莫依茨·基斯林。与莫迪利亚尼相反，他有坚强的毅力，是个很富裕的犹太人的儿子。十几岁来到巴黎时，曾住在蒙马特的"洗衣船"上，其后不久在附近盖了一座画室。莫迪利亚尼除经常到他的画室里画画和借用模特儿外，还常得到经济上的帮助。这位热血青年与"洗衣船"上年轻而贫困

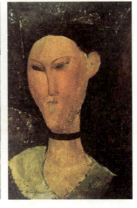

41 《庞毕度夫人》

42 《佩丝绒带的女子》

的"游民"艺术家相比，显得情绪高涨，具有丰富充实的人生观。他整洁的仪容和莫迪利亚尼充满悲伤的风貌迥然不同，成为众多女性的追求对象。莫迪利亚尼去世后，他为其举行葬礼，亲自为死者画了一幅在床上病逝的素描。

在莫迪利亚尼为基斯林画的这幅肖像中，头大额宽，肌肤红润，下颏棱角分明，粗壮的颈部，生动的唇边曲线，大大睁开的眼睛，面对正前方的男子气的目光，都使人感到年轻的基斯林那活泼向上的精神。此画完美地体现了莫迪利亚尼从一九一五年至去世前这一时期的风格。

因诗人、批评家马克斯·雅各布的引荐，莫迪利亚尼结识了画商保罗·基约姆——他是继医生保罗·亚历山大之后，在莫迪利亚尼放弃雕刻专攻绘画的二三年间的作品购买者。因此，莫迪利亚尼在一九一五年绘的《保罗·基约姆肖像》44，在左下方加上"新领航人"的字样，表示了莫迪利亚尼的谢意。第二年又画了一幅几乎是一样，只是人物稍微偏左的肖像画。第二幅的眼睛一只是空白的，其表情让人难以琢磨。

一九一五年的"领航人"的肖像是在黑斯廷斯家中描绘的。她的家以前是作家左拉居住的地方。画家满怀敬意，表现保罗·基约姆的朴实，又画出他的阳刚之气。但意外的是，这位"领航人"因对生活绝望，竟于一九三四年四十岁时用手枪自杀。我们如能结合这一事件来观察这幅画的话，可能会体验到画面更多的性格特征。

蒙帕纳斯的几家酒吧间和咖啡店，是巴黎艺术家们经常聚会的地方，也不时能见到收藏家、模特儿等。莫迪利亚尼常来这里开怀畅饮，有时还情不自禁地高声朗读但丁的《神曲》和意大利作家邓南遮的诗句，有时简直陷入了像滑稽演员的举止之中。他在这儿画了很多速写和素描，有时一幅连五个法朗都卖不出去，老板只得偶尔同意将作品用来抵押酒钱。

莫迪利亚尼自从和黑斯廷斯分手后，非常痛苦，常常喝得烂醉如泥，半夜才回家。这时，总有一个名叫希莫纳·蒂的姑娘陪伴着他。这姑娘非常诚实、善良，处处谨小慎微。她是给来巴黎的北欧人教英语和当模特儿的，此时正热恋着莫迪利亚尼。在蒙帕纳斯的几位和他有关系的女性中，希莫纳·蒂是最让人同情的一位。在莫迪利亚尼病逝的当年秋天，她得了和他同样的病，临终前再三恳求自己的女友，无论如何要照看她那不到两岁的婴儿——尽管莫迪利亚尼不承认那是他们的孩子，她还是把儿子的名字改成阿马代奥。她的女友因多种原因，无法完成她的嘱托。如果这孩子还活着，可能至今还不知生身父母是谁。

《杰克·利普奇茨夫妻肖像》45就是在希莫纳·蒂一边挤颜料，一边帮助擦笔的情景下画成

43　《基斯林肖像》

44　《保罗·基约姆肖像》

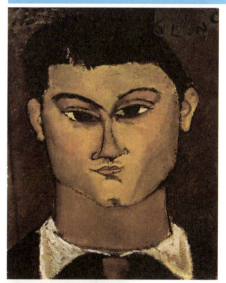

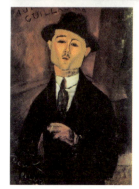

45　《杰克·利普奇茨夫妻肖像》→

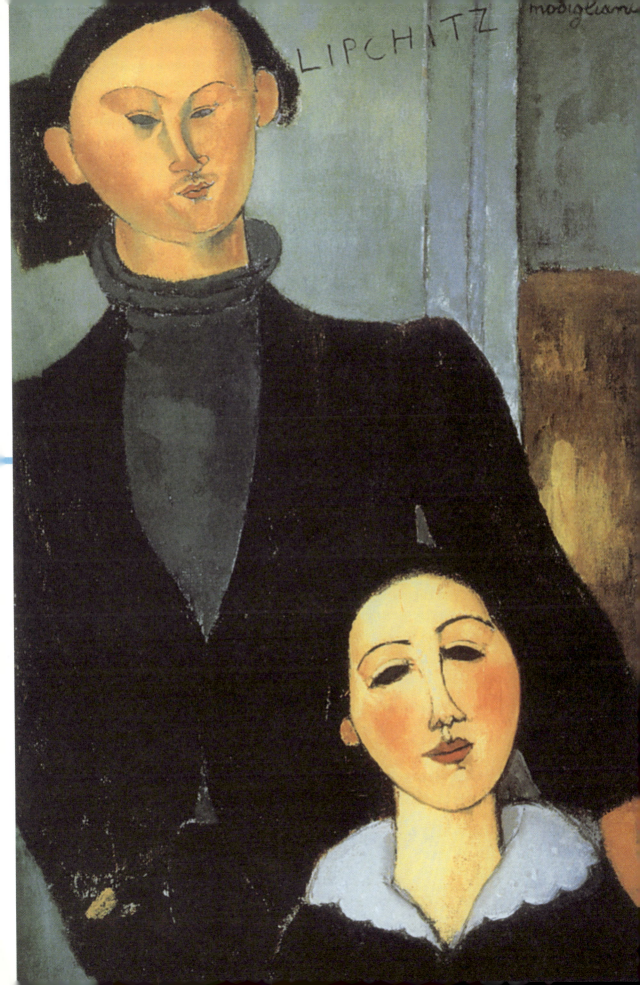

的。这位利普奇茨新婚不久,加上刚和画商签订合同得到一些钱,便邀请莫迪利亚尼画张肖像以作纪念,同时又能以这种方式给莫迪利亚尼以经济上的援助。莫迪利亚尼要求以每天十个法朗和一些酒作为报酬,在利普奇茨的家中开始作画。开始画了许多速写草图,最后从一张结婚照中得到启发,让利普奇茨站在妻子的右后方。两周后,这画才离开莫迪利亚尼的手。画面上,利普奇茨将右手插在口袋中,左手放在妻子的肩上;画面下方的妻子,面带幸福的表情。在莫迪利亚尼的作品中,双人肖像画是极少的,这是极为珍贵的一幅。画面上方写着"利普奇茨"的名字。

莫迪利亚尼去世后,此画在利普奇茨墙上挂的时间不长,因为利普奇茨想赎回在画商手中的一些自己不满意的石雕作品,而画商的出价又太高,唯一的办法只好用这幅画作为交换条件。后来,这幅画几经周转,才被收藏在芝加哥美术学院。

莫迪利亚尼与利普奇茨、基斯林、苏蒂纳等是至交,而与画商兹博罗夫斯基夫妇相处则近似于家庭关系。

兹博罗夫斯基是一位波兰诗人,虽然贫穷,但对艺术有着崇高的爱。他原是一个书商,后来从邻居和朋友基斯林处得到一些画,兼作画商之类的买卖,后来成了专业画商。他深信莫迪利亚尼的才华,故在自己并不富裕的情况下,以满腔的热忱加以援助,并把自己的公寓腾出一间让他作画室,甚至多次让自己的妻子安娜充作模特儿。这对被疾病和贫困煎熬的莫迪利亚尼来说,无疑是雪中送炭。

在画安娜的一批肖像中,《安娜·兹博罗夫斯基》 46 是突出的一幅。莫迪利亚尼采用了视觉上变形的表现方法,把安娜描绘成理想化了的美丽妇女。看了这幅似乎是整装待发的贵妇人肖像画,不禁令人联想起塞尚的《坐在黄椅上的夫人》。

类似这种明显地具有前辈大师影子的作品,《军医德布莱纽肖像》 47 是这为数不多中的典型一幅。此画让人迅即联想到凡·高在奥韦尔时期最后的一幅画《医师加歇尔》。德布莱纽胡须周围的笔触和凡·高的手法类似。莫迪利亚尼六岁时,凡·高就早已离开人世,但他们有许多相似之处。虽然艺术表现的轨迹不同,但在灵魂深处都是忠实的画家。尽管一个是北方画家,一个是南方画家,在接受美术特色上有所差异。他们的心却是相通的;画家的视线,无论在哪儿都可观察到人的内心,决不会为外饰所迷惑。因此凡·高在逝世之前所描绘的加歇尔医师的肖像画,与莫迪利亚尼描绘的军医德布莱纽,手法如此类似也就不足为怪了。

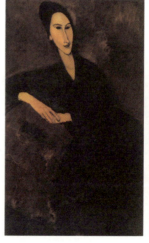

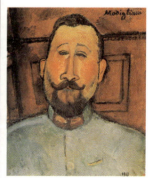

46 《安娜·兹博罗夫斯基》

47 《军医德布莱纽肖像》

3 女裸体

一九一七年四月,莫迪利亚尼认识了正在一个小美术研究室学习素描的珍妮·赫伯特恩。这位温和而漂亮的十九岁姑娘立即吸引了他。虽然她行为端庄谨慎,但在选择丈夫时却大胆、执拗,不顾父母强烈反对,勇敢地和莫迪利亚尼结成连理,尽管法律上不承认,但他们是一对实际夫妻。他俩单独租了一间画室,开始了共同的生活。然而莫迪利亚尼放浪形骸的习性依旧不变,所幸得到珍妮的爱,始能短暂地获得安定与充实的生活。他的作品比以前更成熟,尤其是珍妮、安娜以及卢妮亚·捷克夫斯卡的肖像画,简直具有古典美的坚实构成,透过那充满抒情意味的清新画面,流露出芳醇的气味。

在《戴宽沿帽的珍妮·赫伯特恩》 48 中,可以看出他那充实、稳定的心情和这一时期变形的特点。珍妮的脸形实际上是接近方圆形的,五官分明,眼大而有神,而画面中的珍妮面孔呈椭圆形、杏仁状的小眼睛、流畅的弧形眉、呈曲线的瘦削鼻和那极小的嘴唇。这种作品的样式化,却把珍妮那优雅、朴素、文静的内在刻画了出来。这充满诗意的肖像,是画家从生命的火花中迸发出来的艺术结晶。

48 《戴宽沿帽的珍妮·赫伯特恩》

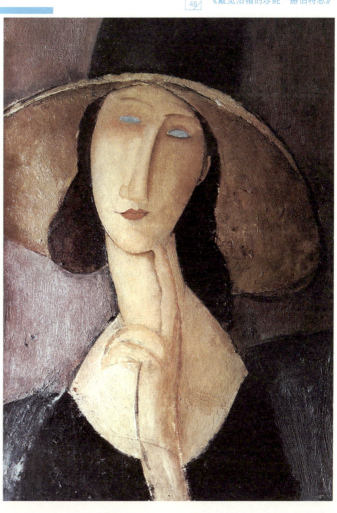

莫迪利亚尼感觉敏锐，绘画动作迅速，能准确地抓住模特儿的精神气质和思想感情，并把其内心世界淋漓尽致地描绘出来。

画家对模特儿的态度，各自不同，十分微妙。德加从来不理模特儿而只顾埋头作画，时常使模特儿在一旁哭泣；而塞尚却要模特儿一动不动让他写生，少许一扭动身躯，他就大发雷霆；可是莫迪利亚尼只要模特儿摆一个姿势，他就可以迅速而生动地描绘出来。他非常重视模特儿的第一印象。对他来讲，原始的、活生生的"第一印象"便是整个作品的一切，这种快速抓住人物特征和性格的绘画，是其他任何画家不能比拟的。他的肖像画，从来不是照像式的原样照搬，但人物的个性却跃然纸上。

即使在他的裸体绘画中，有时人物的个性也能牢牢抓住的。

自从和珍妮结合后，从一九一七至一九一九年之间，一连创作了许多女性裸体画。这些裸体画基本上是采用细线勾描和色彩平涂，与他的人物肖像画有着明显的不同，这里有类似安格尔的人体美、波提切利的维纳斯的迷人之处。不论是竖构图还是横构图，大多以胴体为主，手、臂、脚的一部分被切于画面外。有横躺着的有抱着枕头的，自伸开臂膀的，千姿百态。

《横卧的裸妇》 49 和《白色坐垫的裸妇》 50 都是呈对角线横置的构图，显示了莫迪利亚尼裸体画构图的特征。随着造型的加深，画家的眼睛由于能摄取模特

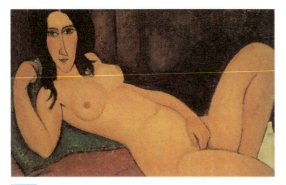

49 《横卧的裸妇》

50 《白色坐垫的裸妇》

儿的器官美，所以具备了一种不易忽视兴趣的性质和魅力。自一九一六年起，莫迪利亚尼作了数幅横躺在床上的裸妇，每一幅均具有鲜明的橙色皮肤，及大胆自由放任的动态。然而，画面上充满了紧凑的组织与良好的造型，令人寻不出松弛感。《展开双臂横卧的裸妇》中的模特儿，是兹博罗夫斯基的妻子安娜。这幅画模特儿的写实性与其严密性的造型，很巧妙融合在一起，人物的生命力活跃在画面上。在《横卧的裸妇》中形成女性人体的一种节奏美，画面的色彩和人物内心有着相当的协调性。

在那完全描绘沉睡的裸妇画中，似乎能感到模特儿梦幻中甜美的气氛，和画家充满一种不知来自何方的虔诚，同时也能感到莫迪利亚尼与模特儿之间神秘的交往。

《坐着的裸妇》51 是莫迪利亚尼裸妇画中较早的一幅，与后期橙色的皮肤及样式化了的形态比较，这一幅作品在肉体量感的追求上较有实在感。如果穿上衣服和其他肖像画没有什么区别。尤其侧倾的头以及斜靠的姿势，将内在的心理表现无遗，颇能令人体会出人生的哀伤。

一九一七年底，由于兹博罗夫斯基的努力，在贝尔特·威尔画廊举办了莫迪利亚尼艺术生涯中唯一的一次个人画展。这次展出不但没有获得成功，反而招致相当大的耻辱，因为开幕当天，一大群观众聚集在画廊的橱窗前看一张女性裸体画而引起警察的注意，遂以有伤风化为理由，强令画展撤下这幅画及其他四幅女性裸体画。可是展览的关闭，却引起众多收藏家的注意，他们纷纷通过各种途径来收集莫迪利亚尼的作品。其中一位收集了莫迪利亚尼一九一六至一九一九年的女性裸体画达二十二幅，约占他的裸妇作品三分之二。

4 悲惨结局

由于不断的酗酒、吸毒，且无视朋友们的一再规劝，一九一八年春，莫迪利亚尼的健康日益恶化。这时珍妮已经怀孕，加上第一次世界大战给巴黎带来的政局不稳、供给紧张，兹博罗夫斯基夫妇为这一对青年人的健康着想，决定送他们去法国南部疗养。

他们来到尼斯附近的小镇住下。由于地中海和煦的阳光、迷人的气候，身边又有珍妮体贴入微的照顾，病情略有好转。心情比以前开朗得多的莫迪利亚尼，此时以当地的朴素农夫及少女为模特儿，富有情感地描绘他们纯真的风貌，破天荒地画了四幅风景画，还为珍妮画了她那二十几幅肖像画中最好的一幅——《身穿黄色毛衣的珍妮·赫伯特恩的肖像》52，这也是莫迪利亚尼所有肖像画中最优秀的一幅。

51 《坐着的裸妇》→

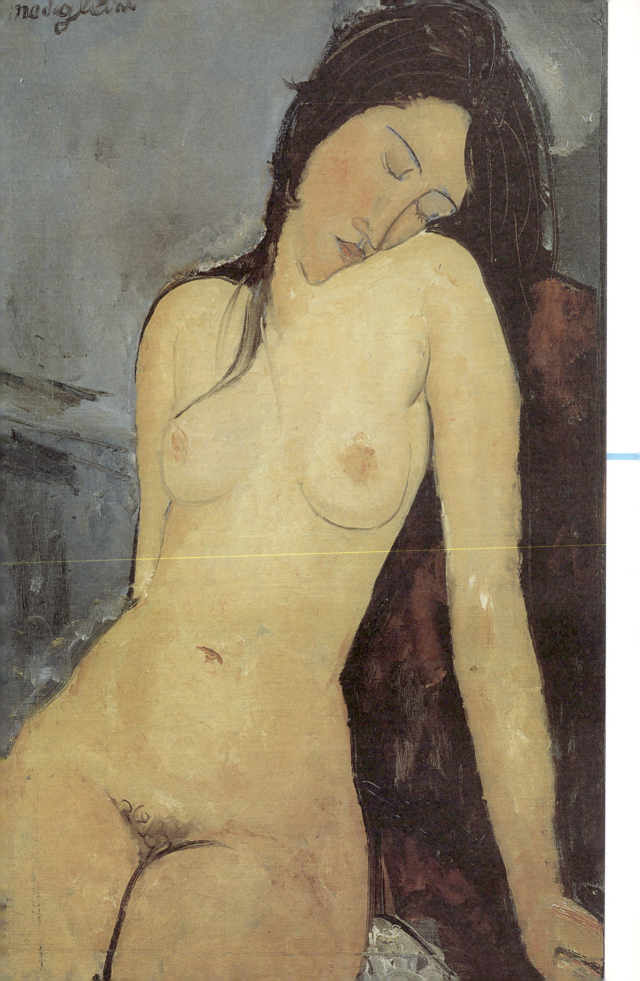

从画面中可以看到，已经怀孕的珍妮的S状曲线造型、瘦长的脸、纤长的颈、平坦化的脸部描写等，都可证明莫迪利亚尼的画风已进入顶峰的境界。更难能可贵的是，他在样式画中仍能把模特儿的个性描写出来，并予人一种写实的意境。他在这幅画中也简单地描绘了椅子、沙发、五斗橱等，给那朴素的室内增添了几分情趣。

珍妮在尼斯医院即将临产的一天，莫迪利亚尼经友人介绍拜访了暮年的著名印象派画家雷诺阿。半身不遂的雷诺阿坐在轮椅上，正用系在手腕上的画笔在作一幅《女浴者们》的裸体画，但不久就去世了。莫迪利亚尼一想起这件事，预感自己短暂的生命即将到头。这之后，在他的身上总是有一种对青春的爱与焦虑不安的心情互相交替着。

第二年五月全家返回巴黎后，把女儿小珍妮暂时送到兹博罗夫斯基家请卢妮亚姑娘照看。卢妮亚是兹博罗夫斯基妻子安娜的亲友，画家和她早就认识。晚年的莫迪利亚尼特别喜欢画她那瘦长形带有贵族气质的容貌，《带扇子的女人，卢妮亚·捷克夫斯卡》 53 便是这时的作品。这幅画和《身穿黄色毛衣的珍妮·赫伯特恩的肖像》一样，是画家曲线形态达到完美的领域。黄色的衣服、黑色背景中的家具，褐色的墙壁，与毫不在意地伸向膝盖的手以及歪头的姿态相结合。

这幅画注重人物造型特征上的变化，而《阿迈德夫人》 54 在性格刻画上是极其成功的。这个肖像给人的第一印象就是一位能干的妇女，她好像对画家说：我虽度过了美貌年轻的时代，但我首先看到了人生。画面上大大突出了黑色的衣裳及其色面的幅度，同时协调地画出了夫人风韵犹存的身段与粗壮的胳膊。金色的耳环及手中夹着的香烟，好像是当作调味品而布于画面上的。肖像中尤其强调

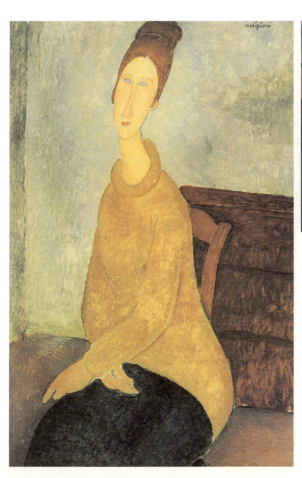

52 《身穿黄色毛衣的珍妮·赫伯特恩的肖像》

53 《带扇子的女人．卢妮亚·捷克夫斯卡》

54 《阿迈德夫人》

的是，让人想到阳刚性格的眼和那小小的红嘴唇。画家的视线毫不隐讳地表现了模特儿的细节部分，不过又将一切还原成曲线与色彩的立体。在此，雕刻余韵完全消失。相反，画家却站在心理表现法之中，在优雅的曲线旋律中，通过画家感情的色彩和笔触创造出一种新的节奏。

莫迪利亚尼渐渐成为一个知名的画家，在伦敦举办的法国画展中，作品受到好评。若是健康没有恶化，他本可以快乐地生活着，但是疯狂的创作及无休止的酗酒，对世俗的反抗与自暴自弃，更是变本加厉。他徘徊于希望与绝望之间，在充满希望的时候，给在意大利的母亲写信说，拟在来春携女回乡；绝望的时候，他感到死期已近。

大概是因为预感到死，才在生命的最后一刻开始描绘自己。《自画像》55 是莫迪利亚尼唯一的自画肖像画。虽然，他还有在酒杯前的素描自画像，但是，只有这幅薄涂的自画像才真正隐藏了所有的神秘，也可以说是莫迪利亚尼留于这个世界的最后姿态。这是一幅用心深刻的作品。从那拉长了的脸庞以及使用缓和曲线构成的躯干等，都可窥见他在晚期追求严密造型的样式特征，充分表现出多愁善感又善良的性情。

一九二〇年一月的一天，人们发现莫迪利亚尼发着高烧，马上把他送到慈善医院，但他在途中已经陷入昏迷状态。二十四日夜里，在珍妮和兹博罗夫斯基夫妇的守护下与世长辞，终年三十六岁。珍妮受不了这突然打击，翌日黎明前，怀着腹内的生灵，从五楼上纵身跳下，随同她的终身伴侣离开人世。

55 《自画像》

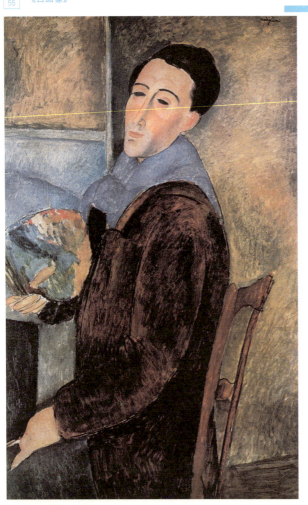

"亲爱的毕加索,我们俩是当今世界上最伟大的画家——你,埃及风格;我,现代风格。"

第五章
憨厚的梦幻骑士——卢梭
Jean Jacques Rousseau

1 肖像＝风景的发明家

一八八九年，为纪念法国革命一百周年，国际博览会在巴黎开幕，埃菲尔铁塔也以其昂扬挺拔的气势，在塞纳河上落成。埃菲尔铁塔这一出类拔萃的建筑刚刚竖起，顿时在法国美学界和艺术界激起轩然大波。有人说它凌驾于巴黎的一切之上，简直像个"巴黎的牧人"；有人说它拔地而起，像"刺向蓝天的利剑"、"桅樯上的哨兵"；甚至还给它起了一个刻薄的绰号"空心蜡烛台"；有人干脆说它"简直像个长脖子妖妇，破坏了整个巴黎的艺术形象"。埃菲尔铁塔的建成，博览会上电灯的登场，飞艇的上天，这些机械文明的象征被艺术家们当作魔鬼而不可想象。独具慧眼的四十五岁的著名画家卢梭(1844－1910)恰恰与别人相反，大胆朴实地飞跃到这个新世界中。

新的技术、新的文明、新的艺术的出现是常常受人讥笑的，这一点卢梭心中很清楚。他不管别人如何骂街，极其自然地把埃菲尔铁塔当作新文明的最理想的象征。面带微笑的卢梭手持调色板，堂堂正正充满自信地站在插满了万国旗的埃菲尔铁塔前面，活像中世纪肖像画中的耶稣。《我本人·自画像·风景》56 这幅具有"新时代"气氛的绘画在独立沙龙一出现，立即引起哄笑。人们嘲弄它："只有这才是巴黎独立沙龙的精彩节目，只有卢梭才是绘画的革新者。"说他是"肖像＝风景的发明家"，赶快去申请"肖像＝风景"的专利吧，等等。当这些讽刺和嘲笑的辞令登上报纸后，卢梭并未介意，而是大为满足。

你别以为他是傻瓜。他很羡慕别人对作品精工细雕和善于表现事物细微变化的高超本领，但他无法学会他们那一套。他的作品和传统的艺术审美要求截然不同。他无视文艺复兴后发展起来的绘画手法，即通过运用配景及光的明暗创造一种立体感，以达到直观、形象、逼真的效果。他发明了自己的画法。

卢梭很满意这幅将人物和风景配在一起的画面：天空飘着奇形怪状的云，调色板上还写着他的原配夫人和继室的名字。不过他和第二个妻子结婚是数年以后的事情，所以继室的名字和胸前的装饰是后来重新加上的。从这幅画中可以感到卢梭那本质的世界正在萌发。你看卢梭那双脚简直就像用脚尖站在那儿。这大概是因为未受过专业训练的缘故吧，不过，这反而使他具有了超现实的成分。

在美术史上，通常把那些没有经过正式训练的、天真的、利用工作之余作画的"星期日画家"称为朴素派画家。他们都有一个共同的风格：有纯朴的感情，对事物不厌其烦地作细密的描写；基于

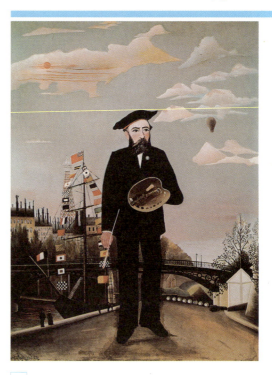

《我本人·自画像·风景》

喜爱绘画的本能来作画，并且没有受到学院派训练的影响，因此，他们的绘画含有一种原始性和纯朴的美感。

卢梭就是这样的画家。

自称"海关检查员"的卢梭，实际上是巴黎入市关口的税务征收员，其职责是对所有进出巴黎市的商品征收税款。之所以有这样的美称，那是他自己编撰的。也许他糊弄别人，也许这正是他的聪明之处。

有幸的是，他在工作之余还给后人留下了一幅《入市税关》 57 的画。也许这就是他曾工作过的三个关口中的一个吧。这简直像照片一样的画面上，是一种鸦雀无声、万籁俱静的气氛。前景中利用微妙的浓淡谐调地描绘了两块草坪，接着又成功地构画出了远景。树叶的层次变化似乎与空气相联系，因色调而引起的气氛变化对画面产生一定的远近效果。草坪衬托下的税收关口，有两个一正一背各自面对关口的税关职员，其中一位也许正是作者本人。

卢梭正式从事绘画工作约在三十六岁时，而取得卢佛尔美术馆临摹并研究古典绘画的许可证，那是四十岁时的事情。第一届巴黎世界博览会上的机械文明和各国的奇风异俗，使卢梭像孩子一般兴奋不已，不仅反复用绘画表现他的激动，还写了剧本《一八八九年世界博览会见闻录》。

卢梭正式参加独立沙龙展时，几乎是个小老头，但他给人以憨厚、纯朴的印象。他画的许多作品，清新、自然、纯真，犹如小鸟在歌唱。他在博览会上看到"大西洋航道公司"展出的大汽船模型而产生联想，创作了《海上风暴》 58 。这幅画中的波浪，大刀阔斧，令人生畏。水和波纹如他平时精致加工的植物一样带有黏性，所以，利用斜线笔法描绘的雨也像吊在海上的丝线一般。汽船的黑烟仿佛是棉花制作的模型。狂风暴雨中的旗帜却没有任何撕裂的动感，一种恐惧性和手制的模型感同时表现在纸上。

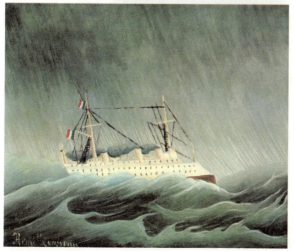

2 笑料

卢梭在创作具有新文明气氛的作品之前，自一八八六年因得到新印象派画家西涅克的赏识而被推荐到独立沙龙参加画展后，除中间两年因再次结婚未参加画展外，年年均有作品参展。他在当时的处境下能有固定展出作品的机会，可说是很幸运的。尽管人们常把卢梭参展的作品当作笑料，可雷诺阿、洛特雷克、罗丹等一些艺术家、评论家，对卢梭是抱有好感的。

卢梭于一八九二年参加巴黎市的绘画竞赛，得了银牌奖。翌年，辞去了税关职员的工作。四十九岁的卢梭，总算开始了画家的生涯。他首先画了一

57 《入市税关》

58 《海上风暴》

幅著名的巨幅作品《战争》 59 ，参加了一八九四年的独立沙龙展。

卢梭曾表明创作这幅画的动机，他说："骑在马上的女人，看到了绝望、眼泪和废墟，以恐怖的表情前进。"骑在飞马上的女人右手舞剑，左手举着冒黑烟的火炬。远处的天空中有红色的云彩，折断的树枝下垂着，树叶也像被火药烧焦了，地面上有濒死的人们，噬尸的乌鸦在盘旋着。这幅画充满了凄惨的景象，但因画面的造型优美，令人觉得似乎是童话里的世界，因而并不觉得恐怖。

在这幅作品之前，卢梭曾为一杂志画过几乎同样构图的封面。因杂志编辑者的引荐，卢梭认识了一批艺术界的同仁。此时，同乡的阿波利内尔成为他的好友，这位三十岁的青年诗人和评论家，和他相处得非常亲密。后又通过阿波利内尔认识了毕加索、布拉克、于特里约、玛丽·罗兰桑等年轻画家。在一片讥讽声中，他们给卢梭以支持和鼓励。

有一段趣闻很能说明他们对卢梭的感情。卢梭曾在一八九五年画《女人的肖像》 60 ，作品完成后十年不知流落何方。有一次，毕加索正沿街走着，突然看到一幅头像从一个装饰品店外的旧画堆里露出来：一个女人的脸，毫无表情，但目光清澈、敏锐，有着法国人的果断。毕加索被它的魔力牢牢地吸引住了，认为"这是一幅真正的法国式的心理肖像画"，按古董商的索价"五法郎"买了下来。一九〇八年，毕加

59 《战争》

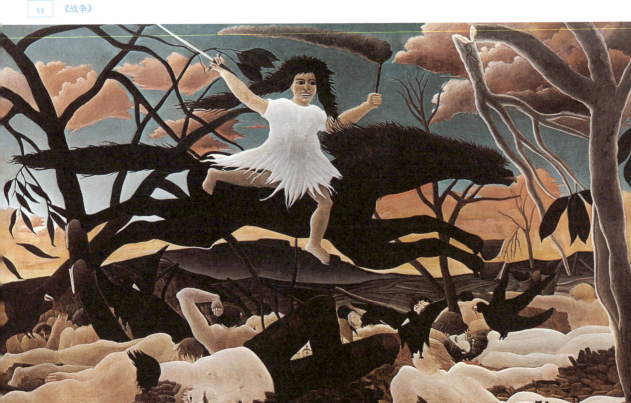

索为了纪念这幅画的发现和对卢梭的爱戴,在蒙马特"洗衣船"中的毕加索画室里,邀集布拉克、玛丽·罗兰桑、阿波利内尔,以及一些诗人、画家、评论家、收藏家等,热闹非凡地举行了一个"赞美卢梭的大夜会"。他们别出心裁地让老卢梭坐在一个货箱上,任凭头上的蜡油滴打着脑袋。卢梭一边用小提琴演奏自己创作的舞曲,一边接受大家的祝贺、赞美、拥抱。他们一边狂欢畅饮,一边逗老人开心。这群艺术家大都是本世纪初视觉艺术的变革者,在这个圈子里正值野兽派向立体派过渡,而卢梭却熟视无睹,泰然自若,继续描绘他的"卢梭的世界"。毕加索说:"卢梭的诞生并不是偶然的,他是一种思想体系的完善代表。"难怪这群青年如此敬重他。

这幅画虽是女人的肖像画,却隐含一种男子的粗犷性。这幅作品是以照片为参照物进行描绘的,这对卢梭来说是常有的事。人物后面的风景中,植物向人物中心倾斜,花、叶几乎是正平面的,构思非常奇特。从这幅画可以看到卢梭初期绘画的特征:几乎是平涂的黑衣裳,人物具有正面性。高更曾说,卢梭那种生动地运用黑色的本领确实前无古人。

命运对卢梭是残酷的。他深爱的两个妻子及九个孩子中的八个都相继死去。他把最后一个女儿托付给弟弟抚养,从此开始了完全孤独的生活。经济上常常入不敷出,但无论陷入何等困境,都从未动摇过他对自己那杰出天才的信心。一八九七年,也就是他十八岁的儿子病逝的这一年,画出了他一生中最杰出的作品之一《沉睡的吉普赛少女》。这幅画在独立沙龙一露面,立即又受到冷嘲热讽:"卢梭这笨蛋只是求取无价的虚荣。"无论雷声多大,他都充耳不闻。

这是一幅富有异国情调的作品:吉普赛少女很疲倦地静静地睡在沙漠上,身边有一头突然出现的雄狮。这种情景使人觉得既异样又自然。少女的嘴唇浮起一层淡淡的笑意,闭着眼睛的脸朝着正面,手中的吉它和手杖也好像很满意地躺在苗条的少女旁边。雄狮似乎刚发现沉睡的少女,虽然无意去伤害她,却使人感觉到有一种危险。柔软衣服的彩色条纹,如同三棱镜的光谱色调,在苍白的月光下甚为突出;面无表情的狮子闪闪发亮的眼光,是画面令人不安的焦点。

这幅画具有一股梦幻的气氛。画面的构成是从水壶、乐器、少女、狮子翘起的尾巴,经过星星而到月亮,随着这股韵律再回到水壶的,因此使画面有一种完整的旋律。

作品展出后的第二年,卢梭正正规规地给家乡拉瓦尔市长发了信,请他们以市的名义买下这幅画。对这位不知名又常受别人嘲笑的穷画家,其结果是可想而知的——没有任何回音。随后作品也就去向不明,几十年后才在美国的拍卖行出现。

《女人的肖像》

《沉睡的吉普赛少女》

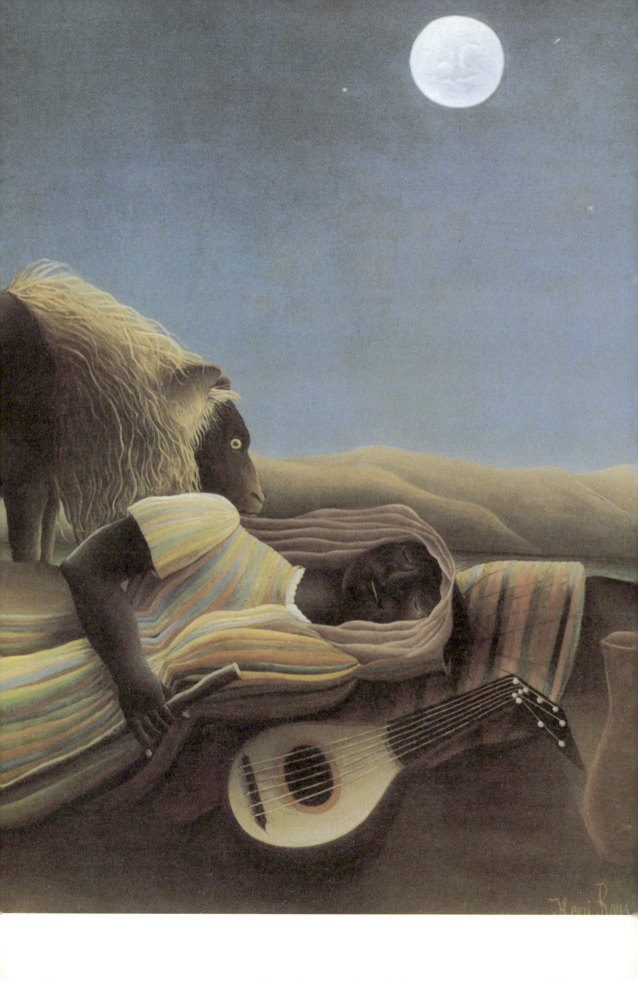

卢梭的画，有时确实使人感到可笑。他把小孩画得像大人，身体又粗又短，一副奇怪的面孔，让人看了哭笑不得。这幅《岩石上的少年》，你能看出他到底有多大年龄吗？似乎是十岁左右的孩子，可是头发分得整整齐齐，也可断定不是孩子的脸庞。从身长和服装来看，又好像是孩子，可是脚又粗又短，手指似大人一般。在卢梭描绘孩子的画中，所谓的孩子是并不像的，在《孩子，恭喜你》中可以再次得到证实。卢梭为什么这样奇怪地描绘孩子呢？据说，他只对十岁以下的女孩感兴趣，并从孩子中间看到那些毫无生气的大人味。卢梭在描绘儿童和婴儿时，人物的表情总是像野兽或者是大人。从他那不断描绘儿童的绘画中，透露出他对那些早逝的孩子怀着悲剧的心理。

在前一幅画中，因岩石的浓淡产生了很强的立体感。背景是无边无际的大海和灰蒙蒙的天空。这似乎是个很成熟的少年，不知是坐在岩石上还是站在岩石上，又好像浮在半空中。在《孩子，恭喜你》中，尽管画得很细致、认真，仍然不落俗套。身躯已被扩大化的小孩，正举吊着一个滑稽的小人。地面上草的色调变化、近景的树与左侧远处的树形成对比；裙子上兜着的花与草坪上的花朵相呼应。从这幅作品中可见卢梭的功底。

除了作画之外，他也教声乐、小提琴及素描，以此维持生活。直到一九〇八年开始能卖出一些作品后，经济上才有所好转。

3 幻想、现实、友谊

卢梭吹嘘说，他曾随远征军去过墨西哥的原始森林，看到过各种各样的野兽。事实上，他一生未

62 《岩石上的少年》

63 《孩子．恭喜你》

曾跨出法兰西边界。只是听到那些真正经历者的回忆，再加上国际博览会上见到的热带动植物标本，才刺激了卢梭的想象。

从最初的《沉睡的吉普赛少女》起，卢梭一生还绘了大量反映异国情调的画，如《饥饿的狮子》 64 ，画面中央展开一个因为野兽造成悲剧的场面是非常多的。这幅画在画面的上方留有少许空白，形成一个向远处延伸的天空空间，具有纵深感。作者曾写一段文章解释这幅画：饥饿的狮子贪婪地咬着羚羊，豹子在旁边警惕地等着残食的机会，凶猛的鸟已经叼着肉片，而狮子爪下的动物流下了眼泪——由此而得画名。

这幅作品和卢梭临终前不久画的《梦》都是大幅绘画，是他"异国风景"系列画的巨作之一。

卢梭一边钻入"异国风景"的幻想，一边关心呈现出新气象的法兰西现实。

首届博览会的举行，开始刺激了各国之间的交流，巴黎作为自由国际大都市而闻名于世。卢梭创作了《在和平象征下对共和国表示敬意而来访的列国代表们》 65 ，是卢梭首次描绘当时的国际气氛。画面右边，广场上的人们载歌载舞，列强的支配者们下船后正在摄影留念。人物大小不一，形象奇姿异态，常使来看画展的观众们在这幅画的前面捧腹大笑——其实，今天的观众已经学会欣赏他的画里所有与众不同的地方：画面上物体的故意扭曲和不同寻常的大小比例，还有那随心所欲运用的色彩。这是一幅讽刺杰作，画中穿着红衣裳、捧着花冠、长着大胡子的人，象征当时法兰西总统。卢梭多次向购买他作品的画商说，他很希望法兰西共和国买下这幅画，当然这是难以办到的。

当时，卢梭还画了一幅《召唤艺术家参加二十二届独立沙龙画展的自由女神》 66 。法国的革

《召唤艺术家参加二十二届独立沙龙画展的自由女神》

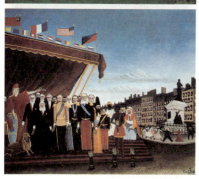

64 《饥饿的狮子》

65 《在和平象征下对共和国表示敬意而来访的列国代表们》

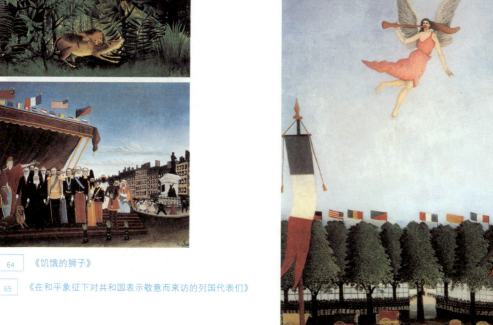

命成果使"自由女神"更加受到崇拜，并成为当时人们精神力量的象征。这幅画的三分之二是天空，"自由女神"在飞舞，万国旗下的会场中挤满了人群；画家们抱着绘画作品，像修行者似的穿着黑色的服装，正威严地走入场地。中央狮子前面的树上，刻着印象派画家修拉、毕沙罗等卢梭所尊敬的画家名单。他自己的名字当然也明显地刻在其中，被认为是正式的画家。

卢梭这个人到了六十多岁还像个孩子。由于他的天真、憨厚，有一次被一个少年利用，中了圈套去骗银行的钱，很快被抓进监狱。由于他的律师把他作品的复制品拿给陪审团看，并竭力使他们相信被告的天真，才以罚款一百法郎了事。

卢梭没钱买颜料，也常没钱买吃的。他的邻居谢尼埃老爷开了一个副食品店，卢梭常在他的店里赊账，日久无钱偿还，就用画来抵债，《谢尼埃老爷的马车》 67 是其中一幅。这幅画是按照片来画的，不过原先照片中的人们有的是站在地上的或横躺在车上的，地面上的小狗也是相片中所没有的。虽然是画人家的像，可是人物的面部有很多画得跟卢梭自己一样。画面人物端端正正面向前方，这是卢梭绘画特征之一。

在《激发诗人灵感的女神》 68 中看到的也是这样。这幅画是受诗人阿波利内尔委托，于一九○九年画的诗人与女友玛莉·罗兰桑二人的肖像。当卢梭作画时，玛莉·罗兰桑不到画室来当模特儿，因此卢梭就把她画得胖胖的，像个大力士。卢梭回信却告诉阿波利内尔说："熟悉你们二位的人，都认为我画得很像，特别是您的'缪斯'。"实际上，玛莉·罗兰桑看后很不满意，认为过分夸大了她的形体。在为阿波利内尔写生时，据说他还给诗人量了身长、口、鼻、耳、颚在画面上按比例缩小，是花了一番功夫的。卢梭把这幅画送去参加独立沙龙展，当时的报纸却取笑根本不像阿波利内尔。诗人却拥护这个新的形态，后来说："这幅肖像虽然不像我本人，但画得活生生的，我能被画在本世纪的杰作里，感到非常荣幸。"

4 异国梦

卢梭常常处于幻想中，少许有一点信息的刺激，就会勾起他创作的欲望。

现代派画家罗贝尔·德洛内的母亲从印度旅行回来，讲述了她的所见所闻。这个趣谈一直刺激着画家，他得知那儿还有蛇的情形，便结合自己在马戏团的所见，画了一幅《耍蛇女》 69 ，这是为德洛内母亲定购所作的。画面中央那黑色的影像中，耍蛇女亭亭玉立，只露出一双明亮的眼睛，口吹笛子，黑色的蛇随着笛声从树林里钻出来；湖边的森

| 67 | 《谢尼埃老爷的马车》 |
| 68 | 《激发诗人灵感的女神》 |

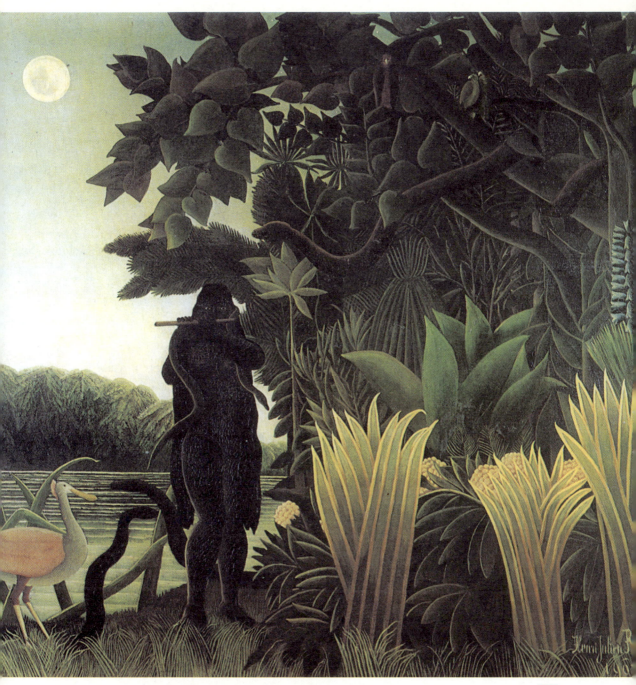

69　《耍蛇女》

林长着奇形怪状的树木和花草；左半部依水平面横向展开，天空中有一轮明月；右半部分的叶和树融和着带有上升的垂直线。好像有几条大蛇横躺在树上，形成水平和垂直的对立。这是人、动物、植物相互依存的神秘世界。

卢梭生命的最后二三年间，对"异国风景"的兴趣愈发浓厚，常常整天泡在植物园里画热带的植物，然后再加上自由想象的人物和动物，组合构成一幅"异国风景"画。不过，有时画面中的动物、人物并不是根据想象画的，而是利用各种插图、明信片、广告杂志、年历、照片等描绘的。像《被豹袭击的黑人》 70 就是其中的一幅。它是根据一本送给孩子们的圣诞礼物《野兽》照片册创作的，其中动物园的豹子正在与饲养员玩耍，卢梭几乎照其全样临摹。

卢梭线的透视法不如空气透视法应用得熟练。花朵、树叶、枝干，一片片、一棵棵，画得十分精明，有一种装饰性的韵律，即使这些绿色相差无几，但仍有着充分的远近变化。在"异国风景"画中，他几乎都要描绘叶子和树木，画面上也没有焦点透视。事实上，他在其他绘画中也无意识地体现了这一点，反映了立体主义的一面。在静物画《玫瑰色的蜡烛》 71 中，右边的黑瓶在平面上好像要掉下来，台布、红色的坐垫、灰色的墙壁平行地向深处延伸，画面无法形成透视焦点。这大概是卢梭因为没有正规学习绘画的缘故。此时，他的那些朋友们正在精心尝试立体主义，而卢梭这种超自然的行为，是他自然而然地走自己的路的结果。

在他大部分的"异国风景"中，都有一种"战争"的场面，不是狮子袭击人，就是豹子紧紧咬住马的脖子，或者某种不该发生的事即刻发生。而在《异国风景》 72 中，没有野兽的行动，而是描绘了十二种植物。人们都知道，艺术中的传说有各种各样，如卢梭"远征墨西哥"一说，有人相信，有人

不信。有一条证据很能说明问题，那就是调查卢梭"异国风景"的植物学者证明了：除去可以见到的二三种以外，几乎画面上所有的植物实际上根本不存在；植物的名称生疏程度之大，以至于只能称为"卢梭的热带植物"。卢梭将丰富的想象力转变为现实，让人感到那是一个坚固的现实世界，一个充满妖魔的世界。

大多数朴素派画家所画的都是现实世界的精密描写。可是卢梭还画幻想的作品，除此之外，卢梭从一九〇〇年起，作品已经有很好的技法，尤其从油画技法来看是相当完美的，完全脱离朴素派画家幼稚技法的境界。

当卢梭画肖像时，常利用尺来量模特儿的五官长度，他想成为"写实的大画家"，可是结果成为"超现实的大画家"，这是因为他的心里有一种梦，有一个幻境。这个梦幻最杰出的代表作就是他

| 70 | 《被豹袭击的黑人》 |
| 71 | 《玫瑰色的蜡烛》 |

西方现代派美术　第五章
憨厚的梦幻骑士
——卢梭

在逝世前最后一次参加独立沙龙展的二米宽、三米长的巨作《梦》 73 。在原始森林的深处，一位躺在沙发上的全裸体少女，不知何故来到这个世界。狮子在紧紧地盯着她。也许那黑人吹笛子的音乐声给她带来一点点安全感。那些惹人喜爱的大花朵好像无时不在绽开着供人欣赏，它们就像学校里的孩子们拍纪念照一样，大家一起面向正前方。两头狮子中，右边的一头和那黑人、猿也都很清晰地向着正面。全裸体的少女，像故事中心一样呈现出来。焦点似乎集中在裸女身上，其实，鲜艳的花朵、华丽的小鸟、茂盛的树木花草、狮子和黑人，一个个都和她同样强烈。"卢梭热带植物"叶子的描绘法，让人想起后来超现实主义画家马克斯·恩斯特怪鸟中的密林风景，而且每当月吐弯芽或日耀大地之时，不得不让人联想到另一个超现实主义画家马格里特的梦幻世界。

在一九一〇年独立沙龙展出中，阿波利内尔为其作了一首诗：

优美的梦中，
雅德菲佳安然地熟睡着；
她好像在吹用那深思熟虑的魔法，
又好像恍惚地倾听缪吉特的声调；
月光照在白花绿树上，
野兽和蛇都竖起了耳朵，
正喜听那阳刚的旋律。

雅德菲佳何许人也?大概只能是他隐秘的爱的追忆吧。卢梭曾在他写的《俄罗斯孤女的复仇》中有雅德菲佳出场，但他主张画中的裸女是他初恋的波兰女郎。说实在的，不过是画他的太太而已。

当时这幅画影响很大，开始是得到阿波利内尔等人的赞美，后来纽约及德国的报纸都给予了很高的评价。在这一片赞许声中，突然有人提出：为什

72 《异国风景》

么有一个裸体的女人躺在森林里?这岂不是太不合理?有人说卢梭大概是受马奈的《奥林匹亚》启发,其沙发就是《奥林匹亚》中的床。卢梭告诉他们:"躺在沙发中的少女梦见自己被搬进了森林中,并正倾听那魔法的吹奏乐"。

晚年的卢梭,自认识阿波利内尔、德洛内等朋友后,在他孤独的身边稍许有了一些热闹,这气氛最高的顶点是在毕加索画室里举行的"赞美卢梭的大夜会"。随之给这欢乐的氛围添上一层阴暗的色彩,是年过六十五岁的卢梭竟如醉如痴地热恋上一位五十四岁的老寡妇,最终这位售货员冷冷地拒绝了他长期的求爱。卢梭在最后给这位女士的信中悲戚地写道:"心里只是说不出的悲伤和难受。"数天后,一九一〇年九月二日,卢梭因脚部感染,静悄悄地在医院死去,享年六十七岁。尸体被当作无人认领的酒鬼,安葬在贫民的墓地里,直至一九四七年才移至故乡拉瓦尔。

卢梭具有天真性格,因此一生中留传了很多被人作弄开玩笑的轶事。他爱幻想,因而编出一个他曾去过墨西哥的故事。类似这种天真、善良乃至幻想的事迹,经常在他的日常生活中表现出来。他的作品也赋有天真、幻想、纯朴、原始性,令人赞赏。卢梭虽然没有具体的后继者,可是他的纯朴精神与现代绘画有一脉相通的地方,是现代绘画的一位大师。

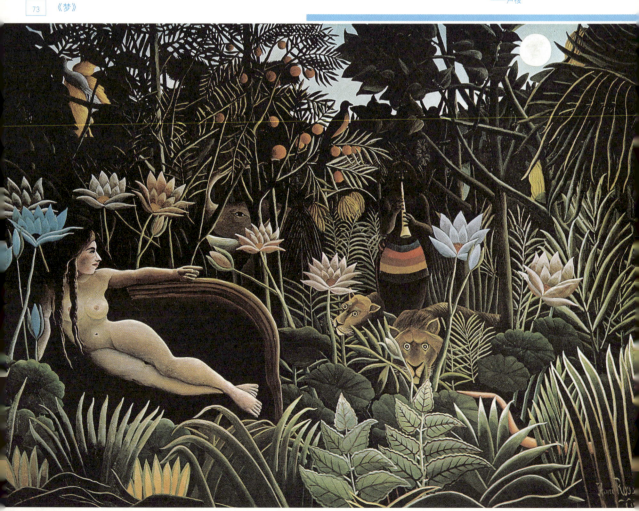

《梦》

"现代美术的特征是参与我们的生活。"

第六章
野兽派的泰斗——马蒂斯
Henri Matisse

1 收藏家与《舞蹈》

一位读者在翻阅马蒂斯（1869－1954）女人体的画册时，不无牢骚地说："这些画，人不像人，鬼不像鬼的，简直是个怪物！"马蒂斯自己也有同感地说："假如我遇到这样的女人，我会吓得飞奔而逃的。"可是，"我不是创造一个女人，我是画一幅画。"他又重申他的立场。

"公众精神上是懒惰的，必须把一幅有情节的画放到他们的眼前，才会在他们的心中留下点什么，甚至也许能把他们引向更远一点……我们不再需要这种艺术了，它是过时的艺术。"这是马蒂斯三十多年前说的话。直到今天，人们还是普遍愿意接受有情节的绘画，对自然进行准确的描绘，以客观对象为唯一写照的绘画是深受人们欢迎的。可是，"准确描绘不等于真实。"理解这一点对我们欣赏现代美术是有其帮助的。因为这是整个现代美术的纲领。

马蒂斯的艺术，使我们看到的不是自然对象的复制，而是画家心灵的情感在画面上自由自在的凝固。

他的作品给人一种轻松、宁静的感觉。画中没有情节内容，也没有烦恼和沮丧，完全是一副抚慰剂，平和、安逸。

马蒂斯的一些著名艺术表白，可以帮助我们了解他的艺术。不过，要上下联系，才能较准确地理解他的境界；如果断章取义，会使我们对他的艺术产生一种偏见。

马蒂斯并不鼓吹一种肤浅的装饰或娱乐的艺术，他放弃用拘泥细节的方式再现客观对象和运动，避开轶闻趣事之类的题材，来实现"一种高度理想的宏伟和美"，并一再声言自己相信艺术是净化和升华灵魂的一种手段。

我们可以先从《音乐》74 和《舞蹈》75 的两幅作品中来了解他如何在作品中以"高度理想的宏伟和美"来实现"一种协调、纯粹而又宁静的艺术"的。

这两幅作品，是马蒂斯艺术生涯中的代表作之一，它们显示了马蒂斯的完整艺术思想体系。这两幅作品原来都是俄国大收藏家史楚金的珍贵藏品。史楚金作为贸易商成功地获得一笔巨财，从十九世纪末期就开始了法国近代绘画的积极收藏活动。他非常倾慕马蒂斯与毕加索，从一九〇八年开始到第一次世界大战爆发为止，集中购买这二人的作品，据说马蒂斯的作品达三十七幅，毕加索的作品达五十幅以上。他利用收集来的绘画作品装饰自己豪华的住邸，十月革命后均属国家所有，分别藏于赫尔米达什和莫斯科普希金美术馆中。

西方现代派美术
第六章 野兽派的泰斗——马蒂斯

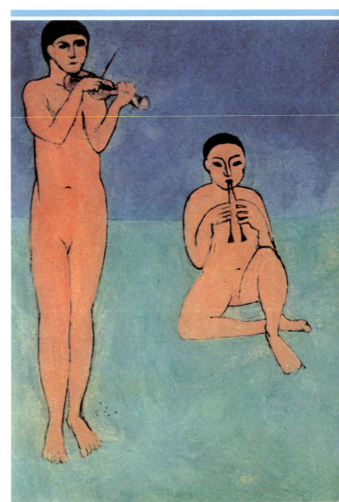

74 《音乐》

史楚金在收藏了不少马蒂斯的优秀作品后，一九〇八年又决定委托马蒂斯绘制用于装饰自己住宅墙壁的巨幅绘画。第二年初春，马蒂斯迅速完成《舞蹈》习作（现藏于纽约近代美术馆）。史楚金看了这幅习作大为满意，并在高级餐厅宴请了画家，还就第二幅的形式和主题进行了商谈，在座的一位美术史论家建议用《音乐》这个题目，史楚金立即表示赞成。这除了他本身对音乐酷爱如命外，还因为不久前在别人家刚看过马蒂斯的一幅《音乐》草图。这年的夏天，马蒂斯便着手《舞蹈》与《音乐》的创作。一九一〇年春天，两幅巨作完成，顺便在十月的独立沙龙展出，引起很大反响。此时，马蒂斯与史楚金之间发生了一点小小的矛盾。史楚金看到无论哪一幅都是由许多裸体画成的，如装饰在家庭墙壁上，必然给子女造成一种不安的感觉，于是，要求马蒂斯重新描绘一幅装饰房间用的小作品，不然的话至少要重新修改一下《音乐》中吹笛的少年。马蒂斯立即回绝了这一要求。这两幅画于一九一〇年年底送到莫斯科，按预定的样子装饰在史楚金住宅的阶梯壁面上，吹笛少年的性器官却用油墨涂上加以遮掩。

舞蹈自古以来就是欧洲绘画和雕刻中喜爱采用的主题。马蒂斯的这幅《舞蹈》虽然是受希腊瓶画的影响，但主要还是吸收民间舞蹈成分的。他说："我极为喜欢舞蹈。舞蹈是一种惊人的事物：生命与节奏。对我来说，生活中有舞蹈是令人惬意的事。"

这幅画没有具体的情节，更没有令人烦恼和沮丧的内容，而是轻松、欢快的场面。简洁的画面如同清新的甘露，足以抚慰人的心灵。

在《舞蹈》和《音乐》的艺术处理上，前者是五人携手绕圈的女性舞蹈人体，具有非常朴实的幻想深度。色彩极其节约，整个画面只用三种颜色，背景用耀眼的绿色和蓝色组成，人体则敷以土红色，人物全部被处理在以天、地两大色块的前景上。轻松的舞蹈气氛是通过色彩的对比、舞蹈者的姿态所构成的轮廓线和连绵的运动节奏创造出来的。色彩的深度和强度随光线的不同而变化着，因而它不时地造成视觉上的颤动感，这一切形成了舞蹈画面的整体。

而《音乐》却是《舞蹈》的狂热场面的巧妙反衬：画面上五位男性人体均以静止的正面姿态展现，似乎人物与人物间毫无联系，给人一种呆若木鸡的感觉。其实他们虽然各自分开，细心观察却有内在呼应，二人奏乐，三人似听，全神贯注，若有所思。画家借这幅画来改变前辈画家们惯常描绘的田园世界，并把它移用到现代艺术中来，仅保留了它那独特的魅力和神秘感。

《舞蹈》的特色并非单纯的平面性，而是舞蹈者强烈的动作真正地被视觉化了，如果比较习作

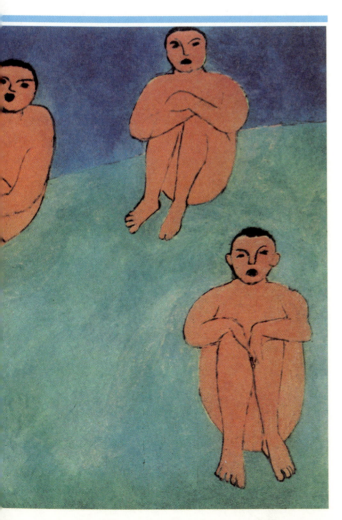

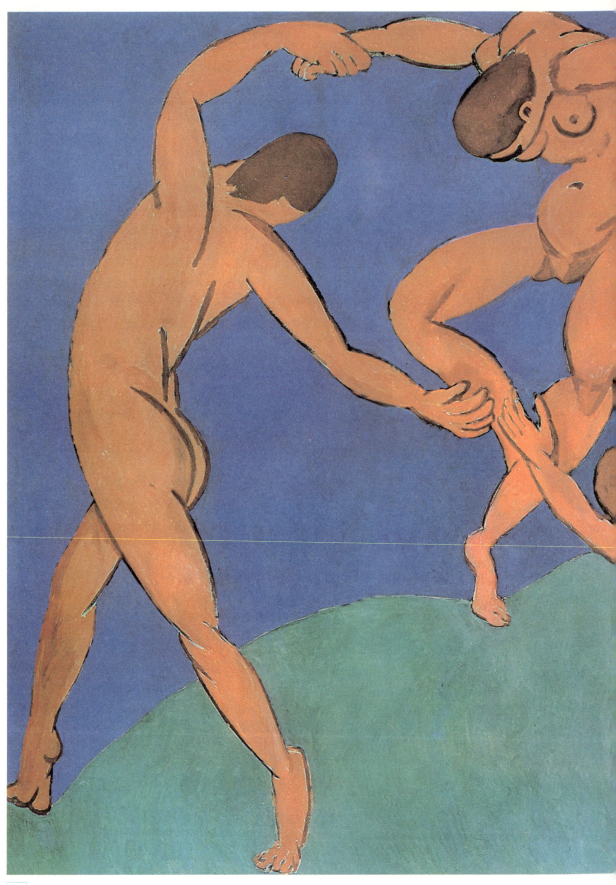

《舞蹈》

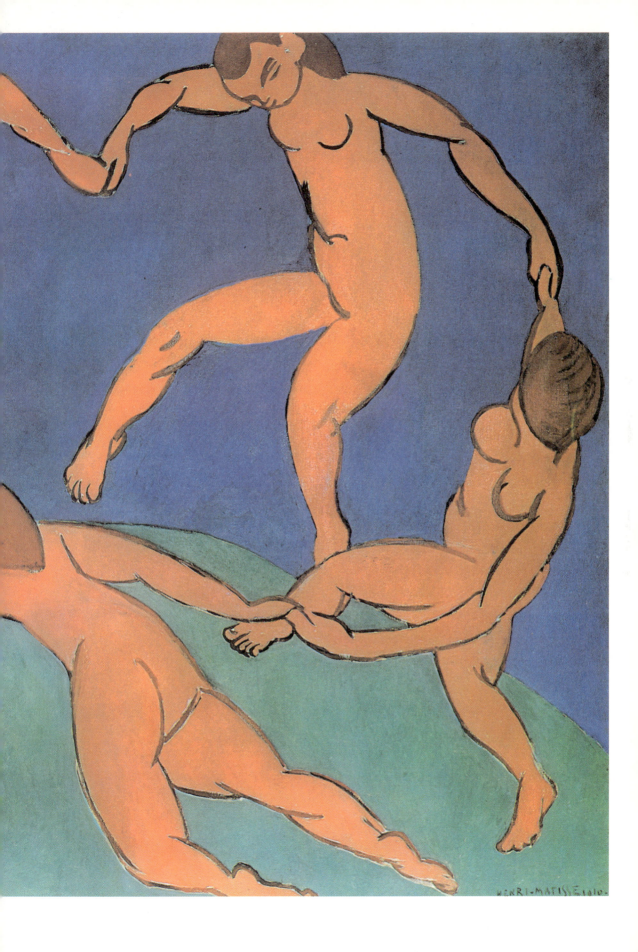

与完成作,则这种运动感在后者中得到进一步的强调。虽然《音乐》利用充满沉静温柔的气氛进行反衬,但是这幅作品并未陷入固定的构造之中,它具备了娇嫩的感情及丰富的画面,好像人物以朴素的表情正面向着观众细声细语地说话。

从这两幅作品起,马蒂斯才完全开始"我梦寐以求的就是一种协调、纯粹而又宁静的艺术……"在这之前,他走过相当艰难的历程。

2 走向协调、纯粹、宁静

马蒂斯一八六九年的最后一天出生于法国,父亲经营谷物买卖。母亲开过帽子店,也做过陶瓷厂的画工,对绘画颇有心得。马蒂斯读完中学,遵照父亲的意旨到巴黎专攻法律,二年后回到故乡当法律事务所的书记员。

当时,马蒂斯对绘画并不关心,虽然在大学时代偶尔到罗浮宫欣赏名画,那只不过是兴趣而已。一个偶然的机会使他从此拿起画笔而名震天下。一八九〇年他患阑尾炎住院,疗养期间,经常观看一位病友用油彩临摹画片上的瑞士风景。母亲看他对画画很有兴趣,于是也买了一盒颜料,让他来打发无聊的时间。在临摹中,他感到画画比做任何一件事都"自由、安静",这使他越发迷恋画画。出院后,每天都摆弄它们,以致到了一发不可收拾的地步。父亲在儿子的再三恳求下,只好答应他走绘画的道路。

马蒂斯在最初绘画阶段中,曾碰到不少大画家指责他连"透视都不懂"。学院派的一套对他毫无吸引力。说来真是三生有幸,他在巴黎几经周折,遇到了对他艺术发展至关重要的老师——居斯塔夫·莫罗。莫罗不愧是位名师,后来他的门徒有不少成为美术史上著名画家。他竭力鼓励学生们根据各自的爱好,去发展自己的个性绘画。这在学院派占统治地位,只允许按传统规律作画的年代,特别是作为正规美术学校的教师持这样观点,不能不说是一个了不起的创见。马蒂斯临摹了一些老师备加称赞的拉斐尔、委罗奈斯、夏尔丹的作品,从而打下了他的古典绘画基础。同时,他又听从老师的教导:为抵制学院主义,不要单纯地满足于常去博物馆,也要走向街头或到大自然中去作画。莫罗的"在艺术上,你的方法愈简单,你的感觉越明显"这句格言,对他启发最大。

另一位大师毕沙罗对马蒂斯的成长也起了重要的启蒙作用。具有长者之风的印象主义者毕沙罗,有一颗热诚的心,他曾教塞尚印象主义,且指导过高更,现在又依然以真挚的友情指导马蒂斯。他告诉马蒂斯应该如何欣赏塞尚的作品,又建议马蒂斯去访问伦敦,去研究透纳。当马蒂斯再回到巴黎

时，莫罗已经逝世，画友们也相继离去。此时马蒂斯渐渐脱离传统的学院派风格。他从十九世纪末至二十世纪初的法国画坛大变革期的各种倾向中汲取营养，决心以先锋的进取态度探索自己的艺术道路。

他走出巴黎，来到法国最南部的圣特罗佩，用极其明亮、鲜艳的色彩画了一批习作。在直接观察自然的体会下，创作出著名的油画《奢华、宁静和愉快》 76 ，从这幅色彩鲜明的绘画中看，他似乎是一位点彩画派的大将。此画与新印象主义点彩画大师修拉的点描大不相同，修拉是为逼近自然使用点描法，而马蒂斯却不是摹仿自然，而是遵从莫罗的训诫："是一种虚构。"这种试画的作品，很难满足他所崇拜塞尚的"艺术不是直接描绘，而是我心灵的作品"这一新颖、独到的见解。他明确自己的道路，要对形与色作出双重考虑。

马蒂斯对塞尚十分崇拜，这是毕沙罗循循训导的结果，又是他的艺术素质所决定的。他结婚不久，就在妻子的资助下，以堂堂男子汉气魄用五百法郎买下塞尚的《三浴女》油画。马蒂斯说：在他大胆从事探索的紧要关头，《三浴女》如同黑暗中一颗明星，给了他信念和毅力。即使在经济十分拮据的时期，也毫无变卖之意。他崇拜《三浴女》就像基督教徒崇拜"圣母像"一样，在拥有《三浴女》三十七年的时间里，这种感情不断加深。为了使《三浴女》得到永久妥善的保护，后来他把它赠送给

76 《奢华、宁静和愉快》

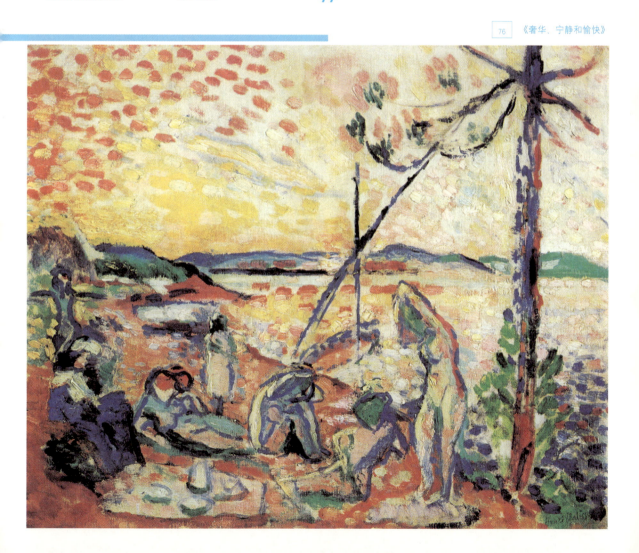

博物馆了。

塞尚的画特别严谨，用笔是那么肯定，每一个形、每一笔颜色似乎都在思考和寻找。马蒂斯从塞尚的画中领悟到，可以在不损害造型、结构和色彩本质的情况下，保持印象主义明亮的光线和鲜明的色调，而不是像修拉那样只注重色彩，而抹掉结构、造型。

我们可以在《男模特儿》 77 和《卡米利娜》 78 两幅作品中，看出马蒂斯对体积、结构和色彩的追求。

前一幅是根据有名的男模特儿意大利人伯维拉奇亚画的，同时还按其姿势做了一个名为《奴隶》的青铜雕塑。他并非摹抄人体的详细外观，而用大的色面与粗犷的笔触，紧密追求人体各部分的体积及其相互关系。就是说，人体的构造与组合，是通过各种色面和笔触而捕捉的，并像其雕塑一样表现了坚固的实在感，块面明确，结构严谨。

在《卡米利娜》中，可看出这位画家一步一步脚踏实地地加强自己的画风，同时又可以看出他像塞尚那样慎重的态度。在这幅画中，马蒂斯严格把握了人体的骨和肉。正面坐着的模特儿，由于明暗度有鲜明的对比，从而凝缩描绘出她的体积；围绕着裸妇的室内空间配上各种小道具，从而精绘出由纵横轴构成的极其安定而强劲的画面。假设这个室内不向内延伸，那么无论如何描写，画面必然呆板。因此，马蒂斯在背景中放了一面镜子，通过镜面绘出模特儿的背景及画家自身的姿态，暗示了空间的广阔性。

马蒂斯没有在塞尚的成就上止步，而是继续探索更强的表现力。在摆脱塞尚和新印象主义分割技法影响的同时，他又发现了凡·高。凡·高那挚热的感情色彩在画面上有强有力的表现，深深地打动着马蒂斯，促使他在画面上大胆地追求更多的感情因素，从而采用强烈自由奔放的纯色来绘画。

一九〇五年夏天，他和后来成为"野兽派"干将之一的德兰到法国南部科利乌尔写生。在科利乌尔由罗丹的学生、著名雕塑家马约尔介绍，认识了高更的朋友蒙弗雷。他在蒙弗雷隐居的地方参观了高更南海绘画的藏品，使他极其兴奋，顿时醒悟：在他一切的探索中，平涂法才能使他在绘画中倾注更多的感情因素，才能使他得以越过凹凸、透视、明暗等光线作用下的物体固有色扩散等一些老问题。从那时起，他意识到绘画的本质在于它的非自然性，并因此走上自己的道路。

这年秋天，他把在科利乌尔画的两幅作品会同德兰、弗拉曼克等人的作品，在秋季沙龙的一个展室里展出。其中有一件展品比较拘谨，风格犹如意大利文艺复兴时期雕塑家多那太罗的作品。批评家路易·沃塞尔说："多那太罗让野兽包围了！"他把马蒂斯等年轻画家色彩粗野奔放的绘画比作"野兽"，"野兽派"因此而得名。在这群艺术家之

77 《男模特儿》

78 《卡米利娜》

中,马蒂斯的年龄比其他人都大,他智慧超人,也很成熟。在野兽派群体中,他成了当然领袖。

野兽派色彩比新印象主义的科学色彩,比高更、凡·高的非描绘性色彩,比那种直接调色、变形的画法更为强烈、鲜明。作为一个群体运动,在以后的两三年内又探索其他方向,最后由于各自观点不同而分道扬镳,到一九〇八年野兽派就不复存在了。野兽派的变革,是二十世纪艺术的首次猛烈爆炸,它为一系列的艺术变革开创了先例。

马蒂斯在参加野兽派展览的两幅作品中,《科利乌尔,敞开的窗户》 79 是其中一幅。科利乌尔是靠近西班牙国境的地中海的小渔村,马蒂斯在那儿描绘了几幅风景画与室内画,不论哪一幅都发展了新印象派画风,脱离了点描的常规手法,画面自由奔放,潇洒自如。这幅作品和《科利乌尔风景》是最让人注目的,色彩绚丽斑斓,和自然固有色毫无关系。

这幅油画是采用水彩画的技法画的,它是前所未有的优秀的野兽主义作品,通过窗子可以看到阳台以及浮于海上的小舟。马蒂斯用薄涂法平涂了一下围绕着窗子的墙壁、屏风及玻璃,而阳台的花、大海和小舟是用有节奏的点面笔触画成。由于室内室外用两种方法,所以在色彩上巧妙地表现了内外明亮的差别。另外,自然的固有色与

79 《科利乌尔,敞开的窗户》

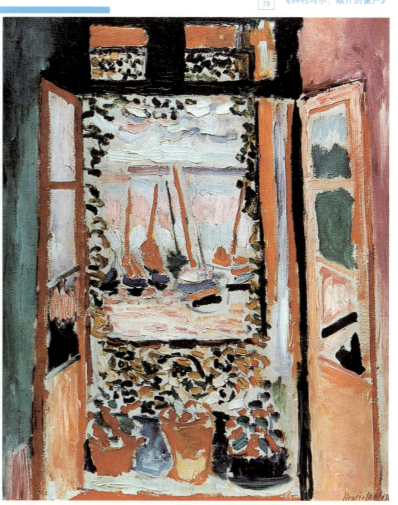

主观的自由色彩的并用带来了很大的效果,这也是此幅作品的特色。

在这前所未有的野兽主义作品里,可以清晰地看到马蒂斯色彩本质的发展过程,同时在这里也可以看到,马蒂斯真正把丰富的色彩和笔触的质地感推到了他的极限。

对别的画家来说,野兽派的运动可以产生一生中最优秀的作品,而对马蒂斯来说,野兽派却只是一个开头。他从这里起步,去继续取得更大的成就。

一九〇六年,马蒂斯再次前往科利乌尔,又画了不少富有纪念意义的作品,如身着螺纹服的水兵和最初的自画像等。这一年,他还根据写生,以明确的轮廓、平坦的画面,创作了大作《生活的快乐》。第二年,他在科利乌尔雕塑了一座横卧着的裸妇,黏土未干就搬上台座,结果崩溃了。他感到非常懊恼,因而画了《蓝色的裸妇》 80 以慰藉自己。

横卧裸妇做出将手举至头上的姿势,这在他以往的作品中也能见到,但在那些作品中是利用柔软的曲线进行描绘的。在这幅作品中,重点强调了裸妇的体积和它的分量感,同时也体现了雕塑的形体把握。背景中的枝叶是采用前年去阿尔及利亚旅行写生的画稿。

与这幅富有雕塑感处理相反,色彩平面空间组织首次达到高潮的是《奢侈2》 81 。马蒂斯先后作了两幅《奢侈》的作品。第一幅是一九〇七年于科利乌尔用油彩画的,并在当年的秋季沙龙展出。第二幅是以同年秋天到第二年年初在巴黎的萨克莱·科尔修道院的一个画室里利用酪蛋白而描绘的。两幅作品的大小、构图几乎一样。前者用笔迅速,色彩粗犷,并根据色调浓淡变化来表现立体感和远近感,它是野兽主义的延长线上的作品。后者画面平坦,它是用明确的轮廓线和平涂的色面构成的,其表现与异质是依靠平面色彩处理的装饰样式。在这一点上,《奢侈2》可以说是马蒂斯固有

作风的重点作品。它和后来创造的《音乐》和《舞蹈》,都是二十世纪的杰出作品,对现代美术,尤其对俄罗斯的前卫美术,有着更大的影响。

3 求索

马蒂斯开始走向极度简化和尽情装饰相交替的艺术道路。随着《舞蹈》和《音乐》两画产生后,就是一系列室内景物的画面,较多的是画室场面。在这类画上,他喜欢把富丽堂皇的东方壁毯做画面背景,而且大多使用的是纯色。

当马蒂斯正在画他的室内画时,毕加索、布拉克和其他立体派画家们,已经在用自己的方式,对绘画空间的组织与收缩,进行了大约五年的试验了。马蒂斯受到这些观念的影响,但不得不寻找自

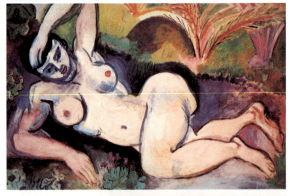

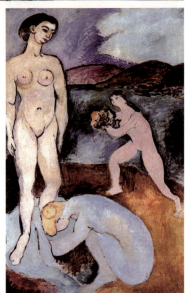

80 《蓝色的裸妇》

81 《奢侈2》

己的立体主义的语言。从《马蒂斯夫人肖像》 82 中可以见到他在这方面探索的起步。马蒂斯以夫人为模特儿描绘了许多肖像画作品，这幅画与一九○五年秋季沙龙展出的《戴帽子的夫人》并驾齐驱，可以统称为夫人肖像中的佼佼者。不过画风与以鲜明强烈的野兽派色调描绘的《戴帽子的夫人》大相径庭，具有一种镇静自如的气质。人物采用了抽象化的平面构成，色彩是用带有稍许浓淡变化的灰色进行统一的。黄褐色的披巾、绿色的椅子和罩衫体现了一种熟练的美的协调。马蒂斯说为了描绘这幅作品，让夫人坐在椅子上总有一百次以上。完成后便被史楚金购买去。在一九一三年的秋季沙龙展出时，曾得到阿波利内尔的赞扬。

第一次世界大战爆发，德国军队入侵巴黎，马蒂斯一家来到科利乌尔避难。由于战争的恐吓与不安，马蒂斯在此画了《科利乌尔的法国窗》 83 。这幅画很抽象，在马蒂斯的作品中不多见。画面以中央的大黑色色面为中心，左侧是含粉红色的淡蓝，右边只是描绘了本色和细长垂直的色面。虽说画了窗子，但几乎完全是一幅抽象画。从中可以看出，马蒂斯在这几年中的绘画，明显表现出平面化与抽象化的倾向。

据说，马蒂斯最初准备描绘窗子的细节部分，但随着创作的进展，最后就成了这种简洁的构图。这幅画也许是在科利乌尔受到了立体派画家格里斯的影响，但是比起格里斯的作品更为抽象，具有较高的严谨性。

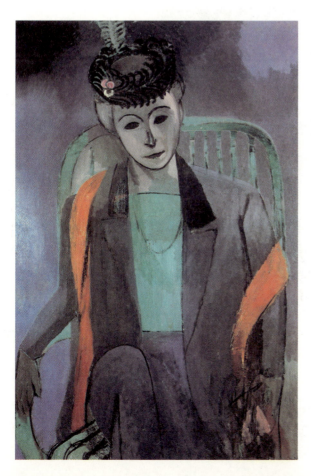

82 《马蒂斯夫人肖像》

83 《科利乌尔的法国窗》

对于立体主义的研究,给了他很大帮助,使他知道如何简化绘画结构,控制不时出现的过分装饰的倾向。如何用矩形来配合弯弯曲曲的植物形花纹,那是他用之得心应手的花纹。对于马蒂斯来说,《摩洛哥人》 84 ,虽是暗淡的,其结构却非常有力。黑色背景塑造出轮廓分明的建筑物,以及正在祈祷的摩洛哥人的一些弯曲平面,这些都更接近于绝对抽象的图案。

马蒂斯在大战前曾两次来到摩洛哥,在这阳光明媚鲜花盛开的地方,受到极大的刺激,兴奋异常,回来后一直考虑如何把他的印象表现出来。曾因画布尺寸不理想而中断,直到一九一六年的夏天才得以完成,取名为《摩洛哥人》。

这幅五平方米的油画,是马蒂斯绘画中最大的作品之一,表现了极其复杂的构成。画面通过深黑色色面分成三个部分:左上方是较宽的阳台、种植的兰花、小型的回教寺院;左下方有四个黄色的甜瓜和绿色的树叶;右侧描绘了极其抽象化的仿佛是六个人物,如果依据马蒂斯本人的解释,他们是"一天到晚就在小小阳台上闲聊的无精打采的懒散者";最下边的是僧侣,他是个扎头巾的摩洛哥人。

这幅作品,各个主题混杂在一起,而作为表现形式,这一切都还原成以圆和矩形为中心的比较单纯的程式,并且相互保持紧密的联系,从而勾勒出有一定密度的画面。马蒂斯对立体主义的浓厚兴趣,将形体分析手法吸收到自己作品中,在这里得到了突出的表现。此画以粉红色、紫、黄、绿等色彩融为一体,奏出美丽动听的旋律,而黑色在画面上起了重要的协调作用。因此,这幅具有纪念意义的作品,是马蒂斯综合了四溢的色彩与古典主义严格的智慧语言完成的。马蒂斯进入立体主义后最成功、最有特色的作品是《钢琴课》 85 。在一间面

84 《摩洛哥人》

对着庭院而拥有大窗子的室内，马蒂斯十七岁的小儿子皮埃尔正在弹钢琴。这幅和《摩洛哥人》同年创作的作品，平面化更彻底，几何形态的分割更严肃。画面通过纵、横、斜轴，组成严密的结构，钢琴上的节拍器与窗外草坪的三角形，窗框细长的矩形与右上角的《高坐窗台的妇女》油画形成几何对比；窗子上的曲线扶手和乐谱台上的阿拉伯式花纹，缓和了画面的紧张感，起到提神作用；造型具有雕塑感的孩子头部与上方高坐的人物以及画面左下角的青铜雕塑小品，既形成呼应关系又活跃了画面。这一切融合得恰到好处。色彩也在统一的灰色中呈现出红、绿、黄等色调鲜明的对比，取得非常成功的效果。这是一幅将家庭中的亲密主题浓缩到极为高密度造型秩序的杰作。

在这里，马蒂斯对于立体主义的表现，具有了强烈的个人风格，一点儿也没有移动的视图和倾斜透视法，而这些是毕加索、布拉克和格里斯的主要标志。这幅画的正面化、几何形色块和占优势的统一平面说明：马蒂斯正在靠近蒙德里安后期的非客观绘画和抽象主义绘画。只是，他仍有物体的意识和充满生气的空间意趣；人物在这种空间里，既能走动又可呼吸。留恋过去和沉思默想的情调，是这幅画的实质。

在最接近立体主义的时候，马蒂斯画风突然又有所改变，转为写实性。他不断地画模特儿，画一些美丽的、不事夸张的肖像、人体和线描人物画。而这些作品与他的野兽派绘画有着共同之处。像一九二〇年在尼斯旅馆里画的《浴后》 86 ，就是这个时期最优秀的作品之一。这幅画正像有时又加上"瞑想"题名一样，浴后的女性是一副悠闲自在的姿势，只见她靠着椅子好像在沉思。画面是以浴室泛白的黄土色为基调，把地板的红色和壁面的紫色加以调和，增加了温柔、抒情的气氛。书桌上的直线条图案与台布耀眼的白色明显地呈现出反差，其上的花与花瓶起到了连接两者的作用。

本世纪初以来，马蒂斯不断地开拓新的画风，这种好像还原到传统的样式，决非是过去单纯模仿，而是明确地叙述了马蒂斯本身个性世界的创造。

第二年，马蒂斯从旅馆搬出来寄居在一栋公寓里。在这南国画室里见到的都是耀眼的强光及生动多姿的女人，因而能再一次以《生活的快乐》为主题，使自然形态更接近画家，并以丰厚的润饰来表现"宫女"，而唤起野兽派的活泼感觉。

宫女原来是土耳其宫殿的侍女。十年前马蒂斯初次赴摩洛哥时，亲眼看到安格尔及德拉克洛瓦的异国情调的深宫侍女画；而今，他在自己的画室里回忆当时的情景，创造出赞美生命的另一种典型。在他众多的"宫女"画中尤以《装饰的人体》 87 最特殊，在大胆的阿拉伯风味背景前，以直线处理的裸体，充分表现出马蒂斯对人与环境保持永恒等值

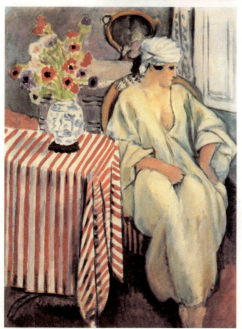

85 《钢琴课》

86 《浴后》

87 《装饰的人体》→

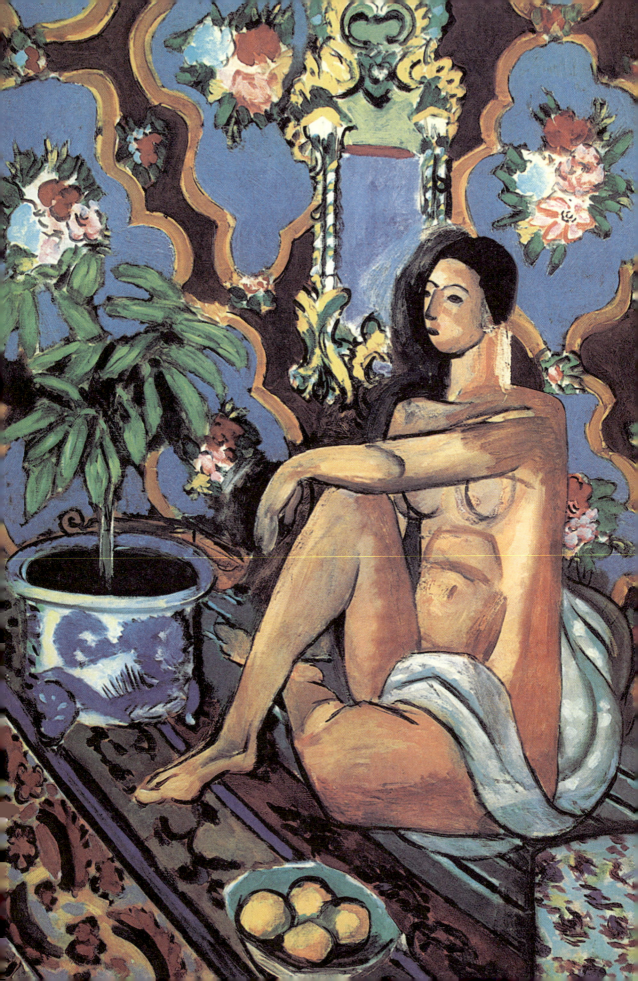

的艺术观。奢华的装饰模样充满整个室内，按马蒂斯的意愿是：不仅以装饰充实画面，而且在这压倒性的背影中，如何使人物能与之相抗衡。为此，他强调明暗应使画面具有立体感，曲线的图案背景前以直线人体为宜。跟《浴后》等二十年代初的人物相比，变化较为显著，它成了马蒂斯向严密坚固构成转变的一幅重要作品。

"画室的裸妇"或"宫女"是马蒂斯在尼斯时最喜欢画的画题。在《有铃鼓的裸妇》 88 中，他强调了绘画的平面性，并再次还原成带有严格秩序的构成，但没有像前一幅作品中画上复杂的墙纸图案和波斯绒缎，而是通过平涂的大色面组合了室内空间。地面上红色的效果是鲜明强烈的，同样的颜色在右上方的手鼓中好像残影一样画上一笔，以示呼应。在裸妇坐的椅子上，可以看到绿色和黄色条纹，但如果与《抬起胳膊的宫女》 89 中同样色调的椅子相比，平面性的感觉显得更为明显。

同样是裸妇，他在《抬起胳膊的宫女》中追求的是富有官能美的肉体描写，他追求的是立体与形体造型的关系，另外怎样将绘画的平面性与立体表现集合在一起，这对马蒂斯来说是一个刚接触的全新问题，本幅作品所做的工作成功地表现了他的一种解决方法。

马蒂斯为人谦虚、儒雅，和同时期从西班牙来到巴黎的毕加索有完全不同的性格。他对人生的荣华富贵，对画坛的名利毫无野心。他对技法不断研究，使他的绘画变得十分轻松愉快，赏心悦目。一九二七年，他的作品获得卡耐基国际展览会大奖，因此，三年后被邀为这个大展的评委而前往美国。

评审后，访问了许多收藏他的绘画作品的人士，又受宾夕法尼亚州梅里恩的巴恩斯基金会的委

88 《有铃鼓的裸妇》

89 《抬起胳膊的宫女》

托，为该美术馆画一幅壁画，准备绘在高三米五、长十三米的宽大山形壁上，距离地面约六米。马蒂斯回到法国，于当年年底再次来到梅里恩，以便提炼构思。其后，他在尼斯租借了一个废弃不用的电影摄影棚着手创作，主题定为和以前史楚金壁画相同的《舞蹈》。他反复准备许多素描和写生稿，约经一年始告完成，这就是现藏巴黎市立近代美术馆的《舞蹈1》 90 。

这幅作品，每个弧形内有两人，共计绘了六个生动活跃的人物。这种单纯化的形体，不仅相互紧密联系，而且创造出一种激烈运动的旋律。由白、蓝、粉红色、黑色组成的画面，和史楚金《舞蹈》形成鲜明对比。这是极其成熟的优雅美丽之作。

然而完成这幅壁画后，在尺寸上发现有误，将每个山形壁的基部宽度都多量出近半米。马蒂斯只得重新描绘，直到一九三三年春才完成，称之为《舞蹈2》。第二幅并非照套第一幅作品，而是经过了大幅度的加工，最大的区别就是在跳跃的六人之下特别加上了两个卧坐的人物。于是从第一部作品的左上角往右下角斜流运动的旋律，在完成作中表现了旋回圆环状的律动；而且每个人物的身体摇动，简直变成了一种群魔乱舞的激烈运动。马蒂斯关于这两幅画的差异曾在一封信中说道："第一幅作品是战争性的，第二幅作品是情感性的。"

巴恩斯基金会的《舞蹈2》，和史楚金收藏的《舞蹈》相隔了二十年。虽然它们相互对立，但都是以纪念碑式的巨作而在艺术史上闪闪发光。

在巴恩斯基金会的"舞蹈"中，马蒂斯达到了极其单纯化的形式与平面的表现。其后描绘的《粉红色裸妇》 91 也是表示同样倾向的华丽作品。装饰的背景与立体人物并非相结合，整个画面由平涂的色面构成，从而具有统一的秩序美。在这极端平面化的画面里，庞大的躯体好像要从四周挤出来似的，但并不失生动与均衡。过多的不同种类的纹样已被排除掉，取而代之的是简洁的方格，使这古典式的"丰满"人体，充满了无限的生命感。

马蒂斯的画就像音乐"对位法"一样，由两个旋律在互相协调的情形下同时并进。他的画中，一线一面都始终维持相互间的调和，并在构图中占据适当的位置。这幅作品就是最好的例证。马蒂斯用了六个月时间完成了这幅画，但在这期间画面发生

西方现代派美术　第六章
野兽派的泰斗
——马蒂斯

90　《舞蹈1》

91　《粉红色裸妇》

了各种变化。他曾拍了二十一张照片,以记录这创作的变化过程。他说:"我从感情出发开始工作,在头脑中有构思,而且很想实现它,为此经常修改自己的构思……但是我也知道自己的目标在哪儿,于是通过创作过程中拍摄的照片,揣摩最终的构思是比起以前的工作在目标上是否有所好转,是前进呢,还是后退呢?这样便可知晓。"

以后他常利用这种方法,以便探索自己的艺术创作。

马蒂斯最喜欢两种室内题材,一是女人,另一个是静物。《红色的大室内》 92 是他艺术生涯中最后的六幅油画之一,并且是其中最杰出的作品。

马蒂斯绘画的最大特点是,画面简洁、清晰,省略不需要的部分,以单纯的线条和色彩来构成。他的画猛然一看似乎是草率乱涂的,实际上,在乱涂之中显示出马蒂斯的敏锐性及丰富的创造力。在这幅红色背景的画面上,有四个主要构成单位,即悬挂在壁上的马蒂斯的素描和绘画作品,用靠背椅连接的圆桌和方桌,将画面分成四等分;尤其下方的皮毛垫,在画面里呈现出的姿态,打破了静止状。上方部分以纵横方向为轴,对此,下方强调倾斜方向的线;而且好像为了与之取得平衡,对角线上的黑色素描与方桌带有超越画面全体的力,并产生一种对比。这部作品微妙地融合了静与动、安定与运动,实现了紧张的谐调秩序,达到了均衡与充实。不过,这幅画最令人注目的是色彩——红一色的画面。其结构极其严格,密度极高,仅此可谓画风是古典性质的。《红色大室内》使这位巨匠达到了多种画风的顶峰,进入了一个华丽而清新的世界。

4 "下里巴人"

老是天天画画,伟人也有厌烦的时刻。马蒂斯此时就做做雕塑,从中寻求一种快乐,以改变一下环境气氛。其实,这对绘画也能做一些补充的研究。马蒂斯的雕塑具有很高的艺术成就,他和毕加索、莫迪利亚尼一起,对二十世纪现代雕塑起了极其重要的贡献。

马蒂斯是在巴黎画家中第一个收藏黑人雕刻艺术的,并从中汲取营养以充实自己的雕塑作品。现在法国蓬皮杜文化中心现代艺术馆中,就有马蒂斯收藏黑人雕刻艺术这段时期内的绘画和雕塑,并与非洲黑人的艺术作比较地陈列出来,让观众自己从中发现马蒂斯在作品中摹仿黑人艺术的程度。

众所周知,毕加索也对黑人艺术具有浓厚兴趣,并热衷黑人雕塑的收藏。他是从马蒂斯那儿发现非洲黑人雕刻的。有一次,马蒂斯准备拜访著名的美国女作家、现代派艺术的赞助人斯坦因。在去她寓所的路上经过一个小店,发现橱窗里陈列着一

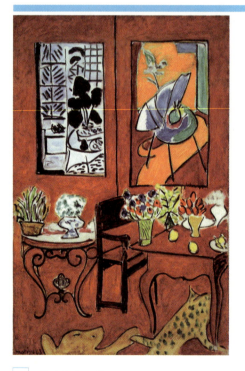

92 《红色的大室内》

尊小小的木雕黑人头像，这使他惊叹不已，立即购下，并随身带到斯坦因家中。毕加索正好也在那里，见到雕像同样大为震惊。这对毕加索来说，像是哥伦布发现美洲新大陆一样，从而具有历史性意义。因此，我们可以在毕加索的一系列作品中，寻找到黑人雕刻艺术的痕迹。

马蒂斯在莫罗画室时就开始搞雕塑，一直持续到晚年。他在绘画中所探求的造型上的问题，通过黏土这种坚固的物质得到明确的表现，反过来又促使绘画创作更加潇洒自如。

马蒂斯的雕塑与绘画一样，并非现实的生搬硬套，而是按独立构思来造型的。从最初的青铜雕塑《奴隶》 93 以来，马蒂斯的雕塑就脱离了模特儿的再现，注重雕塑的相互间的体积关系、节奏与均衡。随着这种探索，它逐渐走向抽象化。其典型的例子就是《蛇形人》 94 ，体积的构造变成了线条的构成，而且空间取代量块成为作品中本质的要素。马蒂斯这幅作品，是以空间构造为中心的现代立体造型的先驱。

这位画家在绘画中不断追求平面性的研究，而在雕塑中经常探讨立体性的问题。

在雕塑、绘画等领域中，马蒂斯创作了不少杰作。继十年野兽派时期后的马蒂斯，一直迷恋在东方风格的室内绘画。正因为这点，使他失去了往日的光辉。尽管他到高更的艺术圣地塔希提岛寻求灵感，也无济于事。

一九四〇年前后，已经七十高龄的马蒂斯突然又站到先锋派艺术的最前列。他创造了一生中最杰出的一些大幅作品——彩色剪纸。

剪纸，原来是民间美术的一种形式，常被人们称作不登大雅之堂的"下里巴人"。可是马蒂斯却在这一领域内进行潜心研究。早在数十年前马蒂

93 《奴隶》

94 《蛇形人》

斯的作品中就有它的迹象,如《舞蹈》等的人体平涂就颇近似剪贴。这种必然的发展却产生于偶然。古稀之年的马蒂斯因肠闭合动了手术,严重影响了他的健康,加之腹部一侧肌内壁也受到了损伤,不能持久站立,只能坐在病榻上间歇地画些小画。强烈的绘画欲无法得到倾泄,他就在涂上各种颜色的纸片上剪出一个个形体。剪刀在他手中如同使用画笔一样轻松自如。他把这些形与色最完美统一的剪纸,任意拼贴在一起,就形成了一幅奇妙无比的画面。他找到了最单纯、最直接的表现自我的形式,以致暮年越来越醉心剪纸艺术。

据说,创作大幅作品时,他就坐在轮椅上,手持绷有炭笔的长竿打轮廓,然后按轮廓把剪成的形体一个个贴上去,或用长竿指点助手如何安排画面。十一多平方米的《王的悲哀》 95 ,是马蒂斯对剪纸不断追求与努力的结晶。它是根据《圣经》的一段故事画的。旧约全书中施洗者约翰,因指责希律王"你娶兄弟之妻是悖理的",而引致改嫁后的希罗底的恼恨,她叫女儿莎乐美借希律王生日宴席上邀其跳舞而许愿之机,杀死约翰。这幅画正是表现莎乐美在希罗底前跳舞的情景。

他还创作了像《音乐》和《爵士乐》等一大批著名的剪纸作品。特别是后期的剪纸作品,在艺术界引起了巨大的轰动,就像半个世纪前他的野兽主义绘画激起的强烈反应一样。

简直不可思议,八九十岁的马蒂斯,又燃起创作彩色玻璃画的欲望。法国南部一个修女院的礼拜堂为他提供了机会。他为礼拜堂作装饰设计时,试图把光线、色彩、素描、雕塑和剪纸艺术都拿来为室内的整体装饰服务,他发挥彩色玻璃的特殊作用,进行东、西方特色的结合。马蒂斯似乎对罪、救赎、来生等问题全不关心,也不管于礼拜堂所画的壁画和玻璃画与四周的基督教气氛是否相适宜,全然避开了生活中悲惨与暗淡的一面,表现出对光明的肯定和赞美,对生命的憧憬和追求。

马蒂斯以礼拜堂的艺术奉献,结束了历经沧桑的八十五岁生涯,在法国尼斯谢世。他创立的野兽派绘画,以极其辉煌的成就屹立在世界现代艺术宝库中。

凡·高是把强烈的色彩并排放在一起,向我们传达自己的感情的,而马蒂斯恰恰是只想依靠这样的色彩来创造绘画空间,不惜借助光、阴影以及自古传下来的远近法、明暗法等手段,而着意宣传色彩自身的创造性。以纯色支配画面的一切,否定对象固有色,使色彩脱离对象而独立起来,充分发挥表现的价值,这为以后的抽象主义绘画开辟了道路。

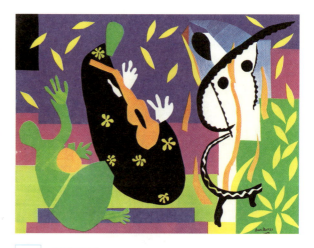

95 《王的悲哀》

"我不模仿，不探索，我要发现。"

第七章
艺术史的伟大概括者——毕加索
Pablo Picasso

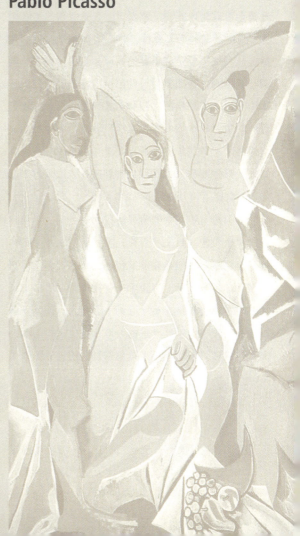

1 以讹传讹半个世纪之多的轰炸事件

一九三七年四月二十六日傍晚时分，在巴黎的地铁中挤进数位西班牙人，更确切地说，是西班牙的巴斯克人，他们白天刚为巴黎国际博览会西班牙馆作筹备工作，现在回寓所休息。突然听到一阵报童的叫喊声，"《今晚报》，格尔尼卡轰炸！《今晚报》，格尔尼卡轰炸！"

他们立即买下几份报纸，顿时被格尔尼卡遭轰炸的记实报道震惊得目瞪口呆。格尔尼卡对于巴斯克人来说，是象征自治与统一的地方。这是因为历史上每次国王加冕都到巴斯克的小镇格尔尼卡的大树下，发誓遵守中世纪以来的巴斯克地区的自治特权。

他们随即派一名巴斯克诗人拉列亚去找毕加索（1881－1973），迅即告知这起耸人听闻的轰炸事件，并请他以此为内容画一幅壁画。在这之前，共和国为了有效地宣传自己新生的面貌，邀请毕加索、米罗、达利这三位定居巴黎的西班牙籍的大画家，各画一幅壁画，在即将举行的巴黎国际博览会西班牙馆中展出。毕加索因主题和形式的思索，一直迟迟没有动笔。当毕加索得知佛朗哥雇用的大批德国飞机对格尔尼卡成千上万的市民进行野蛮的狂轰乱炸时，忧郁的心情立即转化为满腔怒火，激愤之下创作了举世闻名的《格尔尼卡》 96 。

其实给与毕加索的情报是极其夸张的，以讹传讹了半个世纪。直至今日，只要谈到《格尔尼卡》的创作背景，人们还在反复叙述这个事实：格尔尼卡这个非军事小镇，当天下午正在举行盛大的市庆活动，从近郊聚集在市中心约一万多人。德国纳粹以成群的飞机向手无寸铁的人群，足足进行了三个多小时的轰炸，而且还用机枪对那些四处逃跑的人们进行毁灭性的扫射。格尔尼卡处在一片火海中，百里之外都能见到浓烟滚滚。

在西班牙内战中，格尔尼卡并非是最早遭到轰击的，因为首都马德里基地受到比之规模更大的轰炸。近年，有关方面的专家对此轰炸事件的真实性加以指责。根据目前西班牙和德意志国家政府已经解禁的有关格尔尼卡轰炸事件的秘密文件来看，佛朗哥当时的轰炸目的是摧毁格尔尼卡镇外的罗德里亚桥和另外几个工厂和兵营，因为它们正处在内战的一个重要防线上。当时的西班牙共和国巴斯克自治政府，利用这一轰炸事件进行充分的宣传。一批驻巴斯克的外国记者，特别是英国记者，也着意渲染这一事件，以震醒那些对德国纳粹和意大利法西斯毫无警惕的欧洲国民，以告诫战争即将来临的事实。但是，格尔尼卡受炸，市民中出现牺牲者，这是事实。而且，这条消息深深震撼了身居异国的毕

西方现代派美术　第七章
　　　　　　　　艺术史的伟大概括者
　　　　　　　　——毕加索

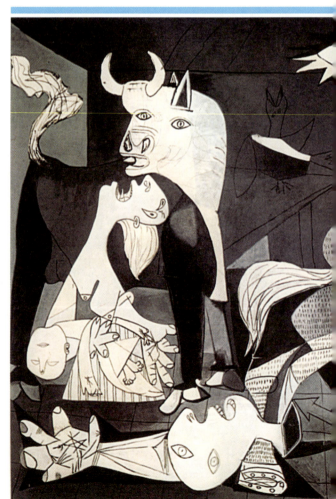

96　《格尔尼卡》

加索的一颗心。他为世界万人聚集的博览会挥毫画出了他以前未曾创作过的二十七平方米的画面。

这幅《格尔尼卡》到底表现什么呢?里面没有飞机、炸弹、坦克、枪炮,只有无关现代战争的牛、马、女人、灯等物体,然而它的意义已经超越了这个故事的表面形象。毕加索把象征性的战争悲剧投入蓝色调中,那浅青、浅灰在黑色调的对照中表现出正义的极点。在这动乱的物体中看到的是仰天狂叫的求救者、奔逃的脚、濒死嘶鸣的马、断臂倒地的士兵、抱着死婴号啕大哭的母亲、木然屹立的公牛、吓得发呆的见证人……它聚集了残暴、痛苦、绝望、恐怖的全部意义。

自《格尔尼卡》问世以来,一直众说不一。据说,只有给毕加索送去轰炸消息的诗人拉列亚的解释,才是目前最正确的说法。当然他也征求了毕加索本人的意见。拉列亚解释大意如下:画面的中心,那匹临终前惨叫的马,象征着西班牙国民战线,同时表现了毕加索国家至上主义愿望的破灭。身体被切断而死去的战士,象征被国家至上主义残杀的牺牲者和想死守共和国的士兵;从窗中伸出胳膊的女性,是真理之光的源泉,也是面向人民的战斗的共和国;火焰中的女性,是国家至上主义者跌落于西班牙地狱的象征;倒地战士手中的鲜花,象征共和国的希望。为了这幅画能够明确地阐明问题,毕加索首次运用了象征主义手法。一九四五年,毕加索在回答记者关于《格尔尼卡》提出的问题时说:"在那里,公牛代表暴力,马代表人民。不错,我在那里运用了象征主义,但其他作品没有用过。""那幅画是存心向人民呼吁,是有意识的宣传……"

在《格尔尼卡》创作期间,摄影家多拉·玛尔为他拍摄了四十五张习作素描及七个创作过程的照片,这些均成为美术史家非常重要的考证资料。此画成为毕加索的初期创作、立体主义、新古典主义、超现实主义及变形等各个时期的集大成之作。

对于《格尔尼卡》这幅画几乎人人皆知,而对他的其他名作就不一定那么清楚了。

据估计,毕加索一生创作的各类作品共达八万多件(幅)。如从他九岁原始作品计算起的话,至九十三岁寿终,每天平均要创作两三幅作品,仅从这个数字便知毕加索的存在远远超越了我们的常识。如果把他所有的作品集中起来办一个"大展"的话,那么你进入展览会,会看到,在现代美术的每一个角落里都曾留下毕加索涉猎过的脚印,而且每个领域都有精华之作。难怪现代派美术大师米罗说:"毕加索如同是对艺术史的伟大概括。"那么,他是如何走到这一步的,他的其他作品又是什么,我们就顺着他的脚印一步步看吧。

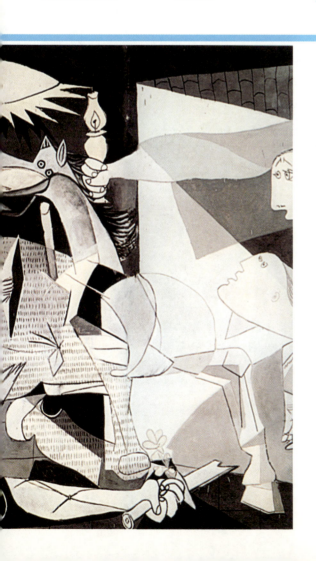

2 震撼画坛的创举

毕加索一八八一年生于西班牙南端的马拉加。由于出身绘画世家，自幼学画。他具有超人的才华。现存他八岁时所作的斗牛士一画，相当出色，根本不像孩童之作。因父亲变更任职地点，十四岁又随全家来到巴塞罗那，在父亲执教的美术学校上学。十五岁画的油画《科学与慈爱》相当成功，写实能力极高。十六岁起先后考入西班牙的最高美术学院、马德里的圣斐迪南皇家美术学院。学院的死板教育，使他对传统画法失去信心。印象派的革命，吸引他要去世界美术新潮的中心巴黎去闯一闯。

一九〇〇年秋，他和画家卡萨赫马斯结伴同行来到巴黎，有幸目睹了凡·高、高更、洛特雷克的作品。一位朋友对他说："你现在正站在世纪的大门前面，而你手上有把开启这扇大门的钥匙。"毕加索要拿那把天才的钥匙同时开启这个多变世纪的大门，和流派纷杂汇聚的艺术之都巴黎的大门；在巴黎，他认识了法国诗人马克思·雅各布，并在雅各布的引领下，接触了蒙马特区的穷困生活。毕加索天性爱好蓝色，再加上好友卡萨赫马斯因失恋而自杀，有好几年一直以蓝色为主来画画，人们称这为"蓝色时期"。他在这一时期，目击贫困、绝望与孤寂的人们，其作品常以蓝色为主调，加强了忧郁和悲哀的气氛。

《人生》是毕加索"蓝色时期"的代表作，于一九〇三年创作。画面右侧的妇女停下沉重的脚步，默默无言，双眼直盯着对面的两个年轻人。在这位妇女的视线里究竟隐藏了什么？这眼光也许在说，怀中的婴儿即使在绝望中也得继续那无法逃避的人生。画面左侧，男女两人偎依在一起。那位男的形象在写生阶段还像毕加索自己，但到作品完成时却变成了好友卡萨赫马斯的形象了。卡萨赫马斯是一位立志投身绘画艺术的青年，却在巴黎自杀身亡。因此，在这幅画里，还包含了毕加索对青年好友的痛苦回忆。

毕加索认为艺术是悲哀和痛苦的产物，悲哀令人沉思，而痛苦是生命的本质。"蓝色时期"由一九〇一年开始至一九〇四年结束，这是毕加索的蛹伏时期，而以悲哀与痛苦为营养培育出来的是待飞的彩蝶。

在来往巴黎和巴塞罗那的几年之后，一九〇四年，毕加索决定定居巴黎，搬到蒙马特区的"洗衣船"内。

一九〇五年一个细雨霏霏的下午，"洗衣船"的门口跑来一位避雨的少女。其实毕加索早就注意她了，因为她常来楼下提水。这次可是个极好的机会，毕加索邀请她参观画室。这位名叫费尔南

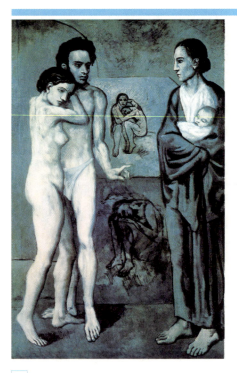

《人生》

德·奥莉维叶的少女，进去就没出来。由于她的出现与荷兰之旅，使毕加索的调色板逐渐由冷酷的蓝色调转到温柔的粉红色调，二十四岁的毕加索步入了"粉红色时期"。在"洗衣船"内，毕加索的交际甚广，认识了很多艺术家、诗人与文学家。他此时虽然贫穷，却有丰裕的精神生活。毕加索以新鲜的题材及表现法，来取代忧郁绝望的"蓝色时期"，作品上出现了满足短暂温饱的人物，优雅单纯的线条取代了以往沉重的扭曲形态，淡蓝色与玫瑰粉红色的轻快调子取代了深沉的蓝色。然而"粉红色时期"却非常短促，只有一年就结束了。

一九〇六年，毕加索结识了马蒂斯。他从这位野兽派泰斗那里发现了黑人雕刻，从此迷上了黑人雕刻，并吸收其艺术精华融入自己的作品中去。这年，毕加索将调色板上的胭脂洗掉，换上灰褐色的颜料，为文学家斯坦因画肖像。这幅《斯坦因画像》98，是毕加索从粉红色时期跃入立体主义时期的跳板，即受到原始艺术的影响，也注意了几何学的基本形，画中的手是写实的，而脸却似土著面具式的形象。

斯坦因是一九〇二年来巴黎定居的美国女作家。她以实验式表现手法写作，曾给年轻的先锋派文学家们以巨大影响。她和现代派的艺术家们交往频繁，使其大名常常在现代美术史著作中出现。她不但与比自己小七岁的毕加索相处得很好，而且与马蒂斯、布拉克以及那些立意创造新型艺术的画家十分亲密，经常在这些画家最困难的时候慷慨解囊。她和哥哥利奥不断收藏他们那些富有争议的作品，以示在经济上支持穷画家们专心致志地从事新艺术的创造。

斯坦因曾为这幅肖像做了八十次模特儿，最后还是在没有模特儿的情况下，毕加索独自润色此画。朋友们看了完成作后大吃一惊，都指责所画人物根本不像斯坦因。毕加索说："这有什么关系呢？最后她总会看起来跟这幅画一模一样的。"斯坦因很感激地收下这幅画。数十年过后，评论界一致认为，这幅画与女作家的内在气质是一致的。

也是在这一年，马蒂斯把他带有革命性的大型作品《生活的欢乐》拿到"独立沙龙"展出而轰动一时。毕加索怀着极其妒嫉而又敬佩的心情在这幅画前流连忘返。当时马蒂斯三十七岁，自野兽派运动之后，知名度很高，神气十足，一派艺术大师的风度。而毕加索只有二十五岁，与对方相比，要逊色得多，他发愤也要创作出一举成名的巨作来。

事情不像他想象的那么简单。他的作品与古典大师安格尔在精神气质上极其相似，在风格、细节上都受到制约，不可能创造出具有新意的作品。第二年春天，他重新开始着手创作梦寐以求的新作。手头已经积累了一些妓女的素材，有一个持久的主旋律与画家紧紧相连，那就是色情题材。与此同时，对塞尚的

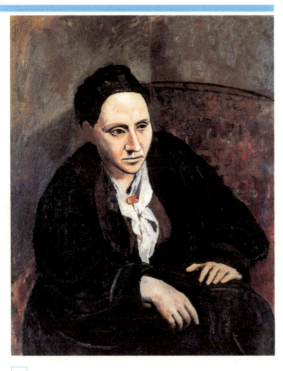

《斯坦因画像》

"立体"形式研究,使陷入彷徨不定状态的毕加索得到了平衡。在画了几个月的素描习作之后,毅然决然地画了一幅将近六平方米的大型油画。毕加索以少见的尺寸、极其独特的方式解决了造型问题,直到此时为止,还没有人敢这样大胆和毫无顾虑地做过。这件作品就是《阿维尼翁少女》 99 。

这幅画彻底否定了自文艺复兴以来视三度空间为主要目的的传统绘画。毕加索断然抛弃了对人体的真实描写,把整个人体利用各种几何化了的平面装配而成,这一点在当时来说,是人类对神的一种亵渎行为。同时它废除远近法式的空间表现,舍弃画面的深奥感,而把量感或立体要素全体转化为平面性。这幅画,既受到塞尚的影响,又明显地反映了黑人雕刻艺术的成就。强化变形,其目的也是增加吸引力。毕加索说:"我把鼻子画歪了,归根到底,我是想迫使人们去注意鼻子。"

这幅画对艺术界的冲击非常大,展出时,蒙马特的艺术家们都以为他发疯了。马蒂斯说那是一种"煽动",也有人说这是一种"自杀";有人感到困惑不解,有人怒不可遏。布拉克这位受到塞尚影响的画家也甚为惊讶,然而他知道另一种艺术的形象已经诞生了。

这种新创造的造型原理,成为立体派及以后的现代绘画所追求的对象。《阿维尼翁少女》不仅是毕加索一生的转折点,也是艺术史上的巨大突破。要是没有这幅画,立体主义也许不会诞生。所以人们称它为现代艺术发展的里程碑。

全一样。布拉克说:"我没法画出女人的全部天生妩媚,我没那个技巧,谁也没有。因此我必须创造出一种新的美——这种美在我看来,就是体积、线条、块面和重量——并且通过这种美来表达我的主观感受。"艺术上的共同追求,使他们走到一块来了。由于布拉克的六幅画送交"秋季沙龙"展出,作为评审委员会委员之一的马蒂斯称它们为"立方体构成的画面"。六幅画中有两幅未被接受,布拉克一气之下,立即抽回其余四幅,随即在一个支持他的画廊里展出。又是那个给"野兽派"定名的路易·沃塞尔在评论这个展览时,引用了马蒂斯的"立体派"评论,如果不是这一点,他的这篇评论早已被人忘却了。从这时起,"立体派"这一极其不适当的称号一直为后人所沿用,阿波利内尔在评论这一新的艺术形式时首先承认了这个称号。立体主义的发展与阿波利内尔的积极推动,有着生死攸

3 爱情·女人·画风

画了《阿维尼翁少女》的第二年,毕加索在巴黎郊外以几何形的"量"处理风景。真是巧得很,这些坚实的体积,和布拉克的风景画的形式几乎完

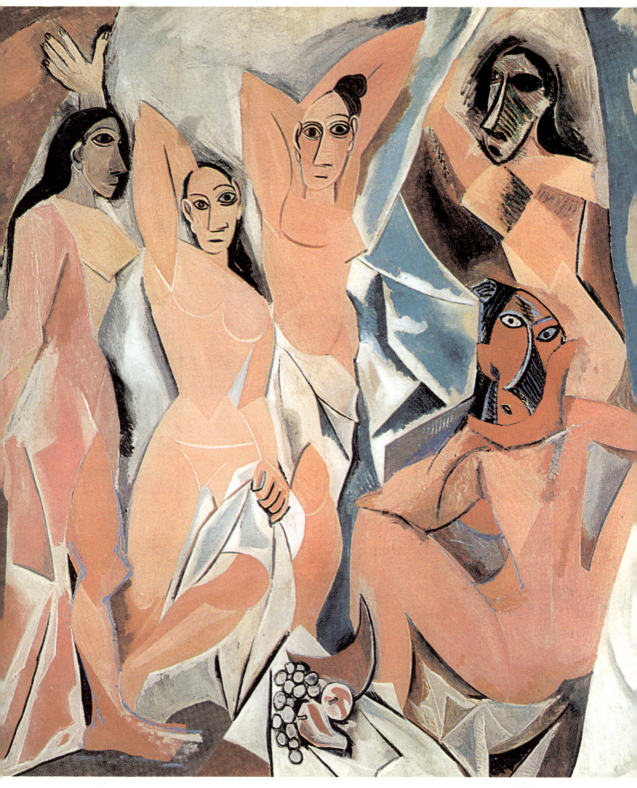

99 《阿维尼翁少女》

关的联系。

我们再来看看曾被阿波利内尔竭力称赞的风景画《工厂》 100 。这是在西班牙画的一幅立体主义作品。

毕加索来到巴黎已经好几年，克制不了返回西班牙的愿望，同时也想好好研究一下立体主义风景构成。一九〇九年，毕加索来到西班牙的圣·胡安花园的小村庄度夏。在这偏僻的宁静地方，他找到所需要的景色，来证实自己在人体分析中已经开始发现的东西。他画了好几幅风景画，这幅《工厂》和《水库》被称之为毕加索分析立体主义的最著名的作品。《工厂》中的景物，虽然经过分析和处理，但是房屋的多角形立体与棕榈树扶疏的枝子仍然是和谐的。毕加索在这里加强了前些年塞尚画的立体性和几何学的程度，从而获得了水晶体的严密性和坚固性。画面上，光线不再是任意从某一特定的位置射向它们，而似乎是从各个表面底下发射出来的。这种光线，不是暂时用来使景色发亮，而是用来突出各个物体的外形，使之成为它的不可分割的一部分。

毕加索和布拉克共同努力创作，在他俩的周围聚集了一些像莱热、格里斯等以立体主义为绘画宗旨的画家，其中也有从野兽派中分离出来的画家，自然而然地形成一个群体——立体派。毕加索对画家们有一种磁力般的吸引力。有个很能说明的事实：一个年仅二十岁的画家，在展览会上看到毕加索的作品，立即被迷住了，他决心舍弃正在学习的传统的谋生手段，立志当一名真正的艺术家。后来，他成为世界最著名的现代派大师之一，就是马克斯·恩斯特。毕加索和这群立体派画家们，透过几何学的基本形体，将自然物体予以分解，并重新构成新的空间，用线条、面和明暗造成另一世界。其实立体派并无一定的技法，而是不断的开掘新意，使其由分析立体主义演进为抽象化。

我们在《伏拉像》 101 中可以看到毕加索的立体主义结构分析技巧，画里只有模特儿面部的痕迹，其身材、形态已与模特儿的原型有所不同。这一特征表明立体主义发展到现在，不仅忽视了色彩，还忽视主题。也就是说，模特儿是谁并非是主要的问题，要紧的是必须在画中和盘托出作者的主观幻想中的对象结构。

其实，在《斯坦因像》到前幅作品《工厂》中，这种思想已经在逐步确立，并进入了一个新的造型世界。在朋友《伏拉像》中，再次证实全新的造型原理：对象被分解成带有锐角的几何形小面，并根据小面重新组织成造型空间。这幅微妙的肖像画，成功地暴露了伏拉尔一张有癖好的面孔、堂堂的躯干，以及复杂的性格。

毕加索的立体主义绘画，不仅以真实的风景和人物来创作，也常以虚构的人物来入画。像《诗

100 《工厂》

人》[102]这幅画，人物是阿波利内尔的短篇小说中的主角，在受到人们追击时，有消失于墙壁的超自然能力。有一天又遇到他的仇人，他和往常一样，脱掉外套与鞋子，企图消失于墙壁。仇人迅速将手枪朝着墙壁发射，墙壁上留有一点人体姿态，而枪弹的痕迹印在那人的心脏部位。这位主角终于不再回复生前的姿态。这一篇小说于一九一〇年二月出版，而主角的命运，归结于"分析"立体派。换言之，如失去仅存的手法，就不可能判别主题，而他的姿态如果稍错一步，不只在画面上，也在观者的意识中永远不会回复。

随着对立体的分析、研究进一步深入，发觉画面色彩极端受到限制，其造型表现也过于死板，与现实感觉相去甚远。毕加索似乎有所觉察，为此，在画面上试着逐渐恢复与真实之间的联系。此时与毕加索同居八年之久的奥利维叶，已经悄悄地被比她小三岁、处世谨慎、为人老成的伊娃·果尔替代了。新的情人的出现，使毕加索情绪高涨，加速改变他的画风。为避免自己踏入反感觉世界、堕于纯抽象的危险性，他在画面上施以各种方法，在加入文字或写实性的手法之后，即进入剪贴工作，那就是在构图的适当处，贴上报纸、壁纸、包装纸、标签等"实物"。与此法并行，长时期被抑制使用的色彩解禁了。

在《穿衬衣的女人》[103]中，开始出现艳丽的色彩，画面的形体也逐渐明朗。以圆形、三角形、方形等平面几何形，取代了被分解的小碎面。画面上描绘的是手中拿着报纸、穿着衬衣的女人。毕加索以立体派的特征，从形态几何学的角度来分析与综合。他从乳房和椅子看到的这一点出发来把握对象，然后有机地将头发、腋毛、乳房和一部分肉体与报纸、椅子等日常要素进行组合，而且还在灰绿

[101] 《伏拉像》

[102] 《诗人》

[103] 《穿衬衣的女人》

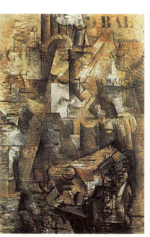

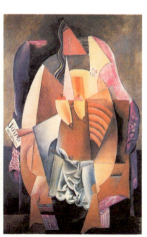

色的空间下向画面中心收缩,从而创作出不可思议的官能性的女性。

这幅画具有浓厚的梦幻感。从被切割成不同几何形的女人脸、那呈波浪形垂下的女人头,以及暴露在前的双乳,似乎是一幅男性精神分裂病患者的幻觉图。它与弗洛伊德理论是吻合的。这可以说,毕加索是二十年代超现实主义绘画的先驱者。

毕加索的名字已渐为世人所知,作品比较容易脱手,经济上与刚来巴黎时相比是可观的。在事业上取得成功的时候,他彻底遗弃了在贫困而又默默无闻的时代里患难与共的奥利维叶。

第一次世界大战爆发,因战事混乱,刚刚踏入富裕生活的毕加索,作品卖不出去,重新陷入困境,再次重画起十年前的《丑角》题材。经过分析至综合两个阶段之后的"丑角",和以前伤感的人物大不一样。漆黑的背影与面部的光芒四射形成了强烈的反差。无论形式的组合,还是颜色的组合,都是极其大胆的。由于经过计算得出的严格构成,画面上那白色矩形中残留着人物的全侧面,如同投影一般;如果不是这样的话,在与黑而小的丑角头部的对比中,显得极为孤立。

好景不长,毕加索与伊娃的爱情生活,随着一九一五年底她的病故而结束。但从二十六岁到三十五岁,这十年立体派的艺术革命,对整个欧洲艺术活动,从诗歌到音乐,从建筑到戏剧,都有巨大的影响。

第二年五月,还处于沉痛怀念中的毕加索,接受法国诗人、艺术家兼电影导演科克托邀请,来到著名的伏亚基列夫芭蕾舞剧团观光。科克托一直想把立体主义的成果应用于艺术的其他领域,当然,毕加索是他最为合适的人选。翌年二月,毕加索同科克托一起前往罗马。这时,由科克托自编自导的舞剧《游行》即将上演,由毕加索承担了舞台装饰、布景、服装的全部设计工作。在设计过程中,他成功地把立体主义同古典主义在舞台中结合起来。

他在罗马不但欣赏了雄厚硕壮的雕刻及古典美术,也观摩了富有表现力的壁画,还深深迷恋上了芭蕾舞团的舞星奥尔珈·柯克洛娃。这位俄国上校的女儿,正当二十一岁的青春年华,既有秀丽的外表又有贵族式的气派,毕加索正是看中了这一点。

时值世界大战的最后一年,毕加索和柯克洛娃结婚了。由于画商的努力,这期间的作品极为畅销,经济愈发优裕。毕加索也认为事业上已经成功,生活上也可以挥霍一下了。他开始热衷和妻子参与各种社交活动,过着奢华的生活。布拉克认为沉溺于社交活动的毕加索是艺术的败类,为此,两人之间的友谊中断了十余年。积极支持和扶植立体派的阿波利内尔在为毕加索和奥尔珈当证婚人四个月后突然亡故。至此毕加索在绘画生涯中的一个阶

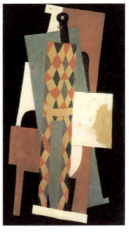

104 《丑角》

105 《丑角》

毕加索的艺术是多方面发展的，早在几年前毕加索又利用古典主义人物造型手法，画了一些作品。由于青少年时代在西班牙受到扎实的绘画技巧训练，这种创作对毕加索来说是拿手好戏。

像这幅写实的《丑角》 105 ，与前幅作品相比完全两样。这幅画被称之为毕加索新古典主义时期的代表作，是一九二三年画的。这幅画，看上去不像生活在社会边缘的悲剧人物，而是一个成熟的"思索者"、充满自信的"哲学家"。画风的改变，与美满的婚姻、长子保罗的出世和意大利的旅行等诸方面有着密切的联系。但根本一条，是毕加索从来不喜欢在一条道路上走下去，就像他不能永远喜欢单一的女人一样。

毕加索对奢华的社交活动很感兴趣，但不久就开始厌烦起来。像毕加索这种个性极强、才华横溢的人，决不满足于一时一地的成功。无论是社交活动，还是在豪华别墅中的舒适生活，不久都失去了对他的吸引力。在这种生活中，毕加索也暗自担心长此以往，自己的创造能力会磨灭殆尽。他开始为此而焦躁不安起来。为了自己的艺术，毕加索终于感到奥尔珈是妨碍自己艺术的绊脚石。

从一九二五年创作的《三个舞蹈者》 106 中，我们可以看到毕加索发泄内心感情的一种冲动。与创作《丑角》只隔两年就创作了这样的作品，着实令人出乎意料。从这幅图中也可以看出毕加索决不安于一种艺术形式，而在不断探求新的风格。无论是源远流长的欧洲绘画传统，还是自己一时的风格，或者自己的生活，毕加索都无情地向它们冲去，寻求新的表现手法。毕加索变幻无穷地创造出多彩多姿的艺术生命，常常使评论家们跟不上他那骤变的脚步。

106 《三个舞蹈者》

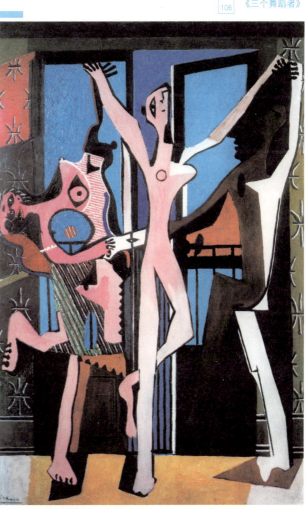

这幅画是表现一场粗野疯狂的舞蹈，两个女人和一个同伴手挽着手，在跳淫荡的软体舞。略嫌灰暗的粉红色、红色和蓝色，是暗示一个夜总会的彩色影片放映机。这里的背景，实际上是一扇朝着大海的窗子。画面给人一种感觉，三个极度变形的跳舞者，好像是在表现一种绝望，似乎有说不尽的心里话正向人们倾诉。这是画家在借此发泄着心中的不满和不安，然而画中所表达的并非仅仅是他和奥尔珈之间的纠葛。第一次世界大战虽然已过去七年，但到处还看到饥饿的眼睛和憔悴脸庞，整个社会有一种不安定感。另一方面，超现实主义运动轰轰烈烈的展开，也扰乱了毕加索那种不肯安定的基本精神，他要恢复更具运动感的绘画形式。另外我们切切不可忘记，毕加索是通过造型语言将自己的情感波动直接吐露出来的。这幅画既是立体主义的，又是超现实主义的。舞者形象生动，活泼，富有节奏。它与以前的作品最大的不同，是具有强烈的动感。它包含了极其丰富的含蓄内容，给人以深刻的暗示，这时也标志着毕加索跨入了超现实主义的创作年代。

由阿波利内尔早几年创造的"超现实主义者"这个名词一九二四年被安德烈·布雷东用作新运动的名称。这位创始人在超现实主义运动中非常活跃，他曾发表文章认为：毕加索在这个方面已经走在前面，超现实主义运动迟迟无法取得应有的地位，"其关键在于未能断然肯定这个人"。早在一九一六年的"达达"运动中，他们把毕加索排除在外，其实，毕加索也不一定愿意介入，他只知凭着自己的天性去追求艺术。

这期间至第二次世界大战前后，作品变形极为明显。他将人类的情欲、原始的情感与强烈的意欲，毫不保留地表露出来。他以动人心弦的夸张，把人体拉长，压扁，扭曲，吹胖，调位，充分反映艺术家内在的精神状态。

作品既有解体破坏，又有梦幻意识，一九二九年创作的《坐着的浴女》107，便是著名的代表作之一。这位悠闲自在、双手抱膝、坐在海边的裸体女人，像一个骨骼和浮木凑成的无血无肉的巨人，她那副空架子是由一块一块的东西危如累卵搭配而成的。这种景象只能在梦中见到，而毕加索却在这里创造了新的人体解剖、新的结构和新的组合。他在许多作品中都画着一个险恶的骷髅般的头像，下巴垂直，牙齿一颗对着一颗，和衬托在后面的那片灰蒙蒙的天空形成了引人注目的对比。这种艺术探险，再次打破了美的清规戒律的禁区。这要比立体派向学院派概念发动的进攻更加深刻地使人慌乱。

这阶段，毕加索一直是激动、不安、愤怒，致使表现欲望更为强烈。

这时，一位北欧少女走进他生活的圈子，驱散了毕加索心中的阴云。这位偶然遇到的年轻姑娘德

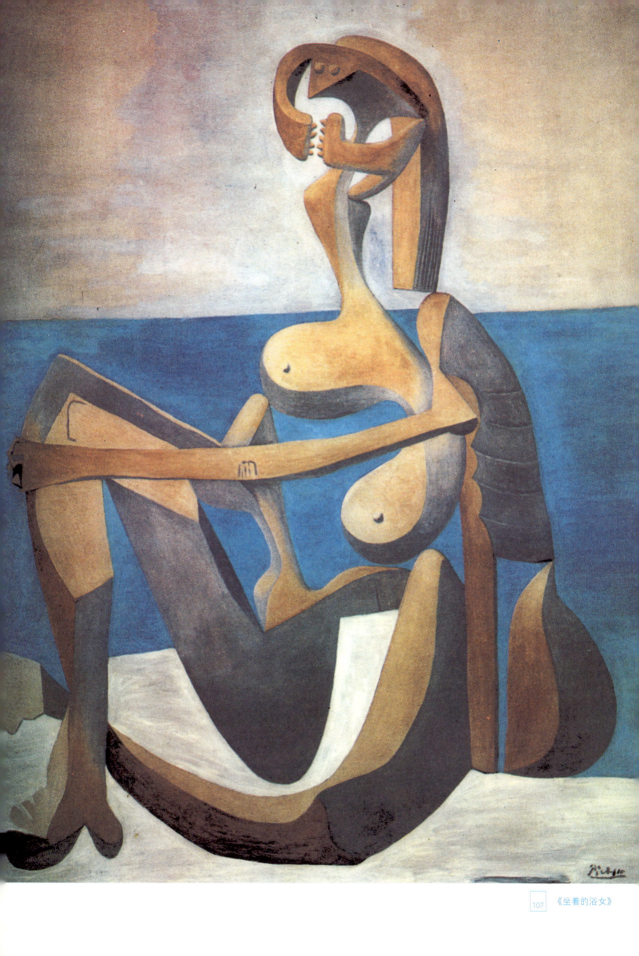

107 《坐着的浴女》

列丝,高高的胸脯,美貌的脸庞,以及那奇怪而傲视的态度,引起毕加索的兴趣。她一向随心所欲,而心情和生活都以前后矛盾的方式变化无常。她不仅粗鲁,而且放荡不羁,这同奥尔珈形成强烈的对比。

毕加索每次遇到新的情人,画风也必然引起变革。这次也不例外,他忽然变得精力充沛起来,一反常态地在作品中用粗野的线条表现裸露的人体。他把丰满的、富有情感的德列丝的睡觉、读书、照镜子以及呆在画室中的各种姿态,都摄入画中。在《镜前少女》108 中,毕加索以粗犷的轮廓线和圆形,捕捉了立于镜前德列丝:滚圆的乳房似水果一般,月亮形的头像里外对照,手指像夏天开着五瓣的草叶。人物在镜里镜外的画法不同。伸开手臂的镜外人物较为写实些,而身体、脸部和镜里的人物,却是侧面的头像、略正面的身体。乳房和女性特征得到明显的突出,从而看出五十二岁的毕加索情火正旺。在这幅画中,黑色的曲线、华丽的色彩与多变的少女形体组合在一起,再加上背景的彩色图案,使作品具备了极其丰富的诗歌性的幻想气氛。

毕加索还以德列丝为模特儿,用连续不断的曲线画了许多连作。在《红椅子》109 中,人物的面部结合了正面和侧面的视点,人体是单纯化的。画面通过平板的色面组织而成。这是综合立体主义派生出的一种成果,其最大的特征是以曲线为主。

毕加索和德列丝秘密同居后,德列丝怂恿他和前妻离婚,但是奥尔珈就是不肯接受。等到好不容易准备办理离婚手续时,又发生了一桩令人头痛的事:一九三五年十月,德列丝为毕加索生下女儿玛雅。奥尔珈得知这一消息大为恼火,致使律师出面帮助解决的离婚手续无法办理。毕加索干脆公开了和德烈丝的关系。

然而好景不长,他又迷上了另一位美丽的、黑头发黑眼睛的姑娘多拉·玛尔。她是诗人保罗·艾吕雅的朋友。她伶俐果断的谈吐和低沉的语言,象征着坚强的性格和丰富的智慧。她是一个画家,又是一个有经验的摄影师,而且已经步入超现实主义者的圈子。她后来为毕加索拍下不少创作和生活的记实镜头,给研究毕加索留下极为珍贵的第一手资料,在这一点上,她比以往任何一位女人更有远见。

在前面两幅作品中已经看到,毕加索由变形转为表现,而多拉·玛尔的出现,使这一特点尤为突出。具体表现在双面人形象的作品中,把握了"动"的时间因素——爱因斯坦的空间观念:把一个裸体作正面观、侧面观、上面观、下面观,转过来转过去地看,不但艺术家的"视点"变动,而且被观察的"客体"位置也变动。把握这种"动态——性格"之妙的是毕加索的发明与发现;他革

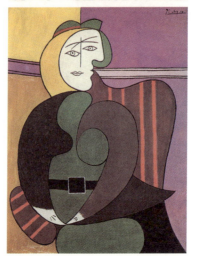

108 《镜前少女》

109 《红椅子》

新了几千年的传统视觉观念。

一九三七年,毕加索以奔放的热情从事新的创作,这与西班牙国内因佛朗哥政变局势异常紧张、欧洲重开战火不无关系。特别是以格尔尼卡小镇遭到轰炸为标志,唤醒了他那沉睡的巨大的创造力。这一年也是毕加索漫长生涯中最重要的一年,创作了具有世界影响的控诉战争灾难的大型壁画《格尔尼卡》。

一九三九年,佛朗哥在德国纳粹武装支持下推翻了西班牙共和国政府,残暴地吞食了和平。毕加索怀着愤怒的心情,以猫与鸟为题材创作作品。在这幅《猫与鸟》 110 中,猫张牙舞爪地表现出一种饥不择食的贪婪性;它站在屋顶上,一边叼着鸟,一边用凶恶的目光斜视我们。在这里,毕加索以极其朴素的儿童画手法,表现一种阴沉与鬼气逼人的气氛,显示法西斯暴力残酷地宰割了和平。猫的形象是毕加索平面画法与立体表现的巧妙结合,从而提高了画面的紧张程度。以黑色、灰色、褐色及土黄色绘成的猫和鸟,与略带蓝色和紫色的天空形成较为明显的反差。在同年描写的同名异作中,屋顶变成了岩石,猫变得更加敏捷,两者的主色调都是黑色和褐色,背景也变成了灰色。这年毕加索因拒绝申请佛朗哥政府的护照,失去了西班牙国籍,同时,希特勒对欧洲侵略也在层层深入,眼看第二次世界大战即将全面爆发,此幅作品是艺术家在精神上对无条理的战争的一种敏感反应。

时局越来越不稳定,一心想要离开巴黎的迫切愿望,驱使毕加索在这年夏天来到地中海海滨。他和多拉·玛尔在安迪伯选定一个寓所住下。安迪伯这个法国南部的小港,在和平时期经常有许多游客来此游览,但现在像死城一样寂静。除了去尼斯拜访马蒂斯和创作外,毕加索在大多时间里是每晚到安迪伯大广场的咖啡馆里和朋友们坐上个把钟头,乘乘凉,适当地喝点咖啡或矿泉水。

有一天傍晚,毕加索同多拉·玛尔散步时,发现一个小小的渔港,人们在那里准备登上小船在晚上钓鱼。当时夜钓用的是强烈的乙炔灯,灯光照到水上,是为了吸引鱼群。用这个方法靠近礁石,也能看到海里五光十色、奇形怪状的生物,同时还有甲虫和飞蛾类的昆虫在灯的周围飞来飞去。这真是一幅极好的绘画景色。

毕加索以这个题材创作了《安迪伯夜钓》 111 。这幅七个多平方米的富有抒情色彩的油画,正中央有两个渔夫坐在船上,一个外表可怕、愁眉苦脸,正往水里窥探;另一个拼命想把鱼钓上来。两个衣着华丽的姑娘在注视他们。其中一个姑娘是沿着码头骑自行车来的,尖尖的蓝色舌头舐着一支两重锥形蛋卷冰淇淋。那盏诱捕用的灯是代替太阳的假东西,模模糊糊挂在水平线上,它那黄色的表面上有一个红色螺旋状的东西。远处阴郁的天空下,隐约

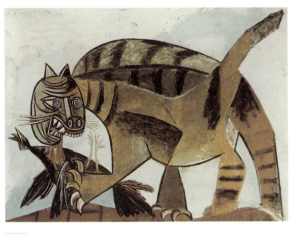

110　《猫与鸟》

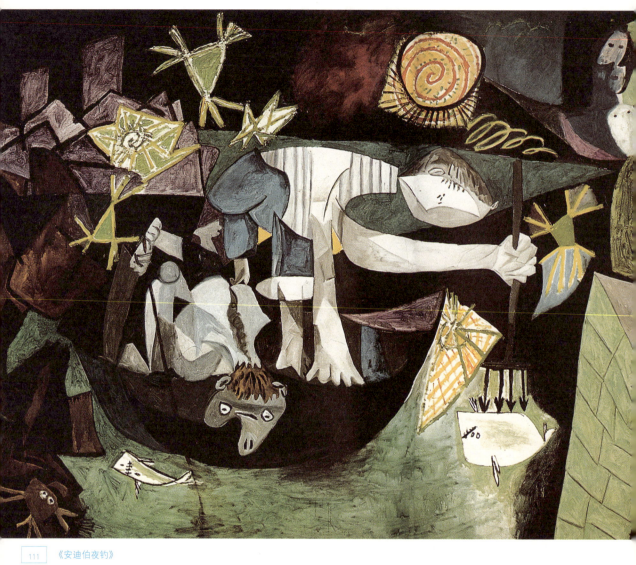

《安迪伯夜钓》

可见古老的市镇及塔楼。

毕加索在这里表达了他沉重的心情：由于战争，渔民们有一种无形的压抑感，只知毫无表情地低头劳动，重复过去的生活。

《安迪伯夜钓》刚刚画完，安迪伯就住满了军队。此时，听说希特勒进攻波兰，毕加索迅速回到巴黎，随即又和多拉·玛尔来到海边城市洛昂。在这里，他以多拉·玛尔为模特儿画了一连串的作品，其中《梳头的裸妇》最为突出。

我们在这里看到的是结构异常肥大坚实的侵略者的巨大形象，她蹲在被绿色屏风分割的小范围空间中的紫色地板上，面貌酷似怪兽。前景有两只怪异的脚伸在身前，腰部、臀部和胸部形成一个四角形结构，像是围绕着胸骨上的一点而旋转的卐字。一个残酷无情的头部耸立在上，一边是人的嘴唇，另一边是野兽的鼻子。它的双重人格在它的顶端结合成为一个小前额，那上面的两只眼睛呆呆地斜视着，两手用力把鬃毛似的黑头发向后梳去。

第二次世界大战给人民带来无比沉重的灾难，千百万无辜生命死于战火中。特别是德国纳粹集中营大量屠杀犹太人，更是惨不忍睹。毕加索那些被关进集中营的犹太人朋友，很少有活着出来的。诗人马克斯·雅各布早在数年前就"超凡脱俗"到教堂当了修士，只因为是犹太人而被抓进设在法国的集中营，不久便被迫害而死。随着法

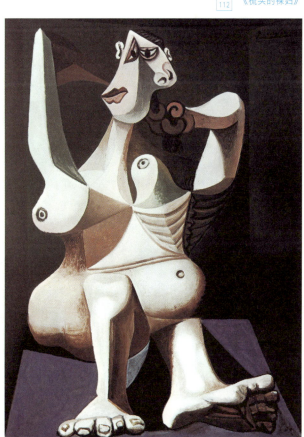

《梳头的裸妇》

国的解放，纳粹集中营骇人听闻的恐怖事实暴露于世，毕加索怀着悲愤的心情创作了《藏骸所》113，以示反对这最不人道的行为。

这幅油画是对《格尔尼卡》的回忆性作品。《格尔尼卡》是一幅象征性的绘画，预言来临中的事情，但这幅画则是一首对最近发生过的灾难的回顾。一张桌子上面摆着食物和水，桌子底下是一堆血肉模糊、双手被捆、正在腐烂中的人。生灵们化成一缕白烟升入天空。画中的人的惨景冲淡任何希望，是毕加索所有作品中最使人绝望的。他再次避免颜色可能引起审美上的紊乱，全幅画只用黑白两色。这幅画作于胜利的时刻，它告诉我们的不是别的，正是这个屠杀和自杀的时代的真正现实。这是一幅圣母玛利亚抱着基督尸体但不带悲伤的画，是一个无人哀悼的丧礼，是一支没有华丽行列的挽歌。毕加索说："绘画不是为了装饰房间，它是战斗的工具……"应该用来反对"残暴和黑暗"。在过去十年间，毕加索已经两次庄严地实现了他自己的话。

毕加索被他自己的精灵引导着走过了一段大家不易理解的道路，到达现在这个境地，即他的手法已经能够非常全面而又概括地表现一件当代大事了。

4 再次风流

第二次世界大战之后，毕加索的作品已达登峰造极的境界，他有很多作品不论是陶瓷、版画、绘画、雕刻都如童稚般的游戏。在他一生中，从来没有特定的老师，也没有特定的子弟，但凡是在二十世纪活跃的画家，没有一个人能将毕加索打开的前进道路完全迂回而过。

战争终于结束，和平已成为现实。六十五岁的毕加索一扫过去苦闷、悲愤的情绪，变为轻松愉快了，画风也随之变化。当然这和再次出现新的情人也有密切的关系。

这位毕加索于三前年认识的二十岁的弗兰索娃，是位美丽的高个子姑娘，活泼可爱。她那明亮的栗色眼睛，以及她那才华毕露和落落大方的步态，使她既有理想之乡的风雅，又有浓厚的尘世凡人的姿态。另一个吸引着毕加索的特点，是她对绘画的兴趣。这女孩本来想成为一代巨人的徒弟，但终于与毕加索同居了。这是他一生中最为愉快的生活。

他在这一年，也就是一九四六年创作的《生活的欢乐》114 中，由衷地唱起了心中的牧歌。形象地表达了自己的感情。

这幅画，像是一首悠扬的田园交响乐，又似乎是取材于无忧无虑、纵情欢乐的情绪交织在一起的神话主题。毕加索创作了一个小小的半乡村半海洋的幸福世界。画面以跳舞的山林水泽女神为中心，身边围绕着牧神及半人半马的怪物，他们伸出自己

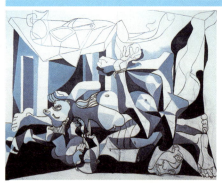

113　《藏骸所》
114　《生活的欢乐》

的胴体与头来讴歌世外桃源的春天。画面上组合了几根沿画面大小而延伸的线条及跳动的人物垂直线。这种组合进一步增加了画面讴歌春天的气氛。

毕加索重新获得了变形的情趣，早先悲观忧郁的灰暗调子已魔法般地消失了，曾经用以堆砌"妖魔"的多角而庞大的形体也不复存在了。这儿没有希腊神话的凶神，也没有人面狮身的怪兽，取而代之的是一群风流的林妖，调戏着一个有意迁就的山泽女仙。

用如此讨人喜欢的内容作为主题的表现，使观者大大受到感染。柔韧的线条再次发挥它的魅力，以优美、冲动而强有力的变化，翱翔在新时期的作品中。他的色彩开朗、沉着、潇洒，完全解脱了生活的忧虑。

这位画家，五十年代虽然再次描绘了战争与和平的绘画，但这段时期绘画的主要特点，是以历代大画家的名画作为蓝本，借"画"发挥，创作了很多"变奏曲"般的作品。如戈雅的《五·三枪杀》、库尔贝的《塞纳河畔的姑娘们》，以及马奈的《草地上的午餐》等等。在这四十四幅连作中，虽然名为仿作，但与原作相比完全脱胎换骨，加入了自己的情感和思想。

此时他又有了新的恋人，背地里和一位离了婚的女子、模特儿佳克林·洛克同居。弗兰索娃和他大吵几次以后，无法和这座"历史纪念碑"生活在一起，带着为毕加索生的一子一女离开了他。毕加索常思念这两个孩子，特别是可爱的女儿帕洛玛，为此在这些名为"剽窃"的作品里柔进了这种感情。

首先画的是《阿尔及尔女人》（仿德洛克罗瓦） 115 。据说原作上坐着的女人侧面，和佳克林·洛克的侧面惟妙惟肖，这使毕加索对这幅异国风味的作品产生了亲切的情感。同时马蒂斯一系列的"宫女"画也在影响他。毕加索以德洛克罗瓦这幅原作的主题一连创作了十五幅画，以现在的这幅画最为突出。

德洛克罗瓦是十九世纪法国浪漫主义画家，他在世界美术史上的地位极高，被称为罕见的色彩大师。他的这幅原作以极其写实的手法，再现了住在深宫闺房里，自由、放纵的同时又是庄重、守礼的阿尔及尔的妇女形象。画面左边是一位斜卧着、袒胸露怀的宫女，中间是两个围坐谈心的女子，右边是一站着背向画面的黑人女奴，远处有一面挂在墙壁上的镜子。整个画面给人一种宁静的感觉。

毕加索的仿作，以极其大胆的变形手法创作而成，与原作相比面目皆非。在这幅画中，女人那硕大的乳房、滚圆的臀部得到突出的表现。前景上有两个人：一个侧卧着，放荡地把蜷曲的两腿蹺在空中；另一个恰成对比，衣冠楚楚，正襟危坐，神圣不可侵犯。德洛克罗瓦的闺房中那种欲露还藏的情

欲已经匿迹。经过毕加索简要的解剖处理，女性形体的诱人之处不再是遮遮掩掩孤单零星了，而是泛滥于整幅画面，遍及每一角落，并将原来阴影笼罩的画面暴露于阳光之下。

尽管毕加索以这种形式一连创作了不少名作，然而没有什么革命性。记得一九一〇年前后，毕加索的立体主义曾给美术界以极大的冲击，并且不断发挥其惊人的创造力，探求新的美术表现手法的可能性，但今天，这些仿照历史名画的作品之中，却感觉不到任何新的惊人之举。不过这些作品却表明了毕加索在美术史上的立场、地位：第一，表明他与德洛克罗瓦、库尔贝或者马奈等是平起平坐的艺术大师。假如艺术大师必须是其中一个人，即能表现他生活的那个时代精神的人物的话，那么毕加索是美术史上最后一位艺术大师了。第二，表明他是传统艺术的彻底破坏者，使现代美术完全脱离了传统艺术的框子。

毕加索无视自己的年龄，每天不断地创作。他的亲近朋友赫莲·帕梅拉女士描绘他每日的生活情形：

"毕加索通常在下午和晚上工作，早上的短暂时间用来看书或回信。他很晚睡觉，有时在夜暮深垂之后，叫人把画室里的大画布搬出来靠在墙壁上，形成理想的银幕，再把幻灯机安置好，仔细地看自己作品的彩色幻灯片。这是从不同角度来看他作品的一种方法，许多他刚画好的作品，在第二天就改头换面而无法辨认原来的面目，因此他借此作为一个纪录，以保存那些不复存在的作品。除了看自己的作品外，他也放以前大艺术家的作品，如伦勃朗的《夜巡》、普桑的《萨比尼妇女们的浩劫》等等的幻灯片，将其放大三倍；或者放戈雅、凡·高、塞尚的肖像及马蒂斯的静物画，一直到深夜。"

毕加索说过："当我们以忘我的精神去工作时，有时我们所作的事会自动地倾向我们。不必过分烦恼各种事情，因为它会很自然或偶然地来到你身边，我想死也会相同吧！"一九七三年十月八日上午十一时四十五分，他静静地离去，走完了九十三岁的漫长生涯。和往常一样，前一天夜晚仍工作到深夜三时才入睡。他曾说："我不怕死，死是一种美，我所怕的是久病而不能工作，那是浪费时间。"他如愿以偿地度过了一生。

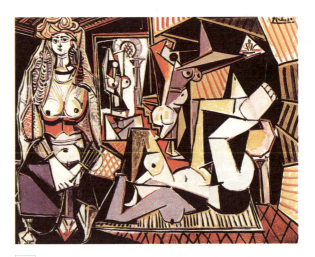

《阿尔及尔女人》（仿德洛克罗瓦）

"凡是由内在需要产生并来源于灵魂的东西就是美的。"

第八章
抒情抽象的鼻祖——康定斯基
Wassily Kandinsky

1 《干草垛》的启迪

"我画完速写,一路沉思地回到家里,当我打开工作室的门时,我忽然遇到了一幅难以形容的、炽热的美妙的图画。我吃惊得手足无措地站住,凝视着它。除了形式和色彩我什么也没看见,内容也完全不可理解。最后,我走近了一些,我才认清它究竟是什么——我自己的绘画,它歪斜地靠在墙边上……我明白了一件事——那就是我的绘画上不需要有什么客观的东西和客观物体的描绘,而且这些东西实际上对我的绘画是有害的。"康定斯基这段体会说得再明白不过了:画面上没有客观物体的绘画同样感人。

根据这一体验,他就想:怎样才能画好没有对象的画。于是几年后,就产生了丝毫不反映外部世界中所有的物象的形态,而只是色与线的构图。

其实,与此同时,荷兰的蒙德里安在进行另一种抽象绘画的研究,俄国的马列维奇也在进行一种新型的抽象探讨。有的主张从无意识、非理性出发,追求新奇怪诞,画面上极端糊涂和混乱,观者往往有莫名其妙之感。一时间,不参照客观物体,而以纯粹的艺术手段创造可视形象的绘画渐渐发展起来,最终成为二十世纪现代绘画的主流。

由于康定斯基有论有据地把抽象绘画带进了人类的认识领域,很自然他被公认为抽象主义绘画之父。

康定斯基(1866-1944)出生于莫斯科。父亲是在西伯利亚出生的富商、蒙古人的后裔,母亲是德裔的莫斯科人。因此,康定斯基具有东西方人的双重性格。

童年说德语,最爱听外祖母讲的栩栩如生的德国中世纪的童话。从小就有很高的音乐天赋,这对他后来的抽象绘画的形成帮助不小。高中时选学图画科。二十岁进入莫斯科大学学经济和法律,然而并未中断对绘画的热情。毕业后留校任教期间,曾随法律与民族学的检查团走访了很多地方,看到许多农舍里挂满了红红绿绿的非物象图案,对这些什么没有"叙述"的绘画产生极大的好奇心。

他从幼年时起,就对色彩非常敏感。"给我印象非常深刻的色彩,首先是明亮、生动的绿和白、洋红和黑,还有土黄。像这样一些回忆,我可以一直追溯到三岁的时候。有很多东西都是用上述颜色画的,可是,我只对色有记忆,至于色附着在什么上面,却记不起来了……"

一八九五年,莫斯科举办了法国印象派画展。在这之前,他只看到学院派的、写实的作品。展览会上,他见到有一幅画无法辨认到底画的是什么,然而画面的形式和色彩却紧紧吸引着他。对照目录单才知是穆内的"干草垛"。后来他说:"由这件

事引出的东西，对我来说，超出了我的所有梦境，有着难以置信的未知力量。我想，绘画这种东西是可以提供难以相信的力量的。可是无意之中，绘画作品不可缺少的要素——对象却失去了它的重要性。"

还有一件使学生时代的康定斯基感动的事，据说，听管弦乐的时候，他看到眼前有如乱发一样的无数的线条在狂舞。

这一次次的信息刺激，触发了康定斯基从事绘画的意念。一八九六年，他婉拒了讲师之聘，迁居德国慕尼黑，专心致力于绘画事业，时年三十岁。

当时的德国绘画，正受到具有表现主义倾向的挪威画家蒙克以及凡·高等人的影响，从后期印象派风格向表现精神境界的艺术转变。

他初来时，投师访友，四年后进入美术学院，从基础开始学素描。翌年领导了称为"法兰克斯"的新印象派团体。从此，社会艺术活动日益频繁起来，并且充分具备了作为一个组织者的才能。

他在绘画方面的成绩是十分明显的，一九〇四年在巴黎获奖，次年即成为秋季沙龙美展的审查员。不用说，他当然也研究了印象派和新印象派的色彩理论，并受到装饰性很强的青年风格(新艺术派)的影响。他在巴黎时参观了塞尚的回顾展，也受到重视构成的影响。对色彩非常敏感的康定斯基又被野兽派所吸引，特别是马蒂斯的画使他深受感动。因此在他早期的作品中，新艺术和野兽派的影响都是明显可见的。

一九〇一年到一九〇八年是康定斯基作品的最初时期，大体上可以分二部分。一部分是受印象主义影响很深的小风景画，用他自己的话说叫作"蛋彩画"，那是采用不透明水彩、在硬纸板上画出的作品。另一部分是在暗底色上画上鲜明的不透明的水彩，这样暴露出来的暗底色起了轮廓线作用。《风景中的俄国小姐》 116 ，是一九〇四年创作的蛋彩画，表现慕尼黑附近的日常情景，又是以德国和俄国中世纪的情景为中心描写的，体现了康定斯基曾旅游荷兰、突尼斯的风光感受。

此画，几乎全由大小不同的斑点所构成，具有装饰效果，使人感觉与纳比派类似，同时予作品以音乐的谐调感，色彩富有变化，且相互关系微妙。

在风景画中，他用粗犷的色彩去捕捉充满光芒的风景印象。光芒并不是用被分割的纯色，而是以平涂的鲜明色彩表现出来的。他对色彩的运用，可以说较印象派更主观，平面感更强。

自一九〇三年以来，康定斯基周游了意大利、荷兰、法国、瑞士和非洲，历时四年。这趟旅行，使康定斯基对整个欧洲文化有了更全面深入的了解，更重要的是对各地先锋艺术的现状作了第一手的考察。特别是在巴黎活跃的艺术界的强烈刺激下，使他改变了画风。

116 《风景中的俄国小姐》

2 可视的音乐

一九〇八年康定斯基回到德国。他在莫尔诺购置别墅，画了一系列风景画。这些画代表康定斯基的绘画演变过程，颇有价值。虽然画的是风景，但色彩的调和似较外部显著，大块色彩的平铺已脱离对象描写性，是近于抽象的表现法。鲜艳的红色尤为突出，也许是对莫斯科夕照的感怀吧！

莫尔诺在慕尼黑南方七十五公里处，是季它沸尔湖畔的一个安静的疗养地，位于阿尔卑斯山脉前哨，拜恩州近在眼前。作了长时间旅行又回到慕尼黑定居的康定斯基，发现莫尔诺是块宝地，于是就搬到这里来，画了一系列风景画。这些作品与以前的印象派风格的小风景相比，趣味差别很大。尽管以前也有粗犷的画法，但没有脱离印象派所铺设的路。莫尔诺风景画与以前画风相比有本质的不同，这就是所谓走向了"表现主义"的道路。在《莫尔诺的绿色小路》117和《看见彩虹的莫尔诺风景》118中，由黑色的线构成轮廓，形成大块色面。另外，各种色彩与原色交配产生了强烈的效果，乍看仿佛有凡·高、高更及马蒂斯的色彩感。

此时的康定斯基并不只是在画中再现自然界外观的视觉印象，而是将蕴藏在自然界内部的巨大能量用富有激情的色彩表现其强大的生命力。

康定斯基对艺术的感觉极好，通过一九一一年创作的《浪漫的风景》119，可看到他如何以造型和色彩表达丰富的内在感受。你看，那从山的斜坡奔腾而下的几匹马似离弦之箭，骑者或紧紧趴在马上，或被拼命奔驰的马弹得很高，如同受到什么惊吓似的。从天空中飞下无数个黑团，像石块一样向骑者打来。在这飞旋而逃的路上，前方却有一个巨大的岩石横在路中，似乎要拦住马和人的生路。太阳散发着惨淡的光晕，无力地飘浮在上空。

这些激烈运动的色点和具有动感的大色面以及那横穿画面的斜线，加上几匹较为写实的马和骑者的点缀，如同在演奏一首激昂的奔放的浪漫主义交响乐。他以风暴一样激情的韵律、火焰般强烈的色彩，表现内心的感动，这是他醉心于抽象绘画的新形式、追求表现主义的结果，同时，也是他对色彩赋予音乐性的结果。他说："我早在年轻时候就感到色彩具有极大的表现力。我非常羡慕那些创作非写实性的、也不是故事性作品的音乐家们。可是我想，色彩岂不也如同音乐一样，具有丰富而又强大的表现力。"

他的愿望是使绘画接近音乐。音乐能极其自然地表现内心世界，如果画家也能随心所欲地运用色彩的心理作用的话，也会同音乐一样能直接动人心魄。所以，如果把色彩作为钢琴键盘的话，眼睛就

117 《莫尔诺的绿色小路》

118 《看见彩虹的莫尔诺风景》

119 《浪漫的风景》

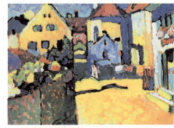

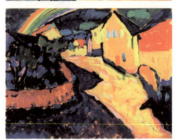

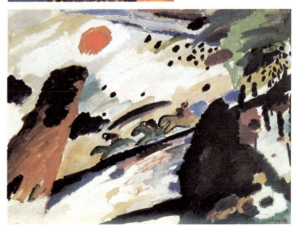

是槌子，魂就是具有许多琴弦的钢琴。画家敲打着各种各样色彩的键盘，就成为振动心魄的手段。

康定斯基把这些随想和思索都记下来，于是在不断积累中写成了《论艺术中的精神》。它作为正式论述抽象艺术的书，在当时引起了很大的轰动。

在《论艺术中的精神》出版后，艺术家画出第一批作品，《微小的喜悦》120 是其中之一。这幅以宗教为主题思想的绘画，整个构图给人一种调和的稳定感。无论是色彩、线条还是整体结构，很少有刺激性。

《微小的喜悦》画于一九一三年，是以二年前同名的玻璃画为出发点。再经过其他作品的集合而构思完成的。而且，此画的主题与接触玻璃画有着密切的关系。所谓玻璃画，是在透明的玻璃板的反面用不透明的色彩绘出的画，然后反过来用其表面供人欣赏。它的绘画技法是从古代传下来的，从十七八世纪顶峰时期所作的主要奉献给教堂的玻璃画中可以看出，此后在欧洲各地作为朴素的民间美术一直持续到二十世纪初期。康定斯基是在莫尔诺接触到玻璃画的。在收集许多作品的同时，自己也创作玻璃画，先用单纯的轮廓线决定主要的形体，再在轮廓线之间填上鲜艳色彩。拜恩州的地方玻璃画所表现的朴素的宗教感情，强烈地影响着康定斯基，将他引向与宗教意味很浓的作品创作之中。

原来在玻璃上画的《微小的喜悦》与同名油画相比构图差不多，只是后者更为抽象些。这幅画是表现"末日与复活"的宗教主题。基督教认为，有一日现实世界将最后终结，耶稣基督将重新降临世间，已死亡的人将全部复活，所有世人都将接受上帝的"最后审判"，得救赎者升入天堂享永福，不得救赎者下地狱受永刑。此画实际上表达了康定斯基主观的宗教感情。

画面上是一副世界末日的场面：天上黑云滚滚，洪水铺天盖地袭来，建筑物东倒西歪；右边有个怒涛中的小船正向山边驶来；中间最高山顶上有几匹疾驰的骏马，似乎要向天堂奔去。画面左下角有两个看起来正在谈情说爱的青年男女，这是人间的喜悦，与宏大的宇宙相比也算是微小的喜悦吧。

康定斯基把从"末日"跨入新世界的进展性，通过乘舟人、骑马人和一对男女的形象表现出来，也许这就是他认为的"复活"。像这种宗教思想的绘画，在他以后的作品中还多次出现过。

康定斯基追求抽象艺术，经过各种体验和理论上的探求之后，创作出《最初的抽象水彩画》121。这是一幅最著名的作品，一般认为是一九一○年创作的，根据最近研究成果表明，它实际创作于一九一三年，也就是《论艺术的精神》正式出版的第二年。它不同于以前的作品，如同毫无意义的色彩乱涂，所有色彩的记忆与外界印象都溶于脑中，而以所谓另一世界的姿态出现。

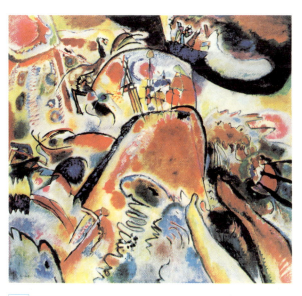

120　《微小的喜悦》

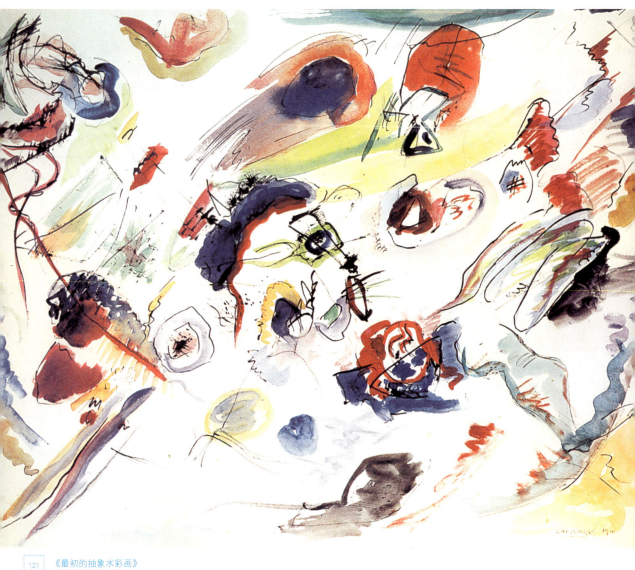

《最初的抽象水彩画》

这幅粗野、激荡,色彩和线条形状相互穿插的水彩画,看起来很松散,没有一个中心,只不过是由一团团大大小小的色斑组成的色彩画面。你可以通过那些色斑任意猜想:像一群人站在一起,或排着长队走到一起;仿佛是一个农村集市人们,在互相谈论着什么。那些色彩似乎无限制地四处扩散,不为一定的形式所制约;各种各样的曲线,好像是很多山脉的走向。所得到的表现,不是取得构图上的均衡和协调,而是纯粹由多变的色斑和曲线造成一种律动,给人以泼辣的感觉。

美术史论家们称此画为抽象表现主义形式的第一个例子。它表明:艺术家可以通过线条和色彩、空间和运动,不参照任何可见的自然物,来表现一种精神上的反应或决断。自此,在康定斯基的作品中,所有描绘性和联想性的要素几乎都不见了。

《为卡贝氏作的画3》又称《夏》122,没有再现任何具体的物象,作者以奔放的笔触、流畅的线条和明快的色彩,将激昂的情绪直接投入画中。画家也许是想通过这种热烈的气氛,让人产生有关夏季的联想。

其实,康定斯基原来根本没有这种想法。一九一四年美国工业家艾德温·R·卡内尔请代画四幅画,装饰在纽约的寓所里。这是康定斯基在第一次世界大战爆发前创作的最后作品。四幅画被研究康定斯基的专家肯尼斯·里泽命名为《春》、《夏》、《秋》、《冬》,作品在形式上并没有四季的含义,只是在抽象手法的描绘力量上提示了季节的某些特征。例如《秋》的色彩更为浓重得当;《冬》的小碎色块加速运动和旋转,交错、飞溅的线条更为活泼、生动。

现在这四幅画分别收藏在美国纽约古根海姆美术馆和近代美术馆中。

122 《为卡贝氏作的画3》

3 印象·即兴

康定斯基最富有影响的抽象绘画,是"印象"、"即兴"和"构成"三个系列作品。

康定斯基自己解释:所谓"印象",是对外部自然的直接印象;"即兴",就是把浮现在内心中的心象,一下子画出来,也就是他所说的"内在自然"的印象;"构成",是把内部的印象经过一定的时间,通过反复习作提炼,精密地构画成图画。

属于"印象"的系列作品,给人感受比较直接,只不过与自然相比,不那么写实而已。加了副标题,就比较容易理解作品的主题。一九一一年康定斯基画了六幅"印象"系列,分别以《莫斯科》、《音乐会》、《喷水》、《重骑兵》、《公园》和《星期日》的副标题来注明。康定斯基把对日常所感动的情景捕捉到,用大块的色面、极黑的

线条大胆地组合在一起，进行崭新的色彩试验。

在《印象(音乐会)》123 中，大胆的画面构成和色块处理具有一种象征性。左半部的小色块是众多的听众；画面上部大黑色块表示舞台上的大型平台钢琴；由大面积的黄与黑统治着画面，几小块红色和蓝色点出它的强声部，如同在演奏一首色彩的交响乐。这大概是康定斯基对某次音乐会的直接印象吧！

像这类作品与其他两个系列的作品相比，并不占重要地位。

早在一九〇九年起，康定斯基就画了一系列"即兴"作品，到一九一四年共画了四十幅。"即兴"作品，是从莫尔诺风景画中渐渐发展的。如前所述，"即兴"是把心中无意识时浮现出的内部印象立即留在画面上，但是每一幅"即兴"作品都有它特定的主题，有时也加上一个副标题。例如作于一九〇九年的《即兴2》124，就冠以《送葬队列》这一提示性的副标题。

这幅以风景、人物为主的画面，只画出轮廓而将细部略去，对象性稀薄，几乎进入抽象的境界。大块的色面与单纯朴素的轮廓，仿佛是受俄国圣像的影响，色彩亦加强了鲜艳度，几乎要溢出轮廓线。从所描绘的人物来看，基本上是从十九世纪德国作曲家、文学家理查·瓦格纳的歌剧《众神的黄昏》中得到暗示的，这部歌剧宣传宗教的神秘及"超人"思想，其中有送葬的场面。然而，画面并不是把瓦格纳的歌剧某一场剧情生搬硬套地进行表现，而是把歌剧的一般气氛，即它的普遍性赋以单纯化的形态和象征性的色彩表现在绘画中。

在"即兴"系列的其他作品中，有时则是把传说中的世界、超越时间的地点，自由移换到普通的时空中。而这种移换，是以对象形态的单纯化、类型化为主要手段，并借助于色彩本身所特有的那种象征性的表现力来达到的。

《即兴30(大炮)》125 是个典型的例子。画面右部有三门正吐着烟雾的大炮；巨大的建筑物在画面各处东倒西歪摇摇欲坠；画面左部是受迫害人们的影子(平行纵线表示身体，红色表示眼睛，两根圆弧表示捆缚他们的绳索或枷锁)。这是一幅用各种精神主题的形态和强烈的色彩以及线条的激烈运动来表示战争情节的作品。

关于这幅画，康定斯基说："命题《大炮》……在图画的形象与色彩的组合作用下，其内容实际上是观众所体验到的生活与感受。""观众必须学会把图画看作是一种精神图像的再现，而不是对象的翻版。"这对一般观众来说是颇难理解和接受的。

在康定斯基的绘画中，一幅画就像一扇窗，通过窗户可以观察他的思想——内在精神。我们在"印象"和"即兴"的系列作品中已经看到他的艺

| 123 | 《印象（音乐会）》 |
| 124 | 《即兴2》 |

125 《即兴30（大炮）》

术是直觉的、感情的和有机的。而"构成"是他喻为最重要的作品。关于"构成"作品,后面再叙述。

一九一四年大战爆发,战争迫使康定斯基回到祖国。曾在一九一一年以康定斯基为首组成的"青骑士"画派,因麦克及朋友马克在战争中阵亡,克利返回瑞士,这个表现主义运动已经中止。在莫斯科期间,因客观条件极其困难,康定斯基的创作能力受到影响,一九一五年可以说一幅画都没画成。《明快的大地画》126 是第二年为数不多的作品中的一幅。这幅画具有沉钝的茶色调和不充实形态的特征,整个构图给人一种无法安定的感觉。十月革命胜利后,出任苏维埃政府教育人民委员会美术部的委员,负责筹建苏联新型博物馆和协助国内的艺术教育。但他认为,艺术家应该发现、甚至于创造出适应"他们"那个时代的艺术形式,这与当时苏联的国内气氛很难协调,于是在一九二一年离开莫斯科,再次前往德国。

康定斯基在离开莫斯科的前一年也就是一九二〇年画的《白线》127,可以感到他当时的心境到了极为不佳的地步。深沉的大地上散落着众多的不安定形态,整个画面仍然被一种苦闷的气氛包围着。

4 包豪斯·巴黎

康定斯基返回德国,第二年被聘任为包豪斯学院的教授。

所谓的"包豪斯",是一所建筑学院,由德国魏玛的国立实用艺术学校和艺术学院于一九一九年合并而成。主要学科有绘画、建筑、雕塑、工业设计、陶瓷、纺织和印刷等。该院由"现代派"建筑大师三十六岁的格罗皮乌斯出任院长。影响着整个欧美大陆教育制度的包豪斯,在初期受尽艰难。它所倡导的新兴艺术教育与运动,传统势力无疑是难于接受的。五年后,基础稳定,才逐渐被欧洲所注视,但是翌年由于德国通货膨胀,经济危机,影响到包豪斯,因此被迫停办。一九二五年,格罗皮乌斯重整旗鼓,将包豪斯迁至柏林西南方的德绍。当年包豪斯所倡导的现代艺术,引起了欧洲艺术的高潮。它实施的新教育与理论,影响了国际艺坛观念的变动,并成为欧洲新兴艺术的中心。

格罗皮乌斯认为,建筑是一切艺术之首,并指出一切为进行大规模生产的设计都应以工艺美术为基础。这些思想主宰了包豪斯建筑学院艺术教育的结构原则。学院主张造型教育应以新材料的应用与几何学的构造特性为目标;在培养学生时,尊重他们各自追求的感觉现象和领域等等。

该校对学生的挑选与考试方法也非常特殊和古怪。入学考试注重选择富有敏感性格的人。其中的

126 《明快的大地画》

127 《白线》

一项测验是将学生关闭在暗室里，然后放出尖锐的高频率音波和强烈的闪光，再接着要他将自己反应的感受情绪记述出来；学校根据他的描写和表现程度的深浅，作为录取的标准。学院还废除临摹名画及雕塑，鼓励学生把自然和创作融为一体，让作者把自己的感受和思想自由地表现出来。包豪斯不但促使现代艺术本质上的广泛发展，其教育制度也为现代教育的前卫。

一九三二年纳粹党上台，对于包豪斯过于自由的教育思想不能容忍，立即下令封闭。次年，一群教育人士在柏林的一所学校内，重建一个自由的包豪斯，这一来更激怒了纳粹党，将全体教授和学生驱逐出境。

流落到美国的格罗皮乌斯等人又在芝加哥成立了"新包豪斯"，后改为芝加哥设计研究。二次大战后，由原包豪斯毕业的一名学生，在德国南部的乌耳姆，创立新日耳曼包豪斯造型学校，延续其教育思想。

康定斯基在二十年代来到包豪斯，正是包豪斯朝气蓬勃的发展时期。在这块新天地里，无疑更能促进康定斯基的艺术。

他是包豪斯学院最有影响的成员，这不仅因为他是现代抽象主义绘画的先驱、带来俄国抽象艺术革命第一手知识的有才能的教师，还因为他能够系统地准确地表达他的理论上的观念。

起初，在俄国至上主义和构成主义的影响下，他的绘画逐渐从自由抽象转向一种几何抽象的形式。在《白线》中，已显示了一些有规则的形状，如直线条和一些边缘轮廓分明的弯曲形状，后又逐步发展，喜用富有动势的三角形、圆及方形等。

这并不是说康定斯基抛弃了他早期风格的表现主义基础，在他那几何抽象绘画中，仍可见到自然抽象中所倾注的热情。在《黑方形之中》128，一眼就能感到各形状彼此之间的密接与相互呼应，产生室内音乐的和谐感。也许这是反映作者对第一次世界大战的解放感。

在黑色方形中覆有一黄色正方形，如同透过玻璃窗户，或将影像投影于荧光幕上所看到的景象。下部为直线群，上部为曲线群，予人以明快形态的视觉。

其实这幅画是表现所谓圣骑士战胜恶龙的战争场面。黄三角形表示骑士的胴体，蓝三角表示他的头部，正手持黑色长枪突刺巨大的恶龙；由蓝、黄色分成的两个小圆眼睛，红色和灰色躯体上有黑斑点的恶龙，正对着骑士露出利齿；黄色的大圆表示马，横穿圆有一条黑黑的长圆弧，表示马疾驰的方向和力，它猛刺恶龙的头部并紧紧压住恶龙，使它仰翻在地；背后是预告战胜恶龙的彩虹，挂在三角形的山腰中。

将新的造型风格掌握到手的康定斯基，把最欢

128　《黑方形之中》

喜的主题寄托于新的风格绘画中。所以康定斯基的色彩和形态，绝对不是从纯粹的造型思考中脱胎而出的，在康定斯基看来，一个简单的三角形具有特殊的精神上的芬香，也就是说，图形可以通过视觉造成精神的效果。这幅作品是最明了的证明。

康定斯基与克利等人在包豪斯研究、探讨、实施新型的教育。同时，还利用余暇创作了许多作品，这些作品充满了主题的含义和形式之间的冲突，但从未离开抽象手段。

随着一九三三年包豪斯被彻底关闭，康定斯基与学院的关系也就终止。

他这时画了一幅很有意思的作品《褐色中的展开》129，这是他在德国境内画的最后一幅作品。

暗淡的茶色室内，有一个人在登楼梯，门开着，他正朝光明走去。黑暗中，从门外射进明亮的光线，这是从荷兰画家开始，欧洲十七世纪的画家们最为喜欢采用的形式。著名画家委拉斯开兹的《维纳斯少女》，是一个男子站在门口，回头看室内。康定斯基借用这个处理，把自己当时的心境表现出来：他们虽经一切努力，学院最终还是被纳粹党关闭，在这种政治镇压下，他毫不犹豫地离开德国，向沉重的褐色室内回首告别，向光明走去。"褐色"，当时人们是可以理解的，那是纳粹党员制服的颜色，人们俗称纳粹党员为"褐色衬衫"、"褐色人"。

这年年底，康定斯基来到巴黎定居，住在郊外，过着宁静而孤独的生活，一直到逝世。他遗留在德国的五十七件作品，被冠以"颓废"艺术的罪名而遭纳粹党政府没收。

从来到巴黎几个月后画的《两个之间》130，可看出康定斯基刚移居巴黎后作品风格产生的变化。初来时，他见到画友米罗、阿尔普的抽象作品中，

129　《褐色中的展开》

《两个之间》

有一些像是小生物的形态，使他激动不已。这对他风格的改变产生了一定影响。

在这幅具有巴黎时代特征的作品中，有两个不可思议的非几何形态，它们似乎在进行亲切的交谈。在这两个形态之间，飘浮着一些小圆点，也许是讲话时产生的气泡。这幅画给人一种两个诙谐的原始生命体的印象。康定斯基作品中体现的偶尔一眼看穿的诙谐，在巴黎时代成为画面的主要气氛。

另外，在油画颜料里掺进沙子的作画技法，从这时已开始应用，目的是给予画面主要部分以强调。

一次大战前，康定斯基画了七幅"构成"系列作，都是对当时作品主题的提炼和概括，战后到二次大战爆发前，他又创作了三幅"构成"作品。《构成9》 131 是其中的第二幅，作于一九三六年，在"构成"系列画中占有特殊的位置。尺寸虽然在大宗的"构成"系列画中属于小幅作品，但相对的细长的画面，不仅在"构成"系列画中，就是在康定斯基的所有油画当中也是奇特的。此外，画面被斜方向分割，各种形态沿斜方向排列而下，可谓是新奇的"构成"。

这幅画用了两个相同的三角形，一正一倒把画面两端截开，建立了一种数学模式的色彩基础。两个三角形之间的平行四边形，又被分为四个更小的同样大小的平行四边形。在这个严格限定但色彩缤纷的背景中，散布着一些各色各样像是疯狂起舞的小

131 《构成9》

形体,有圆形、棋盘方块形、窄长的矩形和变形虫式的图案。在大的几何图案上面排列小而自由的形态,这在巴黎期间一直是他感兴趣的手法。

他在《连锁》 132 中,相似的又各自独立的二十多个小小的生命体形态,沿着四根水平线有规律地整齐排列。这些色彩鲜艳的形态,一个个宛如象形文字或音乐符号,它们好像发着动人的音响或者似在侃侃而谈。撒落其间的小圆、四角、短棒、长棒,大概就是音符记号,而句、逗号是休止符。我们将眼光投向这个画面,如同猜测象形文字或者默读乐谱:从左上至右下移动目光,会感到快乐的会话、雄壮的音乐;到了由红变蓝的五个休止点,全曲告终;然后是音的余韵——逐渐变细变短的线。

康定斯基在画面上无论变幻手法多大,表现的抽象思维多么复杂,有一点他是十分明了——构图极其严谨。如由几个大的交替的竖直矩形构成的《二点绿色》 133 ,画面上的每一部分,哪怕如何小,对全体构成分别起着休戚相关的重要作用。无论是绿色的两点,还是画面左上角黑色的正方形、橙色下的紫色小矩形,如没有想象的话,那画面将是什么样的效果?

晚年的康定斯基,绘画更趋抽象幻想。画面出现许多引人遐想的怪状体,仿佛含有东方的异国风味。这也许与定居法国前两年的土耳其、希腊、埃及之行有关,或许是祖国拜占庭艺术的复苏。总之,可说是综合了慕尼黑时期重视内在性、梦幻图形以及包豪斯时期的构成式,结合成一种新的视觉感受,宛如色彩与形态的复合音乐,创造了一种完全个性化的纯粹造型世界。

最后的遗作《稳妥的飞跃》 134 便是一个典型的例子。平面上,配置了四个融有具体与抽象之物,使画面平衡而稳重。在完全没有动感存在的这个略显暧昧的淡紫色空间中,中央那个又长又大的形态慢悠悠地蠕动着横穿画面。左上方有个像水母似的物体,其手足摇摆着向上升,相对在画面右下方有一形体,一边往下沉,一边放出光的痕迹。它的左手在四个形体中是较小的茶色块状体,这意味着是画面的中心。在这儿浮现出手执枪盾的骑士,可能是即将终止激动生活的康定斯基的自身写照。他好像预感到自己快要升入天堂,就以"稳妥的飞跃"作为最后作品的命名,意味着要永远停止现今世界的生活,向另一世界的空间悠悠地飞去。

一九四四年,这位生于莫斯科,后在三十八岁取得德国国籍的大师,以法国公民的身份离开人世。此时,战后美术已准备开始起步,康定斯基的作品被视为抒情抽象的代表而扬名西方世界。

概括起来,抽象绘画是继承了立体主义与其周围所发生的活动,从表现主义渐渐发展而来的。康定斯基、蒙德里安、阿尔普、德洛内等人以及俄国的至上主义、构成主义的画家为此画派的先驱。

132 《连锁》

133 《二点绿色》

一般常把抽象绘画一分为二：一是以塞尚和修拉的绘画理论为出发点，通过立体主义，而发展成的"几何抽象"或称"冷抽象"。另一支就是以高更的艺术理论为出发点，经马蒂斯的野兽主义，而发展成带有浪漫主义倾向的"抒情抽象"或称"热抽象"。理论上常以蒙德里安的作品为几何抽象代表，康定斯基作品为抒情抽象的代表。

　　我们已经看到热抽象的倾向是属于直观的、感情的、有机的、生理形态的、装饰的，同时强调其神秘性、自发性以及非合理性。那么我们下面看一看冷抽象的倾向是否与其相对呢？

126　　西方现代派美术　　第八章
　　　　　　　　　　　　抒情抽象的鼻祖
　　　　　　　　　　　　——康定斯基

134　《稳妥的飞跃》

"直线和横线是两相对立的力量的表现；这类对立物的平衡到处存在着，控制着一切。"

第九章
令人迷惑的两根线——蒙德里安
Piet Mondrian

1　一代骄子与"正面性"

"在美国，蒙德里安是一位传奇人物。他不仅支持几何抽象，而且还鼓励一批更年轻的艺术家在美国艺术领域里掀起一场重要的革命。他一直站在少数派一边，坚持向社会现实主义和地方主义挑战。出现于四十年代初的抽象表现主义者，几乎无一例外都对蒙德里安极为尊敬，甚至极为崇拜，即使他们的绘画几乎与蒙德里安的信仰完全背道而驰。若人们考察美国抽象绘画最新倾向的时候——硬边抽象、光效绘画和包场绘画——几乎都可以追溯到蒙德里安。他对二十世纪艺术进程的影响，甚至可以超过毕加索、布拉克和马蒂斯。

美国当代艺术史家H.H.阿纳森在回忆蒙德里安艺术历程和现代艺术发展后，得出上述的结论。

提及蒙德里安，人们自然会想到他那些规格不同的矩形方格。他这些新造型主义的抽象艺术及其理论，不仅影响了整个西方抽象绘画和雕塑，还对现代广告、家具、服装设计、印刷品和建筑等方面产生了深远的影响。

其实，他在一九〇四年以前是个地道的学院派写实画家，他曾说："我年纪不大就开始画画了。我最初的老师是父亲，他是个业余画家；还有我叔叔，一位职业画家。我喜欢昏暗的天气中或十分强烈的阳光下的风景和房屋。在这个时候，浓密的大气模糊了细节，加强了物体的大轮廓。我经常在月光下画速写——画牛儿在平坦的荷兰牧场上休息或静静地站着，画带有死寂、空洞的窗口的房屋。我从来不浪漫地描绘这些东西；从一开始起，我就一直是个现实主义者。"

蒙德里安生于荷兰。从幼年起就对绘画非常入迷，而父亲一心想把儿子栽培成教育家。蒙德里安最后还是违背父亲的意愿，于二十岁时进入首都阿姆斯特丹美术学院学习，三年后转至夜间部研究二年。

他采取学院派的技法创作肖像画、静物画之后，一九〇〇年起专攻风景画，画面上出现了莱茵河沿岸的房屋，以及灯塔、沙丘、教堂、森林等。这些风景共同的特点是具有正面性，流露出特有的垂直—水平构图的先兆。从五年后画的《风车风景》135 中，可以看出蒙德里安既用现实主义手法再现自然，又以地平线为界限的天空、大地、流水及与之垂直的基本构成要素来组成对象。在此，可以看出作者的意图，即想在明晰和秩序中捕捉自然。

"数年以后，我的作品开始不知不觉地越来越背离现实主义的自然面貌……我头一次看到印象派——凡·高，以及野兽派的作品时，我是崇拜的，但是我得自己寻找真正的途径……我的画中最先变化的是色彩。我放弃了自然色而改用纯色。我

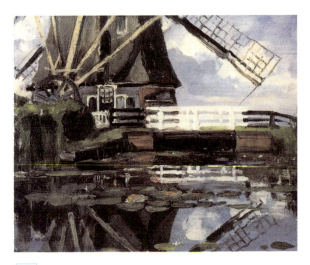

135　《风车风景》

已经开始感觉到，自然界中的颜色不可能重现在画布上。我本能地感到，绘画必须寻找新的方法来表现自然界中的美……"

《红树》 136 便是这时期突出的作品，它作于一九〇九年。这幅画以扭曲的树枝布满画面，彼此呼应而有韵律感。描写方法尽为间略的线条，但有力度且富有生命感；周围缀以黄土及红色的斑点，再以地平线显示出远距离感。

他把凡·高猛烈曲折的表现、野兽派非写实性的色彩和新艺术运动的线条图案，融会贯通在造型的感受方面，但依然有自己的个性。

蒙德里安的写实画风，开始急剧解体。

当然，对流行于荷兰的"神智学"的崇拜，也是影响他走向抽象的因素之一。

他自少年起，即在父亲的熏陶下，倾心于"神智论"。所谓"神智论"，是H.P.布拉瓦茨夫人倡导的一种神秘主义神学说教，它根据内心的认识来"解释"宇宙秘密等精神问题。为此，必须从日常生活做起，做到清净、规正，成为宇宙秘密的"代言人"一些画家由于有这种精神背景，就产生了追求"崇高"的理想、"纯粹"的美以达到"最高真理"境界的抽象绘画。

一九一〇年，他加入一个现代美术团体，并于十月参加作品展，展品中有塞尚、毕加索、布拉克、戴·杰、杜菲、弗拉曼克以及卢顿等欧洲现代美术最尖端的画家的

136 《红树》

作品。这是荷兰现代美术史上值得纪念的一次展览会，它强烈地刺激了蒙德里安的创作欲。

第二年，年近四十的蒙德里安来到巴黎，正赶上立体派向分析立体主义转变，他认为分析立体派把物体各部分不带感情地重新组合起来的做法会使形体更趋于简单化，同时感到这也就是他正在进行的直觉行动。《灰色的树》 137 是他既承袭立体主义的风格，又保持着荷兰的画风——正面性。

树是蒙德里安从具象转移至抽象期间最佳的绘画题材。全部色彩以银灰色为主。树皮的韵律已脱离具象性，线条不再是同一方向，而呈对应的形。他显然已借用分析立体主义的样式化对象，想找出以"树形"形成画面秩序的法则。

一九一二年，他的作品又向前推进了一步。如《开花的苹果树》 138 是蒙德里安在一系列以树为题材的作品中最抽象的一幅，奠定了几何形式静态抽象的视觉典型。画面简洁、安定，见不到树形，只按照树木的结构与树枝的旋律，以线条显示出动态与抑扬，而达到抽象的境界。可以说，这些线条已非立体派的轮廓线，而是画面的主体。

在巴黎，蒙德里安首先被立体派的态度所吸引，但是渐渐又觉得立体主义不承认自己所发现的合乎逻辑的结论，他们并不把抽象发展成自己的最终目标，而去表现"纯粹"的真实性。

在经过立体主义的探索之后，于一九一三年前后开始迷醉于纯粹的抽象，采用新的空间处理法。从《有壶的静物》（ 139 和 140 ）变体画中可看到，他的兴趣又转向几何型符号式绘画。

在他一生中，静物画仅有五幅，而这两幅在他的艺术发展历程中占据了重要的位置。特别是后者，在毕加索及布拉克等已进入所谓"综合立体主义"之际，蒙德里安把握这一时期立体主义的画风，在过去所画的树木等成果外，再加上画面分割的新要素。画面中央还能看到一个壶形物，但他并非为

了描绘壶。以此"壶"为中心，利用垂直线和水平线构成画面。细部尽被排除，含有一些不规则性与远近法的残影；曲线与直线、圆形与方形、浅蓝与浅黄，对比鲜明。前者虽有塞尚的影响，但仍然有蒙德里安的独自性；后者也有别于毕加索和布拉克。总之，他尽管依靠立体主义，但也克服了立体主义，所以可以看到抽象道路的造型意识已经显示。

不久，他的作品参加独立沙龙展出时，阿波利内尔一眼就看出："虽然受毕加索强烈的影响，但个性则完全是蒙德里安自己。"

倘若说蒙德里安的世界是对象的解体分析的话，倒不如说是追求独立性与旋律、阴影与色彩的美感。

立体派虽然不是抽象的而是具象的最后阶段，但它把具体的物象还原成几何学形体过程这一点，却具有不寻常的意义。对蒙德里安来说，如果认为

137 《灰色的树》

138 《开花的苹果树》

| 139 | 《有壶的静物》 |
| 140 | 《有壶的静物》（变体） |

神智论形成了他的精神世界，那么立体派就成了他的造型方面的基础。此后，画面曲线越来越少，而对于水平线与垂直线的意识更加明确了。

在一九一三年创作的《线与色彩的构图》中，简直像马赛克一样拼满了整个画面。大小不同的矩形中，曲线极少；略带圆形的笔触，富有动感及几何学的秩序感。蓝、黄色系和淡灰色的微妙变化，产生极佳的视觉效果。

此时，蒙德里安进入完全抽象的境界。虽然他的抽象绘画还是以正面的教堂、沙丘和海洋为依据，但已简化为垂直水平十字相交的短直线，即所谓加、减符号构成的画面。例如《码头与大洋》，是画面四角为空白的一个椭圆空间，码头的形状、光的波动、水的嬉戏等自然形态，是通过还原成垂直水平的十字交叉的短直线描绘出来的。

从到巴黎至第一次大战前后，蒙德里安虽然借用了立体主义的手法，但作为基本的构思，还是多方面试验了他独自的自然印象的抽象化。然而他首先考虑的是单纯的色彩配置，其次考虑的是精心的构图。结果为了使形态密度于中心增殖，多半形成了椭圆形的空间。椭圆形中的树木、码头、大洋等正面的形象，却是通过独特的水平、垂直交叉构成而描绘出来的。

从这幅对立与平衡的绘画中，可看到他从立体主义影响中解脱出来的预兆。

2 "风格派"

蒙特里安在巴黎居住几年后，因为父亲病重回到荷兰。他回忆说："第一次世界大战爆发前不久，我回到荷兰探亲，整个战争期间我留在那里，继续创作抽象绘画，画了一系列的教堂外观、树木、房屋等等，但我觉得自己仍旧像个印象派画家，继续表达某种特定的感情，而不是表达纯现实。虽然我完全清楚我决不可能做到绝对'客观'，可我觉得一个人能够变得越来越不主观，直到在他的作品中，主观因素不再占统治地位……"

当时，荷兰是中立国，社会经济、文化能得到稳步发展，各种艺术思潮非常活跃。他发现有几位荷兰艺术家和他怀有同样的抱负，于是，倡议组织一个团体，取名为"风格派"。其中，比他小十一岁的凡·杜斯堡认为：最好办一份杂志，来宣传团体的艺术主张和扩大"风格派"的社会影响。由于条件不成熟，直到一九一七年，与社团同名的《风格》杂志才问世。

他们和哲学家洪马克尔斯的新柏拉图主义不谋而合，认为传统艺术的抒情与感伤是种"骗局"，艺术家应该甩数学般精确的结构去对抗印象主义和形形色色的"巴洛克"式的艺术等等，并在杂志上

141 《线与色彩的构图》

142 《码头与大洋》

发表一系列论述抽象艺术的文章。风格派中最有影响的理论家是蒙德里安，概括他的抽象艺术理论的核心是：艺术应该在两种对立之间保持平衡。即在艺术家直接表现客观世界的欲望和艺术家的自我美术表现之间保持平衡。只有"平衡"才能创造运动的和谐，并揭示出现实的真实内容。说得更为明白些，就是：组成事物的结构不是物体本身，而它们之间的关系；它们的构成关系，就是用抽象的垂直线和水平线来组成简略的几何形体。例如，月亮之夜的景色，只需用横线表示地平线；又如小屋旁有一棵树，用横线表示小屋，用垂直线表示树；在路上有个行走的人，用横线表示路，用垂直线表示人；艺术家房间中有墙和地板，用垂直线表示墙，用水平线表示地板，如此等等。客观自然形式的多样式，可以在直角中表现出来。用这种方法，可以静观包含于万物之中的宁静。宁静、和谐、旋律只存在于抽象平衡之中。

蒙德里安的理论，用通俗的语言来说，就是：一切构造的基础在于水平与垂直的骨架；所有色彩的根源在于红、黄、蓝三原色；摒弃一切对称，并排除所有能使人联想到情绪或自然界的要素。说到底，就是不使用具有再现要素的形象，专门用正方形和矩形以及三原色与白、黑、灰色制作纯粹造型的绘画。

蒙德里安给这种理论取名为"新造型主义"，它代表了"风格派"的艺术思想。风格派中不懈的活动家和宣传家是凡·杜斯堡，他在一九二一年把风格派原则带到包豪斯学院。

3 纯粹造型

自"新造型主义"思想确定之后，蒙德里安的绘画往往是：平涂色彩，没有限定外轮廓的矩形悬浮在疏密有致的安排中。

突出的作品是一九一七年画的《白地上由纯粹色面的构成A》143。在这幅画里，已经看不到加减符号似的短直线了；称之为"白地"的背景上，红、黄、蓝三原色和黑色组成的正方形和长方形的色面在连续与交错中构成。彩色的矩形有时是接触的，有时搭接的，以很明显的方式呈现在背景上。它们相互作用，形成一种令人惊异的深度的幻觉，并仿佛与画面严格保持平行。

不久他发觉，分离的色彩平面能创作一种几乎可触知的深度感，以及前景、背景的差异感。这就和他正在追求的统一性发生了冲突，他说："垂直线与水平线变成了矩形。它们仍然显得与背景脱离，颜色也仍然不纯。

由于感觉到缺乏统一，我把矩形联在一起，空

143 《白地上由纯粹色面的构成A》

间成为白、黑、灰色；形则成为红、蓝、黄色。把矩形联在一起，与在整个构图中继续使用前一时期的垂直线与水平线是一致的。很明显，矩形就像所有特定的形一样，很突出自己，因此必须靠构图来调和。事实上，矩形本身从来就不是目的，而是它们那确定的线条符号的逻辑结果；它们的线条在空间不断延伸，通过水平线和垂直线的交错，矩形自然出现了。而且，当矩形在没有其他形的情况下单独使用时，它们从来就不像是特定的形，因为它们完全不同于其他有着特殊差别的形。

后来，为了要消除像矩形这样的平面表现形式，我把颜色减弱，边缘线加强，使一条线分成另一条线；这样，平面就不仅被削弱和去除了，而且它们之间的关系变得更加主动，结果成了一种有力量得多的表现。这里，我再次检验了摧毁形的独特性这种作法的价值，从此，打通了一条通向普遍得多的结构的道路。"

他通过这个方法，控制了色彩和空间，在以后的二十年间，这个问题再没有牵扯他的精力。他向着更彻底的单纯化迈进，以触目的黑线，笔直地从横竖两个方向上作大块的分割，在分割而成的矩形里，填以红、黄、蓝几种最单纯的色彩。

在《绘画》144中，以深褐色粗直线条及小面积的明亮强烈的原色和浅色彩，构成大型方块的新秩序，使画面平衡而完整无缺。这是他一九一九年第二次来到巴黎后所作的。当时，他住在巴黎一所全白的工作室里，长期从事油画创作。他凭直觉把握方格和颜色的协调，完成一批最有代表性的作品。

此时在巴黎，立体派之后主要的前卫运动是"达达"。数年后，超现实主义也继之而起。虽然蒙德里安在来巴黎的第二年发表了"新造型主义"，但没有引起多大的反响。后来，他的理论通过德国的包豪斯以及在美国的分支的教学活动，才传遍整个西方世界，引起造型艺术的变革，并对国际现代建筑风格产生影响。

前幅作品虽然创作一种更开放更严肃的构图，但它占主导地位的色彩是白、浅灰、浅蓝，而原色仅仅只用于小面积来强调，线结构也被控制在最底限度。

《构图》145中，垂直线与水平线变得很粗，分割后的矩形特别大，三原色以大面积出现，整个画面给人厚重的感觉。

这幅画含有一般抽象所具备的明快和严密的形态，可谓是此类画格的"文法"，也是主观上最纯化的形态。此画是在一九二一年所画，只借线条、布局的不同，而显示另一种格调，由此可以窥见画家内心世界的宽广。

在《红、黄、蓝构图》146中，在淡蓝的平面上用黑色线条交叉构成，几个方框，再配以三原色从四周加强视觉效果。如仔细推敲那浓重的黑线限定在一

144 《绘画》

个主要的灰白方块,在视觉上可以感到:这个方块被同样的灰白色或者是浅蓝色、红色、黄色和深蓝色的较小的矩形块面环绕着;两个最大的色块即中心色块和右上方的矩形,尽管被一条黑线划分开来,但由于同样都是白色,这就使它们从视觉上成为一个占主导地位的单元,有效地控制着其他处于次要位置的、起强调作用、色泽明亮的小面积色块。

这幅画与前两幅作品属于同年之作,也基于同一意念和构想,但它们是同一要素的另一展开方式。他还以横竖直线的构图为基础,作了十几种不同形式的变换。

有一次因寓所墙面的限制,他把要布置的墙面上的作品改换方位,以适应其不足。他由此而发现,把正方形的方位改变成菱形后,其空间的性质完全改变了,构图也非常完美。这一独特形式的绘画,从一九二一年到晚年共创作了十二件。

《两条线的构图》147 是一九三一年画的,与前几年的一幅作品几乎完全相同,只是在两线交叉部分的左小角涂上深蓝的色面。这幅作品仅用一根水平线和一根垂直线分割画面而构成,两条直线相交于一点,造成空间向外扩张感。这是相当大胆的构图。在这个明快、简洁的造型中。蒙德里安似乎提出了静与动、主观与客观、合理与不合理、空间与时间、个别与普遍等矛盾的对立关系,并在对立之中,予以调和,使之均衡。

145 《构图》

146 《红、黄、蓝构图》

一九三二年，蒙德里安加入在巴黎成立的"抽象、创造"团体，康定斯基也从德国赶来，两人成为这一团体的中心人物。他们的宣言是：非具象是排除一切说明、插图、文学和自然主义的要素，从而发展纯粹的造型；分为从自然渐进的非具象化的"抽象"与无对象构成的"创造"。后来这一"抽象、创造"运动，随大战的爆发而告瓦解。

三十年代，抽象美术已发展为全球性的运动，与超现实主义画派对立，形成前卫艺术的两大阵营。蒙德里安虽是此派的巨擘，但他的作品却很少有人问津，只得靠描绘花草的水彩作品糊口。尽管如此贫穷，他也不改变自己的信念，继续在几何抽象的道路上走下去。

此时，他分割画面的黑直线开始变细，直线的数量增加；而原色面积反而减少，白色、灰色增加，如《构图》148 即是其一。在这类作品中，常出现两条相近平行线的构图，强调空白部分的扩张感，含有修道院式的清静与诗情。

《蓝色的构图》149 与前作一样，也是以垂直线与水平线分割画面，图中配置一深色方形，同属明确的构图手法。不过与前幅作品相比，它的画面更加单纯化；形象愈缩减，空间益增无限感；蓝色方块十分醒目，可谓沉默中的巨响。

如果说抒情抽象是一种叫喊与形态的话，那么，几何抽象便是所谓的文法与理论。蒙德里安为了确立这一新文法，秉着坚强的信念终于巩固了抽象绘画的基础。

4 都市新民

一九三八年，蒙德里安应伦敦画家尼科尔森的邀请来到英国。由于时局不稳，伦敦也遭空袭。为了逃避战火，蒙德里安动身前往美国纽约，从此作为最后的定居地。第二次世界大战中，美国成了欧洲艺术家的避难所，特别是一些著名的现代派艺术家通过各种途径来到这里，给美国带来了新艺术的血液。

六十余岁的蒙德里安来到纽约之后，崇拜者云集，便由他出面组成"美国抽象协会"。他的绘画创作日趋旺盛，经济也逐渐好转。

这一喧闹的都市生活，给隐居者蒙德里安内心带来丰富的变化。在一次接受采访的场合，他说："我渐渐成为美国市民了。我想我是属于这儿的。如果您感觉所生活的地方适合时，就让自己成为它的一部分吧！"他在艺术上喜欢创新。他认为纽约高层建筑群所构成的直线旋律，按新造型主义的观点，就是他所梦想的人类征服自然的标志。

总之，他从荷兰至巴黎初期，是具体至抽象的转移期；长期的巴黎生活，是抽象化的固定与探索

147 《两条线的构图》

148 《构图》

149 《蓝色的构图》

时期；而在纽约期间，构成几何抽象的黑色线消失了，大块的长方形打散了，画面上出现一种白底上纵横交织的彩色链条结构。以前严肃紧张的结构，变得轻松、灵活，平衡中显示出如释重负的活力。

在《百老汇爵士乐》150 这幅作品中，可以看到他彻底脱离那套用了二十多年的程式。百老汇是纽约市南北向主要街道之一，长二十五公里，宽二十二至四十五米，间以广场、戏院、夜总会、金融、商业活动中心和娱乐场所等。它是美国城市繁华的象征。所谓布吉伍吉，是爵士乐的一种，它以低音连奏的节拍，最先在美国西部黑人中流行，逐步成为美国当时的热门音乐之一。这幅画，是他试图把握住美国都市现实生活中的旋律而作。它画出了爵士音乐的强烈切分音的节奏，表现了繁华都市生活的不安宁和不平静的气氛与情绪。在三原色之外只加灰色，这些色彩交替配置，在视觉上产生一些动感，象征百老汇街道的杂沓热闹、霓虹灯的闪烁、汽车的噪声等等。他另一幅《胜利爵士乐》151 是未完成的遗作。虽说未完成，但可以看到它有强烈的运动感与华丽的色彩感。他的抽象艺术在美国得到了充分的肯定。

在创作这个作品不久，蒙德里安因感冒而引起其他病症，于一九四四年二月一日以七十二岁高龄与世长辞。

看完蒙德里安的冷抽象艺术，使我们得知它的倾向是属于理性的、构成的、几何学的、建筑形态的。他的抽象艺术在美国得到了充分的肯定，在美国的影响大大超过了在欧洲的活动时期。

150 《百老汇爵士乐》
151 《胜利爵士乐》

"用一根线条去散步。"

第十章
自然·神灵·人——克利
Paul Klee

1 苦恼的钢琴家

一个头戴高帽、套着假面真的人，端出一个像是水果盘的东西。他的胸部像是一个大心脏。在他的下面，有一个套着面具的孩子，举起双手，好像在高呼万岁。一只奇怪的红脚鸟下蛋后，迈着僵硬的脚步正要离去时。从右边跑出一个形似章鱼的怪物。远远的深处，有一座山，山上有曲曲弯弯的山道。山脉的下边，有一座乡村教堂。在四周，有透出微亮的人家。形似眼睛的东西忽隐忽现，在这幽暗中蠕动着各式各样模糊不清的东西。多么奇怪的世界啊！

这并不是一个怪诞离奇的故事，而是瑞士画家保罗·克利于一九二四年画的水彩画《深山中的狂欢节》152 中的场面。克利的这幅绘画，就像一个神秘的充满乐趣的童话世界。

一九七九年，在纪念克利诞辰一百周年之际，美国、日本、德国、瑞士等国都举办了克利的作品展。许多新课题的研究和展示，使人们对这位二十世纪变化最多、最难以理解的艺术家有了新的认识。

保罗·克利一八七九年十二月十八日诞生于瑞士伯尔尼的郊区。父亲是一位德国音乐家，在瑞士当音乐教师；母亲是在伯尔尼出生，具有法国血统的瑞士人。由于双亲均富于音乐的才能，使他从小对艺术就有浓郁的兴趣。当学生时，就喜欢描绘沉静、风趣、细腻的自然景物，在课本上和笔记本上画满了具有讽刺意味的人物素描。

一八九八年中学毕业，取得大学入学资格，便来到父亲的祖籍——德国，在慕尼黑选择了美术专业。

一九○一至一九○二年之间的冬季，他出游意大利，为一些不登大雅之堂的东西所吸引，例如：拜占庭镶嵌工艺品、庞培壁画和那不勒斯一个神奇的水族馆。这个水族馆使他一生都对水中生活的朦胧景象极感兴趣。他总是利用旅行来积累感性知识，给它时间自行酝酿发芽，最后作为艺术品出现。

从一开始正规接触绘画，他就想摆脱传统美术教育对于手的严格训练。以后试验了数十种新的技巧与风格，其中有些是受到儿童或神经不正常者的粗拙图画的启发，另一些则是受凡·高和安索尔等一些画家的影响。他的早期作品草草而就，古怪离奇，显示出一种离经叛道的精神。

一九○六年，他与钢琴家莉莉成婚。对于克利来说，这是最困难的时期：莉莉的父亲反对他们的婚事，周围的人对他的艺术不了解，他对自己的艺术不能随心所欲地发展，为此焦急万分。

西方现代派美术　第十章
自然·神灵·人
　　——克利

152 《深山中的狂欢节》

他画了一幅《苦恼的钢琴家》153，是幅具有强烈情感的画：面对想弹又弹不成的乐谱，钢琴家非常苦恼。也许这幅画是象征画家本人。

在伯尔尼完婚后，正式移居慕尼黑，在那里他是"青骑士"集团的主要成员。这时期，他与康定斯基交往亲密，所受影响甚深，他曾对朋友说："或许我可以作他的徒弟……因为他的言论增加我的探求勇气、确定性和明确性。"

此时克利可称得上是个素描大师和水彩画家了，如今正考虑如何发掘色彩不同光谱的巨大表现潜力。在研究塞尚作品之后，他开始意识到，绘画的艺术可以奠基于对色彩本身的忠实上，而不是依靠事先定好的题材。不久，去巴黎访问了另一位色彩画家德洛内，使他对色彩的兴趣更浓。

一九一四年春，他和画家麦克一起出游北非。这次旅行不满半月，却非常难忘。他有生以来第一次被阳光的灿烂、色彩的鲜艳和空气的明净所激动。在他看来，突尼斯城是个完美的模特儿：阿拉伯式建筑物上的镶嵌艺术、龟裂的地面和灼热墙壁的纹理、葱翠的沙漠绿洲、大漠上一轮皓月升空的景色——这些组成了异国情调的现实世界，滋育了克利，使其作品的形态与色彩独具一格。他在日记中写道："所有这一切都静静地浸透了我的全身，色彩俘虏了我。这个幸福时刻的意义在于：色彩与我溶为一体，我成了画家。"

《哈马梅特的主题》154是以突尼斯哈马梅特小镇的实地写生及清真寺院的一半构图为基础绘制而成的。看起来完全像幅抽象画，但与原水彩画比较一番，便可明白左上部的蓝色"丁"字形是寺院的塔的一部分。在这幅画中，克利以哈马梅特风景为素材，专心致志地进行色彩实验。他让主题抽象化，使形象单纯化，较多地使用明亮而混浊的色

153 《苦恼的钢琴家》

154 《哈马梅特的主题》

彩，以各种形式试验补色效果。他不仅使色面对照，而且还在不同的色面上布撒色点，取得美丽和谐的效果。

克利早先的绘画并没有几何性，自去突尼斯旅行之后，就开始反映在他的作品中。把一九一三年画的《在采石场》 155 与一九一五年画的《尼赞山》 156 相比较便可得知。为了获得灵感，克利经常回到瑞士，走访土恩湖附近的尼赞山山脉，山中的采石场更是频频留下他的足迹。这两幅只相隔两年时间问世的画，均用鲜艳的水彩，构成也极相似，但手法、样式和风格却大有差异。

《在采石场》中，较多运用了不规则色面，弯弯曲曲地相互交叉，濡湿的水彩自由渗透，白的底色颜料稀疏地点在整个画面上。为描绘森林，使用了许多短的、不同颜色的线条，给人以实景描绘的感觉。

与此相反，《尼赞山》这幅画由崇高的秩序感支配着，风景为众多的方形堆砌，清晰地保持了各自特有的色彩。像棱锥体一样成几何形状的，始终是蓝绿色的高高耸立的尼赞山，凌驾于一切之上。冷色和暖色的区别明显，也没有用线条划分色面，却巧妙地取得平衡。

与《在采石场》相比较，《尼赞山》的不同之处在于表现象征性的世界方面。他在这幅画里超越了实景描绘，如空中出现了象征性的星辰，森林只用一棵树来表现等等。

《尼赞山》被认为是克利第一次使用几何学山形。其实，在《在采石场》中已经初露端倪。尤其在山形状态中，在顶点画一条和其他线条交叉的纵线，这一点很相似。

155 《在采石场》
156 《尼赞山》

2　文字画·诗·中国

克利和麦克从突克斯回来不久，爆发了第一次世界大战。由于克利已经加入德国籍，因此作为德国公民应征入伍，先被编入航空部队，后又转入航空学校，在战时，他仍然抽时间继续进行创作和研讨艺术。他得知麦克和一些朋友战死，因而精神上受到沉重打击，他的作品从此增加了沉思的要素。战后，克利作为一名画家逐渐为人们所承认。

克利在年轻的时候，是准备当诗人还是当画家，曾产生过犹豫。他的诗经过逐字推敲，反复斟酌，文字精练，诗意朦胧。作为一名诗人，他能够在画题上最大限度地发挥才能。所以对他来说，他的绘画作品最终是作为诗人克利和画家克利两方面才能有机结合的产物。在大多数作品中，他把画名和作品编号工工整整地写在画的下部，以便欣赏者能看到它。

克利创作的画及其画名也有属于纯抽象性的，但实际数目却非常少。

他有一个作品集，把一首首完整的诗作为绘画的题材，使诗与画更紧密地融合在一起。这叫做"文字画"，其中最著名的作品是一九一八年画的《曾经在灰蒙蒙的夜色下徘徊……》157，现由瑞士伯尔尼的克利财团收藏。

这幅作品很有特点。首先，从技巧手法方面看，涂上水彩的画纸被剪成两个半张，在两个半张间镶上银色亮光纸，平整地贴在厚纸上。此外，在涂上水彩的两半纸及银色亮光纸周围镶上黑边。在画面底部的厚纸上还描了黑色水平线，写上创作年份、作品编号和作者署名。这个位置按照常规应写画名，但这幅作品的画名却写在画面上部的空白里。

其次，是把诗的正文用大写字母原原本本地写在画面上。在拼合色彩鲜艳、形状基本相同的小方块的过程中，每一个字母都占到了一个方块的空间。没有字母的方块，则涂上单一色彩。有趣的是，从上往下数到第四行的D和第六行的T处还留有他的指纹。正如在《尼赞山》等作品中所能见到的那样，克利追求方块图案的不同色面相互对照的效果，这在划分方块形的过程中变得更为复杂化。

这幅画并不是为了便于阅读文字而设计这种图案，而是用文字的几何直线和曲线来划分彩色画面。这些文字的形状看起来很简单，但并不易读。诗的大意是：

行　路
曾经在灰蒙蒙的夜色下徘徊，
千辛万苦，赴汤蹈火，
熊熊火焰，给我勇气——

157　《曾经在灰蒙蒙的夜色下徘徊……》

在茫茫夜色里，
躬身下拜，心向上帝。
此时此刻，遥望那碧蓝的苍穹，
飞越高入云霄的皑皑雪峰，
飘向那贤明的星宿。

这首诗象征性地描绘了人生之路。诗中省略了具体的人物，不知是谁行路，这也许正是重要之处。再是至今尚不清楚该诗的作者究竟是谁？有的认为是克利本人，有的认为不是克利，研究人员对此意见不一，不管怎样，可以认为，克利对这首诗产生了共鸣吧。

在这里，克利巧妙地把诗的内容融化在绘画中，而且以银色亮光纸为界限，将画分为上下两部分，上半部的色彩象征着从出生到老年的旅程，下半部象征性地画出了死后灵魂飘荡的意境。在"灰蒙蒙的夜色下徘徊"一句的周围用暗灰色，在"熊熊火焰，给我勇气"一句的周围用朱红色和明快的黄色；在"遥望那碧蓝的苍穹"一句的附近涂了碧蓝色。克利谨慎地使用了各种颜色，但尽力使色彩保持平衡。

这幅画是克利的"文字画"的顶峰之作。在这以前，也有几幅作品把诗画在画面上。据说，这种画法的起因是克利读了中国诗。

一九一六年克利应征入伍，他的妻子莉莉给他寄去了很多书籍，其中有《中国抒情诗集》译本。他很喜欢这本诗集，其后，自己还买了中国短篇小说集。另外，他又阅读了不少中国诗集。他说："读那么多书，我逐渐变得中国化了。"

自一九一六年至一九一七年，克利专攻中国文学，接触到中国书法和中国画，从中汲取了文字可以造型的思想，并以独特的方式进行了试验。这一研究结果就是一系列的文字画。而后还以单个较大的字母出现在绘画中，如《R别墅》158。

克利的绘画艺术中，还体现了中国画的影响，在《隐士的住所》159 中的那所简陋的小屋，是中国山水画的风貌，不过，在这幅画中，房屋的侧面却竖有十字架，他告诉人们这位隐士不是中国人。

克利在艺术上与中国最重要的关系，与其说是主题还不如说主要表现在绘画内容上，尤其在中国文学中常见的大自然与孤独者之间的对话，对克利产生了强烈的共鸣；与其说是受到中国的影响，还不如说是对中国的再认识。

在这之后，克利也偶尔采用中国题材，如他画的《中国风俗画Ⅰ》、《中国风俗画Ⅱ》，和《曾经在灰蒙蒙的夜色下徘徊》一样，本来是完整的一幅，后来被裁为各不相同的两幅作品，旨在表现中国漆画的风格。他在创作《中国风俗画》前还有一个作品，编号是《中国陶器》。由此看来，在一段时间内，克利对中国产生了很深的感情。

158 《R别墅》

159 《隐士的住所》

3 神奇的世界

一九二〇年秋，克利的艺术已蜚声画坛。他应格罗皮乌斯之邀，来到包豪斯负责的玻璃画、嵌瓷和连环画的工作室。在包豪斯初期，克利曾住在康定斯基家中，后来包豪斯学院撤到德绍，他们又是邻居。克利说，这是他"三生有幸"。这两位教授的教学观点是一致的，都强调了一个自主的、生气勃勃的图像世界。克利的教学实践巩固了久已形成的习惯，即：自我检查，使感情的东西理想化。在这方面，克利接近超现实主义，虽然后来和这派画家们联合举办了画展，但不赞成他们放任自流的"心灵自动作用"，而主张"心灵即兴创作"，即画笔的自发冲动须经过思维清晰、目的明确的理智加以研究、解释甚至监督。克利在给学生教授图案设计的同时，还写了大量教学笔记和理论文章，这是后人研究他的艺术思想的重要依据。

克利十分喜欢收集那些小巧玲珑、本身却好像没有任何价值的东西，如蝴蝶的翅翼、贝壳、彩色石块、奇形怪状的树根，以及苔藓和其他植物。他独自一人去田园里散步，并将这些东西捡回来。对克利来说，这些东西不仅有助于构图的认识和色彩的调和，而且还具有更为深刻的意义：从内心深处，似乎感到自己与地下、地上、天空中的一切物质联系在一起。

克利喜欢鱼的主题，一生中曾画了很多有关鱼的作品，像《鱼的魔术》160是在包豪斯期间最为突出的作品之一。

这幅以黑色作背景的作品。正中一张带有钟表的网正在展开，但是鱼儿们还是在怡然自得地游者。在左上方，隐约能看到一幅帷幔似的东西，这是正在表演魔术的舞台情景。作品下方有一个人长着两张魔术师般的面孔，那心脏形状的嘴好像是想唤醒这海市蜃楼吧。在左下角，突然冒出一张扮着鬼脸的小丑的脸。这既像是舞台演出，又像是海底世界的绘画，给人一种梦幻的感觉。在他的作品中反复应用鱼的主题，大概是这类冷血动物所生活的朦胧、恐怖的水下世界的景象，能够体现画家的神秘主义倾向吧！

克利有时也把鱼以图案式的简略形式描绘出来，它能像鸟一样在画面中升起，也能像箭头一般表示动作的方向；还利用鱼鳞变化的图案，给人一种幽默的感受。这在《咬钩了》161中最为典型。水下的几条鱼都是用线画成的，其中咬钩的鱼简直和小鸟一样，向鱼钩俯冲而来。在这幅作品中，克利使用了自己设计的独特的油彩素描技法，即：将一张纸涂上黑色油彩，把涂有油彩的一面朝下，像复写纸一般放在素描稿的下边，再用锥形硬物描画素描稿，勾出油彩线来。素描稿上本来没有的东西，

160 《鱼的魔术》

161 《咬钩了》

也会有意无意中"复制"上去，如这幅画里的小孩就变成了一团乌黑。它看上去像儿童画，聚精会神的两个垂钓者也许是父子俩，长短不一的鱼竿和线伸到水底世界，说不清什么鱼在游来游去。大大的感叹号，正对着一条巨头大嘴巴长身体的鱼，使它大吃一惊。这真是一幅幽默的作品。画中的笔调、造型在儿童画中常能见到，不过，这是四十一岁的中年人画的，其内涵要比儿童画大得多。

　　克利作画总是像儿童那样先抹来涂去，任凭手中的画笔随意挥动，如同牵着线条去散步，好像茶余饭后到郊外无拘无束地游荡，偶尔拾起别人弃之不顾、而自己感兴趣的奇根怪石。他这样利用孩提似的烂漫想象，目的是把儿童的天真与成人的老练结合起来，增添绘画的奇异感。克利的画，神奇、浪漫，有时简直就像一部童话。《喜歌剧〈航海者〉中的战斗场面》162，虽是舞台的感受，但是《一千零一夜》故事给了他更多的启发。一个模样奇特的人乘船而来，突然从摇晃的小船上站起，猛地将一支长矛扎进怪鱼的嘴中。另外两条怪鱼随时准备向他进攻。周围是一片蓝色的海洋。在聚光灯照射下的怪鱼，就像一群比目鱼。那个叫辛·巴德的人舒展双臂，好像在唱着咏叹调。画面下边那条明亮的色带，大概是舞台与乐池的交界线。格子状的背景最具音乐色彩，使我们好像能够听到激昂的管弦乐。

　　在克利的作品中，有许多是以舞台为主题的，涉及歌剧、戏剧、木偶剧以及芭

162 《喜歌剧〈航海者〉中的战斗场面》

蕾舞等许多剧种，但他也把一些趣闻轶事要素诙谐地用于作品中。《拜恩州的唐璜》 163 就是一幅以明亮的暖色为中心的幽默作品。许多方形色面互相比邻。但画面布局似乎比较简单。那些方形部分化成未拉开窗帘的窗户，五个窗户上还分别标上女性的名字以至梯子。头戴德国拜恩州风格帽子的唐璜，举着右手，似乎在吹哨。他要到哪个窗子去呢？画面的顶部有星星和月亮，这无疑是在夜晚。

这位爽朗的唐璜可能是克利的化身，因为那女性的名字"Cenzi"，令人想起他在克尼尔私立画室短暂相好的模特儿的爱称。

另外"唐璜"二字还有另一层含义，这不是在实际生活中，而是在舞台上。我们可以发现，格子模样似乎是舞台装置，浪荡风流的唐璜蹭踩着的梯子摆在其下方的狭窄的地板上。

除表现舞台的主题外，文学作品中的启迪，也能促发他产生杰作，像《霍夫曼式童话一景》 164 就是典型的一例。在德国十九世纪初杰出的浪漫主义作家霍夫曼的短篇小说《沙男》中，有一青年纵身跳塔的情节。大概，这一情节深深地印在了克利的脑海之中。然而，他那并非是直接的图解说明，这只是刻意追求视觉认识。

克利是一个既浪漫又神秘的人，他把绘画或者创作活动看作是不可思议的体验，在这体验过程中，艺术家在得到启发的时刻，把内心的幻想和对外部世界的体验结合起来，以表现本质的真实。

克利思路极广，他曾着迷似地画了许多"恶魔"、"精灵"、"花神"之类的作品。像《菜地的妖精》 165 就是其中一幅。那身体呈蓝绿两色、懒洋洋地横躺着的菜地妖精，似乎在轻轻地叹着气。蓝色的眼睛，"心"状的红嘴，一对绿色的乳头，"星形"符号的肚脐眼，这些奇形怪状的造型，令

163 《拜恩州的唐璜》

164 《霍夫曼式童话一景》

165 《菜地的妖精》

人十分恐怖。

克利的想象力太丰富了。他那自由的幻想，会有意无意让我们回忆起童年时期那些真真假假、朦朦胧胧、想入非非的梦幻景象。他的艺术世界"实在是一个神灵的世界——一个智慧的世界……一个妖魅与鬼怪的世界，一个丑陋和滑稽的世界，一个数学的侏儒与音乐的小鬼的世界，一个幻想的花卉与荒诞的禽兽的世界。总之，那是一个野蛮时代的世界。"这是英国现代著名理论家里德给他的评价。

4 夕阳余辉

克利的世界是个性化和性格化的。他的世界又是普通人类体验的一部分，既是抽象绘画结构又存在着思想的那一部分，尽管它们之间完全是两码事。他在包豪斯的教学中，由于用箭头符号向学生表示力线，所以这些箭头便不知不觉地溜进了他的作品之中。

对克利来说，箭头符号是一个重要的象征符号，它是潜意识的视觉体验，用它来表示绘画中的动感是最为恰当不过了。像《摇摆的平衡》166这幅使用箭头符号的作品还是很少的。

首先，有向上、向下、向外的箭头符号。为了和它们保持均衡，又有许多平行方向的小箭头。这幅作品的构图基础是覆盖画面的纵方向的Z字形曲线，在画面中没有完全垂直或水平的线条。在拔地而起的白色之中，加进四块斜格组成的长方形，由此创造出复杂的动态的网眼，但没有因此而失去平衡。这个晃晃悠悠、摇摆不定的构图，保持了一种均衡感。

单从造型来看，此画可能受到来自立体派的影响，但是从整个画来看，克利的抽象性和韵律感更强。

一九二八年至一九二九年，克利利用在包豪斯教学的一段空闲时间，去埃及旅行。遗憾的是，没有像他年轻时在突尼斯旅行那样写下旅游日记。但就其体验来讲，其重要性不亚于突尼斯之行。一九七九年，由他儿子费利斯·克利出版的《克利家书》，涉及他旅行的详细过程。克利从旅行写生中得到的不是大量的素材，而是心灵上的体验；虽从自然中得到营养，受到启发，但放弃模仿自然，而去创造一个比自然更有魅力的艺术世界。因此，真实景色的写照在克利作品中是难以寻觅的。

《大路与小径》167是他埃及之行的最大成果。在突尼斯，他捕捉到了色彩，而在埃及，他获得了色彩的明丽与光辉。太阳、沙土、尼罗河、埃及古遗迹等等，都融汇在这大大小小完全抽象的格状作品中。

由垂直线和对角线相交而成的条幅状色块横贯画面，象征着广袤的埃及原野；它们以多变的宽

166　《摇摆的平衡》

度，向着顶端的天蓝色带——尼罗河延伸；在斑斓的色彩映照下，埃及广阔的原野与颤动的空气融为一体，大地、流水、太阳、春光充满着永恒的诗一般的意境。整个画面由赋格般的形式和韵律结构而成，气势恢宏，犹如汇入了埃及五千年的文明史。

克利在包豪斯工作十年，持续的教书生涯终于令他不耐烦，一九三一年他辞去包豪斯的职位，而受聘于杜塞多夫美术学院。这儿要比包豪斯时自由得多，能有时间专心从事创作。然而二年后纳粹党上台，克利未接到任何通知便遭解聘。妻子竭力劝他离开德国前往瑞士，事后证明她的判断是多么正确！克利回到家乡伯尔尼，闷住几年，情绪低落，作品也寥寥无几。

纳粹一上台就推行法西斯专政，首先对犹太人开刀。克利怀着悲愤的心情画了《悼念》168，以此表示对那些无辜者的怀念。格状小方块似在轻轻地摆动。在美丽的色彩里，用连笔勾勒出一位正在悼念的人物。虽然克利经常以彩色四边形图案为背景，将素描主题安排在中间位置上，但是像这样简练的素描却少见。还可以说，背景是介于格子状与点描法的中间技法，但视觉感更近似于镶嵌图，看起来像无数个星星在闪烁。画中的人物并不是号啕大哭，而好像是在悲痛中反省。据说，这是位犹太女人。那背后的一个个星星似的格子，象征上千个牺牲者的亡灵。

一九三七年，就在克利的皮肤病日益恶化的情况下，他突然恢复了创作力。此后，直到临终前，他的创作活动一发不可收，连续创作了二千多幅作品。

也就是在这一年，德国纳粹策划了一个"堕落艺术展览会"。希特勒政权从德国各地美术馆没收克利的作品，很多艺术家都遭此厄运。

167　《大路与小径》

《桥墩的叛乱》正是反映了这种黑暗面,但它毕竟像克利自己,避免了直观表现,而是把它画成了富有讽刺意味和幽默感的普通作品。画中的桥不是普通的桥,而是高架桥。这些颇像裤子一样的桥墩离开本来的行列,开始进行乱七八糟的叛乱游行。起初,近景部位画了两只乱窜的小狐狸,后来把它抹掉了。也许为了表示叛乱桥墩的连带感,所有的桥墩周围都套了黄的色带,轮廓线主要用简洁的直线,色彩富有力量,表现出粗犷感。

克利在晚年的绘画中使用很粗的黑线,有些像中国的书法。"笔迹最关键的是表现而不是工整。请考虑一下中国人的做法。我们在反复练习的过程中,才能使笔迹变得更为细腻、更直观、更神韵。"这是他的体会。克利依靠自己高度集中的精神,达到了与东方艺术家并驾齐驱的境界。

像《鼓手》这幅画,猛看几乎和中国现代书法差不多;像"写字"一样的单纯的黑色线条,在简洁的形态中隐藏着深切的感动。此时,克利的手足已不能自由活动,于是他用最少的视觉语言记下了最后最多最明确的话语。热爱音乐的克利,回忆起少年时代作为一名鼓手参加伯尔尼市管弦乐团的演奏,便创作了这幅画。大大的眼睛,强有力的胳膊,以及画面的深红色,表示他自己对人生执著的追求,同时让人感到在内部隐藏着冷酷的命运。

对这种寥寥数笔的绘画,H.H.阿纳森说:"和米罗的有机超现实主义绘画有些相近。然而,始终有这么一个情况,那就是当人们发现克利和另一位艺术家之间互有影响的时候,却难以说出,到底是谁影响了谁。"

模糊性是克利绘画的一个风格。有时对一个主题,含糊其词,模棱两可。像《圣女在窗口》的画名,同时表达两种意思,既是《在窗口眺望的圣

169 《桥墩的叛乱》

170 《鼓手》

171 《圣女在窗口》

女》，又是《在窗口露面的圣女》。从画面来看，这位圣女既有天真烂漫的纯朴，又有令人毛骨悚然的冷酷。这位即将殉葬的圣女仿佛看破红尘，从囚禁地眺望那通往死亡的天堂，又好像是圣女的亡灵作为死的使者，在隔着玻璃窗注视着我们。这意味着，对于已经觉察到死的克利来说，这些作品都直接地与他本人有着密切的关系。

遭受恶性皮肤病严重折磨的克利，此时忍痛创作了《死与火》 172 ，画中出现手持头颅骨的死神。克利很少如此直接地表现过"死"。从右侧出来的人物是走向黄泉的船夫，而左上部的球形是死神手上之物，大概就是即将燃尽生命之火的艺术家的灵魂吧！晚年的克利画了很多天使，这些天使多带有人情味，而在这里，作者以"死"为主题，带有讽刺意味地重现了自我的形象。

一九四〇年，苏黎世美术馆举办了大规模的克利画展。这时克利已病入膏肓，并于六月廿九日七时三十分因心脏麻痹而去世，享年六十一岁。

克利一生画了约九千件作品，主要是水彩、素描和油画等，探索的范围极为广泛，几乎涉足每一个绘画领域，因此难以把他归入任何一个已经形成的艺术流派；既不能简单地说是表现主义，又不是完全的抽象主义；既不能说他与立体派、达达派、超现实主义等流派没有任何关系，又不能说他就属于这些流派。他的绘画经常是从一幅到另一幅不断改换表现方法，风格多变，难以追踪。

他的影响又巧妙地渗透各方，从风格迥异的各派画家的作品中都可以看到他的影子，以致不可能划出他的艺术影响范围。为使人适应令人生畏的现代主义主张，他作出了很大贡献。这种主张体现在画家大胆提出的警句中："美术并不重视人们已经看到的东西，而是通过创造使人们看到事物。"

172 《死与火》

"我的精神世界的国度,只有这才是我的。"

第十一章
抒情的梦——夏加尔
Marc Chagall

1 牝牛——"我"

夏加尔的艺术充满着梦幻和抒情，它使人超越现实的尘世，步入童话般绮丽的心灵境界。在那儿，人和动物、花树等相互交融，过去与现实结为一体，谱成美妙的二重奏；一切人间喜欢与欲求，都能兑现似的，令人得到心理的慰藉。

他的作品虽然充满了超现实的梦幻，但是构成梦幻的要素是来自现实世界的感受和感情，同时，与这位犹太人特有的素质也是分不开的。正如诗人桑德拉尔献给夏加尔诗中写的那样："他倾注了对犹太人小村庄的黑色的热诚，他喷发了对俄罗斯乡村的热情。"

九十七岁的夏加尔在接受法国《费加罗》画刊记者采访时说："你们知道我是怎么开始画画的吗？是照着一本字典上的插图，依样画葫芦地模仿的。然后，按照自己的次序，把它们组合起来。"大概他自己也想不到，从此便走上了绘画的道路。这位巴黎画派的大将、超现实主义的巨星，并不像克利那样从小就受到艺术熏陶，更不像康定斯基那样出生于富商之家。他是地地道道的贫苦人家的孩子。

一八八七年，马克·夏加尔诞生于靠近波兰国界的俄罗斯维捷布斯克。双亲都是犹太人。父亲在一家批发鲱鱼的店里做壮工。对夏加尔来说，根本没有一个可以造就他成为画家的环境，但是他从小懂得生活的艰辛："每当我看到父亲搬起那些沉重的负荷，并用冻僵了的双手拨弄小小的鲱鱼的时候，我的心就像一块土耳其脆饼干那样紧紧地皱缩起来。他的大老板站在一旁，就像一个填了稻草的动物标本。"

十九岁时，夏加尔决定离开维捷布斯克去彼得堡学画。父亲毫无表情地扔出二十七个卢布："这是我的全部。"

一个穷人家的子弟，尤其是犹太人的后代，要到彼得堡念书，简直比登天还难。经多方努力，夏加尔最终如愿以偿，那是得益于在彼得堡跟良师巴克斯特的相识。巴克斯特是一位俄罗斯画家，通晓欧洲画坛的新动向，自己正在寻求绘画的新天地。

在这位老师的指导下，接受的是学院式教育，可他一开始便显露出与表现现实世界的传统观念决裂的意志。

一九一〇年，巴克斯特为俄罗斯芭蕾舞蹈剧团的演出去巴黎工作。满身俄罗斯泥土气息的夏加尔，抱着对新艺术的渴望和追求，在朋友们的帮助下，也追随到巴黎，很快进入了巴黎艺术家的圈子里。

他初到巴黎的成名作是《我和故乡》[173]。"我"与大牝牛如此亲切地面对着，背景上那典型的俄国农舍和教堂的塔顶，显现出艺术家记忆中的

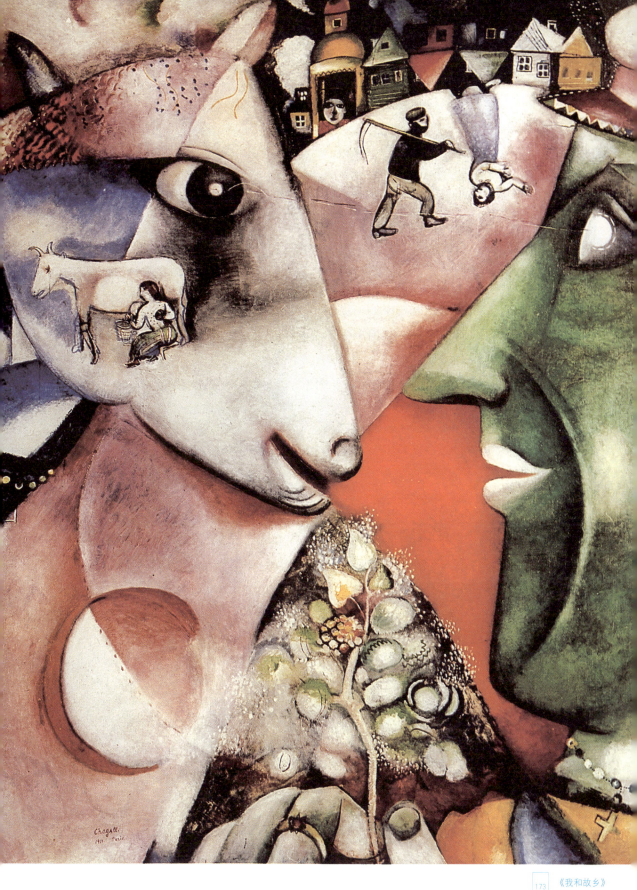

《我和故乡》

故乡风光。在大牝牛的头部画着一个挤牛奶的妇女,"我"与牝牛的中间有一个扛镰刀的农夫和一个倒置的妇女;下面配置一棵开花的树。这些景象与其说是艺术家想象中的故乡,不如说是他心灵中的故乡。因为一九四六年他在美国芝加哥大学演讲中说:"在《我和故乡》中,大牛的头部画上小牛和挤奶的女人,都是因为构图上的需要。""我在形态的基础上选择牝牛、挤奶的女人、鸡及俄罗斯乡村的房屋等,因为它们是我的生身故乡……无论哪个画家,都有各自出身不同的故乡,即便以后受到了不同环境的影响,但故乡的本质、故乡的气息,始终会被留在作品里。"

夏加尔在巴黎受到印象派、野兽派和立体派的各种影响,对立体主义构成绘画的方法和色彩本身所拥有的自律美深深感到兴趣。在那富有艺术气氛的巴黎,夏加尔的梦幻、抒情艺术思想得到充分展现的机会。

《七个手指的自画像》 174 概括表现了睡梦中的俄国与巴黎城市的结合,是原始风格的绘画与立体派技巧的结合。

画中的人物为什么有七根手指呢?夏加尔说,那是为了在现实的形象中添加一些幻想的要素。这种不和谐音并不仅仅表现在七个手指上,首先是自画像。从总体上看就有不和谐音,他依据立体派手法,把人物形象分割成基本几何形态。不过,夏加尔的实际内心并没有被解体,从自画像的视线里可以看出一种决意,那就是看准了画家应该走的路。

那是什么路?画面左上方出现了埃菲尔铁塔,右上方是故乡风光,并在上部中央处用希伯文写上"巴黎——俄罗斯",这显示夏加尔的内在精神正徘徊于现实与回忆之间,大概这就是他要走的路。如一幅叫做《祖国、驴与其他》 175 的画面中,圆屋

174 《七个手指的自画像》

175 《祖国、驴与其他》

顶的犹太教堂、吃草的牝牛、挤牛奶的女人等,都是夏加尔少年时常见的风光。然而,它并非某一地方、某一场所的景色,而是依据作者的想象,自由地组合在一起的。右上角拿水桶的妇女,她的头部"飞"走了,那是为了填满右上角的空间而画的,没有特别的意义。夜空里垂挂的灵光,在驴子前面放着光彩。这样处理可以说是来自于几何学又结合了立体派的手法。画面上的绿色令人眩目,与铺垫的红色作对比,显得更绿。

画名是由朋友桑德拉尔起的。桑德拉尔在这一作品中明显地体会到俄罗斯的情感,确切地代言了夏加尔的思考。

夏加尔的艺术,这时在很大程度上是一种思乡的艺术,主要表现在作品的题材上,如俄罗斯、犹太人区、小提琴手、情人、犹太教堂等等。在形式方面,夏加尔到巴黎后对绘画艺术的大量鉴赏,使他的作品发生了不小的转变。他说:"我从俄国带来我的创作对象,而巴黎给它们投射出光线。"

从俄罗斯的边远乡村来到艺术之都巴黎,能够很快地被人们所熟知,除了他本人的因素外,更为重要的是得力于阿波利内尔等朋友的帮助。

一九一四年,由于阿波利内尔的尽力,夏加尔的作品被介绍给瓦尔登主办的《潮流》画廊。这次个人画展,在巴黎艺术家中产生了一定影响,为他以后在巴黎的地位奠定了基础。

他对阿波利内尔是很感激的,虽然他们年龄相仿,但他很尊敬阿波利内尔。他在来巴黎的第二年以这位年轻的师长为名,创作了《阿波利内尔礼赞》176。

在圣经创世纪的故事里,夏娃是亚当的肋骨生成的。夏加尔在这幅画中表现两个人物时,把他们的下半身连为一体。在习作中,按传统画法描绘两人;而在正式作品中,是按几何学来构成的,略带一些自然主义。圆的背景作大的旋转,圆盘左上方的数字明确地与钟表时间一致。两人的中心点大概是暗示时间的开始吧!这种圆的运动,表示了永恒的世界。不管怎么说,画面的处理是形而上的。

左下方写上他所爱戴的三位诗人的名字:桑德拉尔、卡纽特、阿波利内尔。后来最能理解他的《潮流》画廊主人巴尔登的名字也在其上。这些都是作品完成数年之后添加进去的。

在夏加尔来巴黎的前后几年里,是立体派的统治时期,虽然美术史上公认他没有介入到任何流派之中,但是,《亚当和夏娃》177看上去几乎完全是立体派画家的作品。这个例子可以看出他怎样受到立体派的影响——当时的分析立体主义,将人体分解开来,然后重新和谐地拼凑起来。此外,从夏加尔那时的人体画习作中,也可以看到很多立体派手法。

但是在分析立体主义的人体画采取无机化的方

176 《阿波利内尔礼赞》

177 《亚当和夏娃》

向时，夏加尔的人体画却带有几分生气。尤其在这幅画中，色彩的启发作用关系极大。画家大胆地用黄色和绿色将亚当和夏娃区分开来，中央歪斜的树冠是紫色甚至带有性欲感。

一九一三年三月，这幅作品在巴黎独立沙龙展出之际，阿波利内尔给了如下的评语："在夏加尔的这幅装饰性的大作《亚当和夏娃》中，我们了解到作为煞费苦心的色彩画家具有的特质：大胆的手法和异样而不安的精神。"

此时，夏加尔进入了早期最旺盛的创作年代。

2 故土上的痴情

夏加尔二十二岁在彼得堡学画时，利用暑假回到故乡，经朋友们的介绍和富商家小姐贝拉订婚。他第一次见到贝拉就对她留下不可磨灭的印象："她的沉默，她的眼睛，一切都是我的。她了解过去的我、现在的我，甚至未来的我。"

一九一四年的某一天，他接到未婚妻贝拉倾诉思念之情的来信，跳上火车就回俄国去，一呆就是八年。

使人惊奇的是，他在巴黎无拘无束地创新之后，又回到自然主义上去了。画中是农家的院子、木头房子、栅栏，到处都有的教堂……一派中世纪的景象。妻子和女儿成了新的肖像画的模特儿，当然还有周围那些同他一道度过革命与希望时代的作家和知识分子朋友。在夏加尔归国后即兴描绘故乡风景和亲人的作品中，《杂技演员》178 稍稍给人唐突的感觉。在夏加尔全部人体画作品中，依靠如此执拗的曲线来表现人体的画例也许是罕见的。这里没有立体派分析对象的视觉效果，而是基于另一种美的意识，就是以柔和的阿拉伯式的花纹或图案覆盖画面。这种存在于原来风景画中的美的意识，最终使夏加尔摆脱了立体派的影响。

一九一五年，夏加尔和贝拉于七月二十五日结了婚，而前几天的七月七日是夏加尔的生日。他据此画了《诞生日》179，以浓厚的红底色表现欢乐，其平面性倾诉了更深一层的喜悦。自此以后，每逢结婚纪念日，夏加尔必画贝拉的人像。

《散步》180 是结婚三年后画的。此时的夏加尔沉浸在无比幸福之中，他高高扬起手臂，拉着飘在空中的爱妻贝拉，在平原上愉快地散着步。夏加尔眉开眼笑，并不仅仅是因与亲爱的贝拉结合并且生了长女依达，而是与十月革命带来的那种完全的解放感有关。政治革命会给夏加尔带来什么？虽然还不能预测，但对于夏加尔来说，此时的天空是优美和广阔的。因此画中色彩明亮，特别是那左下角红色的花布，充分体现了喜庆的情绪。在画里还安排了庆贺用的葡萄酒瓶，形态明晰。从立体派那里学到

178 《杂技演员》

《诞生日》

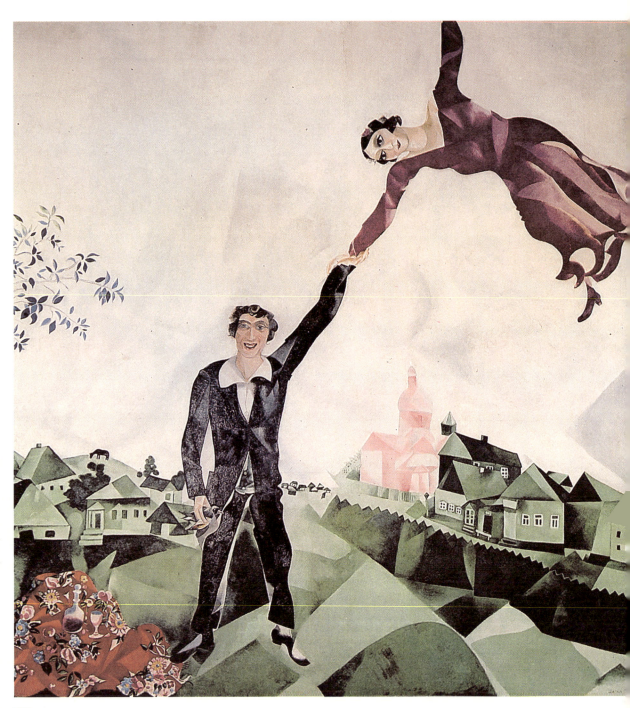

《散步》

的几何学产生出清晰的节奏,贝拉那裙子的动态使人想到未来派的手法。

同年创作的《举酒杯的双人像》,夏加尔骑在贝拉的肩上,举杯欢呼他们的幸福;在《大街上》,与贝拉一同在维捷布斯克上空飞舞,这些都表现了夏加尔无限的欢乐。

在俄国期间,夏加尔用中国墨作了大量的画,其中不少是诗歌散文集的插图。这些作品在技巧方面(运用镂花模板,拼贴,以及种种不同的笔法)有许多神来之笔,然而仍常常表现出与画家往昔的大型作品一脉相承的严峻与力量。像《前进》 181 便是这一成功之作。这是为果戈理的喜剧《结婚》所作的插图。

在这幅小型的水彩画中,夏加尔描绘的青年与剧中主人公截然不同:画中的青年勇敢地冲向天空,而剧中主人公是为躲避结婚,病态性地从窗口逃出去的。夏加尔把人物头发和衣服处理成平面性,加上主人公畅快地分开双腿,看上去更加轻快。天空是一色的蓝,如同是一块平整的矩形。可以认为这冲刺的青年是夏加尔用以象征新政府的。在一九一八年的十月革命一周年纪念日那天,夏加尔让弟子们在大画布上描绘了包括《结婚》在内的一系列作品,张挂在维捷布斯克街道的一面。工人们高唱着《国际歌》从这里走过,一时间,夏加尔支配了俄罗斯。

战争阻止他返回西欧,却为他在俄国安排了新的艺术生命。一天,他被叫到克里姆林宫。政府宣布他担任维捷布斯克美术委员,负责全地区革命的美术工作。可是他不了解马克思主义,"我只知道马克思是犹太人,有长长的白胡子。仅此而已。可我想,我的艺术怎么也不可能与那些连在一起。"夏加尔在自传中这样写道。

尽管如此,他还是积极参与文化艺术的发展活动。他创立美术馆,为战争孤儿开办美术学院,聘请马列维奇等教授来指导(但始终与马列维奇等至上主义画家发生思想摩擦)。然而他的艺术常常受到一些人的苛刻批评:"为什么牝牛是绿色?为什么马在空中飞?……"一九二三年,他终于携带妻子由柏林回到巴黎。他如此感伤地说:"无论帝俄或苏维埃都不需要我,我是跟他们不能沟通思想的外国人。"

这一回,他没想再回去了。

3 不安的骚动

夏加尔重返巴黎,正是超现实主义运动处在方兴未艾之际。布雷东称赞他是超现实主义的一位先行者。

181 《前进》

第一次世界大战后的法兰西像是一个避风港。经历了近十年颠簸的夏加尔，现在设法可以过稳定的生活了。他所到之处，无不是一派和平景象。他多次旅行，常到山间或乡野小住。伴随着新的景色，画家又结交了不少新的朋友。至于一直盼望他归来的老朋友、诗人桑德拉尔，则更是无限喜悦地重叙旧谊。

到巴黎后的第一批作品，是重新绘制某些丢失或售出的旧作。像作品《绿色的小提琴手》182，十多年前在巴黎就画过，而这幅是一九二三至一九二四年之作，它和前作几乎完全一样。

俄罗斯的犹太人区，有这种流动的小提琴手，节日中不能缺少他们，而音乐是他们唯一的感情宣泄。夏加尔的叔父也是一位很杰出的小提琴手，不知是对叔父的怀念，还是故乡的情景使他留下永远不能磨灭的回忆，小提琴手的题材屡次出现在他的作品里。面部彻底的绿色调更能显示出犹太音乐的哀伤情调。

在画旧作的同时，夏加尔还为出版商沃拉尔画一些插图，其中有《寓言》、《圣经》和果戈理的小说《死魂灵》等。这些插图给人的印象是具有更多的俄罗斯风格。随着时间的推移，法兰西的景物逐渐占了上风。油画上出现了鲜花、村景和自然景观，它们分割成块块色彩的颤动，并淡化成片片的雾气。

一九三九年，第二次世界大战爆发前夕，夏加尔的两幅力作几经修改，终于完成了。它们既是对往事的回顾，又预示着一种变幻：战争的威胁已经显露出来。《三支蜡烛》183的光线向上升腾，朝天使与花朵照射过去。色彩瑰丽的画面，透露出一股悲凉的气息。被天使和鲜花包围的新娘和新郎，踏着深红的云向天空升腾。在夏加尔的图像学里，"爱"意味着造就一切。那么被祝福的这两个人，为什么顽固地看守着这二支蜡烛呢？三支蜡烛是普照夏加尔的同胞的神之光。新婚夫妇好像从这神圣的蜡光中，预感到某种不幸的命运即将降临。

《时间无彼岸》184，是一幅蓝色主调的巨型风景画。画面上的色彩具有一种新的气势：一条红翼飞鱼，像焦虑凄楚的幽灵，从画面上穿过。这残暴的飞鱼，孕藏着不吉祥的预兆。它手里拿着小提琴，但此时决不可能听到甜美的曲调。在时间的河流里没有停泊的彼岸，无论何时何地只有流淌，永无止境。但是，这个"时间"似的恶魔，从人们头上飞过时又会怎样呢？在起初的作品中，岸边的一个男子发现异常的"时间"惊讶不已。而在这里，男子变成了一对恋人，仅仅从两个恋人尚未觉察到"时间"这一点看来，性质就变得根本不同了。这是夏加尔对动乱时局的态度。

战争终于全面爆发了！

夏加尔一家疏散到法国南部。然而法国公布

182 《绿色的小提琴手》

183 《三支蜡烛》

了新的反犹太法规，逼得夏加尔不得不接受美国纽约近代美术馆的邀请。一九四一年到了美国，尽管有语言障碍，他还是又一次以惊人的速度适应了当地环境。他很快恢复了实际上并未中断的创作，结识了新的朋友，特别是结识了野兽派首领享利·马蒂斯的儿子——画商皮埃尔·马蒂斯，两人过从甚密。

几个月后，皮埃尔·马蒂斯给他举办了画展。在画家得到"正式"认可之前，这一展览引起了轰动，使美国发现了夏加尔，于是画展成了具有历史意义之举，一直延续到一九四八年，皮埃尔·马蒂斯每年都要给夏加尔办一次画展。

在美国获得成功的夏加尔，难以忘却自己正在受难的祖国，一九四三年，故乡维捷布斯克也给战火包围了。从《固执》 185 中可看出，此时的夏加尔爆发出异常的愤怒与不安，画中有燃烧的房屋、头发散落的母亲，胆怯的农民夫妇……在这幅作品中，母与子惊慌地乘马车逃难，这很像夏加尔出生时的状况。在自传《我的生活》中，记载他降生时，附近贫穷的犹太人街道上一户人家失火，一片母亲、婴儿的哭叫声……

当然，本画的内涵远远超越了夏加尔本人的体验。缠绕在夏加尔心中的不祥预感，以残暴的战争这一形式而具体化了。绿色的基督倒在前方，正在逃难的母子不知该奔何方。从素描到这幅油画，背景里增添了手持旗帜的士兵和拨弄烛台的神父。神父也茫然地呆视着面前这场厌恶的悲剧，不知所措。

夏加尔以战争、难民的题材叙述心里的苦楚。一九四四年爱妻贝拉病逝。和贝拉结婚三十年来，她的文化素养给他带来不少全新的思考。她的关怀和体贴给了他奋斗的勇气。贝拉的离去使夏加尔

184 《时间无彼岸》
185 《固执》

悲痛欲绝，无法再拿起画笔。所幸接下芭蕾舞《火鸟》的舞台与服装设计后，把悲伤和对俄罗斯的回忆化成艺术，以慰丧妻之痛。

一九四七年，夏加尔孤寂地返回了法国。不久，他的生活又增添了新的欢乐，一九五二年和瓦娃(即瓦朗蒂娜)结为伴侣。夏加尔再度回到了安逸的生活里来，向瓦娃奉献了发自内心的诗和几幅肖像画。他说："只要有瓦娃在我身边，烦恼就会一个一个地消除。"

在献给瓦娃的肖像画中，水彩画《为瓦娃而作》186 是最富有幻想成分的。动物与女性如此亲切地出现在他的作品中并非首次，二次大战前他创作的《夏夜之梦》中就画过马亲密地依靠着新娘。这情形来源于莎士比亚戏剧中的情节。后者带有悲剧的色彩，而他的一系列瓦娃的肖像都是直率地表现爱。在这些作品里，夏加尔常将自己描画进去，如在这幅画中的右侧，可以看到仅用线条勾画的他自己的身影，那完全是祈祷的姿势。

新的美满家庭生活，使夏加尔又重新振作起创作热情。各方面的约稿接踵而来，如书籍插图、巨型油画、彩绘玻璃画、镶嵌画和壁毯、舞台美术设计、石版画等。其中以石版画数量最多，至今犹存六百多幅。

六十年代，夏加尔又画起了《战争》187，虽然战后经过了二十年，但沉痛的战争悲剧依然烙印于夏加尔的脑际。这幅画是再次表现燃烧中的维捷布斯克，红色的火焰虽然强烈，但在此场合下，显得更深刻的是夜空中摇摆不定的形象。维捷布斯克的人们无疑都是受害者，他们只有一味地逃离这场惨剧。夏加尔是把第二次世界大战的现实与犹太人的历史重叠起来，再现了犹太人的无辜受难。画面上那头巨大的牛，睁大的眼睛里包涵了所有的悲哀，对夏加尔来说是切切实实的象征。

基督的身影只是在远远的后方，谁也没有察觉到。这并非意味着夏加尔救苦救难的慈悲思想，而是常常把基督作为牺牲者来描绘的。对比中白色的牝牛显得更加突出，它还象征着作为牺牲者的基督。

夏加尔曾一次次亲历战火，在波兰旅行时目睹法西斯镇压犹太人的残酷场面，自己的作品也遭受火焚，全世界都受到人类恶魔的侵袭。对夏加尔来说，这惨痛的历史永远不可能忘记！

他创作了震惊世界的《天使的堕落》，描绘受上帝制裁的天使是罪魁祸首，是世间邪恶势力的象征。画面以蜡烛为中心，辅以受难的基督和圣母；基督背靠着由空中的灵光形成的圆顶，腰间缠着犹太人的圣布。圣母静静地站在那里。画面整体在旋转；人世间一个拄拐棍的旅行者，被抛到空中，与天使相比，一个向上，一个下落。上方是倾斜的挂钟，摇摆中给人一种巨大的紧迫感。左下部

西方现代派美术　第十一章
抒情的梦
——夏加尔

| 186 | 《为瓦娃而作》 |
| 187 | 《战争》 |

是神父拿着《律法书》，那是犹太人古代历史的缩影，是构成犹太教教义、教规的重要依据之一。神父正在宣扬律法，表情里掩藏着深重的悲郁。牛在专心致志地演奏小提琴，可是音乐能抚慰整个世界吗？圣母子一同被描绘进去，但他们拯救不了这场悲剧。基督的脚将被烤焦大地的灾火焚烧，他忍耐着。

夏加尔超现实的梦幻是来自现实世界的感受，因此他的作品与其他超现实主义的绘画有着很大的不同。他说："很多人说我的绘画是诗的、幻想的，这是不对的。相反，我的绘画是写实的，只是我以空间的第四次元导入心理的次元而已。同时，那也不是空想……在我的内部世界里，一切都是现实的，恐怕比我们目睹的世界更现实。"故乡的回忆，战争的摧残，幸福的爱情，人世间的喜怒哀乐，悲欢离合，种种的印象与感受，在他的心中汇集、融合，经过提炼与概括，升华为震撼人们心弦的艺术。

4 圣经启示录

自五十年代开始，夏加尔决定绘制以《圣经启示录》为总题目的一系列作品。这些作品不啻是画家心灵与造型方面的遗嘱。决心一下，画家就不停笔地画下去，以便证实作品的效果与正统性，表现色彩的功效与融洽的交流，展示笔下人物的个性与影响力。直到十七年后，它们才告完成。这些作品可以说是一个综合体，囊括了所有的思想与见识，汇集了一切能够想象出来的形状，如同一座丰富的矿藏。这些取材于圣经的各类作品，收藏于法国尼斯附近希米埃兹山上的夏加尔圣经美术馆。

众所周知，圣经记述的是一个民族的历史，却又显示了人类命运的全部历程。圣经对夏加尔来说也不是远古的故事。在这些作品里，他揉进了自己内心的表白以及个人的色彩与象征。例如在《乐园》 189 中，有他为《寓言》插图的许多天真的动物。伊甸园中那只巨大的鸡，几年后又以同样的大小表现在夏加尔和贝拉结婚的场面《我的人生》中。

也有完全表现圣经内容的，像《挪亚的方舟》 190 便是其中的一幅。圣经中写到：上帝见人间充满强暴、仇恨与嫉妒，深深陷入罪恶之中，大为震怒，要将这败坏了的世界一举毁灭，唯有挪亚是个义人，当可随他留下有限的生灵。在灭绝世间的洪水到来之前，上帝对挪亚说："你造一方舟，和妻子、儿子、儿媳都进方舟。凡是有血有肉的活物，鸟兽虫鱼各从其类，每样一公一母，把它们带进方舟，好在方舟里保全生命。"

这幅画就是表现挪亚及其一家乘坐方舟逃难的情况。

圣经作品是夏加尔艺术的集大成。他调动一切

188 《天使的堕落》

189 《乐园》

手段，采用油画、壁挂、版画、陶板等各种艺术形式。相比之下，陶板画《人类的创造》191更显得绚烂绮丽。

在这幅陶板上，创造人类的上帝为天使所拥抱，并陷于沉睡之中。脚下是伊甸园的光景，在右下方还可看到夏娃的姿态。围绕太阳处受难的基督、摩西律法、牛都处理得极为恰当。左上方可看到上帝向摩西律法伸出的手。鸡与鱼在天空中高高的飞舞和遨游。

陶板的色彩，无论何处都给人一种五彩缤纷的感觉。当然这与纯熟的陶板技艺有着密切的关系。看来夏加尔对此是下过一番功夫的。

在进行这浩繁工程的同时，夏加尔又接受为巴黎歌剧院绘制天顶画的委托。他用四年时间，在莫扎特、柴柯夫斯基、斯特拉文斯基乐曲的感染下，完成了这组二百平方米、风格独特的天顶画创作。人到暮年，脑海里时常闪耀着过去那些最美好的时光，使人眷恋难忘，一九八四年创作的《梦》就是典型的例子！

夏加尔一直置身于各种流派之外，从形形色色的流派中只吸取能够为个人的艺术服务的东西。一九八五年三月二十八日，上帝召回了他在人间生活了九十八年的儿子——马克·夏加尔。

190 《挪亚的方舟》

191 《人类的创造》

"一个人必须把世界上的一切描绘成一个谜,并居住在这世界里,如同居住在一个巨大陌生的博物馆中一样。"

第十二章
最令人惊异的画家——基里科
Giorgio de Chirico

1 孤寂的意大利广场

空旷无人的广场上，横卧着一个石膏人；后面古典建筑上挂着一个时钟，它快到下午两点了，光的影子拉得长长的；不远处有一列沿着地平线行驶的火车。说不清作什么用的巨大圆拱门和画面平行；远景中很唐突地出现两棵热带棕榈树。再仔细看看，大钟和火车这十九世纪新技术的象征，与那座古典建筑物在时代上是格格不入的。所谓广场，应该是喧闹非凡的地方，而这里却绝无人烟……充满着奇怪、忧伤、恐惧、隔绝之感，同时又像谜一样令人费解。这就是意大利画家乔治·德·基里科一九一三年画的著名油画《预言者的报酬》 192 。

在基里科的作品中，常常出现无人的建筑、穿白衣的人、各种不同的石膏像，以及长长的日光影子等等。它们都被画得非常精确，具有很强的明晰性。

这位超现实主义的先驱、形而上绘画的创始者，有意识地将物体置于不合理的位置上，利用物与物的照应，表现出物与物之间新的关系，从而使这些东西超出了日常所见。所以，他的画面上如谜一般令人难解的感觉就是由此产生的。在基里科的作品中，如同梦的影像被明确地表现出来，有一种异常的感觉。不过他的作品是理性的一种表达。具有更多的哲学性，是形而上的。按照基里科的说法，真正的形而上绘画，是把事物从日常的伦理中分离开而造成的。这不用说，既有率先达达派的东西，又是超现实主义所说的"让环境改变"在绘画中的表现。

一九二四年，基里科去巴黎，超现实主义画家们把他视为伙伴欢迎他，就是基于上述理由。超现实主义画家们承认，基里科是他们的带路人。

基里科的艺术道路与众不同。可以毫不夸张地

192 《预言者的报酬》

说，本世纪初绝大部分现代派画家在其初期都受过印象派绘画的洗礼。而基里科却独独除外，他认为印象派绘画是走向了堕落和颓废。他关心的是印象派以前的古典绘画，以及十九世纪不属于印象派的作品。让基里科心醉的是十九世纪常以"死"为题材的理想主义的瑞士画家贝克林，基里科很喜欢他作品中的神秘性。其后是尼采的哲学思想影响，以至最终形成基里科独特的形而上绘画。当然这也与他特定的环境因素有关。

他于一八八八年七月十日生于希腊沃饫洛斯。沃洛斯是个港口城市，南距雅典二百公里。昔日，阿尔戈远征船队为寻求金羊毛皮就是从此地出发的。

双亲是意大利人。父亲是铁路工程师，对艺术有很深的修养和广泛的趣味。他非常注意下一代的教育，无论是基里科寻觅素描启蒙老师，还是弟弟学习音乐，都亲自为之操办。弟弟后来也成为诗

西方现代派美术　第十二章
最令人惊异的画家
——基里科

人、画家和戏剧家。

基里科十二岁时,全家迁居雅典。基里科跟一位希腊人学素描。这位老师教他掌握人体的微妙变化、线条的调和、透视学和油画的技法,基里科对这位老师极为钦佩,认为老师是一位什么都能够画的大画家。他决定为艺术而努力献身。

不久,基里科在父亲帮助选择下,进入雅典的理工科学校。由于这所学校也教美术,所以基里科开始专攻绘画。基里科此时有几幅画他父亲的画,在那昔日风貌的绅士相貌上,看出基里科对勇敢、诚实而勤奋的父亲深深敬佩。

他十七岁时,体弱的父亲病故,他的感情一时难以接受,致使他数十年间反复梦见父亲。另外他的作品中常常出现火车,那是对铁路工程师的父亲的一种怀念。

父亲死后,母亲携带两个儿子移居德国慕尼黑。弟弟进音乐学院学习,基里科就读于美术学院。在这里,他受到见克林和尼采的很大影响,特别是尼采散文中论述意大利秋天广场的落日拖着长长的影子的神秘性,使他激动万分。因此可以说,尼采关于意大利广场的描绘,是基里科作品内恍若梦境般的广场的灵感来源,

这期间,他还特意返回意大利,画了许多狂热与浪漫的作品,风格是接近贝克林的。

2 在艺术之都

一九一一年七月,基里科带着作品来到巴黎参加画展。受到阿波利内尔和毕加索的注意。阿波利内尔称赞基里科为"今日最值得惊异的画家"。在新结识的画家、诗人、批评家及画商中。他和阿波利内尔的关系尤为亲切,每星期六的傍晚,必去参加阿波利内尔在自己寓所里举行的"会合",常有机会为这位作家画肖像,其中有一幅画成子弹打穿头骨,而阿波利内尔后来竟是这样在战场上受重伤的。因此基里科对目己当时有这种预感,甚为得意。

既有尼采的启示,又有对故土的深切怀念之情,因此他在巴黎创作了一系列思乡之作。《意大利广场》 193 是其中著名的代表作。在画面广场的正中央,强烈的日光和影子正好投射在横卧的希腊女神阿莉阿德尼身上,连拱廊如巨大的鬼神站在两旁,背景是插着旗子的圆柱形高塔,在远处显得很亮的地平线上奇怪地出现一艘小帆船,大面积的黑暗天空给原来已够寂静的广场又蒙上一层忧思。在这幅梦境般的作品中,充满着无限乡愁的意境。

作为出生在他国的意大利人基里科,对祖国的憧憬格外强烈;长期漂流异国的生活,使这种欲望越演越烈。在这幅作品中,乡思之情体现得尤为明显。他把阿莉阿德尼放在突出的位置上,使人感

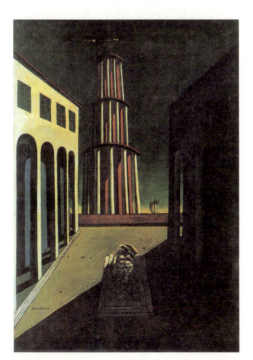

193 《意大利广场》

到更加忧愁和不安。女神为了爱,冒着生命危险帮助英雄提修斯杀死其母与公牛所生的牛首人身怪,最终却没有得到提修斯的爱情。在这里,充满忧伤的广场上,被遗弃的女神正在哀悼她那离去的提修斯。实际上,画家是在表达自己的思念之情。

在基里科的作品中常有连拱廊和高大的塔,将塔象征为男性,将连拱廊的门比作女性。这是超现实主义者标准的弗洛伊德的解释。当然,基里科并不同意这种说法。

在广场的作品中,基里科以意大利境外的实景为题的作品极少,如《蒙帕纳斯火车站》 194 实属罕见。蒙帕纳斯是巴黎的艺术区,在现代美术史上占有一席之地。一九一四年基里科的画室就在蒙帕纳斯火车站的附近,由于对意大利的思乡之情,他一边做启程的准备,一边又顾虑火车旅行的劳累,还合计着怎样安排好剧烈上涨的旅途费用。此时的心情是错综复杂的。所以在画面上,这座新古典式风格的火车站中没有一个人影,时间也好像凝固了,而右上方的火车已经驰来,碉堡似的建筑物上的时钟已经敲响,该上车的人马上就要踏上有意义的征途了。这是形而上出发的一瞬间。

在画意大利广场的某些作品中,基里科加入了静物画的因素——石膏塑像的碎片、香蕉、解剖学模型、朝鲜蓟、菠萝——这些物象尽管是静态的,却宛如戏剧角色,在一种即将熄灭的寂静的光亮中活脱生姿,神奇而有寓意。据说这是受到尼采的双重启示,即尼采于诗意的灵魂独立说,以及对脱离正常背景的普通的"静态"物体内在意义的强调。

在一九一三年的《变形的梦》 195 中,把菠萝、香蕉、石膏像画得很大,成为画面的主体。在这特有的创作对象中,连拱廊建筑的影子慢慢在延伸,可见这已是下午了。雕像是沉默的。尽管远景的火车拉着汽笛也未能打破这寂静的时空。这是沉默的广场,不过,未必是孤独的广场;它置于基里

科独特的认识体系之下,可称为基里科的都市。他认为"所有的创造都在沉默中进行",有价值的东西应是"闭着眼看到的世界",是"人间微妙感情的反映",所以这是一幅没有任何声音世界的艺术作品,是形而上绘画的杰作。

在他描绘那些被认为是怀旧的、宿命的或忧郁情调的作品时,渐渐形成一种感染力强的隐晦暗示的表现手法。《形而上的自画像》 196 ,便是详细说明他所谓的"形而上字母系统的符导"的作品。这是基里科最早的自画像,也是他初期的代表作。在一堵刻有一个大大的X字母的墙前,有一只被切断的左脚的石膏模型、一只真实的或复制的右脚、一幅卷着的地图和一个蛋;它们被毫无目的地抛弃在解剖台上,好像要让它们永远保持孤独和寂静。在这幅彻底拒绝现实主义的作品中,仍然没有人影,物体的影子在逐渐延伸,时间是下午。那墙上的X

西方现代派美术 第十二章
最令人惊异的画家
——基里科

194　《蒙帕纳斯火车站》

195　《变形的梦》

字母，即标志着位置，又掩盖了坐着的被画人的面貌。如果这是一幅自画像，那么，作者似乎是不愿意或者是不能够表明他到底是谁，或者是干什么的。按照基里科的说法，一般物体常有两种形态：一是我们随时可以看清楚，也就是通常人谁都可以见到的形象；二是只有极少数人具有形而上的抽象和明晰的透视力，像X光线那样能透视物体内部的形象，而这一瞬间看到的是形而上的形象。基里科认为第二种形象宛如捕捉神秘之蝶，普通人凭无知的感受能力是不可能捕获的。只有"真正的艺术家"才能达到目的。

那么谁是真正的艺术家呢？

基里科的艺术思想的发展，在一定程度上受弟弟萨维尼奥的影响。一九一四年。基里科在作品中，频繁地把服装店中当衣架的模特儿代替石膏像。这一主题是受到弟弟的戏剧《垂死者的歌唱》的启示。该剧主人公是一个"没有声音、没有眼睛、没有脸庞的人。"据说萨维尼奥曾为这主人公画过一幅肖像，肖像的造型使基里科感到兴趣，使他找到了"真正艺术家"的化身：这不发声音也无视力的模特儿。正好体现了"一切创造都在沉默中进行……真正有价值的东西是闭着眼睛看到的世界"的观点。起初，他常在作品中把艺术家的化身画成身着披肩、没有胳膊的女性形象，毫无特色的头部缠着黑色的独眼面罩。如《诗人的苦恼》 197 中，在微亮的连拱廊广场上，忽然出现一位裹着白色衣裙、戴着似防毒面具的独眼模特儿：它好像来自巴黎大街上橱窗里的模特儿，又似梦游者一般流浪于广场。而后，这些形象就一变而为男女时装模特儿：身着紧身服装，饰以衬垫的双肩，宛如躯干上的两条翅膀。在这些作品中，建筑物只是一个背景呈折合状，衬托出模特儿沮丧、幽默的神态。这

| 196 | 《形而上的自画像》 |
| 197 | 《诗人的苦恼》 |

个"真正艺术家"的化身,虽然在以前作品中有所变化,但总是在沉默的无生命的范畴中演变。

3 斐拉拉

基里科经过用幻想作画的顶峰时期后。一九一五年夏,返回意大利,和弟弟一起被征入伍,编入驻在佛罗伦萨东北一百五十公里处的斐拉拉的部队。

因为基里科和弟弟经常被当作军医秘书使用,所以和其他士兵不一样,有相当多的自由支配的时间。母亲也来到了斐拉拉,三人一起过着军营生活。他曾这样描述道:

"在自由的时间里,可以充分考虑我们人生至高的目的即艺术与精神的问题。斐拉拉是意大利最可爱的城市之一,它的市容给我留下了深刻印象。当时我正致力于'形而上'绘画,故给我印象独深、启迪最多的,是斐拉拉城内的某些房舍、商店及其室内陈设、橱窗陈列,而在古老的犹太人居住区内看到的饼干和点心,形状尤为奇特,有形而上的意蕴。"

画家在这里提到的饼干,在他的绝大多数斐拉拉的静物画中都有所描绘。像《有饼干的形而上室内》198,不是斐拉拉时代的作品,而是在以后描绘的。他为什么如此关心这种饼干呢?其原因是:基里科是个富有正义感的人,小时候,有一次右肘脱臼,是一位犹太老医生为他治好的。遗憾的是街上的孩子们戏弄这位老人。他对此异常愤怒,认为嘲笑这无依无靠孤身一人的犹太老人是极其不道德的。这群顽童在遭到他父亲痛斥后才结束闹剧。自此在父亲影响下,他长期以来对贫穷的犹太人怀有深厚的感情。在他看来,犹太民族是伟大的民族,犹太人是最勇敢、最了不起的。他在自传中写道:"犹太人无论在体力上或在勇气上,其他民族的人是不能比拟的。我在第一次世界大战中看到无数犹太人表现了英雄的行为,在我心目中记住的是他们在前线倒下了……"在犹太人区看到了奇形的饼干,使他勾想起对犹太人种种内在的情感;这饼干给了他最为"形而上"的感动,也可以说,这饼干是象征犹太人的。

在作品中,成了画中画的饼干,与呈不祥之兆的三角板、有条纹的棍棒、不可名状的甲胄组合成一个室内景。与窗外深蓝色的天空相比,它告诉我们,日常生活的现象令人难忘,眼前纷乱的存在与遥远的梦境之间有着往返作用。

静物的戏剧化,是基里科在斐拉拉时期所专注的风格之一。然而他的戏剧化手法也有过很大的变化,如在《圣鱼》199 中,放存梯形台面上两条闪光的熏鱼。尽有极为强烈的现实感。但蜡烛上的海

198 《有饼干的形而上室内》

星，前方那只色彩鲜艳的多三角形的盆子，像舞台屏风那样把空间隔开的圆柱，以及令人想起十字架的鱼的摆设图形，唤起人们无限的幻想。现实与幻想被糅合在一起，整个画面掩饰了一种不可思议的空虚主题。

据说这幅画。使马克斯·恩斯特等达达派画家萌发了转向超现实主义的动机。对基里科来说，它成为二十年代后转向传统绘画的前奏曲。

基里科把"现实"与"幻想"这两种物状重叠在一起，造成一个可信的整体。其实前几年在《孩子的头脑》200中，他把儿童心目中两个权威人物——父亲与童话中的英雄人物，重叠为一个形象。使超现实主义者大为崇拜。在孩子的梦中，经常把现实中的父亲和传说中的人物视为一个人，而基里科说，他梦中的父亲形象和实际生活中的父亲形象迥异。梦中的父亲和蔼可亲，但目光深疑，他戴着巨大的头徽，以一种难以置信的力量从基里科手中逃走。而现实中的父亲，是十九世纪的绅士，富有正义感，喜爱音乐，书法也很好。基里科说，这是"父亲和拿破仑三世的想象"。此画被超现实主义者当作在绘画中应用弗洛伊德心理学的典范。

在斐拉拉，基里科一度告别"广场"而转向"室内"，然而也有几幅包含着舞台性质的"广场"作品。像《扰乱人心的女神》201、《伟大的形而上者》202，它们是艺术家各种幻想的高峰。

前作，是在一个空旷的城市广场，一座背向画面的石膏像，被一些现代文明的物体围起来，形成一个新的形态，立在广场中央。纵深的广场被一些低矮的连拱廊建筑物封闭住了。天空占去画面大半部。地平线被压得很低。地上的黑影又大又长。总体上像是梦中的幻想气氛。基里科认为：建立在文明基础之上的纪念碑似的形态，是征服自然又创造自然的现代人心理形象；重新创造的自然，应该由文艺复兴的风格和古典建筑物以及童话般的虚幻世界来构成的；在超文明物质上的石膏像，是在静静地等待这个时刻的到来。

将人当作物的形而上绘画中，人类本身成了事物的模型，常常被编入新的秩序中。如在后作中，艺术家结合其他的印象和回忆，作了奇特的构思。远景是斐拉拉的红色建筑。人工铺设的地板上有两个时装模特儿。左边的模特儿着圆筒形的披饰，背对观者，中间交臂而坐的模特儿，把头端端正正地放在身边的地上。幽暗的中景里隐约出现一个女神的古典雕像。也许是在午夜，独自来到没有人迹的广扬，会让人觉得很怪异，像回到古代的世界一样。这种以古代建筑物围绕的广场，自有一种非现实的感觉，而经过基里科赋以单纯的形体和强烈的明暗变化，仿佛现代人突然置于古代世界，让人觉得惊讶。这是由于不同时空的错综，使人觉得不安，引起一种奇异的感受。

199 《圣鱼》

200 《孩子的头脑》

201　《扰乱人心的女神》

202　《伟大的形而上者》

一九一七年，从未来派中脱离出来的画家卡洛·卡拉，因病被送住斐拉拉的军队医院，在这里遇见基里科，受到很大影响，创作了具有一些魔术性质的形而上绘画。当时在他俩周围，也有几位画家从事形而上的绘画，从而形成了一个画派，"形而上绘画"作为正式名称也开始被启用了。不久，由于这两位主要人物之间龃龉日深，形而上画派作为一个整体的凝聚力终于在二年后瓦解了。基里科离开了形而上画派，转向新古典主义画法。

在军中服役四年后退伍的基里科，在佛罗伦萨、罗马等地美术馆钻研起古代画家的作品和技法，画了一些传统与自然画风的作品。

一九二五年基里科返回巴黎，才发现早在一年前，他已被尊为超现实主义绘画的先驱。起初，似乎他也热情地承认了这一作用。后来，他与超现实主义的领袖们发生了激烈的争吵。在整个二十年代中，他疏远了现代派运动，特别是超现实主义，然而他那难以抑制的、奇妙无比的想象，仍然周期性地在他的作品中出现，尤其在那些由建筑物片断组成人体躯干的模特儿画中最为明显。如《画家的家庭》203 是两个光头的人体模特儿，抱着一个像玩具一样的小孩。守卫的父亲和母亲，没有什么紧迫感，在明亮的橙色背景前，一家三口好像都有非常畅快的表情。

形而上的绘画在这里再次出现，以新的几何构成的人体模型更具有表现力。这人体模型虽无实质性的生命，却能使人产生丰富的联想。

自此以后，在他的作品中经常可看到：破坏日常生活中放置事物的合理关系，以偶然的现象安排，引起一种奇异的感觉，例如：一个雕像坐在椅子上的惊异，把家具放在路边时所产生的不寻常的惊异，或者偶然发现在床上放了一辆自行车的惊异。这些都是日常生活中不常遇到的事，他将偶然性肯定地处理在画面上，让人看到现实世界中不应有的安排，从而生出一种奇异的感觉。

《神秘的水浴》204 更为奇特，是作品里首次出现的真人，他们一个个被置于烟囱似的水塔中；无论是穿衣的男人还是裸男，一律以同样的姿态，宛如雕像一样面向前后站立。人和建筑物几乎一样大小，塔杆上的小旗展开而不飘动。一切都被笼罩在神秘的静止中。

总的来说，他此时是用新古典主义风格描绘一个野马纵横、梦幻离奇的景象。

4 冷漠下的热流

一九四五年二次大战结束，基里科定居于罗马。到这年为止，他已旅居了巴黎、纽约及意大利等地，大多是住在旅馆和公寓中。五十七岁时才开

203　《画家的家庭》

始得到一个安定的住所。九年后又迁移到面对罗马中心的西班牙广场的寓所，并在带有阳台的二楼上开了一个很大的画室。位于罗马繁华大街上的这座公寓，是基里科长期梦寐以求的。饭后茶余他常常在附近的咖啡厅及装饰着高级品的橱窗商店周围散步。

罗马的夏天是非常闷热的，令人难以喘息，身体略胖的基里科，无论在希腊或是在意大利，对于夏暑格外敏感，常常在画室里脱光衣服。以全裸体来度过盛夏。《裸体自画像》205便是一个例证。

基里科周期性地以两种形式描绘自己：一是按照日常的自然模样描绘自己；二是经过化装，穿上各种古代服装来描绘自己。但无论哪一种自画像，脸上都露出无比骄傲、自信的神气。他自认为在绘画技法上的研究是权威，总是一边画自画像，一边反复地自言自语："像我这样培养多好，而且有教养……"

但是，在这幅画里的作者，却呈现出恍惚不安的神态。那是作为一个正直、善良的人的性格的反射。他说一看到流落街头的穷人，"我便双手合十，口中叨念道：'请来撞击我的心灵吧！'为了他们的幸福，我愿意抛弃绘画的一切。"在他看来炎暑酷热难过，此时贫穷人就更难度过了。

基里科对穷人富于同情，常常能和蔼地与他们交谈。而和艺术家们恰恰相反，经常在公开的场合上抨击他们。他说布雷东是一位"便秘症与无能典型的发迹主义者"，以布雷东为首的超现实主义者是"一群败家子，精神错乱者"；西班牙画家达利是"想以脸形变态的丑闻，来引起人们对他注意的无能画家"等等。很多艺术家都受到他的无情指责，这必然也使他常遭到非难与误解；他的大半生就是在孤独的艺术探讨中度过的。幸亏有夫人坚强、温柔的鼓励，才使他在绘画上有了着实的发

205　《裸体自画像》

展。他很感谢自己的妻子。作品《埃克多与安德洛马克》206 体现了这一感喟。

古希腊史诗《伊利亚特》中的特洛伊主将埃克多,人品高尚,是钟爱妻子的完美的丈夫形象。安德洛玛克也以爱恋丈夫埃克多而出名;丈夫战死后,她历经了千辛万苦。在文学作品中,她成为爱恋丈夫的忠贞妻子的典范。《伊利亚特》中,埃克多和安德洛玛克的别离,堪称全世界诗歌中最抒情的一个场面,他俩的形象曾激励许多艺术巨匠进行创作。

在这里,基里科把两人的形象处理成没有耳、鼻、口、眼的,披铠挂甲的躯干只有脚才被描绘成现实的脚,所以显得很奇异。虽然是在虚幻的空间里,但能感到两个人物深深的爱恋之情。

晚年基里科再次把室内和室外组合在一个画面中,像《有诗人纪念碑的意大利广场》207 是典型的一例。不过,构图稍有变化,是从窗户里看外面的广场。眼前的窗户尽是在形而上室内描绘过的熟悉的物体。有诗人纪念碑的广场,在早期作品中也是经常出现的。不过,这里的塑像非常酷似《神秘的水浴》中描绘过的人物形象。两根螺旋物扶住好像正要倒下的窗户,那广场上的长长的影子是长期以来形成的特征。

早年的生活经历,是他晚年的创作源泉之一。

一九三五年,基里科赴美国旅居了一年半。美国那大都市的繁华景象,常常勾起他晚年的创作欲望。一九六〇年画的《摩天楼之谜》208,是表现纽约盛景的印象,是一幅不可思议的作品。他将夜色下的摩天楼与奇妙的水浴融为一个整体。浴池、人物和其他物体,完全忽视了透视法。远景的"摩天楼"与人物相比,也是极不一致的。另外,如仅仅从水浴的光景来看,会让人想到右侧是白天、左侧

206 《埃克多与安德洛马克》

207 《有诗人纪念碑的意大利广场》

208 《摩天楼之谜》

是夜晚，这有点类似超现实主义画家马格里特的想象。或者也可以说，眼前的水浴场是白天，远处的摩天楼是夜晚，他把不同的时间、景象构成一个统一的画面。摩天楼还让人联想起剪影般的森林。与整体画法相比较，作品中那呈锯齿状线条的水面以及他的黑白对比，给人留下深刻的印象。

他也许对水面锯齿线条的处理方法或半身站在人工池内等某种神秘感，发生兴趣，他画了一系列水浴的作品。

一九六八年创作的《逃亡大海》209是他最中意的作品之一。画面右边是样式化的水面，左边的水面上有一条小舟在游荡。远景可见到海的一部分，由于它的描绘方法和左边有船的水面一样，使人感到这人工池与大海是相连的。二十年代基里科创作一部超现实主义的长篇小说，主人公是一位画家（其实就是他自己的写照），要逃离世俗的社会。但不知逃向何方。忽然得到灵感，来自何处就逃向何方，从母亲那里来就回到母亲那里去吧！画面上，站在水里的裸男正在和另一位穿衣服的男人说话；小舟上的主人公在人工池里向大海划去。因为，大海是母亲的象征。但是作品又告诉我们，虽然出发了，但又不知如何到达大海？远处画出的三人，衬托了近景三人的主角作用。

晚年，基里科作品中最为重要的主题是黑白两个太阳：天上的白太阳和地上的黑太阳。它们之间总是用一根管子连接起来，形成一幅奇特的景象。作品中的太阳，一般都是画在室外的广场上。而在《形而上室内消失的太阳》210中，黑太阳被当作一个画面安排在形而上室内的油画布上，室内还有一个黑月亮，和黑太阳一样被当作阴影画出来。在这里，黑月亮被当作一个物体画在地上。两根管子分别连接在左右两个窗外的白太阳和白月亮上。这是典型的不合情理之作：太阳本身怎么会有影子呢？

在他半个多世纪的后期形而上绘画生涯里，基里科以新古典主义方式或巴洛克方式创作了学院式的油画，没能引起评论家们更大的兴趣。他说："从来没有人理解这些作品，无论是在当时还是在现在。"但是，人们却无法否认他在本世纪初短短几年中的形而上灵感，在现代美术史上留下独特的一页。

一九七八年十一月二十日，基里科因心脏病发作，在罗马医院病故，享年九十岁。那靠广场边上的画室，至今仍然保持着原样。

209 《逃亡大海》

210 《形而上室内消失的太阳》

"彻底颠覆'现实'的关系
是超现实主义运动。"

第十三章
地板"秘密"的发现者
——马克斯·恩斯特
Max Ernst

1 "自动"绘画

一个雨天。住在离海边很近的一家旅馆里的马克斯·恩斯特(1891—1976),无聊地瞧着地板时,看到在被打扫、擦洗得很干净的地板上出现了深沟,引起了他的胡思乱想。于是,他拿几张纸摆在地板上,用石墨在纸上摩擦,结果产生了一连串的素描。仔细看时,相互矛盾的各种形象伴随着幻觉接连不断地出现在眼前。他感到吃惊!由于好奇,又相继在树叶、麻布等上面试验这种方法,出现了大海、洪水、岩石、地震、比赛场、晃动的植物、围着地球的餐桌、各种奇怪的动物,以接吻而告终的战争等等,这些形象完全排除人的意识,简直像梦幻中的景象。

超现实主义画派就是要以梦幻中的景象为依据,表现生活中无法出现的幻象。或者干脆根据偶然安排的对象为题材,把毫不相干的事物硬凑在一起。因为他们认为:人们都埋没于日常的常识和合理性之中,在这里不能超越常规,想象力没有振翅的余地;从十九世纪的实证主义得到启示的现实主义小说等,都是"平庸乏味"的,小说中的人物如同作家随意挪动的棋子;人们在逻辑理论的支配下,受健全判断力的监视;为了摆脱这种境况,必须利用弗洛伊德的"梦的研究"来解决人生;梦与现实,表面上看是非常不同的两种状态,但不论哪种都是"绝对"的现实;我们的目标就是要获得这种超现实的状态,而不受理性的任何制约。其手法,就是依据"自动记述法"来表现无意识,为表现无意识就要对梦加以注意;根据梦获得这种摆脱逻辑理论支配的强大力量,把这种力量放在觉醒状态中,就成为改变环境的手法;所谓改变环境的手法,就是把物体不放在应当放的地方,如同病人躺卧的手术台上却放着缝纫机和阳伞,这种奇特的配合一定使人惊讶,而这种惊讶就是"美"!

这是超现实主义画派的指导思想,也是《超现实主义宣言》的实质。

恩斯特通过摩擦制作的作品,是属于绘画上的自动记述法,它所记下的奇怪形象来自无意识的信息,如梦如幻,具有超现实主义的意味。

恩斯特发现摩擦法以后,在艺术体验甚至技巧中越发专心于"无意识",从而成为第一个超现实主义艺术家。

他最初是个地道的达达主义者,在画面上拼贴各种互不相干的图案和物体残片(如报纸、木板等等),在达达派展览会上引起轰动。《"帽子"造"人"》211 是他"达达"时代最典型的表现方法。这幅画的帽子是剪自商品的广告印刷品,把它们按构图要求贴起来,并以线条连接,再加上水彩而成的。

211 《"帽子"造"人"》

这幅作品，画题占了重要位置，与作者的意图是不可分的，含有一种幽默、俏皮的意味。本来是人制造帽子，而在这幅画中，却是"帽子"制造"人"。

恩斯特的艺术，就是依靠破坏而开始的。他生活中的行为也是这样。

他于十九世纪末诞生在德国的科隆，父亲是聋哑学校的老师兼业余画家。恩斯特不知不觉学会了画画，可是没有进行过正式的进修。他家对面是皇宫，那儿有古老的城堡和茂密的森林，森林的神秘令他好奇、向往。他幼年喜欢读书，是个感受性极强的人。中学时代喜爱浪漫的文学作品。他在波恩大学学习哲学和心理学，打算做个精神病医生。可是当他认识一些画家之后，便开始与柏林的"青骑士"集团的画家们有所往来，特别是看过毕加索后，下决心要成为一个有创见的画家。

一九一四年第一次世界大战爆发，恩斯特应召入伍，亲身体验了战争的破坏、愚昧、残虐，"亲眼看到美好和真理在可笑地无情地崩溃"。他说："一九一四年八月一日，恩斯特死亡。他在一九一八年十一月十一日复活，成为一名热切追寻他那个时代的精神的年轻人。"他在德国战败后退伍，立即加入"达达派"的行列。

重新组织世界的指导思想使他发明了拼贴，这也是他一生最重要的艺术创见。

《长期经验的结果》 212 是他最初的拼贴作品，是用木块拼贴成的。他把通常的关系切断了，由烟囱、酒杯架构成的原有对象在另外一种新的关系中"缔结姻缘"。因此，这在常见的事物中开始具有奇妙的生命力，还显露了物体韵形式中隐藏着性感的寓意。

两个或两个以上本质各异的物体，放在一个外观看上去很不适合的平面上，偶然或者故意出现的就是"拼贴"。他将墙纸、碎布、毛线以及其他画家的作品，相互"贴"在画面上，其目的是形成无意识的形象，抑制自身理性的干扰。因此，有时偶然拼贴出来的形象，使作者本人也大为吃惊。

《西里伯斯岛的大象》 213 ，可说是拼贴画中最突出的成果之一。这幅画很明显是受到基里科的影响，造型很奇特；与其说有哀愁的味道，不如说有不安的情绪，画面中央，一个巨大的物件伸出一条橡皮管，管的前端有一对像牛头的尖角。前景有一个像基里科的女服装店里的衣架模特儿。这幅画是他想象中的大象造型，而大象模型只是一个巨大的贮水器。画面上没有头的女人举起手，好像在作机械导游，告诉这只怪物将去何方。这种想象的无趣和这巨大机械存在的无意义，二者是相近的。所谓无头人体，大概是缺少正常理性的人类的象征吧！

恩斯特发明的无意识的拼贴艺术，一开始就被看作是超现实主义运动的中心作品，尽管它早于

212 《长期经验的结果》

213 《西里伯斯岛的大象》

《超现实主义宣言》三年前问世。

恩斯特在当时被看作是最受喜爱、最富影响力的超现实主义画家之一,也是所谓艺术的弗洛伊德的最早的实践者。

一九二二年,在朋友的劝导下来到了巴黎。翌年,创作了《人,对那事什么都不知道》214。画中充满了梦幻的气氛,呈现出非理性和引起不同联想的意象。这幅画是送给布雷东的,而且还配上一首超现实主义的诗:

　　黄色的降落伞,
　　掩盖了落于地面的小笛之声。
　　人们看到了这支笛子,
　　都认为它是向着太阳而攀登。
　　太阳分成了可以回转的两部分。
　　模特儿在梦一般的神态中伸出了双脚,
　　右脚弯弯曲曲,正在鱼跃式地活动。
　　手掩盖了大地。
　　从此运动可判断出,
　　大地带有一种性根源的重要性。
　　月亮在其周相,
　　以最大的速度侵蚀着太阳,
　　这幅画是如此奇妙的匀称,
　　宛如两种性欲取得相互的平衡。

在此,有着对古代的炼金术、宇宙的二元论以及对性的讽刺意味。不用说,恩斯特在他的自传中自豪地夸张说,他的故乡是出炼金术师的地方,所以他肯定知道炼金术。在基于古代四元素性的二元论中:月亮为女,太阳为男;大地为女,天空为男。他很明白地将男女性的结合与宇宙的幻想联系在一起。

在以后作品里经常出现一些具有色情的符号。也有学者认为:对性欲、性"革命"的强调,是超现实主义者对基督教原罪说的一种抗议。

2 罗布罗布与森林妖怪

一九二四年从东方旅行回来的恩斯特,获悉布雷东发表了超现实主义的宣言,深为感动。他更加注重调动自己的无意识,并开始注意表现自己幼年时代的幻想。

《被黄莺威吓的两个小孩子》215是他表达幼年潜意识最著名的作品,也是他拼贴画最成功的一例。木门和家,都从画面中凸出来,而那木栅的门似乎还可以开启。因此,画面显得非常现实,同时又具有极其非现实的空间——微型空间。

画面的天空中有一只黄莺飞着;地面有个散乱头发的女人,一边叫喊,一边跑着;旁边有个倒在地上的女孩;小房屋上面,有个男人抱着一个小

214　《人,对那事什么都不知道》

215　《被黄莺威吓的两个小孩子》

孩,手伸向画框旁边的把手,似乎要赶快躲开。这种像舞台设计般的绘画,具有基里科的远近法和恩斯特幼年的体验,是一幅含有精神分析的作品。

在十五岁时,有一天早晨,恩斯特发现自己特别喜爱的鹦鹉死去,正好此时父亲来告知妹妹罗妮出世。他突然感到生与死、人与动物之间存在着一种不可思议的轮回。他认为父母为了保护幼小的妹妹而共谋。他恨妹妹,也恨作为同犯者的父亲。他要伙同小鸟去袭击他们。在小屋上抱着那幼女尸骸的人,据他解释是父亲。在这幅画中,他将父亲和妹妹描写得宛如奇怪的盗贼,他们因为一只小鸟而逃跑。那用刀想捕杀黄莺鸟的是她母亲,她是用恩斯特喜爱的那只鹦鹉的死换取妹妹的生命。倒在地上死去的,既是他喜爱的鹦鹉又是人的存在。飞在空中的黄莺象征恩斯特本人,他由于变成了鸟,所以超出凡尘,得以成为彼岸的超人。

他把这灵魂深处潜在的、朦胧的自我意识称之为"鸟王罗布罗布"。他说:"鸟王罗布罗布,每天都来找我,他是我忠实的分身,是依附在我身上的幽灵……""罗布罗布"好像孩子的只言片语,又像和"达达",二字同样属于不可思议的语言。其实它只是一个象声词而已。我们在"罗布罗布"的系列画中,看到了绘画史上少有的题目。所以,罗布罗布既不是画面的表题,也不是众所周知的事物和人物的名称,而是恩斯特一气之下任意写出的话。

罗布罗布是生与死,是万物的回忆与神秘的象征,是"无意识"的帝王与合理性的实存,是存在与不存在的物体。

从一九二〇年到一九三〇年初,恩斯特时常将自己当作怪鸟表现于画面。他画了一系列罗布罗布鸟的连作。"鸟王罗布罗布"直到六十年代还在作品里出现过。在《介绍W.C.弗尔兹的罗布罗布》216画中,拼贴的人是指美国喜剧演员,所以这很有可能是一九四一年恩斯特逃亡美国后的作品。画面上缀满石膏,很有新意,也有一定的重量和厚度。在石膏上面画的鸟王罗布罗布,既非人也非鸟兽的异样风姿构成,与用碎纸拼贴成的喜剧演员形成强烈反差和不和谐,这表明了罗布罗布——恩斯特与美国社会"对照"后,产生了失调感。

鸟在古代是生命的象征,在基督教里是属于圣灵,在希腊神话里是大气要素的精灵,在"四季"的寓意中,鸟是"春天"的使者。在恩斯特作品里,它是"超现实主义怪物的祖型"。他利用这个祖型,将无意识深部的原始想象与艺术创作联系起来。

在《是男女的敌人还是挚友》217 这幅画中,他把鸟王罗布罗布表现为一种恶梦的奇形怪状物。这是取材于不定形的创作对象。左边是两个女人,右边是两个男人,中间是只小鸟。张开两手的巨大

216 《介绍W.C.弗尔兹的罗布罗布》

怪物是用深色区分开来的，好像也是鸟。这是男女的敌人还是朋友？作者本人也不知道。在这种无意识中，脱离理性存在于美的意识之外的形式，便变成莫名其妙的生物。是威胁人呢，还是欢迎人？像这种想象，在屋的漏痕、泥浆、树皮等物体上随处可以看到。恩斯特在这里不是以描绘者，而是以观看者的身分出现的。综观他大部分罗布罗布鸟的连作，都是以这种姿态来创作的。恩斯特幼年时两种生活的体验，给他的印象十分深刻：一个是鹦鹉鸟的死，另一个是对森林的恐惧和神秘感。这些感性的反响都在他的绘画中反复出现。

曾在三岁时，有一次恩斯特看到父亲描绘一个孤独的修道士，坐在森林里苦读《圣经》。无数棵树木都是精心描绘的，阴森和寂静的气氛充满画面。本来"修道士"在孩子们心目中就有一种恐怖感，加上父亲边画边给他讲森林妖精的故事，几天后父亲又带他到森林里去，当时他的惊慌和恐怖使他一辈子也忘不了，同时他的好奇又促使他向往森林的密秘。这种恐怖感和神秘感始终交错留在他幼年的脑海里，成为他成年后一系列"森林"作品的源泉。

《生存的喜悦》 218 是他在四十五岁时画的。森林的阴暗处杂草丛生，还长着一些奇形怪状的植物，有的像小妖的头，有的像魔鬼的手。蓝色的天空，给人一种莫名其妙的恐惧感。绿叶下面似乎隐藏着一股神秘的气氛，怪异的花正散发着异样的香味。这里是生与死的战场，是食者与食物共存的世界，也是隐藏着一种意外的自然变种的地方。右上方用很小的尺寸画了一个裸体女人与一头狮子似的动物。对于昆虫来说，为什么人是那样遥远、藐小，又是那样愚昧和不可理解！

在恩斯特众多"森林"作品里，那些妖怪有时

217　《是男女的敌人还是挚友》
218　《生存的喜悦》

作为自己灵魂的写照,有时把"长出鹫的头,手里拿着刀,做出一副'思考'的姿态"视作自己的形象。有时本人也不知道那些精灵究竟指的是什么,这些只是他"无意识"的形象的体现而已。

在所有森林妖怪中,他最喜爱希腊神话中的森林女仙厄科。厄科因失恋后变成了只有声音的森林之神。在《神女·厄科》[219]这幅画中,厄科不知何时消失在森林中,亦或被食肉植物吃掉后变成植物的养分。奇形怪状的植物,似乎有厄科的灵魂。树干上朦胧地画出一个女性的裸体,也许那就是厄科。画面的两边下角各伸出一个手掌。左边画了一些妖艳的花,似乎还能听到低低的悲哀声,让这哀艳的故事倍增神秘的气氛。

恩斯特对死与破坏力,有一种本能的不安。这种虚无的感情,与幼年时全家对临死的姐姐一一吻别和第一次世界大战时残酷生活的体验是密切相关的。他说他以"观众"的眼睛在这幅画中体味到了那种"残忍的喜悦"。

恩斯特对这些独特的艺术表现和形式的偏爱,是与他童年时那极其敏感和对任何事物都能引起幻想是分不开的。童年时,他对家中壁板上的木纹极感兴趣,没事总喜欢看它们。这些肌理的变化在他的幻觉中呈现出人的五官、鸟的头和可怕的夜莺及陀螺等等。幼小的恩斯特为自己能沉浸于这种幻觉而兴奋。他还常常眺望天空中的云彩,细察室内的地毯、墙壁等,只要能触及想象力而产生幻觉就去观望它们。不管谁问:"你喜欢什么"他总是回答:"我喜欢看!"他从小就深深地迷上了幻觉,所以成年后利用地板的木纹摩擦作画的方法不是偶然产生的。

他在一九二五年刚发现摩擦法的几年期间,曾创作了一系列的"森林"摩擦画,这些最初的成果,恩斯特取名为"博物志"。它们都来自于木绒,是摩擦的原型;它们充分表明了恩斯特自幼感觉到的森林的神秘和魔力。

恩斯特对幻觉中的"森林"兴趣一直有增无减。从发现摩擦法画完了"博物志"之后,开始以"擦"、"刮"等方法作画,在很多以森林为题材的作品中,尤其以《没有香味的森林》[220]最为突出。这幅画不是摩擦的雏形,而是经过一些技法上的处理。苍天、大树布满整个画面,气势磅礴。森林背后的天空有一轮明月。白鸟隐藏在黑色的森林中,因那不是实体而是虚线,它暗示封闭在森林中的是一只不能以目而视的孤鸟。森林呈自然混乱的状态,同时也是让人迷蒙的世界。根据恩斯特解释,这是模糊的想象;白鸟代表生长在森林中的动物,同时,也表示被幽禁的灵魂。

这种暗示性和寓意性在他以后的作品里逐渐趋于明显化。

自来巴黎后,他脑中作为破坏思想的达达主义

219 《神女·厄科》

220 《没有香味的森林》

及其本质一去不复返。而对超现实主义有着本能的积极性。假设他不能创造出符合超现实主义思想的艺术技巧和手法，那么他留给人们的影响是微不足道的！

3 避难于美国

一九三九年第二次世界大战爆发，刚离婚不久的恩斯特因为是德国人而被法国收容在集中营里。经朋友的奔走，始获释放。第二年德军占领巴黎后，他打算逃到美国。当他在马赛等船的时候，认识了现代美术女收藏家阿根海姆。一九四一年与阿根海姆在美国结婚，六年后两人便离婚，以后再婚并定居于亚利桑那州的山岳地带。

在美旅居期间，他曾在纽约等地举行个人画展，并且在沙漠上从事石雕，尝试抽象的表现方法，其成果对战后美国的绘画有相当大影响。

来到美国后，那种从战斗中逃出来的心情促发他以崩裂的大地、巨大的裸体女人及圆柱或图腾的突起物为形象，连续创作了三幅杰作，其中《母与子》221 虽是较小的一幅，但作品的含量却不是一般微型作品所能容纳的。在这幅画中，女人的身上好像穿着被火焚后的树皮似的衣服，她牵引一个狮头人面的孩子，正欲跨越海洋。在

221 《母与子》

被火焚的森林大地上，眼光恍惚的几只鸟像受难者一样曲蹲着。森林中的鸟大概是被烧才飞出来的。以往那种象征生命的鲜艳绿色在这里已经不复存在了，一切都是象征战争的血红色彩。

战争给他带来的惊慌，在美国安定的环境中略有平息。他开始与纽约许多超现实主义者晤面。在与美国艺术家交往中，人们对超现实主义绘画提出了疑问。他以超现实主义的自画像形式画了一幅《超现实主义与绘画》 222 作为回答。这幅奇妙的绘画，是将超现实主义的创作态度原原本本地进行了一次画例解说。画面上一个雄鸡脸形的怪物，伸出长长的"右手"在画布上作画；但它并不看那幅画，而是把眼睛埋在台座上的一个怪物身中，相互交换着爱慕。"绘画者"利用触觉在画布上作画，把内心思考的内容原封不动地投影到竖着的画布上。这就是"自动记述"的超现实主义绘画。

由曲线构成的软体动物是人类性形态的结合体，它们正在扮演性冲动。恩斯特说他在这画中已"将自己的灵魂当作了怪物"，因此"绘画者"恩斯特的自画像便是这怪物的姿态了。

大战期间逃往美国的欧洲艺术家们，多数在城市里进行艺术活动，而恩斯特和志同道合的年轻女画家朵拉西娅·泰宁却离开纽约，旅居在亚利桑那荒凉的土地上，孤寂地雕刻、作画。他在人和植物很少的亚利桑那州，忽然对矿物世界发生了兴趣。绿色的森林和虫类，对恩斯特来说是象征着德国和欧洲；如果和他幼年的记忆联系的话，那么反映亚利桑那风景的矿物世界则象征着第二次世界大战中恩斯特的精神状态。

战争摧毁一切，并使一切生命不复存在。在一九四三年至一九四四年创作的《沉默的眼睛》 223 中可以看出这一实质所在。画面上那些珍珠般的圆

222　《超现实主义与绘画》
223　《沉默的眼睛》

球看起来就像是有生命的眼睛,又像是一个长满杂草的废墟。地面上有一个哀悼的女人。一切都已变成没有生命的矿物世界。从这种角度来看,眼睛是没有生命的死者的眼睛,所谓"沉默"就是象征"死亡"。

这幅画,是恩斯特各种技法集大成的作品。他在这里利用了过去的摩擦法、拼贴法,并将油画颜料调稀以后,涂在光滑的纸上,然后再印到画布上,得到一种特殊的效果,有些类似陶瓷上的移画印花法,属于自动绘画技法。

反映这同一内容的还有一幅很有名的作品《第二次雨后的欧洲》,这也是利用自动作画方式而画成的,是恩斯特刚跨入美国之作。画面清晰,透明。十分晴朗的天空,一看便知是一场暴雨后的晴天。可是地面上到处有荒废的劫后景象,树木似乎都已枯萎,一切都毫无生机。在画面中央有一个看来像化石的女人,另有一个张开嘴巴长着鸟头的人正向这荒废的花园走来。在这鸟人的前面,是卧在地上的战马和那巨大的马蹄。这种荒废的现实景观,好像原子弹在日本广岛炸后的残景。这儿没有昆虫,没有鸟类,更没有一点点生命的气息;虽有欧洲女人和印第安人,但是她们已经成为化石了。

恩斯特在这里将印第安人的头画成鸟头,还在岩浆中隐隐约约藏着几个裸体的女人,寓指因为高温,他们(生命)即将被封在熔化的岩浆中;一切都趋向矿物化,一切都已呈现出死亡。他在二次大战的高潮中创作这幅画,画题是"第二次雨后的欧洲",旨在告诉人们:第二次世界大战后的欧洲即将出现也必定会出现的情景。他在这里是以一个渊博的透视者和杰出的预言家出现的。

恩斯特来美国二三年后,逐步转向极其抽象的几何造型。还在装满颜料的容器下端开一个小口,然后在画面上方迅速运动,让色点自由地散落在画面上。这种滴画的方式,对美国艺术家运动画派的创始人波洛克启发很大,后来波洛克用这一方法创作了一系列闻名世界的抽象表现主义作品。在美期间,恩斯特还创作了一些类似青铜《同王后嬉戏的王》的著名雕塑。一九五三年离开美国定居巴黎。

4 回到欧洲

在恩斯特离开欧洲前,他的拼贴画和雕塑长期得不到人们承认,被视作是意识混乱的、反绘画的、不和谐的及违反传统价值的叛逆作品。在美旅居十年后,于一九四九年回到巴黎举办回顾展,他的艺术渐渐为人们所接受,但是作品出售还是不理想。恩斯特能有今天这样稳固的地位,那要归功于一九五四年在威尼斯的双年展中获得绘画大奖。但是布雷东却因此认为他已经屈服于商业主义之下,而开除了他的所谓

《第二次雨后的欧洲》

的正统超现实主义成员的资格。

恩斯特定居法国后,举办了多次展览,出版大型画册,一九五九年还获得法国艺术奖。此时的恩斯特正是得志之时,心情也开朗多了。一九六〇年,恩斯特回到故土德国做了一次周游,回国后画了一些画,其中值得一提的是《最后的森林》 225 。这幅画,是对《没有香味的森林》等一系列早期"森林"作品所提出的问题的回答,同时也是其总结。之所以取名为"最后的",是意味着"森林"作品创作的终结。

和前几幅森林作品一样,树木成群地在大地上茂密地生长着,月亮也同样挂在树梢上。但是,这些已经失去原来面目,它现在都是腐蚀的、溶解的和破坏的象征。那一轮明月不为白色,而是暗淡的灰色。用画刀刮得很薄而留下痕迹的画面,与颜料涂得厚厚的《生存的喜悦》相比,表现出完全不同的精神状态:前者连魔鬼都充满着生命力,邪恶之物也得到赞美,而后者对一切都是否定,有生命的渐趋消失、死亡。森林中不再隐藏着"罗布罗布"这种鸟了。恩斯特艺术表现的主题是从他自身内部一涌而出的。对德意志从赞美到否定,并不是他具有反复无常的恣意性。恩斯特本人的生涯告诉人们了,他是首尾一致的人物,这是德意志的历史事实在他内心的反映。

自此,在恩斯特内心中,对战争的罪恶和文明及崩溃的思索与苦恼逐渐结束。鸟王罗布罗布已变成没有恶意的漫画鸟了。这是六十年代作者的精神状态。一九六五年

225 《最后的森林》

拼贴的《和平、战争、玫瑰》226，罗布罗布鸟已经变为和平鸽了。他为这幅画配上的一首诗是：

和平、战争、玫瑰。
和平是年轻的苦泉，
战争是法王取笑戴礼帽的将军；
而玫瑰
玫瑰却最珍惜纯洁。

恩斯特对这幅画作了如此说明。三种对象是极寓雄辩寓意的，无论哪一种也说不出它的意义何在。但是，鸽子作为和平的象征是众所周知的，可它却落入金网中，这是对"和平"的讽刺和挖苦。恩斯特把"和平"囚禁在金网中，它在过着苦闷的却甘美的生活的同时，正抬头注视着"战争"——调色板上的红色。调色板上那士兵的眼睛，似乎又像伤疤一样。贝形上的玫瑰色残留物，象征女性的性爱，鸽子象征传统的绘画。这三者点缀了他的生涯，这种告白是简洁的意味深长的。

在超现实主义运动中，对所谓超现实主义对象持有很大的重要性，布雷东、米罗、达利等人都热衷于改变日常生活对象的存在意义。

恩斯特很早以前就将贝壳、笼子以及木工用具拼贴在画面上；在变为立体对象时，它们便成了想象的雕塑了。一九六七年，他用部分类似鸟笼的木框，切割面包和奶酪用的板，然后再配上与木勺相似的物品，仿造成人的形象——《悲哀的绅士》227。这种利用带有单纯几何形态的既成品，创作原始人体的倾向，到六十年代末越演越烈。在这里，将人类表现为没有个性的四角形的人，是象征恩斯特晚年对人的新感觉。他没有把人过分地描绘成奇形、怪诞，这是时代变化的结果。

同时，恩斯特对早年作品的主题有着怀念的情思，常常把原先表现过的题材重新描绘，但是情绪已经没有以往那样激烈了。这体现了他晚年的静观心态。

他在一九二三年曾画过一幅《美丽女花匠》，第二年参加了巴黎独立沙龙展出。一九三七年被德国纳粹选为"颓废艺术"，在德国巡回展出一阵后便无影无踪。一九六七年，恩斯特再度描绘这幅作品，题为《美丽女花匠的归还》228，所谓"归还"的意义就在此。原作画面构图跟现作基本相同。原作以风景为背景，男女皆有脸和头，而现在的作品两人都没有脸，背景也变为抽象化。共同之处就是掌握了"女人为鸟、男人为植物"的规则。在这里，人鸟很明显地带有性欲的象征。人鸟同形已经大大超越了"女人"这个一般概念，它是作为大地女神掌握一切富饶女体的化身。把那富有解剖意味的健美的男性裸体植物人附加于后，反映了恩斯特万物轮回的原始体验和人、鸟、自然、宇宙浑然一

226　《和平、战争、玫瑰》

227　《悲哀的绅士》

体的想象。

与原作相比,这幅画具有一种稀薄感,趣味深厚,意境清晰。葡萄、花、苹果、鸟等这些表示季节的象征更为鲜艳。那女人因为有一张经过恩斯特精心加工的图形(即日、月合在一起的脸庞),更加深了这幅画的性爱意识想象。

进入七十年代,恩斯特开始对宏大的宇宙大感兴趣,绘了星星分布的系列画。他还拼贴了地球与星座图,表明他对宇宙的一种梦想。《布置》是一九七四年画的。这幅图好像描绘了天体运行图。中央的同心圆看似月或日,画面下方的弧线大概表示地球。恩斯特对宇宙绘画实验的兴趣,使他想象力扩大。他并不像马格里特、达利等那样老是接近于日常生活和崇尚性欲主义。他像古代哲学家一样,对宇宙的生成及元素间生成的秘密抱有关心的态度。他的主题是大海、天体、森林、植物、矿物、动物,还把视野扩充到宇宙。

恩斯特后期的追求,显露出他早期的拼贴与流行的波普艺术之间非常优美的同化,没有人能对超现实主义包罗得如此圆满。

作为一个画家,恩斯特相当大的成就是早年的拼贴和照相蒙太奇。这在今天看来也还是最新奇的最富有个性的表现形式。

晚年的恩斯特积极在纽约、巴黎、伦敦等许多欧美城市举办拼贴、雕塑等各种类型的展览。一九七五年在巴黎大皇宫美术馆举办一生中最有影响的大型回顾展后,第二年的四月一日在巴黎逝世,终年八十五岁。

恩斯特是二十世纪超现实主义画派中成就最突出的画家,对这一美术运动有很大贡献,实为现代派的大师之一。

228 《美丽女花匠的归还》

229 《布置》

"我发现生活越是卑微渺小,我的反应就越是强烈,用自相矛盾的幽默和急剧扩张的自由态度来作出回答。"

第十四章
矮子·巨人——米罗
Joan Miró

1　与海明威的友情

真是无法理解，身着蓝色服装、浅色衬衣、沉默寡言、体弱多病、身材矮小到坐在板凳上脚都够不着地的米罗(1893－1983)，陌生人见了准会认为他是到公证律师那儿去签署遗嘱的乡下小老头。就是这么一个看起来很不起眼的"三等公民"，其艺术创造力却气吞山河，其地位除毕加索、马蒂斯外，比任何现代派画家都更为知名。

他出生于西班牙巴塞罗那市的蒙特罗伊格农场。父亲是个很有造诣的金银工艺师兼钟表商。少年的米罗继承家族的传统，上午去美术学校学习，下午去读商校。不久，他向家里人宣布，他想当艺术家。但是父亲却充耳不闻。十七岁的米罗出于对家庭的责任，只好听从父亲的意愿作为见习员在商店开始工作。但这种工作很不适合他，郁闷之下得了神经衰弱症。无奈，父亲只好作出让步，他又重新进入美术学校学习。

一个人的成长，启蒙者有时能起关键性的作用。学校里给他留下印象最深、对他后来艺术影响最大的是"触摸实物"的体会。一天，首席画家和教师加里，以杯子、瓶子、苹果为题，要他画成一幅静物写生画，米罗却因画成了"绮丽的黄昏"而受罚，整整一个星期被蒙住了双眼上课：首先要触摸实物，如同学的头部、一朵花等；然后不许面对实物。全凭记忆画出来。这样，他对形体的感受和表现能力取得了突飞猛进的发展。

第一次世界大战期间，从巴黎传来了先锋派艺术思想。对于外貌安静、性格文雅的米罗，频频激起内心的狂热感情。起初，他对凡·高、毕加索、马蒂斯等人的艺术十分敬佩，《站立的裸女》230 就体现了立体主义对他的影响。这是他初期的代表作，曾在一九一八年首次个人画展中展出。裸女与华丽的背景构成了一种鲜明的对比。画面通过自上而下的俯视，以压缩空间的形式，展示了整体的图案。如再仔细看，由粉红、桃色、赭色、栗色对比而构成的床单，与点缀着耀眼的红、蓝、绿、黄的背景之间也形成对比；背景是由植物构成的有机图案，可以说是一边吸取马蒂斯的艺术精华，一边得以实现米罗自己的平衡、纯粹、安静、华丽的绘画世界。

第一次画展，尽管使一部分人深信不疑这是一位才华横溢的独创画家，但是对于广大的观众，他的画是不可理解的。观众的冷淡使他认识到巴塞罗那的环境不适合他的发展，次年离开家乡，迁居巴黎。

此时的巴黎正处于第一次世界大战后的沸腾岁月，欧洲先锋派、俄国移民和美国作家云集该城。米罗在这文人墨客荟萃之地，个人的艺术风格得到

西方现代派美术　　第十四章
矮子·巨人
——米罗

230　《站立的裸女》

创造性发展。他与毕加索交往颇深。因毕加索的缘故,对卢梭天真、朴素的幻想艺术世界简直着了迷。这期间,他创作的大型油画《农场》,被称之为"米罗全部艺术的钥匙"。这幅画描绘了画家十分熟悉的蒙特罗伊格农场,表现了米罗对当时生活环境的深厚感情。

米罗将现实中的农场一丝不苟地摄入镜头:蓝天之下,肥沃的土地上有粗大的桉树和成片的玉米,还有白色墙壁的家和鸡舍,水桶等一些农具随处可见。画面右下角,小小的蜗牛和蜥蜴在与大地抗衡。在桉树上,精心地刻画了他喜欢的树皮。远处有一位正在洗衣服的农妇和一匹揽水的马。这些植物、动物、道具等等越过无边无际的空间,得到精心细致的描绘。通过各自大小的尺寸,组织成一个充满亲密、幻想气氛的画面。

这幅画无论是形象的描绘,还是色彩的运用,均单纯明快,有一种原始味道。到底什么原因使他达到如此境界,也许与西班牙的民间艺术有一定关系。不过,真正的原因还是画家自己的艺术本质。

这幅近三个平方米的油画,对于贫困中经常变更住址的米罗来说,无疑是个负担。数十年后,每当谈到这情景,他总是很动感情地说:"在巴黎我有一段难以启唇的辛酸往事,它迫使我将作品《农场》从一个地方转移到另一个地方。每当出租车

231 《农场》

顶上堆放的画布发出声音时，我的心都快碎了，真担心这些画会不会被弄坏。"尽管他非常热爱这幅画，甚至不愿它离开自己身边一步，但迫于生活的饥寒，最后只好出卖。由于画幅过大，加上价格又高，一时无人过问。

当时，美国作家海明威作为一名记者旅居巴黎，他和米罗经常去同一个拳击馆练习拳击，两人有时也在拳击场上对垒。由于海明威身材高大酷似巨人，而米罗仿佛小人国的后裔，所以，常常引起旁观者阵阵笑声。米罗、海明威对这种喜剧性的对战也觉得很有趣。

他们彼此相处得非常好，米罗说："海明威对我的作品，特别对《农场》很感兴趣……他是个心地善良的热血男子。他和我一样，生活比较拮据。我们两人都勉强过日子。为了得到几文钱，海明威充当了重量级拳击陪练员。"海明威认为《农场》是难得的一幅杰作，发誓一定要买下这幅画，他东拼西凑以五千法郎买下了《农场》，这对于当时的穷画家米罗来说，简直是惊天动地之举。

"在这幅画中有这样一种隐幻之感，即一切像是来到并生活在西班牙的大地上，一切又都像远离西班牙的大地而去。除米罗外，其他任何画家都不能同时刻画存在两种截然相反的潜意识型的艺术作品。这是极其适当而准确的评价。感觉来到西班牙的印象即为现实性，远离西班牙的感觉即为奇妙的空想结合。这就是这幅画的秘密所在。"海明威并宣布，他不愿拿它换取世界上任何一幅画。

随着《农场》知名度的提高，许多人劝说米罗再次转向这种画风。他说："假如我继续保持《农场》的风格，也许能成为一位知名人士，可我非常佩服毕加索……"那意思就是要像毕加索一样，不断否定过去，不断创造新的世界。

随着岁月的流逝，他更加注重强调本能的意识。他创作的《耕地》 232 将抽象化推进一步，如蜥蜴、蜗牛之类的动物都经过充分变形。近景是从箱子里逃出来带着尖帽子的蜥蜴；右边有比兔子大的蜗牛和那古怪的正在下蛋的母鸡。各个动物都处于紧张的状态，这是由于有可怕的狗的缘故。更奇怪的是树上还长着耳朵和眼睛，对米罗来说，这就是会说话的人。大小事物的对照及两者尺寸的变化，都在前一幅作品之上，尤其画面上还插入文字，这些都显著增加了画面的幻想性。米罗根据外观现象的单纯化，抽出其本质，并根据远近空间予以自由处理，表现了出乎意料的幻想。

超现实主义首领安德烈·布雷东以七百法郎买下这幅画，把它作为"超现实主义革命"的教材任意登载。后来，又以八千法郎卖给了一位艺术收藏家。

《耕地》表明一个现实：米罗在短短的几年里就摆脱了野兽派和立体派的影响，潜心于"神秘现实主义"色彩以及形式和空间在纵深上的探索，初

西方现代派美术 第十四章
矮子·巨人
——米罗

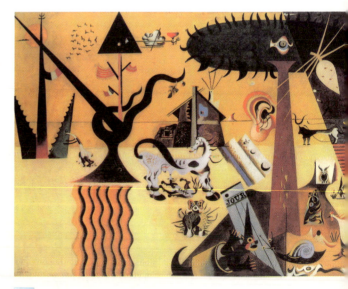

232 《耕地》

步形成了自己独特的风格。

尽管身体矮小的米罗对艺术异常勤奋刻苦,但对身体极为爱惜。自从定居巴黎后,他每夏必回家乡休假。"必须养精蓄锐,以永葆创新"的愿望,"体健则脑健",反之亦然。当人们过着醉生梦死的夜生活时,米罗早已安然入睡;当人们痛饮茴香烈酒,用以灌满肚皮时,他只用一杯牛奶咖啡,终日食素。

米罗平时的言谈举止十分谨慎,这同他创作上勇于革新的闯劲形成强烈对比。似乎他把全部的精力都积蓄起来用到孜孜不倦的艺术追求中去了。

2 步入超现实

米罗艺术上的首次成功是一九二五年在皮埃尔画廊举办的画展。米罗时常深有感触地回忆这段往事:"当时的情况真让人难以相信,从一楼到二楼观众拥挤不堪,我真担心楼板会不会因此塌落。全体超现实主义者都在签到簿上签了名。六月十二日,星期五,深夜,我真想大喊初出茅庐的米罗成功啦!"不管这次成功的主要原因是由于观众的好奇还是什么,反正米罗正式受到了人们的注意。

此后,皮埃尔画廊不断展出超现实主义者的作品。和布雷东有深交的米罗,对超现实主义的绘画越来越感兴趣,其作品充满生气和喜悦,很快成了超现实主义者中出类拔萃的人物。

《哈里昆的狂欢节》 233 是米罗典型的超现实主义作品。画面是表现在一个房间里,有一种奇特的空间逆转感。室内正在举行狂热的集会。只有人类是悲哀的,他有颇为风雅的胡子,叼着长杆的烟斗,忧伤地凝视着观者。围绕着他的是各种各样的

233 《哈里昆的狂欢节》

野兽、有机物，全都十分快活。没有什么特别的象征形象，但据说米罗在这幅画中是描写因为贫穷、饥饿而产生的幻觉。一九三九年他曾写道："饥饿的时候，心脏好像被刀刺扰着……饥饿便产生了一种像画面那样美丽的幻觉。当天夜晚我回到了家，带着沉重的脚，在颤抖的白纸上落下了一颗美丽的蜘蛛形的女性生殖器，以及那美丽的画面。"也许那长着耳朵的梯子和系着蝴蝶结的圆长人物象征米罗自己。从室内窗户看到的是埃菲尔铁塔，其实那时他住的公寓中没有窗户。画面宛如一个掉了底的玩具箱，一切事物都分解、气化、上升以至在天空中弥漫，一切都失去了重量。这是一幅实实在在的"梦幻绘画"。

此画在艺术处理上也是独具特色的。背景以灰色做主调，虽然令人产生冷的感觉，但是画面上满满的各种各样的生物在那儿狂欢，气氛是热烈的。作品虽然有游戏享乐的意境，可是仍不失其统一与整体性。米罗的空想世界非常生动，他笔下的这些有机物和野兽，甚至他那些无生命的物体，都有一种活力，这是幻想加幽默的世界。

超现实主义的理想激励着米罗去探索深奥的潜意识领域。同时他也深深懂得，不断地向自己的成熟提出问题是多么必要。

在寻找着新的视觉语言时，他欣然作了超现实主义者自觉地解放潜意识的努力。《吸烟者头像》便是实证之一。这是一幅充满幽默的人物画。头呈卵形的男子，长着大大的眼睛，嘴上叼着烟斗，正在抽着顶端略带红色的黄色香烟。胸部正面有两块红色的图形，这大概是肺吧！这种抽象的暗示和表现是米罗的拿手好戏。他说："超现实主义之所以让我着迷，是因为超现实主义者们不将绘画看作最终目标。绘画不应该拘泥于某种状态，相反还应留有它的胚芽，精心播种，让其他种子也得以从那儿生长。"因此，在这幅画中的人物所以被变形和单纯化，是为了表现人类的喜悦所在。如果一切都画得精致写实，便扼杀了观众的想象力。所以，米罗绘画的意义是根据欣赏者想象力的丰富程度而进行画面的缩小和扩大。但是由于画面的杂乱，缺乏必要的暗示，观众的想象力未必都能发挥出来。

自从来到巴黎后，米罗沉湎于阿波利内尔等诗人的作品中，他们都是超现实主义思想的先驱。钻研的结果使米罗逐渐离开画《农场》时坚持采用的现实主义方法，到了二十年代中后期，几乎完全依靠幻觉作画，使色彩日益趋于简单，并删去早期过多的细节刻画。

要想不断在艺术上有所突破、创新，就要注目同行们新成就的出现。一九二七年，米罗搬到经纪人为他提供的画室作画；左邻右舍中几乎都是搞艺术的，他们有的热忱敏感，注重友情；有的思路清楚，却富于挑战性。住在米罗楼上的马克思·恩

《吸烟者头像》

斯特就是其中之一。恩斯特性格中有一种恶意的幽默，这使他与米罗关系疏远；他们之间存在着潜在的竞争，同时又彼此被对方的作品所吸引。

二十年代末至三十年代初，米罗暂时抛弃了油画，开始探讨拼贴和装配。他的拼贴，是把别的纸上(有时也用其他物件)撕下来的真实细部贴到纸板上，再添画一些极为抽象的人物，像《素描·拼贴》就是典型的一例。米罗的拼贴与立体派或达达主义的拼贴是不同的。毕加索、布拉克的拼贴是为追求造型上的新颖感，恩斯特的拼贴是为了一种不安的幻觉而采用立体派和达达派的方法，使绘画出现物质化。而米罗正好相反，它的追求是自然发生的。这幅画是将描写儿童及风景的明信片贴在纸上，并在画面上添加以线为主要状态的人物。恰如题目所示，是组合了素描和拼贴。

这儿必须注意的是作者的想象并没有产生这种素描，而是明信片及松软的纸刺激了米罗的想象力，加上了这种曲线性人物。根据自体完整的明信片及偶然在纸上的拼贴，彼此都带上了空想的关系，尤其是这种关系因为触发了作者的想象力，于是产生了翩翩起舞似的奇妙的记号。

三十年代中期，米罗幽默、柔和的艺术突然发生变化，作品趋向愤怒和激昂。色彩变暗变重，画面上那些怪异的动物和怪形的人物互相对立，令人产生一种紧张感。这些造型虽属半抽象，但画家的具体感情却能透过这些形象充分表达出来。此时，欧洲充满了政治危机，濒临战争的边缘，不仅是米罗，连毕加索、恩斯特、夏加尔等人均感到时局的紧迫性。

《自然前面的人》 236 是一九三五年在厚纸上画的油画，画面充满不祥之兆。在血染的天空前，像软糖一般扭着身体的怪物，边颤抖着身体边气愤

235 《素描·拼贴》

236 《自然前面的人》

得咬牙切齿。右手还抓着一头怪物似的狗和一个长着巨大鼻子的小人物。左边的山是加泰罗尼亚巨大的奇岩蒙塞拉。当时,欧洲的局势十分动荡:一九三三年希特勒掌握了政权,一九三四年发生了斯达维斯基事件,一九三五年意大利的法西斯企图侵略埃塞俄比亚,一九三六年二月,西班牙的佛朗哥在德、意法西斯军队直接参与下发动内战。对身为西班牙人的米罗来说,祖国发生内战是一件痛心的事,于是用苦闷与恐怖将这种时代的悲惨寄托于画面上。

不久,西班牙内战在巴塞罗那达到了顶点,城市变为废墟,遍地尸骨,惨不忍睹,给人民心里留下了创伤。在巴塞罗那度过青年生活的三位画家毕加索、达利、米罗,分别以各自不同的形式表现祖国的不幸。一九三七年在巴黎国际博览会的西班牙馆,毕加索展示了他的巨作《格尔尼卡》,达利展出了油画《内乱的预感》,米罗也创作了大幅壁画《收获的人》。米罗的作品是一个巨大的侧面头像,似乎在高呼反抗,又好像一株从土壤里长出来的植物,戴了一顶褴褛的圆锥形软帽,头部四周是破碎的星星,还有一些大圆点,就像爆炸时的火花一样。他们将各自对西班牙内战的愤怒之情淋漓尽致地表现出来了。

同年,为了祖国,米罗自动加入了义务募捐的行列,用版画的形式创作了宣传画《救救西班牙》,向所有的欧洲人诉说苦衷。这位加泰罗尼亚农民忍无可忍,举起了粗壮的胳膊,怒吼着向蔚蓝的西班牙天空猛击巨拳。画面上用豪放的字体写着"救救西班牙"。价格也标写在显著位置,每张一法郎,捐献给西班牙的解放事业。米罗在宣传画外的下方写道:"现在的战争,一边是带有进化时代的法西斯暴力,而反对的一边却有无限创造的力量,所以我看到了人们正在为西班牙的跃进而战斗。同时,这种跃进会震惊世界。"这是米罗艺术生涯中极为稀少的参与政治意识的作品。社会活动帮助米罗克服了绝望,他的作品中出现了勇敢无畏、桀骜不驯的形象,同时也没有失去辛辣的幽默。

第二次世界大战前,米罗曾尝试各种新的绘画技法,如石版画、铜板画等,甚至在角纸、合板、砂纸等材料上作画。还为织锦壁画作草图,设计芭蕾舞舞台及演出服装等,在多方面发挥他的才能。

3 "星座"

第二次世界大战爆发,德国法西斯军队入侵法国。米罗一家逃离巴黎,开始在诺曼底半岛的瓦兰吉维尔避难,几经奔波才在西班牙马略卡岛的帕尔马定居下来。他几乎每天坐在海滨,用拐杖在沙滩上很无聊地随便画着,其他什么事都不干。在这与

《救救西班牙》

战争隔绝的地方,他心情平静,态度超脱。他需要沉思并重新评价一切。这促使他阅读了一些神秘的文学作品,专心研究莫扎特和巴赫的音乐。

在瓦兰吉维尔时,一件偶然的事情使他灵感得到启发,连续创作了一系列抒情的优美华丽的《星座》作品。这些规格同样大小、不透明的水彩画,是他一生中最辉煌的成就之一。

米罗有一本比四开纸略小一点的纪念册,因为纸张质量极好,备受他的青睐。后来他在说到如何因纪念册导致这一创作成就时说:"工作完成之后,我把画笔泡在汽油里,在纪念册上揩擦,事先并没有什么打算。斑斑点点的白纸看上去令人愉快,我从斑斑点点中看到了小鸟、人体、动物、星星、天空、月亮和太阳等各种形态。我精力充沛地把这一切用炭笔画出来。但我设法使画面形成了均衡的格局,并把所有的形态都安排得井井有条,就开始用水粉颜料画起来,像工匠和文艺复兴之前的画家一样精密细致,这就需要很多时间……"然而,如此连贯、如此抒情的系列作品,竟是在灾难性的大变动中完成的,战争既影响了艺术家的祖国,又蔓延到他前往避难的国家。非常幸运,一九四四年他的二十三幅《星座》连作,除一幅为夫人所藏之外,其余都通过一位南美的外交官送到纽约,第二年在皮埃尔·马蒂斯画廊展出。安德烈·布雷东看了这个展览后赞不绝口:"这是大战发生以来,从欧洲给美国带来的艺术上的最早信息"。"是给美国吹来了一股新鲜空气"。这次展出,促成了美国抽象表现主义画家的出现,因为当时年轻一代的美国画家正在寻找新的出路,企图摆脱现实主义和地方主义的影响。

在《星座》连作中,有一幅题为《三更时分的夜莺之歌和清晨的雨》 238 。这幅画在色调薄而柔和的背景上布满了象征符号,星星、圆圈、螺线、三角形等都画得非常精致;并在有机体或几何形体交接的地方涂上鲜明的纯色。右边画了一只正在歌唱的夜莺。这是充满音乐、星星、眼珠的世界,那些颤抖的星星由蚕丝般的曲线连接而成,奏出了一曲讴歌自由的旋律。这既是他倾心的音乐,又是他灵魂的脱出,是他无言姿态的凝聚。

他继续用不同的材料作底子,在画布上塑造了一些违反常规的现象。此时的绘画更加接近书法字体,也更加晦涩难懂,既与象形文字相似,又像手写的字母。

与世隔绝的日子终于在一九四七年结束,他能够去纽约了。这是他首次出访美国,在那里足足呆了八个月。在美国,给他印象最深刻的是充满活力的生活,大量的建筑和开阔的自然景色,灯火辉煌的城市和令人眼花缭乱的广告。但这一切对他的作品都没有明显的影响。

第二年米罗离开美国,回到了阔别八年之久的

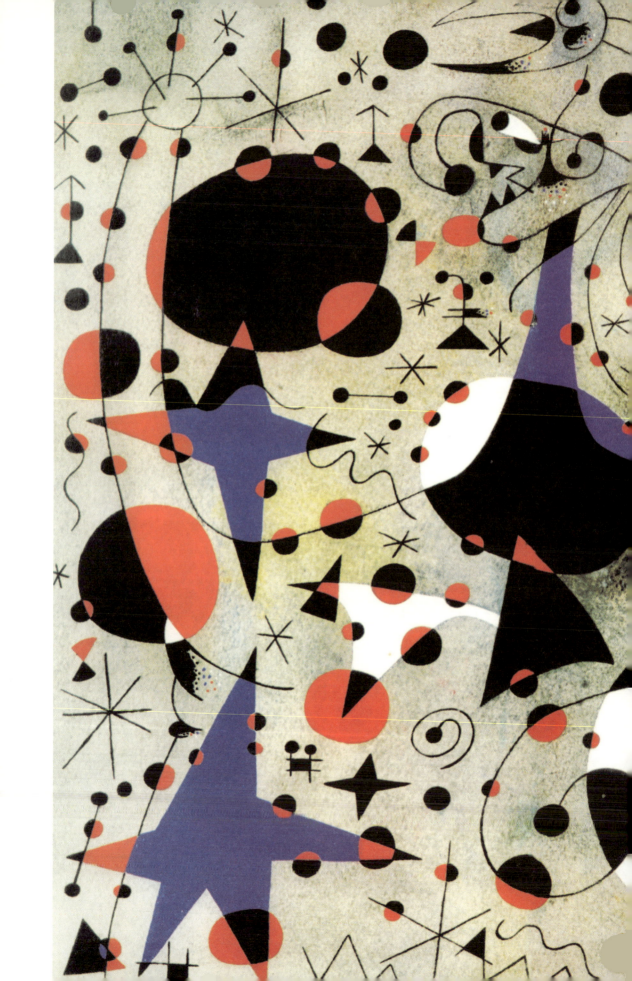

巴黎。国外旅行对他是一种新的鞭策,回来后用两种相反的风格创作了一大批画。其中一部分专心致志,细节和缓,称之为"缓慢绘画";另一部分利用偶然性的方法制作,称之为"自动绘画"。

"缓慢绘画"中的符号和总的构图发展了以前那种极其困难的技法,注重细节,与他过去的作品《农场》和《星座》相似。他一次又一次地画下去。反复修改每一个形象,直到获得满意的效果。图案和线条极其精美,符号用绚丽的纯色画成,其中黑白两色起着重要的作用,产生了令人惊讶的生动感和鲜明感,在《月光下的女人和鸟》239 中可以看到这一特点。

此幅作品,虽然有所谓的月光,但整个画面的色调仍然较暗。不过,这种黑暗度和他三十年代的"野性绘画"中的悲剧黑暗截然不同,好像有一束来自黑暗底部的淡光充满了画面。另外,把画布上部分底色刮去,使画布的肌理产生有效的作用。画面左下角深暗色的背景上,用白色的线条画出人物。同时也给画面产生光的效果,就像在涂上黑色的玻璃板上用针描出形象时,其线条已经不是单纯的轮廓,还变成了挖掘空间的手段。总而言之,米罗自如地运用了新的造型语言。女人、星座、太阳、月亮、鸟等都被剥去仅有的剩余特征而逐渐走向记号化,但也使观众增加了理解难度。

在同一时期的"自动绘画"中,米罗表现出彻底的自由创新精神。他运用完全相反的技巧,取得了同样的成功。如《太阳的闪光刺伤了舒适的星星》240 以及后来创作的《夜之鸟》241 和《蓝色3》242,是完全出于自发性的冲动和欢愉之情,有着新鲜明朗即刻发挥的特点。

进入五十年代后,米罗的画由精心细腻的慢笔转变为自然奔放的迅笔。这在很大程度上归功于更

239 《月光下的女人和鸟》

240 《太阳的闪光刺伤了舒适的星星》

241 《夜之鸟》

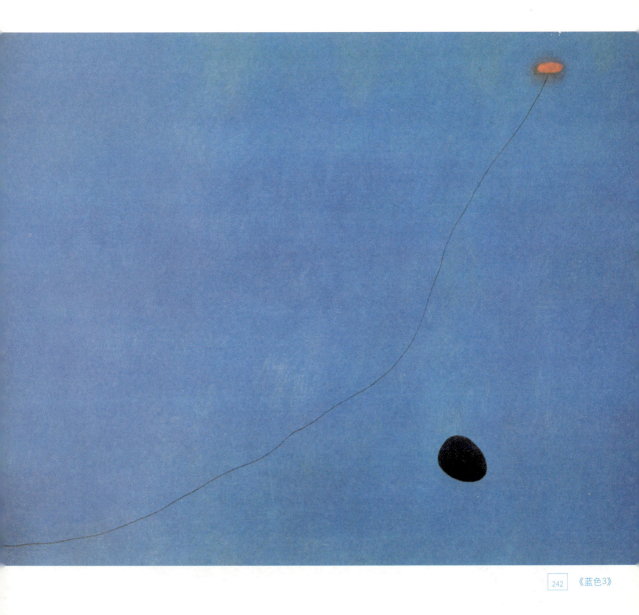

242 《蓝色3》

加自由的创作态度。特别是《绘画》 243 ，这是一幅宽约二米、长约四米的作品。当时米罗没有进行任何准备工作，而是直接在画布上进行描绘。他趁着想象力的涌出，以敏捷的笔势尝试了一次书法性的表现。以淡蓝色和土黄色为背景，其线条和斑点宛如象形文字。从强烈的色彩和形态中可以看出，改变了以前呈现的沉闷的光明，而是充满着焦躁和愤怒的感情。这幅画破坏了米罗完整的艺术世界，是一种自我否定的尝试。

米罗一直渴望扩大绘画的领域，离开正规的表现方法，与观众建立更新的关系。

一九六〇年，他找出一大批战前的画，发现有一幅画是一九三七年的铅笔摹本《自画像》。原作是米罗对着镜子，用铅笔画了几个星期才得以完成的。在那瞪大眼睛、紧缩嘴唇的细线描的自画像中，他用熟练的精致的描写技巧，表现出一种深透内在的又含幻想的自己，即向外吐露了当时的时代感情，又向内凝视了自己。他找出这张摹本后，打算接着画下去，再加上一些准确的细节。这时他的幽默感起了决定作用，竟给临摹画加上重重的黑线，用儿童画的方式勾出长着三根头发的脑袋，脑袋从极度简化的身体和颈项上高高隆起，这就成了现在这幅《自画像》 244 模样。米罗大胆的"乱画"不但没有破坏原作，反而是对原作的强调，它显著的特征仍然是一对非常恐怖的眼睛，头部似包着一团火焰，整个画面只有那片黄色似白光一样夺目耀眼。

243 《绘画》

这效果既古怪又令人不安，但它至少使人相信，米罗继续保持着他特有的谦虚态度，没有自高自大，而是不断地反省自己。事实上，他对自己的旧作抱着同样的态度，怀着天真无邪的喜悦之情，以彻底的自由精神改造它，使之成为一件崭新的作品。

进入六十年代，米罗的绘画逐渐增加了抽象性，具体的形象几乎不能一目了然。《金色的苍天》体现了米罗绝妙的构思：极为透明的蓝色椭圆形表示广阔的天空聚集于一个圆盘，它浮于金色的大气中，这金色的空间也许表现了太阳系外或者银河系外的星云。金色的大地与蓝色的椭圆形成了美丽的对比，充满画面的奇妙浮游生物和星星形成了有机的呼应。种种色彩和形状相互微妙地交错着，构成了一个光和色彩闪烁耀眼的艺术世界。

4 月亮·女人·鸟

月亮、女人、鸟是米罗一生中极为喜欢表现的主题。月亮是夜晚的象征，总是伴随着星星在作品中出现。但是，在他全部作品中，女人与鸟的表现更为频繁。在米罗看来，女人就是鸟，鸟就是女人，因为女人与鸟有着共同的特征：她(它)们都有诱人的色彩、柔和的外表，都使人迷恋；女人的舞蹈与鸟儿的飞翔都同样优雅好看，声

244 《自画像》

245 《金色的苍天》

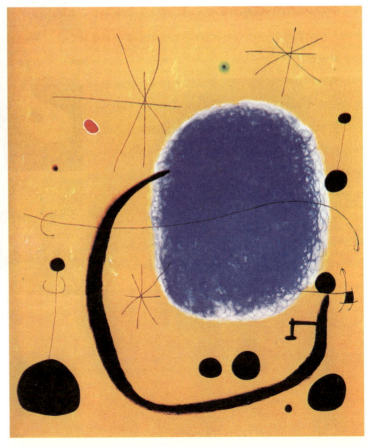

音令人陶醉；她(它)们又同具另一种属性，如锐利的爪子、喜欢叫的尖嘴，贪图虚荣好梳理羽裳，所以说，米罗笔下的女人与鸟几乎同属一种象征。

在一九七四年画的《女人·鸟》246中，女人和鸟已经结合为一个巨大的黑色形体，既预示着同一属性，又体现了他造型上的新颖感。这幅画，在上下两个似是眼睛的造型底色中，明显地看出有焚烧的痕迹。米罗早就想用焚画这样荒唐的方法而得到表现主义趣味，其实在这幅中已经表现出来了。大大的眼球令人生畏，其周围底色上的红、蓝手掌型好像给女人与鸟几个响亮的耳光，使人们感到在大胆的形式和浓厚的色彩中有着愤怒的潜在意识。

晚年的米罗在艺术上更加奔放，他用一把刷子、一个喷水壶、一只涂黑的桶，以横扫千军万马、吞吐山河之势，在近二十平方米的画布上，挥洒出《米罗美术馆听觉室的共鸣板》247。

这幅以大面积的黑色为主的抽象画，是米罗利用身体的运动，进行大幅书法似的表现，再加上红、黄、蓝、绿所谓的原色铺垫构成。那几大笔黑色，使画面充满了生机。一九七六年巴塞罗那建立一个"米罗美术馆"，收藏了米罗三百多件作品，此画是为这个馆的听觉室而创作的。对于他的"根"——故乡，能成立这样的美术馆可说是一生最大的幸事。

米罗一直不满意架上绘画，认为那样去画既缺乏空间环境中的实在感，也不能用于建筑物和公共场所。早在三十年代他就说过："我试图并一直尽可能地摆脱架上绘画的局限，我认为它的目标过于狭小。我想使绘画更接近广大民众，我从未停止去理解他们。"

他曾设计过大型舞台布景、挂毯图案，用破罐、木棍、电铃、羽毛、老树根、赛璐璐玩偶的肢体等物件做成雕塑。后来，他根据雕塑设计，用混凝土、青铜或其他混合材料铸造纪念碑。虽然他采用的原材料微不足道，但各种废物堆积在一起竟能化为有灵气的东西，这一变化给人带来愉悦的感觉。如《鸟的爱抚》248是将人们扔弃的废物拼凑组合而成的：人物的胸部是一块扇形的铜板，铜板中间有一个巨大的圆圈，就像打开了一扇通向天空的窗子；头部像个儿童玩的假面具，两个挖了洞的空间表示眼睛；以凹面朝外、凸面贴在身上的似甲鱼壳的物体，表示女性生殖器。从这个作品中可以看到，米罗喜欢通过各种不同的方式利用空间。空间在本质上是无形的，也是空洞的，然而，当它成为物体组合之一时，无形就变为有形。

完全利用废品来组合雕塑，米罗对此还是有所顾虑的。这座雕塑是米罗先用废料制作好，然后翻制成青铜，再分别涂上红、黄、蓝等各色油漆，便成了既富有幽默感，又能永久保存的女雕像。

米罗晚年的两件大型雕塑《太阳鸟》和《月亮

246 《女人 鸟》

247 《米罗美术馆听觉室的共鸣板》

248 《鸟的爱抚》

鸟》249，分别用不同的材料制成，前者是用青铜，后者是用阿尔卑斯山的大理石制成的。青铜雕塑黑黝黝的，像星星一样反射出光芒。雄性的"太阳鸟"仿佛受到一股急流的推动。顺着水平方向迅速运动。它好像一个每天忙着工作、从不迟到的人，既实际又坚定，背上还不辞辛苦驮着一弯新月。可是令人惊奇的是，小得多的雌性的"月亮鸟"却十分明显地表现出更大的力度。没有翅膀的月亮鸟，饱满的、月牙形的头顶上长出两只大角。它刚愎任性，变幻莫测。米罗总是习惯于让月亮比它的伴侣太阳显得更加神秘。月亮是夜的女王，它的力量令人惴惴不安，一切雌性的生物都得听命于它，在梦的王国里有着至高无上的地位。

和绘画一样，米罗的雕塑大多题为女人、鸟、母性、星星、夜色中的男和女等等。其形态也和绘画一样具有极其活泼的粒子，如"月亮鸟"在所有的部位都能感觉到孕育生命的球体，洋溢着生命的活力。

米罗除利用各种材料制作雕刻外，还制作陶板壁画。早在第一次出访纽约时，俄亥俄州辛辛那提市泰伦斯广场旅馆的经理听说米罗来到美国，就邀请他为旅馆餐厅制作一幅宽十米高三米的陶板壁画。一九五九年再次访美时，又为哈佛大学制作一幅陶板壁画。数年后，又应邀为他的家乡巴塞罗那机场制作一幅宽达五十米、高十米的巨型陶板壁画。

米罗陶板壁画的精华，完全显示在一九五七年为联合国教科文组织巴黎总部大厦设计的两幅大型壁画上。一幅是宽二米三、长七米五的壁画《月亮墙》250，另一幅是《太阳墙》。

壁画是群体性的。它可使人们边走边看，所以要运用与表象不同的远近法和构成法。米罗的壁画极其抽象，触觉因素非常强烈，画面整体不是一眼就能捕捉到的，而要从一部分到另一部分，顺序进行感觉欣赏。因此，米罗壁画的整体与部分的关系是部分先于整体，是由各部分积集而形成一个整体。从某种意义来说，视点并不是一个，而是多个视点。从深奥中求得平易化，从统一中求得多样化，从色彩强烈对比中求得均衡化。米罗壁画的特色就在于此。

雕塑和陶板壁画使米罗找到了把自己的作品与建筑物紧密结合起来的手段，这种远远跨出架上绘画的新的功能，结果使他的艺术进入了公共事务，达到"更接近广大民众的"目的。

米罗艺术的涉及面极为广泛，从绘画、雕刻、版画、陶艺到雕塑，都有一批名作。暮年的米罗，如同他的同胞毕加索一样，还力求在艺术上不断更新，八十四岁时第一次运用独幅版画技术，两年后首次绘制彩色玻璃画，直到临终前还创作大型青铜雕塑。

249 《月亮鸟》

年老的大师渐渐变得十分衰弱。一九八三年圣诞节之夜,他最后一次抓住总是放在身边的四脚梯。生命之火徐徐消失在他所热爱的黑夜中。

西方二十世纪前半叶的美术可归为两大潮流:抽象美术和超现实主义美术。米罗无论属哪一个流派都能创造出代表作。他的创作方法归纳起来有三种:

第一种方法是自由变化自然对象的形态、尺寸、远近。尤其是自然对象相互间的关系,如在初期作品《耕地》中,用多种视点构图,将比例各异的植物和动物分布在没有透视的空间中,而每个对象都变形为有节奏的曲线形态。又把那些全然不相连接的眼睛、耳朵和树木,表现在同一画面上。基于这种方法带有幻想性质,因而制造出一个幽默的空间。

第二种方法是彻底抽象自然的形态。他把女人的头、手、脚及肢体七零八落地分解开,改变身体各部分的比例;有时把生殖器的比例夸大到荒诞的程度,在《鸟的爱抚》等作品中可找出例证。尽管如此,米罗的抽象不是纯粹地使女人人体单纯化和模式化。他的艺术符号是别出心裁的,比如像太阳、骨片、兽角及树根般的头、胸、脚及生殖器等等。这些决不是作为事物的本质来描绘的,而是在变形的过程中四散浮游,伴有不同的想象成分。

第三种方法是自动表现的手法。从二十年代中期,特别是六十年代以后,米罗常常利用突发的创作欲望,面对现实和幻想相互嬉戏。如他在鸡舍中插进涂满颜料的画板,让小鸡踩啄,利用其留下的痕迹,刺激自己的创作想象。画布上的一点墨、一滴水、一个指纹,都成为触发想象力的源泉。米罗这种创作态度与超现实主义完全是相吻合的。

上述三种方法相互紧密联系,贯穿米罗一生的艺术生涯。他奇妙地融合了抽象和本能、必然和偶然、无机和有机、心理和生理,形成了一个不可思议的米罗艺术世界。

西方现代派美术　第十四章 矮子·巨人 ——米罗

250　《月亮墙》

"什么是超现实主义？我就是！"

第十五章
性·情·怪才——达利
Salvador Dalí

1 偶得佳人

一九二九年夏，在西班牙的卡达克斯，达利(1904—1989)的家中来了许多客人，有为合同而来的画商，有和达利合作过的电影导演等。在马格里特夫妇之后姗姗来迟的是诗人保罗·艾吕雅以及他的妻子加拉。这位俄罗斯的少妇，端庄贤淑，身材迷人，她以超现实主义的诗作而为人们知晓。她的到来立即引起人们的关注，特别是煽起了达利旺盛的表现欲：大声的说话，突发的狂笑，不顾一切作出各种奇态，以引起加拉的注目。也许是命中注定，两股火花一撞击便产生神奇的力量，临走时加拉已深深迷上了这位比自己小九岁的西班牙小伙子。

当年的秋天，两人在巴黎再次相会时，双双都被爱的火焰燃烧到无法克制的程度，于是便"私奔"到离卡达克斯不远的利加特港的一个小渔村里，租了一间不足四平方米的小屋，过起了隐居生活。虽然这世外桃源的生活令人陶醉，但它是"世界上不毛之地的一块，早晨是充满朝气的阳光，傍晚却是令人心酸的悲哀之感。"看来达利有所动摇，不过，不知是感受特别深刻还是另有原因，在他的一生作品中反复出现利加特港的风景。

这种罗曼蒂克的生活是不可能长久的。当达利的父亲得知自己的儿子夺走别人的妻子后非常气愤。一场激烈争吵之后，达利离家来到巴黎。父亲寄来一封断交信，这给达利一个沉重的打击："我看了这封信的最初反应是剃光了头发，其实我应该就此彻底割下我的头。中午，我将吃剩的海胆壳与作为牺牲品的头发一起埋入土地。"这埋葬的可以说是生育他的父亲及其家庭血缘。

其实，达利是家中最受宠爱的。作为中产阶级的父亲，对艺术有着浓厚的兴趣，他知道只有花大量精力才能把孩子培养出来。达利也不负父望，很早就表现出他的绘画才能，十岁时创作了一幅题名为《生病的孩子》自画像，十二岁时他说："我是印象派的画家。"十四岁时就在家乡的小镇上举办首次个人画展。这些成功的迹象坚定了父亲培养儿子成为画家的信念。

首都马德里美术学校的入学考试题是古代雕刻素描。尽管达利修改了两次，仍然小于规定的比例，可主考官却破格录取了他。"一九二一年，达利开始了他的美术学院生活，可是这儿的教师在绘画中没有规则，要学生们全凭本人的气质进行自由的画画，这与什么也不教一样。他每天都认真学习，甚至连星期天还在美术馆里分析研究技法和构图。同时他对印象派，特别是未来派及毕加索、格里斯的立体派抱有极大的兴趣。时隔不久，同学们发现他的寝室中布满了他画的

立体派作品,达利一跃成为同学们敬重的对象。随之,达利也越来越变得浪漫化了,身穿一套异国风味的斗篷旗袍。父亲对儿子的奇装异服显得有些难以接受,不久,儿子又因煽动学生运动而被当局抓进监狱。刚复学,又被国王亲自署名开除学籍。父亲对儿子已大感失望了。

其实,达利被校方除名的前一年,即一九二五年十一月,在西班牙最大的港城巴塞罗那举办个人画展时,就以当地最有希望的新人而为人知晓。他又接触了一些达达派成员,思路大为开阔,但他还是属于古典风格的画家,常常将十七世纪荷兰巨匠维米尔的作品视作至高无上的艺术顶峰,景仰不止。这一年画的《"血比蜜甜"的习作》,预示达利艺术本质的全面展开。这幅习作和他三年后的完成作很相似,但此幅的空间更为广阔。一条斜线从画面的左上角横穿右下角,一个裸体的女人被切去了头和手脚,她的血流进旁边呈梯形的池子里,像星星似的两个乳房挂在空中。在那平缓的地平线上出现一个被砍下的男人头,不远处躺着驴子的尸体。这一切与弗洛伊德以超现实主义运动有着密切联系。

达利在学生时代就热衷于弗洛伊德的精神分析学说,对他的著作更是爱不释手,这与他本身的个性有关。他的个性含有妄想症。妄想症是一种慢性精神病,又称偏执狂,特征是病人有一连串幻觉或无幻觉的自大和受迫害妄想。达利的性格中就有这些特征。他七岁时说过想当拿破仑,从那时起,他的野心与日俱增。达利在以后相当长的一段时间里,绘画中出现无数迫害狂的象征,特别是锋利的器械、残缺的肢体和性迷恋。妄想症患者与达利之间的区别,在于前者是真的有病,而后者往往是装病。

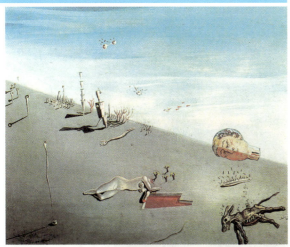

超现实主义在巴黎轰轰烈烈开展两年多,达利在他的故乡菲盖腊斯"整日坐在画架前,双眼凝视着,指望像巫师一样看到从想象中跳出的影像。"《"血比蜜甜"的习作》不仅反映出超现实主义的影响,而且表明,要使产生于梦幻状态的无意识意象发挥其最大的潜力,就必须以完全有意识的方式来表达它们,这是超现实主义讳言而又无法回避的微妙问题。

达利对毕加索早就敬佩得五体投地,称毕加索为"第二父亲"。一九二七年,他两度造访寓居巴黎的毕加索和米罗。面对毕加索的拼贴画、布雷东的超现实主义的理论、米罗的生物表现形状和唐居伊的巨幅空间,达利受到空前的震撼,引起深深的反思,调整了自己的艺术目标。

从这一年创作的《明月下的静物》中。可看到他对毕加索、布拉克等人的敬重。在黑暗的背景中,天空高挂一轮明月,桌面上映出明亮的白光,物体的红、黄、蓝三色,使沉静的画面有一股活

251 《"血比蜜甜"的习作》

252 《明月下的静物》

跃的气氛。吉它和那奇妙的鱼一样柔软。这幅画既是受后期立体派的影响，又是达利本人天性的自然流露。一般画家都是对立地考虑立体主义和超现实主义，而达利在追求立体主义的基础上，还隐藏着超现实主义的绘画道路。关于此幅画，达利有一段这样的叙述："与坚硬的实物吉它相比，我把画面的吉它描绘成像鱼一样柔软而富有弹性。这方法来自毕加索的影响，同时也预示我那柔软时钟的出现。"

超现实主义运动中。马克思·恩斯特是格外引人注意的画家，他不断地画鸟，制作石膏鸟、拼贴鸟、摩擦鸟等等，几乎用尽所有的艺术手法来表现他的"罗布罗布"鸟。这独特的超现实主义绘画语言，挑起了达利的兴奋细胞。《鸟》253 是他受恩斯特影响的系列作品之一。但其影响决不是表面的，相反，达利是为了描绘出自己的梦幻而接近恩斯特的艺术。在这种奇异的白色鸟的胎内，一个胎儿正在成长并有待出生。但它不是鸟而是一只猫，宛如此时的达利，静待足月脱胎后，变成叛逆异端的老虎，在美术界掀起一场风波。在材料的应用上也接近恩斯特，画面的左半部分用细沙黏土，在右半部贴上碎石子。材料变化的趣味性还体现了达利对卡达克斯和地中海的热爱。

一九二九年，是达利一生中最关键的一年。他正式移居巴黎。他要在巴黎的文化海洋中寻找他的大陆。此时，他的画风已趋成熟。在巴黎画展中，他的作品中超现实的特点一目了然，为此，布雷东为其画展目录做序，承认他已跻身于超现实主义画家之列。

当时，达利与父亲由来已久的紧张关系已经到了一触即发的地步。可偏偏这时在他生活中出现了一个不可替代的角色——加拉。加拉的出现使达利斩断了与父亲之间的最后一根纽带。幼年起就有妄想症的达利，精神反复无常，而加拉的到来，起到了神秘的心理安定作用。四年后他们结为伉俪。充满自信的加拉开始为达利安排一种严谨而又安谧的创作生活。加拉是他不可或缺的感情支柱，是他不知疲倦的助手，更重要的是她常常把趋于冒险、耽于狂妄的达利从荒诞的意境中拉回到现实世界中来。

达利说，他爱加拉胜于父母、毕加索和金钱。有一天，他说："加拉，我之所以画画是为了你，同时也是用你的血画成的，因此从今以后我决定在署名时将我俩的名字联系在一起——加拉·萨尔瓦多·达利。"

2　血·腐败物·性欲……

自从超现实主义运动于一九二四年发端以来。它的特点便在于把自动作用和偶然性的发现作为对

253　《鸟》

艺术创作和文学创作的贡献。超现实主义者不是从现实中，而是从"纯内在的模式"中发掘灵感，由于脱离生活，这种方法的内在弱点正日益明显地表现出来，"兴奋的状态"已蜕变为重复、单调和幻灭。而达利的到来，使超现实主义艺术具有了新内容。即要使产生于梦幻状态的无意识意象发挥其最大的潜力，就必须以完全有意识的方式来表达它们。如果说超现实主义画派前期主要人物恩斯特的"自动精神"是被动的话，则后期的代表人物达利对此提倡的是积极能动的方法。这独特的方法是一种偏执狂的批判方法。

布雷东称他是超现实主义运动最引人注目的人物，给后期超现实主义带来了生机。从一九二九年至一九三九年，达利进入了旺盛的创作时期。达利追求极度的无条理性，热衷于描绘梦境和妄想，以似是而非的客观真实记录下最主观的奇想和潜意识中的幻觉。

在《欲望之谜，母亲、母亲、母亲》254 中，达利把它当作自己最重要的作品之一。它是一九二九年达利个人画展中最大的一幅，也是他最初卖出的作品。买主就是他的生活资助者诺亚伊子爵。画面巨大的物体由许多蜂窝似的孔所组成，如同海边风化的岩石构造。在许多凹处写了三十多个"我的母亲"，还有一大堆蚂蚁在上面乱爬，带有性的暗示。背景中，重生的达利拥抱着父亲，旁边有一条鱼、一只蝗虫、一把匕首、一头狮子，反映出他童年时期的恋母妒父的心理体验。

狮子在达利的作品中是作为男人的欲望和恐怖的象征。在《威廉·泰尔的晚年》255 中，一头巨大的狮子从画外投影在画内的布幕上。令人产生一种不安的情绪。威廉·泰尔是瑞士传说中的民族英雄人物，于十四世纪带领起义者杀死奥地利总督，赶走奥地利帝国的军队，成立瑞士自由邦。威廉·泰尔的传说和法国十九世纪画家米勒的《晚祷》，成了达利一段时期内两个带有典型的弗洛伊德涵义的主题。

这幅作品的画面上如同搭了一个舞台，布幕后面露出三对男女的上身，他们好像正在演出一场神秘的哑剧。中间的是泰尔和他女儿，正扮演着一场被抑制的爱情之剧；左右两对男女都各自仰望天空，或掩饰脸部或背朝观众。映于布幕之上的狮子阴影是暗示不安的男性欲望。右边远方的岩石边的藤本植物是象征男女爱恋的纠葛。在这里，威廉·泰尔的传说被篡改成为残缺不全的乱伦罪，隐约地表现近亲相好的父女关系。

少年时，达利对学校教室墙壁上悬挂的米勒的油画《晚祷》复制品留下深刻的印象。此画常使他萌发一种莫名其妙的苦恼，两个静止不动的身影长年累月地缠绕着他。

从一九三二年起，达利开始创作独自解释米

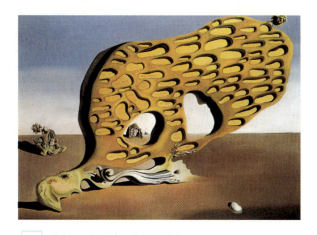

254　《欲望之谜，母亲、母亲、母亲》

《威廉·泰尔的晚年》

勒《晚祷》的系列作品，那幅原作以虔诚的夕日祈祷而闻名于世。达利决定在自己作品中重复这个主题，但依据弗洛伊德的解释而使人们吃惊。在《黄昏的隔世遗传》 256 中，农妇垂头的姿式与在下腹掩着帽子的农夫，可看出这对夫妇压抑着性冲动。与米勒的原作相比，这幅作品中祈祷的夫妇被移至海边的岩石风景中，男人是骷髅的面孔，女子也带着假面具。这形象使人想起十九世纪末比利时擅长怪异的幻想画家安索尔，他的作品常常是在现代生活中配以出人意料的场面，例如餐厅的侍者端着盛有人头的盘子等等。达利也是在日常生活中加上异常恐怖的情景，不过常把男人当作死者，反映交媾中的螳螂雌吃雄的事实。达利把这对夫妇，放在夕阳的淋浴下，拖着长长的影子，在强烈的色彩中扮演各自的角色。

除了在绘画中以各种形式反复采用《晚祷》的主题外，达利还把它结合到自己的雕塑中去，如用玉米、瓷器和硬纸板等材料制作的雕塑《追忆往事的少女胸像》 257 。女子头饰是一个大面包，面包之上是两个墨水瓶，中间站立的是米勒《晚祷》中的两个人物，它们被看作是少女性压抑的标志。面部在两个既像少女的装饰物又像是发辫的玉米的衬托下，爬着一些带有性暗示的蚂蚁，它们集中于额头的一侧，也许这象征她的回想内容。两只充满性感的乳房，达利说：它本来是实用性的，是作为滋养和神圣物质的象征，在此我将它变为非实用性的美的物体。我用面包制作了超现实主义的物质对象，从面包的背面穿上两个孔，然后在其上装上一对墨水瓶，这样做使少女显得丰满又富有性感。

这件作品于一九三三年参加巴黎独立沙龙的超现实主义画展时还闹了一个笑话。毕加索来画展观摩，他的爱犬一下子扑上去吃掉了那块大面包。因

256 《黄昏的隔世遗传》

257 《追忆往事的少女胸像》

此，这件作品是一九七〇年在原来的胸像上重新安了一个面包。

三十年代，达利的绘画在凶残的梦幻和奇怪的宁静气氛之间踌躇不前，像《眩晕》258 就给人一种莫名其妙的宁静与恐怖。

高层建筑的屋顶上有一对没有脸部的男女在进行不可思议的行为，如果从那似乎被刀割裂的男子胴体来看，好像是在进行一种无声的残忍的性行为。一个狮子似的怪物立在旁边，近景的圆球和那异常浓黑的影子不断延伸，使本来够寂静的世界更加神秘恐怖。左下方遥远的大海与海湾，使屋顶的高度更加异常，显得非常孤独。

这种利用不合理的配置与构成来表现不安世界的绘画，是来自基里科的。据说，基里科因不满达利模仿他的这种形式，一度气愤地放弃形而上绘画，并对超现实主义的画家们大动干戈。也许实际上是基里科那高傲的性格，难于接受达利学他的方法而又发挥得比他更为强烈的事实。

在基里科作品中，静止的时钟常常作为不合理的因素，出现在作品中。达利的时钟更为奇特，寓意更为怪诞，如在著名的作品《记忆的永恒中》，三个停止行走的时钟被画成像面一样柔软的物体；一个叠挂在树枝上； 一个呈九十度直角耷拉在方台的边沿上，好像马上要溶化掉似的；另一个横卧在像长着婴儿脸的奇妙生物上。在荒凉的海湾背景衬托下，好像这是时间绝对停止的世界。

258 《眩晕》

根据达利的解释,柔软的时钟是象征一种生物。它是放大的达利染色体DNA的分子。自地球出现生物以来,人类世代,相传历经无限变化的遗传因子染色体DNA是唯一的"记忆的永恒"。同时,它们因时间的长久而成对遭受虐淫者的事物,像箬鳎鱼的肉被时间的鲨鱼吞没了命运一样。

达利一般是拒绝解释他的绘画含义,并说,他像其他人一样,对于出现在他画布上的图像也感到惊讶,不如由观者自我解释更有意义。尽管如此,在作品中还是会自然流露出来。《风景中谜的要素》259,如同人工制作的舞台风景。这是达利在巴黎寓所中画的,左侧墙外的粉红色塔,是他家乡的景物。钟楼也是典型的加泰罗尼亚的地方教堂。在母亲的身边还可看到手戴金戒指、身穿水兵服的少年达利。黑色杉林前的怪物好像面向画架为画家当模特儿。只见画家戴着一顶大大的贝雷帽。在蓝色的衣架上系了一根火红的带子,从服装上看是古典风格的。这是从维米尔《画家的画室》中借用的姿势,达利曾以维米尔为题画了一系列作品,尽管达利的写实技巧如同维米尔和拉斐尔古典画派,但他描绘的却为非现实的幻想。他这种非现实的幻想,在很大程度上就是想描绘弗洛伊德图像的本质。

一九三八年七月,达利在伦敦期间拜访了弗洛伊德,让对方看了一年多前创作的油画《那喀索斯的变态》260,并恭敬地向这位老人解释道:"这幅画描绘了那喀索斯神话的教训。为了理解这幅画还作了一首诗。画和诗都表现了从死亡到变成水仙的经过。"弗洛伊德评论说。"你的艺术当中有什么东西使我感兴趣呢?不是无意识而是有意识。"不管这意见是讽刺还是一本正经,对评价达利的妄想狂来说是中肯的。这幅画到底图解佛洛伊德的什么?

画题中提到的那喀索斯是希腊神话中的美少

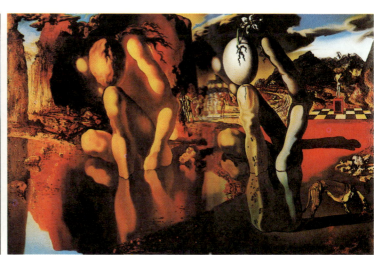

259 《风景中谜的要素》
260 《那喀索斯的变态》

年,是河神和水泽女神的儿子,刚生下时去问卜,结果使夫妇俩十分伤心,因为神谕:这个孩子不能见到自己的面孔,否则就会死去。为了逃避神谕,河神为那喀索斯安排了一点儿反光体也没有的生活环境。长大后受着姑娘们的追逐,但他只是与男友们一起在崇山峻岭里打猎。时间一长,为山谷中的女仙厄科所爱上,但那喀索斯无动于衷。一个打猎的好天气,那喀索斯猎兴正浓,但口渴难忍,好不容易才找到一条河流。当他跪下喝水时,从河水的倒影里看见了一个美丽的面容。一向对姑娘冷若冰霜的那喀索斯立即爱上了河水里的"那个人"。神的预言应验了!从此,那喀索斯就一直跪在河边顾影自恋,最终相思而死。爱神阿芙罗狄蒂怜惜那喀索斯,把他化为水仙花,盛开在有水的地方,永远可以看到自己的倒影。厄科也因痛失那喀索斯而化为气体,成了回声女仙。

真正的女人不爱,却爱水中和自己同性的男人,这种现象并非全是传说。事实上,远在古希腊时代,最强壮的男人往往是同性恋者,用弗洛伊德的话说是性倒错者。达利利用古代神话,力图再现弗洛伊德的性变态学说。在画面上,倒映于静水中的那喀索斯以及破卵而出的水仙花,置在奇怪的岩石和乌云等绘成的舞台似的背景下,画面清晰、鲜艳。

3 怪物

一九三六年,西班牙爆发了内战,它对整个欧洲的冲击是强大的,并且成了第二次世界大战的前奏。内战使大批无辜国民受到佛朗哥的血腥屠杀。一批旅居国外的西班牙艺术家对此残暴行径异常愤慨。毕加索以极其悲愤的心情创作了《格尔尼卡》,米罗也以《收获的人》等作品来进行声讨。

早在战前,达利创作了《内乱的预感》261 这幅名作,它如同充满血腥味的恶梦,湛蓝的天空被乌云布满,茫茫的大地上残破的肢体伸向天地,痛苦的面孔似乎在挣扎、嚎叫,山河破碎,惨不忍睹。达利说:"内乱的预感老是缠绕着,激发我创作的欲望。在西班牙内战前六个月我便画了《内乱的预感》,在撒满熟扁豆的地上,竖起一具很大的人体。其人体是手、脚、腕、脖相互交错。在战争爆发六个月前就给它起名为《内乱的预感》,这完全是达利的预言。"达利对这幅画起到预言性的作用,感到很得意。实际上,它并不像毕加索和米罗的作品是宣传性的抵抗、呐喊,达利只是一个旁观者。他把西班牙的内战看成是性的"内乱",是弗洛伊德自我食肉主义的一种典范。

达利说怪物的出现是战争的前兆,一九三七年在巴黎起稿于维也纳完成的《怪物的发明》262,人们称它为达利关于第二次世界大战预言性的纪念作。

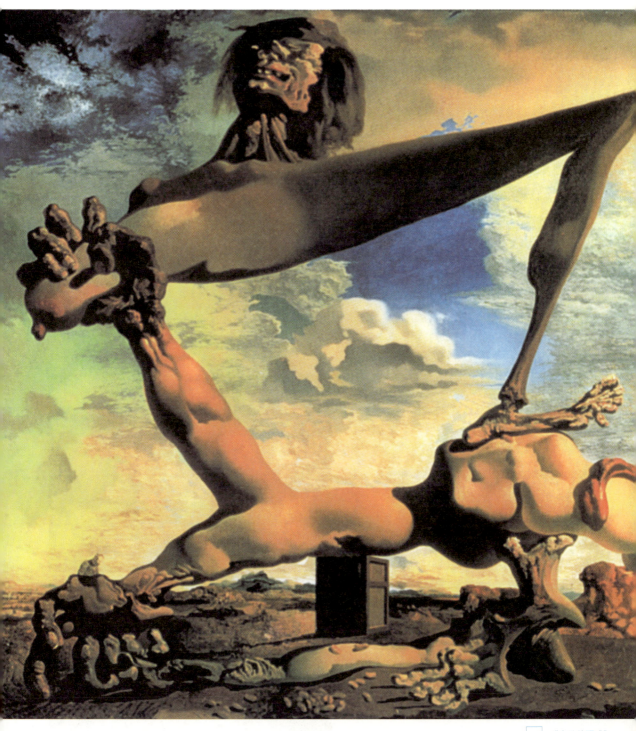

261　《内乱的预感》

同时达利对性象征的迷恋,在这里也可清楚地看到。画面左下角是一连串的侧面像,包括达利和加拉的头像;引向中景的是维纳斯的祭坛;再往前,在一片空虚的空间里,有一头烧着的长颈鹿;左边,有一组令人生厌的形像,虔诚地弯着身子,而且有好多肥大的臀部对着观者。这是由一堆怪物组成的世界。按达利说,女人和马是母性的河中怪物,燃烧的长颈鹿是表现男性内心世界的怪物,猫与天使是异性爱的怪物,沙计时器是形而上的怪物,加拉和达利是感性的怪物,唯有孤独的蓝小狗才不是怪物。

不久,达利为躲避战乱去意大利旅行,在此期间受到文艺复兴和巴洛克美术的影响。战争全面爆发后,旅居美国加里福尼亚,这成了他艺术生涯中又一重要转折关头。布雷东、马松、恩斯特等艺术家也都逃往美国;当时达利已被开除出超现实主义团体,理由是拜金主义、发表亲佛朗哥的言论等。另外,布雷东有善于除长的癖好。但是,达利在观众心目中仍然是一个超现实主义者。

达利一到美国就着手举办画展,他的四十三幅油画和十七幅素描,近两年时间内在全美八个城市巡回展出,吸引了成千上万的美国观众。他熟悉自我宣传、自我推销的本领,主动给人签名,甚至利用采访做戏,到处发表随笔、论文、诗作、声明、自传、小说等等,只要能使名声远扬,就不择一切手段。他最为成功的是他把手伸到商业美术当中去。他用软毛皮制作的普通家用物品和绘有象征性符号的画面,为纽约第五大街设计橱窗,在美国引起轰动。

美国给他带来巨大的名声,他对美国有着良好的印象。他本能地认为美国在二次大战中将会起决定性的作用,从一九四三年创作的《观察新人类诞生的地政学孩子》263中,可以看到达利的这种感情。

所谓地政学,就是地理政治学,即一国政治受其地理条件支配的"学说"。不管这个学说如何荒谬,画面是围绕这个中心展开的。一个硕大的孵化成熟的蛋摆在画面正中。有个人从蛋壳里伸出一条胳膊,企图破壳而出。右边一个成年男人把这一情景指给身边的小孩看,小孩害怕地观察着。这孵化的蛋实际上是地球仪,其破壳处正好位于美利坚合众国的版图上。在这柔软带有黏液的地球仪上方,飘浮着一个奇妙的天盖。给人以神圣仪式的印象。在这象征"新人类"诞生的画面中,是宣扬美国对世界发展所起的作用。

达利在二次世界大战中另一著名的作品是《醒前一只蜜蜂飞自石榴而产生的梦》264。这幅画可称为达利表现潜意识最为典型的作品。从裂开的石榴里跳出一条大鱼,鱼的大嘴中又吐出一只猛虎;猛虎的血盆大口中又冲出另一只猛虎,吼叫着张开利爪朝裸体的熟睡者加拉扑过来,一支步枪的刺刀尖已扎到她裸露的手臂上。远处的天空中,一只大象

262 《怪物的发明》
263 《观察新人类诞生的地政学孩子》

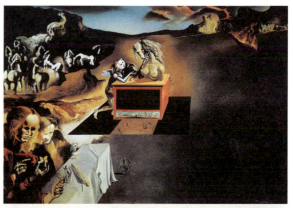

长着尖细而无限延长的腿，似乎要升入无限的高空去。梦者在即将醒来的一瞬间，一只蜜蜂从石榴周围飞过，那刺耳的声音使梦的末尾突然转变成这一连串恐怖的形象，酣睡者加拉似乎是在痛苦中辗转，力图摆脱这可怕的梦境。

　　达利对这幅画解释道："加拉因为蜜蜂的嗡嗡声而感到针刺的疼痛，故而觉醒。就在这一刹那间梦见了从裂开的石榴产生了创造生物学的所有现象。背景中长腿的象是象征着教皇和埃及方尖塔。这是我梦中的祝福之象。最深的潜意识的告白，我以最大限度来升高它的位置。""我毫无选择地、尽可能准确地记录下我的潜意识……"表达弗洛伊德所打开的这一黑暗世界……他对画面的这番解释或许在入梦时才能充分理解，但它与弗洛伊德的学说一脉相承是非常明显的。

4　耶稣基督的呼唤

　　战后，达利声称他要抛弃超现实主义，这并不是不适应原有的艺术道路，而是他感到自己对原子裂变和宗教主题抱有更大的兴趣。自五十年代起，他热衷于绘制这两类题材的巨幅画，有的直径超过四米。他常常用潜意识的梦境般的场景来表现宗教故

《醒前一只蜜蜂飞自石榴而产生的梦》

事和历史故事。

如一九五〇年创作的《利加特港的圣母》265，是达利原子与宗教绘画时期的纪念作。他用最完美的古典主义写实手法来描绘无理性的情节。圣母和圣婴的刻画有着近乎照相的写实，可是在他们的胸部都开了一个圣柜型的洞穴，在大洞之中的小洞正中浮着一个圣餐面包，这面包正处于画面四角对应线的中心点，这是很意味深长的。圣母身后的门洞全分裂为几个写实的立方体，毫无依托地飘浮在空中，身后的背景是家乡利加特港的风景。圣婴是以卡达克斯渔夫的孩子为模特儿画的。圣母是以加拉的形象为基础创作的。

两年前，这幅宗教画曾画过一次，当时达利把它送给罗马教皇毕奥十二世审看，得到教皇前所未有的认可，这对达利可说是受宠若惊。在原作品的基础上，重新创作成现在这个样子。

由于达利受到发明原子弹的冲击，使他的兴趣转向原子物理学和量子力学，尤其是对物质的不连续性，其结果是使他所有的宗教绘画都浮于空中，尽管物体相互分离，但构图相当紧凑，如太空中遭磔刑的基督、飘浮在空中立方体之下受难的耶稣等，都在画面上出现。

在这批宗教绘画中，值得一提的是《最后的晚餐》266。这一题材自古以来有很多艺术家以不同的角度、不同的形式表现过，而达利的这幅作品，可算是最新颖最独特的。

圣餐面包和葡萄酒前面的耶稣和他的圣徒们，一个个年轻英俊，尚未长出胡须。垂头的十二个弟子左右对称，形成完整的构图，气氛庄严。只有耶稣的身体因有神性而透明。背后可看到利加特港湾的海面和小船。更有趣的是这幅打破传统的绘画，将"十二"这个数字置于偏执狂的批判基础之

265 《利加特港的圣母》

中——一年的十二个月；环绕太阳的十二宫；围绕基督的十二个使徒；天体由十二面包含的十二个五角形；五角形中则是存在于小宇宙中的人物耶稣。画面中十二个弟子和围绕太阳的十二宫一样，都处在辉煌恍惚状态之中。在他所有的宗教绘画中，均采用大胆的构思，融入现代宗教绘画的色彩，达利从以前非道德的无神论者很鲜明地转变为一个虔诚的宗教画家。

在他进行宗教绘画创作的同时，几乎也用同一手法表现历史故事。大概是对西班牙特别酷爱的缘故，凡历史上西班牙发生过的重大事件。达利都尤为关心。像《哥伦布发现美洲大陆》267 便是其中之一。这是取材于十五世纪末哥伦布奉西班牙统治者之命，亲率三艘木帆船，冒着惊涛骇浪，所经七十天抵达美洲巴哈马群岛的史实。画面上出现了圣母像的旗帜、十字架、耶稣像和天上的神灵等，达利似乎想把哥伦布发现新大陆归功于上帝的"安排"。圣母玛利亚是照加拉写生的。新世界的偶像是利用巨大海胆式的物体表现的，它同时也象征着被发现后新地球的面貌。在海胆的后方，将十字架紧紧抱于头上的是达利自己。这幅画别开生面，构思精妙，技法纯熟，落笔准确。

晚年，达利把主要精力放在他的"达利博物馆"上，这是继西班牙普拉多美术馆之后的第二大博物馆。自一九七四年开馆以来，参观者每年都有几十万人次。使原来很不起眼的菲盖腊斯小镇成了世人注目之地。这里除收藏他几乎所有的名作外，还有达利特地为博物馆创作的一些作品。《风的宫殿》268 是用来装饰博物馆贵宾室的天顶画。这幅画的上幅题名为《达利式黄金雨》，下幅称《每当东风访问嫁于西风的女儿时，总是挥泪而归》，这样冗长的题名取自于他自己的诗句——美丽的加

266 《最后的晚餐》（局部）

267 《哥伦布发现美洲大陆》

泰罗尼亚组诗。在地中海，如果吹着的东风瞬间移向西风，则会迅速下雨，达利把这种自然现象拟人化了。在画面中，"北风"通过右侧巨大人物向空洞直上。旋风却逆旋而下；中央胸部开着洞穴的人物是"东风"；左端通过地中海女神胸部的是"西风"。画面的最下部是达利与加拉并肩眺望西班牙安普尔旦大平原的背景。中央的上部可以看到达利与加拉的署名。在另一幅《达利式黄金雨》中，一群昔日出现在"达利剧"舞台上的演员正在演出雄壮的最后一幕。

达利对加拉的爱与信赖是绝对的。画加拉可说是他最偏爱的主题之一，并且时常把自己也画入其中。在达利博物馆的另一幅天顶画中，达利和加拉仿佛站在一块和画面平行的透明玻璃板上，两人的头颅消失在遥远神秘的云层中，灵魂深深交融，双双升上天国。

加拉几十年来一直操劳于保护丈夫，使他免于外界喧嚣，潜心作画。到七十年代末期，他们之间龃龉不断，两人终于分居两所别墅。一九八二年，加拉以八十七岁高龄撒手西归，先他而去。闻此噩耗，达利一蹶不振，从此拒见故友，不思进食，在负疚苦思亡妻中度过余生。

达利是本世纪变化最大的画家，他以罕见的手法，创造了奇妙多端的艺术世界，可以说是超现实主义最有影响的代表人物。一九八九年一月二十三日，在巴塞罗那离开现实世界追随加拉而去，享年八十四岁。

"洞的奥妙就像山腹、峰顶
的洞穴所产生的神秘的魅力
一样"

第十六章
神秘的"洞"——亨利·摩尔
Henry Moore

1　空间·环境·人

悬崖峭壁上的岩洞，深山老林里飞禽走兽的洞穴，偶然见到形形色色的洞，人们对它都有一种神秘感。还有那种没有定形、似像非像的物体上的洞，对人的幻想更能产生神奇的力量。我国园林庭院中天然的奇峰怪石，上下洞穴处处皆是，瘦削顽拙，空灵浑厚，古往今来令多少文人雅士、达官贵人、平民百姓为之陶醉。漫步在园林庭院之中，视点不断更换，那一个个变化多端的门洞，千姿百态的漏窗和漏墙，不断地通过透饰而成的"洞"……这些随时间和位置的变化而不断变化的景观，使人们能够获得多层次的视觉感受，这正是人工"洞"的作用。

英国的超现实主义雕塑家亨利·摩尔(1898—1986)，善于把"洞"应用到他的现代雕塑中去，如《母与子》269 使雕塑增加了神秘的色彩。"洞"在他有意识的安排下，使雕塑的这一边和那一边联系起来，从而增加了三度空间感。一个虚空的洞和实体同样具有造型意义，即所谓"虚实相生"，有如中国画和中国书法中的"计黑为白、计白为黑"之说。

亨利·摩尔总是千方百计在他的雕塑中打开一个"天窗"，力求达到增加空间感的目的，又使欣赏者在对雕塑进行不同视点的观赏时，感受雕塑形体和背景的不同变化，从而产生美的意境。

他的青铜《侧卧像》270 就是有意识地把形体和空间，以雕塑的方法融为一体之作。乳房、膝盖与其他突出部向下垂，像坩埚里倒出来的铅水垂滴冷凝而成。身体成了一个镂空的架子，但并不等于去掉肌肉露出骨骼，而是骨肉融成一体，形成一个和谐的韵律。空间和形完全地相互依赖，不可分割。

有人认为摩尔是凭本能和触觉进行创作的。他自己说：其实"我是根据喜欢不喜欢工作的"，"画素描前并非预想要解决什么问题。只不过想用铅笔在纸上画，画出线条、调子和形态，没有什么有意识的目的；但是当脑子理会到我所要画出的东西时，刹那间，某一个意念变得明确而具体了，然后就开始加以控制、整理。"既引发潜意识，又有对意识进行控制和协调，达到意念明确。

雕塑要常带点朦胧感和深远的意味，让人们去看去想，而不要立刻"和盘托出"。雕塑和绘画都应以人们花点力气才能充分地欣赏为原则，一切艺术都应具有更多的神秘感和意蕴，给观众留下一些想象、回味的余地。

亨利·摩尔的雕塑《王和后》271，给人的感觉就是这样。在贫瘠的丘陵地带，山坡上坐着一对王和后。他们是如此尊严而亲切地坐在这片荒漠古老

269 《母与子》

270 《侧卧像》

271 《王和后》

的土地上，长年累月．不分寒暑，准备坐至久远。两人的头部都有一个洞，似眼非眼；头部的造型奇特，似人非人。

创作这件雕塑的前一年，也就是一九五一年，摩尔访问了雅典、迈锡尼和德尔菲，在一定程度上受到古代艺术的影响。这两个稀奇古怪的头部和铲刀形的躯干，可以在公元前十五至前十三世纪迈锡尼的泥俑中找到其相似者，而国王的头好像与动物的头有着明显的联系，这是摩尔把"人"、"兽"、"神"三种因素在王的头部综合成一体，把尊严的代表"王"和言行诙谐、玩世不恭的代表"潘"神(希腊神话中半人半羊、整天游乐放纵的酒神、生殖之神和艺术之神)综合成一体。甚至把皇冠、胡子和颜面也连成一气，捏成一块。在如此抽象之中，手和脚却非常写实。在现实之中具有抽象，在抽象之中又包括现实，说明人类的温良和野蛮的皇权观念同时存在。面部上凿洞，使原来神魔不分的群像更增添一分神秘的气氛。

这种自由综合法正是摩尔经常采用的方法，随着年代的增加愈益成熟。

一个成功的雕塑，需要很好的环境来衬托。《王和后》的置放地点是雕塑定货者威廉爵士选定的，摩尔对此赞叹不已。在这苏格兰格林奇林的大地上，无论从意境还是环境，都使雕塑显得非常突出。

环境成功的选择和置放，与那很低的基座有密切关系。雕像的矮基座，给人一种亲切感。历代的西方雕塑往往基座高耸，使人敬而远之。摩尔绝大部分雕塑都打破这种人为的隔阂，采取低基座，或完全取消基座的形式。因此．他的雕塑不仅能看，能摸，还可以从大小洞口里钻进穿出，以此玩味空间，沟通心灵，增添情趣，这不能不说是他的独创。

272 《戈斯拉战士》

273 《大立像——刀刃》

2 灵感之源

摩尔常常喜欢收集各种各样的骨骼、贝壳和小石子，因为它们可以经常调动潜意识，使他对自己的形体经验能够更多地展开。摩尔说"虽然，对人体我最感兴趣，但我也常常注意自然界的物体，如骨骼、贝壳、小石子等等。常有这样的事：……当我沿着海岸散步时．从成千上万粒石子中挑出一些来。它们看着令人动心，恰好又符合我当时的形体探索的需要。如果我坐下来，在一把石子里一粒一粒地研究，却发生了完全不同的事情，我会更多地展开自己的形体经验，使我的意念得以认识一种新的形态。"

《戈斯拉战士》 272 就是在一个鹅卵石的启迪下，逐步发展演变而成的青铜雕塑。一九五二年夏

天，摩尔在海边发现一块卵石，形状有如一条在臀部上截下来的残腿。正像达·芬奇所说的那样：一个画家能在一面墙上的苔藓中发现一个较好的情节。这个卵石启发他制做一个受伤的"战士"的想法。他加进了躯体、腿和一条手臂，变成一个受伤的勇士。形体在初稿中是侧卧的，几天后换成坐姿，并加上块盾牌。到了七十年代中期，它又成了现在这个样子：尽管倒下又不甘失败的具有纪念意义的战士形象。它那拼命向上抬的头部，具有一种公牛般的力量，且有种类似动物的隐忍神态和对痛苦的克制精神。

这雕塑是摩尔创作的与近代历史有关的少数雕塑中的一件。他自己认为，这个形体可能与二次大战早期紧要关头之际英国人的感情和思想有着某种情绪上的联系。

鹅卵石给他带来了灵感，而各种骨骼给他带来更多的造型。他从学生时代起，就喜欢骨头的形状，在自然博物馆里把它们画下来加以研究，或在海滨寻找它们，甚至从炖锅中"拯救"它们。《大立像——刀刃》273）是他通过画过的骨头来改造成人形的。早期，他在制作稿子时常常采用真的骨头的碎块。这件高度超过三米五的青铜雕塑，起初它的下身很短，好像穿了一件古代的衣裙，看上去似乎从古希腊胜利女神像中吸取了什么。整体加长后，形成一种力度感。形体的上半部在向上的运动中对着光线展开自己。

《原子体》274 看上去像骷髅，又像蘑菇云，其实这是一件纪念碑的雕塑小稿。一天，美国芝加哥大学四位教授前来拜访，向摩尔提出：他们想在最初制造过原子弹的地点建一座纪念碑。当时摩尔正在做一件雕刻的小稿子，那是由哈姆雷特的头而构思的。摩尔就把这个小稿子给教授们看。教授们

274 《原子体》

认为这个稿子完全可以代替,并且能够表达他们提的主题。后来把这个稿子放大,就成《核能》纪念雕刻。

摩尔很喜欢这个像人的头盖骨一样的局部,因为它表达了:由于人的大脑活动,才发现了核的裂变;这个形状也类似蘑菇云,要看到原子弹的危害。所以雕刻的下半部分,有点像教堂的拱门或防空洞的入口处,同时还暗示:原子裂变对人类来说,还有有益的一面……当然,还可以找到许多其他象征的解释。总之,这件作品是耐人寻味的。

前面说的雕塑都有具体的形象,而《三体式三号——脊》275简直就像一堆巨大的骨头,正如摩尔所说的那样:这件作品的创作灵感是来自"骨骼造型和骨与骨的驳接方式。"你如有机会观摩摩尔在英国佩里格林的工作室,会发现这儿如同骨骼、卵石、岩石的博物馆,书架上、坐椅上、走道上、工作台上,比比皆是。由此可以想见,他创作这件作品的"材源"是多么丰富。

3 女体——山恋

在观赏摩尔一系列的雕塑后,不难发现侧卧着的人体是他反复表现的主题。从具象《侧卧像》276到较抽象的《卧像》277以及很抽象的《侧卧像——骨》278,尽管手法变换较大,但始终围绕这个主题。这是因为有一个形象始终在他头脑里占有突出的地位。一九二五年,当他访问巴黎特洛卡德罗博物馆时,看到玛雅人描绘雨神的《卡克·摩尔》大理石雕刻。这件侧卧的男性瞪大眼睛,昂起的头部转向身体的右侧,双膝并着向上拱起,两手捧着一盘祭祀的礼品(据说是人心)。摩尔被这件雕刻

275 《三体式三号——脊》

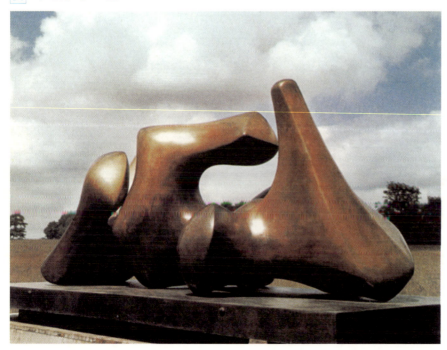

迷住了,感到它似乎具有一种力量,一种敏感的性质,一种三度空间的深度;在形的创新上,花样繁多而孕育力强大。他选中这个形象作为自己形体创新的代表,成为他此后整个创作活动中最持久最重要的象征形体。

在侧卧人体中最成功的作品,要算一九五六年为联合国教科文巴黎总部而作的《侧卧像》。在联合国教科文大厦建造一半的时候,摩尔受托设计一个大型雕塑,放在大楼的主要入口的正前方。做为一个雕塑家,摩尔以前从不关心对作品题材要作什么通俗或深邃的解释,而这次意识到他是在为一个思想目的性极强的机构搞创作,因此认为选择人类应有社会责任感的题材是适宜的。他仔细研究了有关家庭成员、文化教育、国际团结这些思想产生的来龙去脉,并从中受到了启发。经过反复推敲,抛弃了许多初稿之后,决定做一个不带任何故事情节的侧卧形体,避免任何俗套的比喻性,又能使人们产生各种遐想。这件作品长五米一二,高二米四,大理石的白颜色恰好与教科文大楼的部分白颜色相呼应。卧像的头部高昂,目略偏斜,眼睛的造型虽很平常,但绝非轻率雕刻而成。这一双眼睛所表达的思想和感情的深度,奠定了整个石雕人像的精神面貌。

自此以后,摩尔经常把他的侧卧像分离为两个或三个部分。它们更近似悬崖峭壁或岩石洞穴的形状,如《分体式侧卧像——洞》 280 、《母与子》 281 以及《断体》

276 《侧卧像》

277 《卧像》

278 《侧卧像——骨》

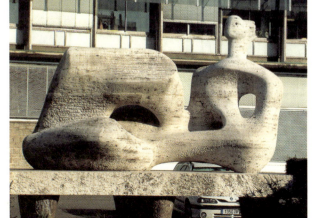

279 《侧卧像》

，由于侧卧形体分成两至三个部分，当你围着它走动时，由于不断地变换视点，就会惊奇地发现更多的意外景象。

摩尔把雕像分成两三个部分，是在一次偶然活动中得到的启发。一九五九年的一天，摩尔在做一件侧卧像的稿子，当他放大这件雕塑时发现：腿和头的连接，让人感到似乎是多余的，如果把这形体分为两三个部分，就能比一整块形体造成更多的三度空间的变化，会产生更宽广的想象，会发现更多的意想不到的景象，而各部分之中的空间，是富有生命力的组成部分。

4 弦体及其他

摩尔的艺术生涯，从一开始就完全违背学院的教学标准。他的初期作品显示了非洲黑人的雕塑和莫迪利亚尼等艺术家的影响。经过不断的承袭和发展，逐步形成了超现实主义的因素。但是他与超现实主义画家马克斯·恩斯特和萨尔瓦多·达利不同，他们经常在作品中有意回避自然法则，使直觉的因素颠倒错位，以不合理的、不自然的图像安排去刺激感觉。而摩尔在他的最极端变形的人体作品中，仍有古典意念

280 《分体式侧卧像——洞》
281 《母与子》

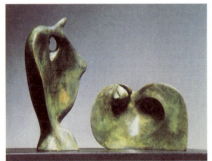

282 《断体》

存在，这一点与毕加索有些相似。他是利用有机的和自然的形体，而不是运用几何形体。他搜集鹅卵石、岩石、贝壳和骨头加以研究，力图发现"形体和韵律的自然规律"，并把这些规律应用到雕塑创作中去。

在他一系列穿透形体的雕塑中，穿绳雕塑是最有创造性、最有表现力的创新之一。这批作品首先出自于三十年代后期。他把雕塑的两个部分，用绳索(或金属线)连接起来，不仅作为一种手段，而且使之成为雕塑的主要形体成分，如《弦体》283、《母与子》284等。绳索的作用具有三重性。它在雕塑的体块和雕塑周围的空间之间建立起一道隔断——它不是一道墙，而是一道槛，因此绳索包围了空间而使空间仍旧可见。引导观赏者的眼光顺着它的延长而移动，增加观赏者对雕塑空间的注意。特别是当通过一组绳索看到另一组的时候，便产生了运动的对位，使这些绳索的造型与内部空间形成不可分割的组成部分。

除了穿绳、侧卧像雕塑外，家庭群像在亨利·摩尔的创作生涯中也是反复出现的题材，如一九四五年创作的雕塑《家庭组》285。孩子处于父母的怀抱之中，两条臂膀放在一起，由孩子构成一个纽结，即他们用手臂拉住孩子，孩子成为联系父母的纽带。

他还以这件雕塑为基础，创作了一系列家庭群像，特别是一九四四年摩尔母亲的

283 《弦体》

284 《母与子》

《家庭组》

死以及一九四六年他唯一的孩子玛丽出生，使摩尔的家庭题材主要是集中表现母与子的关系。《侧卧母子》[286]是晚年创作的，作品表现了他内心的深厚感情。

亨利·摩尔于十九世纪末出生于英国约克那利兹附近一个矿工家庭。双亲都具有坚强、独立的性格，关心自己众多孩子的成长。父亲努力学习的信心、奋发向上的志向，对摩尔的艺术生涯起了重要的作用。摩尔幼年时就十分酷爱美术，他说："记得我想当雕塑家时只有七八岁……"在就读中学时，一位叫艾丽斯·戈斯迪的青年女教师，常向学生们介绍后印象派及当时各新艺术流派，对摩尔的培养不遗余力，使他在艺术启蒙阶段获益匪浅。

摩尔当过教员、军人，尔后又利用复员费进入艺术学院学习，他第一次接触到该院副院长私人收藏的一批现代艺术作品，这对年轻的摩尔刺激不小。无论是从军或当学生期间，他常常抽空到伦敦的各大博物馆参观。他对非洲黑人雕刻、墨西哥古代雕塑印象最深刻，对毕加索、莫迪利亚尼等人的现代雕刻极其赞赏。他多次走访巴黎，接触当时的前卫艺术，从此逐步加入了二十世纪艺术新潮之中。

当他在皇家艺术学校从教时，和学生艾丽娜·拉迪斯邂逅，一九二九年结了婚。第二次世界大战初期，为躲避空袭，常藏入伦敦地铁车站、防空洞。他总是在夜间观察人们拥挤在一起熟睡的情景，并画了很多素描和速写。在报上发表后，因受英国政府的委托，担任"战时官方艺术家"，以艺术形式历史性地记录了伦敦人在紧急状态下坚韧不拔的精神，以示后代《防空洞素描》就成了他的著名系列之作。

大战中他和普通百姓一起，受尽了折磨。大概正是因为这种经历，使他始终以"人"为主题，在作品中表达对人类的未来充满自信，对人间倾注温暖之情。

在战争后期，摩尔开始大规模地以野外风景作背景进行工作，他理想中的雕塑就是这样无拘无束地矗立在大地上。

晚年的摩尔社会影响越来越大，作品的身价也随之越来越高，世界各地为他举办个人作品的展览年年增加，以百万美元售出作品是常有的事。一九七七年，他成立了亨利·摩尔基金会，把全部财产作为该会的基金，用来资助青年雕刻家，举办展览，并且把他的庄园改建为雕刻公园奉献于世人。一九八六年八月卅一日，这位二十世纪声望极高的雕塑家在家中逝世，享年八十八岁。

[286]《侧卧母子》

"我想表现我的感觉,而不是解释它们。"

第十七章
"蹦蹦跳跳"的画家——波洛克
Jackson Pollock

1 美国——新绘画的象征

大千世界真是无奇不有!假如这件事发生在十九世纪的纽约、巴黎或者伦敦的话,人们一定会把这位画家强行送进精神病院。这位高个子的美国人作起画来,总是喜欢把画布铺在地板上,然后绕着画幅四周蹦蹦跳跳:一手提着油漆桶,一手用木棍或破画笔蘸着油漆甩来甩去;或者用破漏的漆桶,把各种颜色的油漆洒漏上去;或者索性举起一大罐油漆,从画的一边倒到另一边,有时还顺手加上一些彩色玻璃碴子、沙子,或者任何别的近在手边的玩艺儿。这种近乎巫术的行为,能不使古典画家和习惯欣赏传统艺术的观众目瞪口呆吗?更何况画面上什么也看不到,只是一片乱七八糟的线条和各种大小的点状。他为什么将画幅平摊在地板上?为什么要绕着画跳奇怪的"舞"?请看看这位"大师"的自白:

"我需要坚硬的平面所具有的抗性。我感到在地板上画更加轻松,因为这么一来,我便能在画的周围走动,从四面去画,简直可以说是置身画中。这样,我觉得与画更接近,更感到自己是画的一部分。"

在这位画家的工作室里,没有一件像样的作画工具,除了到处陈放的大罐油漆外,便是一堆堆木棍、小刀、沙堆、碎玻璃碴子和散放在各个角落里的线头,以及几支破旧的画笔和几大捆油画布,除此之外再也看不到值得称道的"绘画工具"了。这个可称得上绝对叛经离道的画家,就是四五十年代轰动美国乃至世界画坛的抽象表现主义巨星、行动画派的创始人杰克逊·波洛克(1912—1956)。

我们来看看这位画家鼎盛时期创作的作品吧!《早晨的明星》287 作于一九四七年,画面上根本看不到人物、风景或者其他形状和形体。假如你仔细地"品味"的话,就会发现,在黑白交融的画面上,几道绿色和几点红、黄、蓝的油彩滴洒,以及那白中透蓝、蓝中露黄的底色,似乎显示了一幅早晨的气氛。虽没有具体形象,但作者已把它变成一种环境、一种合奏,它的含糊性使我们的视线随着无规则的油彩向画外延伸。线条和色彩虽没有蠕动,可它形成的节奏却充满了运动。

这种不受任何约束,不择手段地来充分表达自我狂热感情的绘画,被称为抽象表现主义。美国四五十年代出现过一批这样的画家。这是由于第二次世界大战从欧洲流亡到美国的大批现代派画家,给美国带来最新的艺术信息,成了正在转变的美国新艺术的促进剂。抽象表现主义由此而产生了,它是欧洲现代派美术的一个必然发展,它标志着世界现代艺术中心已经从巴黎转向纽约了。

抽象表现主义画家在进行艺术实验时,冲破了过去架上绘画的限制,把架上绘画的向心、平衡

西方现代派美术　第十七章
"蹦蹦跳跳"的画家
——波洛克

287 《早晨的明星》(局部)

特点，及构图的自成系统的完美，向更广阔的空间散开去。达利的《利加特港的圣母》，画面的集中点是圣餐面包、圣母和圣婴，都处于画面的中心位置。而抽象表现主义画家们做的是，使这种变化从画面中走向画外。他们在画面上更注意力度和强度的表现，在构图中经常留空以显得"不完美"，使人总感觉这幅画未画完——要想画完它就得在画外的墙上画了。这种表现，必然深深烙上画家个人的经验。过去用笔画的人物形象已远远不能达到画家所要求的力度和强度，于是刷画、滴画便成了他们的重要手段。正如建立在个人经验上的表现主义元老之一霍夫曼所说："作画时根本不考虑我在做什么，画幅是因感受而产生。"

当然，作为画家来说也不是一下子成为抽象表现主义者的，像波洛克在这之前还是一个较写实的画家。

2 初生牛犊

杰克逊·波洛克出生在美国怀俄明州的科迪。父亲是一个文静温和的人，起早贪黑地带着五个儿子在农田里干活。母亲做事麻利，注重对孩子们的教育，安排全家人的生活。当他们在怀俄明州的农场破产之后，她就催促丈夫到别处去找一块说不定会好一些的地方。为了寻找有保障的生活，波洛克一家几乎老是从一个州迁到另一个州，最后迁到加利福尼亚南部。父亲在那里作了经营农场的最后一次尝试，又遭失败，几年之后，就像他活着时那样，安静地死去了。

十三岁那年，波洛克进了洛杉矶的高中，产生了对绘画的兴趣，发展到想去学画。哥哥查尔斯是西部学院的美术教师，便送弟弟到纽约去，跟他以前的老师、美国"乡土画派"的领袖之一托马斯·本顿学画。波洛克到了纽约，在两年里研究了古代大师的作品，学习素描，还模仿一些老师的画法和风格。本顿和他的妻子热情款待波洛克，视作亲生儿子。

可是，波洛克已不能接受年长权威的观点，而在墨西哥画家西盖罗斯和奥洛兹柯的壁画中找到了新的刺激。从此，波洛克渐次离开现实主义而转向抽象形式——昏暗、笔触粗重、充满了狂乱动势的绘画作品。

3 英雄文化

波洛克常常先受某一画派的影响，旋即又转到另一画派，汲取所需。他特别着迷于毕加索的《格尔尼卡》，以毕加索止步的地方为起点，而独辟蹊径。他的作品充满了怪异的人、兽和鸟的支离破碎

的形体——宛如一场恶梦。特别是四十年代初期创作的形象，充满原型的、好斗的、动物性的、色情的、神秘的特点。如一九四三年，根据"罗马的传说"神话题材创作的《牝狼》[288]和《月亮》[289]。前作尽管作者力图摆脱形的约束，但还是可以看出"狼"的原型，它从画面的底层中透露出一种战斗的、充满野性的个性，同时又含有一种慈祥的体态，给人一种神秘的感觉。而后作，题名与画面内容没有直接的关系，它看上去简直像妖魔鬼怪的图腾画。不管怎么说，这些作品，显示出波洛克正在积聚动力，以摆脱前辈们的影响，从而进入自我表现的创作模式中去。

当他很快发现这些作品过于表面化，加之受到超现实主义画派的启发，他决定将画布当作"满幅"的充满活力的产物，在上面用抽象的笔法更直接地传达他的潜意识作用。自一九四七年起，他采用了将画布平铺在地上，再在它周围走来走去，把"颜料"滴溅在上面的画法。绘画的过程变得像某种祭礼中的舞蹈，使他整个身体都在运动。催眠状态般的专心致志和彻底的身心投入，是一幅画形成其"独立生命"的关键所在。他的作品一旦完成，那些密布画面、纵横扭曲的线条网络，便传达出一种不受拘束的活力、随心所欲的运动感、无限的时空波动。波洛克这些幅面巨大、风格狂热而又抒情的滴彩画，构成了他的"英雄"阶段。《五英寻深度》[290]便是这一阶段的作品之一。

"英寻"是英美制计量水深的单位，1英寻等于2码，相当1.829米。以这个奇怪的名字命名作品，在波洛克的作品中是不多见的。令人眼花缭乱的线迹、重叠的画面，看来简直没有足够的空间，但是这种线群中却涌出了一个原自然般的混沌世界。画面到处是被颜料覆盖的钉、钮扣、钥匙、香烟、火柴等，从而加强了一种特殊的质感。

仅比前作迟三年创作的《1950年29号》[291]，是他这一时期画名以编号为主的代表作。尽管完全抽象，但黑白和谐，自然平和，能引起人们处在自然环境中所感染的情绪。不过比较而言，他的构图强于用色，因而作品中占主导地位的还是线条。特别是在一片狂乱涂抹出的明亮虚幻的色彩之上，起着标明节奏韵律的作用。

他的滴漏油漆的方法，评论家们认为可能受了恩斯特的影响。他自己却认为是源于印第安人的"沙画"艺术。所谓"沙画"就是使涂彩的沙子漏过指缝洒到地上，组成一种彩色的图案。而波洛克这种新作一诞生，便引起美国公众的普遍愤怒。可是，在极少数人的眼中，他又成了绘画艺术中的反叛英雄。他的一个仰慕者说，他的画对眼睛是一种历险，其间充满了惊奇和欣喜；另一个则说："看一幅波洛克的画就是历一次险。"

自从一九一三年在纽约六十九步兵团军械库举

[288] 《牝狼》

[289] 《月亮》

[290] 《五英寻深度》

办各国最新的、各种不同流派的"军械库展览会"以来，还没有一次艺术运动如此激怒过美国公众。但是早些时候，整个画派都受攻击，这时却只指向波洛克一个人。一些人责难他，认为那些作品是现代绘画中的"谬误"和"疯狂"的东西。可是批判的结果适得其反，有几家报刊上刊登的评论文章，却使波洛克出足风头，成了美国绘画中最闻名的人物。

波洛克对得到这种廉价的声誉很不愉快，但他对公众的看法却多半不予理睬，而继续着了魔似地画。他的画幅越画越大，几近壁画的尺寸，纤细而多彩的线条从四面覆盖住画面。他不再给作品命题，而只是在完稿时编上一个号码。

一九四八年，波洛克首次在欧洲展出他的作品。公众和年长的画家对他的作画方法惊讶不已。但是一些年轻的画家却为之激动，他们之中有许多人开始模仿他的作品。这时，这种新的绘画思想终于移入欧洲，而不是只在欧洲之外流传了。

波洛克在生命的最后十年里，艺术开始日益受人尊重。一九五〇年，现代艺术博物馆组织了为威尼斯博览会举办的波洛克作品特别画展，其中还包括另外两位抽象表现主义画家戈尔基和德·库宁的作品。那时，几乎所有重要的美国画展，都包括一幅或多幅波洛克的作品。如今，全世界大部分主要的公共或私人美术馆都购买他的画。他登上了名誉的高峰。

五十年代初，波洛克突然改变画风。他的新作是用黑白两色画成的宁静的画。他开始用油画颜料和画布作画了，也能看见来自自然界的形体了，作品也有了标题，而不是只编一个号码。作品《深度》292 是幻想，思考，还是困惑？茫茫世界，深不可测！此时波洛克为名而累，不知何去何从，前途渺茫，一片灰白，像是迷失在大海中。

多少年来一直困扰波洛克的思想，这时变得严重了。他对自己的作品不再自信了，并且完全停止作画。一九五五年，他完成了最后一幅画，这就是作品《气味》293。在画面肌理累积之中，好像颤动着人类与自然之间深刻的关系。

波洛克始终是一个比较孤僻的人物。他怀疑自己这样画下去是否能成大器，彷徨、绝望，以致用酗酒来求得暂时的安慰。他虽然才四十岁，可是衰老得很快，皱纹满面，神色焦虑。一九五六年八月十一日晚，波洛克驾驶的双座轻型汽车控制失灵，撞到了树上，他当场死亡。他被葬在长岛的斯普林斯村，离他生活和作画的房子不远处。

就在他去世的这一年，由美国现代艺术博物馆举办的波洛克大型画展成为纪念他的一次画展。因为他已故去，所以他的作品价格也随之上涨，有的高达十万美元。他的题名《探索》294，近年以484万美元在美国的索恩比拍卖行售出，可以想见受到人们崇拜的程度。

291 《1950年29号》

292 《深度》（局部）

波洛克对美国现代艺术有着巨大的影响,尽管这影响在本质上表现为两个截然矛盾的方向。一些人确信他的作品代表了绘画的一个新开端,从而着力于解决它所引起的一些形式的和画法的问题。而对另一些人,他的"行动绘画"则标志着绘画的终结;而画家也不再是画家,倒不如说是演员或者巫师。不管怎么说,波洛克对美国现代艺术的贡献是前无古人的,他为抽象表现主义的产生提出了最为详尽的例证。

4 群星灿烂

和波洛克同时代的一批抽象表现主义画家,基本上都是美国人,他们大致可以分为两大流派:一是行动画派;一是大色域画派。前者除波洛克外,其主要代表者有威廉·德·库宁、特沃柯夫、弗兰兹·克兰等;后者有罗思科、纽曼、斯蒂尔、马瑟韦尔、戈特利布、莱因哈德等。

H.H.阿纳森说:"德·库宁(1904—1997)在公众的眼里虽然不是头一个出现在四十年代的画家,但他却是抽象表现主义这段故事的一个中心人物。"这位生于荷兰的美国偷渡者,早期受蒙德里安和米罗的影响,创作了一些绷得很紧的抽象主义作品,以及散落在沉郁而光亮背景中的孤独人物,画中有一种艰难、受压抑的情绪。这位后来被称作"抽象表现主义"的领导者,和波洛克交往最密,两人都用黑色瓷漆滴黑作画,整个画面呈清一色。但是德·库宁的作品逐渐呈现出自己的特性,以白色和肉色压住黑色,特别是他的女人系列画,有时候把女人作为性的象征,或把妇女看成吸血鬼,实在令人讨厌。五十年代是德·库宁的影响处于顶峰

293 《气味》

294 《探索》

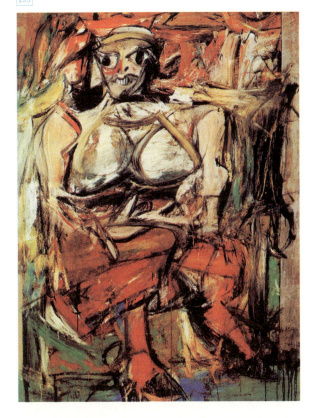

295 《女人Ⅰ》

时期,题名《女人1》 295 的作品,使他的很多追随者人吃一惊。画笔在画面上凿孔、撕裂、抽打,大肆喧闹,歇斯底里,标志着作者极端凶狠。《女人》这组系列画继而发展成为坚韧的"城市型"的抽象主义作品,后来又变成由大胆勾出的竖线、斜线和横线所组成的、高度简化了的风景画,作于六十年代的《那不勒斯的树》296,大面积的色块笔触,看不见一点具体的形态,无边无际的画面,让人浮想联翩,这与作于七十年代的如《……谁的名字是写在水中的》297一样,取了一个有形象的名字,而实际上是一幅纯粹的抽象画,什么都看不出来,但是,未经调和的色彩、杂乱奔放的笔触,有一种强烈的运动感。

另一位美国抽象表现主义大师弗兰兹·克兰(1910—1962)不以女人问题为出发点,而把自然印象作为发端,依感情的起伏,随意泼彩。最为典型的便是《马荷宁》298,他用大棕的油漆刷子,在五个多平方米的画布上,来回猛力刷上几大笔黑线条。这种随意、自然的泼墨流动,加上大量的留空,使画面形成了独特的韵律,这在西方画坛上是不多见的。这种束轧在一起的结构,看上去排列得杂乱无章,在激情的后面却是冷静和悲凉。

克兰四十岁时还是一位人物造型画家和具有现实意味的城市风景画家。有一天,他用幻灯机放大一些速写,所看见的是大尺度的、自由自在的抽象线条。他由此得到启发,用价格低廉、质量低劣的颜料和油漆工的刷子,开始在画室墙上的大幅帆布上涂抹。在美国当代美术史上具有完全独特表现形式的作品,就是这样诞生的。

另一位美国抽象表现主义人物马瑟韦尔(1915—),也喜欢用黑色来作画,不过,他的绘画并不是奔腾的热情写照,而是由大块的黑色和白色

252 西方现代派美术　第十七章 "蹦蹦跳跳"的画家——波洛克

296　《那不勒斯的树》

297　《……谁的名字是写在水中的》

为主体,与艳丽的红、黄、蓝色形成对比;把矩形和椭圆依次排列,将画面的意味推向无限的横向空间。最有名的是他的《西班牙共和国的挽歌》299。从画面粗犷、豪迈的笔调和似乎出自偶然却又深思熟虑的构图中,体现了作者的意图和感情:怀念青年时期亲身经历的西班牙内战。从他的纯一色的黑色中透露出一种悲寂的感情。

马瑟韦尔从事绘画的几十年间,画了一百五十多幅哀歌主题的变体画,它们大部分是由几个大而简单的形式组成,一些垂直的矩形,在悬挂中略呈椭圆形。马瑟韦尔在这些哀歌里,把自己从画架画的传统中解放出来,形成成熟的绘画和壁画概念,保持了画面的完整性。

从行动绘画的滴色、溅色以及粗犷的笔触中,我们可以看到画家们的精力和个人情感。但任何绘画形式不可能持续很久,在美国很快又出现了与之相反的抽象形式,是几何抽象在新形势下的发展——"大色域绘画",或称"硬边抽象"。它尽量减少表现主义对个人情感偏重,并探索色和"域"(即画面)的关系。它的创始人莫里斯·路易斯制作了一些大幅的抒情油画,上面涂有纯色的薄幕或细条。路易斯所搞的不受个人情感影响的理性抽象对当今很多画家都有影响。他们探讨几何性的形、线、型、色和艺术创作的其他成分,而不去探索传统的艺术题材、人的经验和外部世界的表现。它是纯粹形式主义的绘画,仅在实用工艺和装饰艺术领域中起作用。

概括起来,表现主义两个流派的区别是:前者热情奔放,后者严肃冷静。而马瑟韦尔无疑属于后者。但是最早、最有影响的代表人物却是美国画家马克·罗思科(1903—1970)。这位著名的艺术家在本世纪三十年代时,专心表现城市中的孤独人物,

299 《西班牙共和国的挽歌》

300 《蓝色中的白色和绿色》

298 《马荷宁》

后来在对超现实主义无意识行为和古典神话方面的关注中得到灵感,开始描绘生物形态形象。到四十年代末,他开始对自己风格中那漂浮的色形加以提炼、简化,作品由大块的彩色矩形组成,漂浮在彩色的底子上。如一九五七年创作的布上油画《蓝色中的白色和绿色》 300 ,这种幅面巨大的绘画,是由纯粹的色块以及没有任何中心焦点和无限向外扩张的观念来构思绘制的,它把观众吸引进总体色彩的体验中去。

罗思科在这方面取得成功后,便一直在构图中沿用一组不勾画轮廓线的长方形图案,并把它们从上到下地排列在画面上。从那时起一直到他逝世,几乎全部作品都沿用这套程式。最常见的变化就是在一幅垂直的画布上,画着两个到三个平放着的长方形图案。因为画中形象是对称的,观者不必像欣赏蒙德里安的作品那样运用相互联系的眼光来欣赏罗思科画中的形象;画中的长方形图案看上去似乎充满整幅画布,这种感觉更加强了整体效果。

罗思科的作品通常是巨幅的,倒不是因为他希望创作供大众来欣赏的美术作品,而是他认为:只有巨大的画幅,才能使作品具有亲密感。他说:"画小幅作品是把自己置于自己所感受到的事物'之外',这时自己的经验则像投影放大器或微缩镜中所看到的形象一样。但若画大幅作品,你则在作品'之中'了。这不是你主观上所能决定的。"罗思科的画具有建筑结构意义上的尺寸规模,画面的基本调子是发人深思和神秘玄妙的。虽然罗思科对马蒂斯崇拜之至,但他在用色上绝对避免感官刺激和享乐主义。他的用色只是作为超越现世的一个工具。在他生命的最后时期,他的作品完全是黑灰色的。一九七〇年,罗思科自杀身亡。

在这批众多的色域画家中,斯蒂尔(1904—1980)戈特利布(1903—1974)等人的作品都富有特色。如斯蒂尔完全用色画成的《第2号》 301 ,画面上黑色或红色的大色块,看上去既没有开头也没有结尾。它们靠大面积颜料的质感的流动来创造形象;以自由的抽象风格来发泄感情。观众可以直接感受到这一点。而戈特利布更为独特,他的画往往看上去类似象形文字,如一九七〇年创作的《摇摆》 302 一画中,几个不同色彩的圆飘浮在画面的上空,好像地平线上的一组星状物。

色域画家有一个共同的特点,即在抽象风格的探索中,各自抓住一个主要特征,专攻一个特点的主题,不断研究、探索,创出自己独特的风格来。

美国抽象表现主义的画家们,无论是行动画派还是大色域画派的探索,都从不同方面发展了视觉经验,开拓了艺术认识的新领域,它对世界各国当代绘画艺术的影响是深远的。

301 《第2号》

302 《摇摆》

"一双袜子与木材、钉子、松节油、油料和织物同样适于作画。"

第十八章
"波普"与"大众"——劳申伯格
Robert Rauschenberg

1 震撼北京城的展览

一九八五年，北京中国美术馆有一个奇特的展览，布置在精致高雅的展厅里的，有旧纸箱、破轮胎片、涂上厚厚颜料的床单，以及动物标本与其他废品组合在一起的作品等等。这一堆垃圾似的艺术品的作者，就是美国波普艺术家罗伯特·劳申伯格。

"波普艺术"这个名称听上去有点嘻嘻哈哈，它的作品看上去确实不大正经。其实，波普艺术从五十年代诞生到现在已经有几十年历史，它在西方有很大影响。

波普艺术起源于英国，而流行于美国。它的名称首先由英国艺术家阿罗威于一九五四年创用，是对大众宣传媒介所创造出来的"大众艺术"的简称。一九六二年，阿罗威再把其内涵扩大，包括了利用大众影像作为美术内容的艺术家的活动。它的前后脉搏大致如下：

一九五二年底，伦敦的当代艺术学院召开了一个会议，到会者是一批年轻的画家、雕塑家、建筑师和评论家。他们成立了一个独立集团，共同致力于对"大众文化"的关注，并讨论如何把它引入美学领域中来。所谓"大众文化"，是指商品电视画、广告宣传画、流行款式等大众宣传媒介。第二年，他们就在当代艺术学院搞了一个题为"生活与艺术等同"的展览。展览中比较多的是以照相为媒介创作的作品。在一九五四年到一九五五年之间，这个独立集团再度举办展览，主题仍以流行的"大众文化"为主，其中有电影、广告、科幻小说、流行音乐等。他们认为，这些东西不能只看成商品化的手段，而应该作为今天社会现实中的一个方面接受下来并热情加以表现。他们一致努力要把这种"大众文化"从娱乐消遣、商品意识的圈子中挖掘出来，上升到美的范畴中去。

现代美术史上公认的第一件波普艺术作品，是一九五六年由英国的汉密尔顿创作的拼贴《到底是什么使得今日的家庭如此不同，如此有魅力？》。在只比普通杂志略大一点的画面上，表现了一个"现代"的公寓，里面有一个傲慢的裸女和她的配偶——一个肌肉丰满的男子；大量的现代用品如电视、台式录音机以及连环图书、福特徽章和真空吸尘器广告等。透过窗户可以看到一个电影屏幕中的特写镜头。不久，不少英国的波普艺术家，又开始采用美国影片中大众崇拜的偶像、连环画或广告牌的形象。年轻的美国艺术家很快注意到这种信息，他们自问：我们成天生活在这个充满汽车、可乐瓶子、广告、电视等最现代化的环境中，为什么我们

不去表现它们呢?于是这种新奇的艺术进入了美国。当时抽象表现主义正值泛滥于西方画坛,它们过分地远离生活实际,纯粹追求画面效果,在唯美的形式上已经走得非常远,而波普艺术直接反映丰富多变的现代生活,所以从一开始就很自然地成了它的对立面,尽管波普艺术是从抽象表现主义慢慢地演变而来的。

在美国,首当其冲的艺术家就是劳申伯格。起先,他也是用照片、印刷品或剪报来拼贴,再在其中画上几笔飞溅的油彩。后来,他别出心裁地在作品中增加了一些具体的实物,如纺织物、一个压平的小包,甚至还有可用的电灯泡等等,使绘画与实际世界间产生一种直接的关系。从此,波普艺术进入一个新的阶段。

一九五五年,一天,他的画布已经用完,也没有钱买更多的画布,而且,架上画画他已经感到厌倦,再这样下去他也提不起精神来,他试把一个薄棉被撑开在一个画框中,加一个枕头,然后用颜料加上去,再让它流下来,物与颜料的组合,让他情感渲泄的痛快淋漓,这个意外的结果便是作品《床》,一幅与众不同的作品并这样诞生了。从《床》作品创作的快感,让他得到启发——从材料入手,什么纸张、明信片、布块、照片等都可以往画布上拼贴,再画上颜料,这种试验的结果,让他尝到了甜头,在以后的五年时间里,完成了六、七件这样的"结合体",像《可口可乐的方案》,这件作品是以平面物体走向立体素材结合的绘画。从《床》的"结合绘画"起,劳申伯格逐步发展成"集成"艺术,为美国波普艺术开创了先河。

303 《床》

304 《可口可乐的方案》

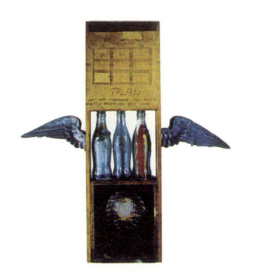

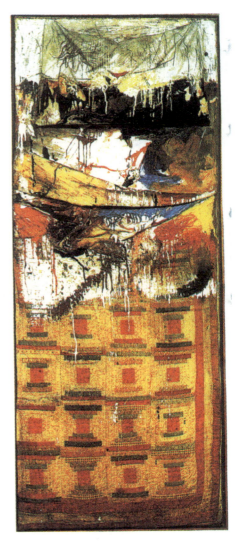

2 现代派顽童的魔法

劳申伯格一九二五年十月二十二日出生在美国得克萨斯州的阿瑟港。一九四二年中学毕业。二次大战时加入海军,在圣地亚哥的海军医院任精神病科护士。一九四五年从海军退役后,进入艺术学院深造。一九四八年去法国,在朱丽安艺术学院学习了一段时间,后来从抽象派创始人约瑟夫·艾伯斯学画。艾伯斯指定做的建筑学院派的练习,是以后劳申伯格从事波普艺术的基础;艾伯斯规定的严格的色彩训练,对劳申伯格也有过深刻的影响。另外,在黑山学院有一个促进劳申伯格艺术转变的因素。著名的美国作曲家凯奇在这里讲学,他竭力要求艺术家抹平艺术与生活的区别,鼓吹"噪声即音乐",认为有关艺术的功能、意义和内容的理论都是无稽之谈。他的主要观点有三:一是噪声作为现代工业文明的副产品,和音乐一样是工人创造的音响;二是重复性,现代工业每天都在重复千篇一律的东西;三是艺术家应该自由地反映客观现实,不受传统规范的约束。凯奇这种怪异的观点启发了劳申伯格和另一位波普运动主将约翰斯。

劳申伯格最先实践凯奇的理论。他最初用近似自动主义的方法在画布上乱涂颜色,再把真实的东西贴上画布,破坏抽象表现主义的模糊空间,同时又通过现成品来填补艺术与生活之间的距离。在凯奇噪声理论的启发下,他对城市生活的废弃品——垃圾发生兴趣,把这些本来不具备审美特性的东西拼凑起来,使之脱离原来的属性,具有新的含义,在形式上也开了"结合"艺术的先河。

从单纯的平面拼贴"结合绘画"到平面拼贴与立体素材的集成绘画,劳申伯格《大峡谷》 305 是一个阶段的代表作。作品画面上半部用报纸、照片、布头、硬纸板拼贴在画布上,有力果断的大块笔触,把剪贴、拼接痕迹及素材本质消失,重新整合成抽象

305 《大峡谷》

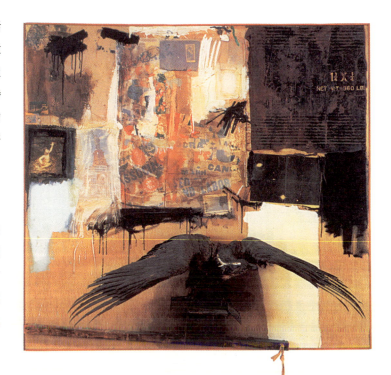

的形态。作品的名称，会让观众感觉或许是森林，或许是美国大峡谷，一只鹰的标本从画面中迎面飞来，似乎从峡谷中飞出，画框右下方悬挂一只枕头内胆。画面上方的抽象，下方的具象，实际反映作者此时多重矛盾的集成。

有人认为他的集成不带任何象征性或可叙述的意义，一位艺术史家还说："劳申伯格的作品，坦白直率，没有任何秘密的暗示，没有任何用密码来传达的社会或政治想法。"但有几件集成作品似乎是有密码的。譬如一九五五——一九五九年创作的《宫女》，我们可以看见马蒂斯最喜欢画的宫女裸像。劳申伯格故意模仿着：一个盒子撑在棍子上，像是一个女人的身体；一个躯体在可笑的宫女的枕垫上摇摆；盒子四周贴满了照片和古典裸女。那只鸡的标本还让我们联想到法国叫情妇为"昂贵的鸡"的俚语。

劳申伯格的"集成"，有时充满了双关语，在造型中加入一些隐喻，最显著的例子就是他一九五九年做的《姓名缩写》306。这是劳申伯格最有名的集成：一个破旧的轮胎套在安哥拉羊的身上。这件作品之所以多年来引起批评家的兴趣，一个原因，在于其内藏的性意识。在西方，山羊是淫荡之神萨提儿的象征，与轮胎组合在一起暗示同性恋，是现代文明堕落的标志之一。从这件作品中可以看出劳申伯格在观念深处与达达主义的联系。

劳申伯格的"集成"，是最终脱离抽象表现主义的产物。起初，劳申伯格描绘的是属于抽象表现主义绘画。他为了明确地脱离波洛克和德·库宁的影响，强调绘画作品的物质和生活性，而到六十年代他的艺术观点越加成熟，此时劳申伯格不仅是有着抽象主义传统，更是广泛主题概念表现的艺术家。一九六三年，劳申伯格在艺术界建立了声誉，在伦敦的个人回顾展上，评论家认为"这是自波洛克以来最优秀的美国艺术家"，劳申伯格的出现，"标志着一个新阶段，一个新历史的开端"。

一九五九年至一九六〇年，劳申伯格为但丁的神曲《地狱篇》作了三十四幅素描插图。他直接为图书插图只有这一次。一九六四年，劳申伯格以《平底船》作品在威尼斯双年展中得第一奖。这是美国画家第一次获得这样高的奖。

七十年代劳申伯格再度利用废品进行集成作品的创作，《记忆》307不过这一次几乎看不到附加的油彩，纯粹是人工物的组合。它企图向观众证明：每一件材料都有其独特的品质，对艺术都"有所贡献"；硬纸盒、照片、海报与精美的庙宇，都一样"受到尊重"，都一样可以反映历史重大事件和记录历史的一瞬间。这一时期，劳申伯格还进行丝网画的创作，用纸浆、竹子、印花丝绢和泥土作了一批作品。在不断尝试版画表现中，他发现，版画是一个被埋没的艺术，没有绘画与拼贴参与是缺

306 《姓名缩写》

307 《记忆》

乏影响力的。在《蓝色顽童》308作了尝试,作品看上去,是一块类似单人床单,镶嵌着方形桌布,有着丝网印刷的痕迹,版画和拼贴相互交错在画面之中。

到八十年代,劳申伯格更多的是用各种照片和实物来组合成一幅作品,表达对一个国家、一个民族以及一件事情的认识和态度。《鲁迪的房子 Rocl 委内瑞拉》,是用照片叠印组合的。一只狗居于中心,一把椅子是实物,还有许多生活中常见的用品和他在各国拍下的照片,构成他对那个地方的印象。也许《无题 中国》便是他数次来中国的印象。两把地道的中国黄布伞与若干幅不同的景象组合,到底表现什么印象,谁也说不清。

但是,废物利用,表达自己观念,是他一贯的创作思想,他把自己的思想、激情和表现结合在一起,没有哲学解释,也不要作品说明,更不要提示,一切皆在画中。《无题》309劳申伯格有好几件这种题名的作品。真正的艺术家,是"话在画中"的。

这位享有盛誉的世界杰出的波普艺术艺术家于美国时间二〇〇八年五月十二日夜间在家中去世,享年82岁。

3 条条道路通罗马

从抽象表现主义向波普艺术的转换中,两个象征性的双胞胎中另一位叫贾斯珀·约翰斯(1930——),是与劳申伯格同时起步的波普艺术家,与劳申伯格一起在黑山学院学习过,也是在50年代开始艺术新探索的。这位美国本土艺术家在凯奇理论影响下,发

308 《蓝色顽童》

309 《无题》

现了与抽象表现主义截然不同的硬边平面结构。他的题材是人们非常熟悉的、简明易懂。靶子,旗帜,地图,啤酒灌,皮鞋,数字,一系列字母,一截断肢石膏模型,这类物品,平淡无奇。而就是这些日常所见的物品,人们最熟悉的社会符号,让他敏锐地捕捉到艺术史上的价值,他用这些人们熟悉不能再熟悉的素材,开创了一个艺术新时代。靶子和国旗等这种现成的材料,在约翰斯的作品中,经常出现,如《靶子和四个面孔》和《靶子和石膏模型》310,两幅作品,内容和构图基本一样,而不同的是靶子的上方,前者是四个人的面孔局部呈现在四个框洞中,而后者靶子的上方是九个框洞,九个框洞中呈现是人身解剖器官石膏模型:脚,鼻子,手,耳朵等。不论是靶子还是人体器官,在这里是符号与艺术之间的探究。作者用人们日常所见的素材符号,也是刻意排除形象的晦涩性,将人们非常熟悉甚至感到麻木的符号图像,以艺术的方式反复呈现出来,以此引导人们重新发现形象符号的意义。正是这些人们最熟悉的形象符号,不会给观众带来任何深奥神秘的感觉;不知不觉中体现了"大众艺术"的精神。

作品平面的、硬边的图像,简单醒目的视觉效果,加强了色彩的表现力。由此可见,约翰斯从追求平面构成的硬边效果出发,自觉或不自觉地采用了大众文化的形式:广告、商标、招牌等。

除了在绘画加雕塑的形式之外,在材料和技法上他的方法多种多样,用蜡和颜料混合,在画面上用拼贴不同的报纸等等方法与形式,在以后的绘画和雕塑领域都有所体现。

在美国,领头的波普艺术家不仅包括劳申伯格和约翰斯。比如安迪·沃霍尔(1928—1987)完全取消艺术创作中的手工操作观念。他的很多画是用制版

310 《靶了和石膏模型》

印刷的方法把照相形象直接移到画布上。他另一独特的地方，是把注意力完全集中在一些标准的商标和超级市场产品上，像可口可乐瓶子、坎贝尔的汤罐头，以及布里罗的纸板箱。他最有特色的风格就是重复。从《绿色的可口可乐瓶子》画面上，可以看到无数的可口可乐瓶子，它们也许是安排在超级市场的货架上。它说明波普艺术包括了一种对物体的态度的改变。物体再也不是独一无二的，因为在现代工业生产下，大多数商品是成千上万一模一样地制造出来的，每一个东西和其他东西之间并无多少区别。

沃霍尔从这里开始，转而去探索广告、连环画、电影宣传画以及美国当代的名人、电影明星等画像。系列画之一《玛丽莲·梦露》是波普艺术中最有影响的作品之一，它同样体现了重复的特点。重复并不意味简单的再现，这里存在着一定的精神价值和思想内容。玛丽莲·梦露在五六十年代被称为美国"最时髦的明星"，一九六二年八月的一天服了大量安眠药自杀，整个美国为之震惊。沃霍尔在梦露自杀后几天，就开始创作她的系列画，他用玛丽莲·梦露的剧照，以丝网印法来纪念这位风靡全球的性感明星。只有头部和颈部的玛丽莲·梦露像，脸部、嘴唇、眼睛在各种背景颜色的衬托下，醒目亮丽，光彩照人。安迪·沃霍尔一口气完成了二十三张不同着色的玛丽莲·梦露像，他的直接目的是悼念性的。

重复，复制，略加改变后，再重复，再复制。丝网印刷的程序，给了安迪·沃霍尔发展反复复制的良机，使他的艺术主张，得到充分的张扬。他以后的一系列作品，都与丝网印刷紧紧联系在一起。古典主义者和现代主义者都将重复视为大忌，而沃霍尔却是将重复推向了极致。

311 《绿色的可口可乐瓶子》
312 《玛丽莲·梦露》

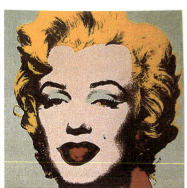
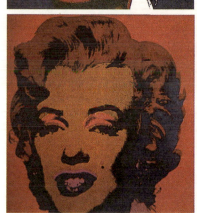
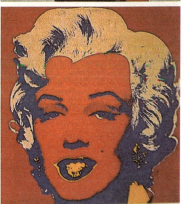

再如阿兰·乔恩斯的《帽架 椅子 桌子》313，充斥其中的不仅是人，还有大量的人工制品，它和人一起构成了现代的环境、气氛，满布在人们的周围，影响着人们的周围，影响着人们的行为和思维方式。波普艺术所追求的，正是这些消费文明、都市文化的现象。

4 走向环境

自古以来的雕塑无论是抽象还是具像都是静止的，不可能自己动起来，这是传统，也是大家习惯的认知。而亚历山大·考尔德（1898—1976），这位二十世纪世界雕塑界革新者，美国雕塑巨人却改变了这个历史。

让雕塑"活动"起来，把"时间"柔进了雕塑，在运动中体现四维空间，由各种颜色的圆形、椭圆形、三角形的叶片翼片组成的雕塑，可悬挂在空中，可固定在一个支点上，或竖立在室外，或悬在室内金属线上，没有具体固定方式。雕塑的随着气流变化不断改变自己的面貌或者按考尔德设想的方式运动。活动雕塑的金属叶片在平衡上做的十分轻盈，传动节点阻力极小，雕塑可像清风吹动的树叶一样轻轻抖动，形体构成简单，鲜艳色彩点缀，观赏者常常是住脚的注目，沉浸在视觉审美的乐趣之中。

考尔德雕塑形体由最基本元素构成，几乎是"纯粹抽象"，把造型艺术剥离只剩下"骨头"，他对美国极少主义的特征做到了最彻底的诠释。

考尔德雕塑为现代环境艺术注入了活力，他把雕塑于现代公共环境融为一体，为公共环境空间增添了一种新的艺术形式。他在公共艺术与环境空间结合方面做出杰出典范。

《螺旋》314 是考尔德与米罗、摩尔等艺术家一样是受联合国教科文组织巴黎总部的委托而创作的作品。雕塑放置总部大厦正前方的草坪上，后面靠近大厦入口处，从左到右是摩尔、贾科梅第的雕塑，米罗的壁画。雕塑的动感在水平方向和垂直方向作运动，一有风就朝两个方向运动。笔者在去教科文总部考察时发现，总部大厦院内，几乎没有什么人出入，根本感受不到艺术作品与人和环境交互

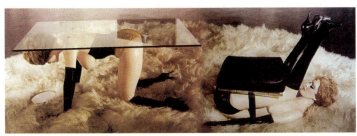

313 《帽架 椅子 桌子》（局部）

314 《螺旋》

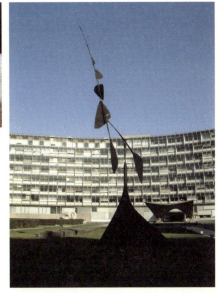

的感染力。就像一件古董,陈设在博物馆中一样,冷冰冰的。考尔德的雕塑靠近大厦院内原入口处,在大厦开阔地的前端,艺术家的作品基本上都在这大厦朝南的平地上。由于改建的需要,现在大厦主入口调整大厦的背则,所有人都从"后门"出入,失去原先建筑师马塞尔·布鲁尔环境设计的意图。

考尔德深受艺术与科技的吸引,学过工程机械和有着马戏团体验生活经历的他,发展出独具个人风格的雕塑,在最初就注定与动感雕塑结缘,他的作品一经问世,达达派领军人物杜尚就将之命名为"动态雕塑"。动态雕塑有时受空间、体量,以及放置地点的局限,难以充分表达雕塑家内心极力创新的艺术个性。体量厚重,结构简洁,张力动人,完全静止的硕大金属雕塑,是他后期发展的方向。这一类作品,被达达派和超现实主义的创始人之一阿尔普称之为"静态雕塑"。

二十世纪七十年代,考尔德接受了几个纪念性雕塑的委托,一时间,美国各地,几乎每一个露天广场,好像都需要一件考尔德雕塑。当具备多种功能的摩天大楼无休止地使用玻璃幕墙时,考尔德的纯红色的、不拘一格的、有机的城市雕塑形式开始出现,仿佛为正日益变得封闭的城市开启了一条新的地平线。城市居民在大都市的中心区里体悟到了美国人的博大胸怀和聪明睿智,他们充分认识到了大型抽象雕塑比起严肃的传统欧洲铜雕塑更适合于美国的摩天大楼。《蜘蛛》315 坐落在巴黎德方斯,这个巨大的钢铁红雕塑,在整个广场上特别引人注目,让人向往,身心都受到震撼。与建筑,与地面,与空间,与周围一切环境结合的十分完美。必不可少的雕塑在城市景观中所处的地位,艺术品质,环境品味,决定一个城市环境艺术文化价值取向,观众也能够体会这个城市的市民和执政者的艺术素养。

艺术作品的置放,与环境自为一体的创作,

会使环境景观发生重大改变,常常让政府执政者对艺术家创意难以决策,不是拒绝就是漫长时间的等待,一当艺术家的作品变成现实,总是会让世人震惊。克里斯托和他的妻子,十九次作品创作成功经历已经证明了这一点。

以多次包裹大型建筑、海岸、岛屿等而闻名于世的克里斯托夫妇,不久前又有惊人之作,《门》316 在美国纽约中央公园,沿着公园大道和小径伸展,以每隔12英尺的距离,竖立起一道道由聚乙烯制成的门,每道门都悬挂着一块桔红色织布作为门帘,蜿蜒37公里,如同橙色长龙,十分壮观。它由7500个"门"组成,每个"门"都有16英尺高,宽窄不等,随着中央公园各条道路的宽窄而定。并穿越整个中央公园,从纽约市第59街一直到110街。随着光线的变化,这些橙色门帘的颜色时而变深,时而变浅;有时像金叶,有时带有银色的光泽,就像

西方现代派美术　第十八章
　　　　　　　　"波普"与"大众"
　　　　　　　　——劳申伯格

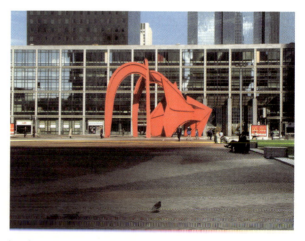

315　《蜘蛛》

一条"金色的河流",在公园树丛中若隐若现。

从一九七九年开始奔波直到二〇〇五年纽约市长的恩准才得以实施。这个耗费巨大的作品只存在16天,但是已经算是克劳德夫妇中存在时间比较长的作品,克里斯托夫妇另一件代表作,将重达3.6吨的橘黄色尼龙布,垂挂在美国科罗拉多来福峡谷相距1200英尺的两个斜坡之间。这个耗资40万美元的作品,却因为即将到来的暴风雨,而在尼龙布挂上去28小时后,不得不紧急取下。当年包裹帝国大厦也只有14天展示时间!

从克里斯托夫妇创作了一系列大地艺术作品,包括一九九五年的"包裹德国柏林议会大厦",一九九一年在日、美两国的"伞"以及在迈阿密的"被环绕的群岛"和在加利福尼亚的《飞奔的栅篱》317等。这些极具颠覆性的项目,使这对夫妇艺术家成为20世纪后半叶最大胆、最有创造力的大地艺术家。

克里斯托·克劳德早年是一名贫穷的保加利亚艺术家,由于不满扼杀艺术生命的政治环境,一路从捷克斯洛伐克流亡至维也纳,后又辗转前往巴黎;而珍妮·克劳德曾经是一名法国名媛。这两个同年同月同日生的(1935年6月13日)艺术家,虽然地位悬殊,却仍然走到了一起,珍妮摆脱了原有的上流社会生活,开始与克里斯托一起进行创作。他们不属于那个流派,美术史论家的冠名,艺术家本人常常是不屑一顾。

把桥梁、高楼、海岸用布包裹起来,在道路,草原、山野用布装置一番,体量气势磅礴,环境一夜之间突然生辉,必然令人震撼,同时也让人遗憾,因为停留世间时间太短。

同样也是规模盛大,气势夺人,也是置身在自然环境中的雕塑艺术品却是另一番景象。

巴黎维莱特公园的草坪上,一辆巨大无比的自行车,一半露在外面,一半埋入土中,实在有一种漫画的味道,恍惚中让人感觉进入矮人的王国里。孩子们从来没有把它当作什么了不起的艺术品来看待,总是打打闹闹围着露出半截的车把,脚踏,车轮追逐玩耍,不是在半截车轮上跑来跑去,就是爬上爬下,闹个不停。《掩埋的自行车》318这件作品出自瑞典雕塑家克莱斯·奥登伯格,一九九〇年为维莱特公园而创作的。

密特朗总统执政时期,为重整巴黎雄风,恢复昔日光彩,提出一系列巴黎振兴计划。维莱特公园的建设是这个计划的具体体现之一。奥登伯格也是法国第一个为选择城市公园而组织的国际性方案竞赛的受益者。

"掩埋的自行车"雕塑由四部分组成:车轮,车把和车铃,车座,和丢弃车支架的脚踏板,每一个庞大的部件都使用钢、铝、玻璃纤维和聚氨酯搪瓷制成,总占地大约一千平方米。把它们掩埋在土

316 《门》

317 《飞奔的栅栏》一

中，让一部分部件突出地面，突出的部分是现实，而掩埋的部分让人有虚幻的感觉。这个长50米的脚踏车雕塑作品，充分考虑地下位置的利用，虚实相间地分布在地面不同的位置。雕塑作品运用它可见部分的规模和暗示的心理作用体现一种浪漫主义，仿佛探险家或考古学家面临一些大部分都掩埋在地下的古代遗址的片断，使观者有身临其境，探求虚空的欲望。这个公园主要是供游玩的，人们可以攀登，可以作为滑梯，全家人可以一个接一个的攀登到顶部，然后回转地滑到底部。

奥登伯格的雕塑作品不仅是通俗易懂、让人容易接近，也是波普艺术流派中唯一能够被广泛应用在公共环境中的。他的雕塑遍及世界各地，都是人们日常生活中常见的物品被放大了很多倍的巨大的实物。在公园、街道、城市广场、绿地上人们时常见到比人大几十倍或十几层楼高的领带、羽毛球、棒球棍、望远镜、老虎钳、火柴棒、汤匙、衣夹等，这些作品在都市的环境中效果十分突出，让人感到愉悦。

奥登伯格将日常生活用品雕塑化，完全剥夺了它的功能，这些作品在散发掉一种意义，又生长出另一种意义的同时，也将那种极通俗和表象的形象以新的姿态渗透进我们所生活的世界，是物质社会和现代生活中的对于"物"的神化和思考。

克莱斯·奥登伯格1929年出生于瑞典首都斯德哥尔摩。曾任职于耶鲁大学和芝加哥艺术学院。他在经历了一段用涂鸦般的手法组合废弃材料的艺术实践之后，1976年，他开始进行具象的实物艺术的创作。自从波普运动出现以来，在所有的波普艺术家中，奥登伯格留下了最杰出的创造。

318 《掩埋的自行车》

修订版后记
REVISED POSTSCRIPT

　　本书修订工作终于完成。面对一系列修订编辑的问题，用一年多的时间把它们一一解决，是时间和毅力的结果，也与朋友和同行的帮助分不开的。

　　修订过程也是"温故而知新"的过程，曾经考察之旅一幕又一幕历历在目，一次又一次震撼着我的心灵：梵·高超越常人五十年的艺术认识，时代与他格格不入，终生孤独、凄凉；毕加索的作品实在太多，几乎遍及欧洲每个城市，无外乎有人感慨他是人还是神？奥登伯格的雕塑，不身临其境难以理解他的思想……，与艺术家的作品零距离接触感受颇深。以心灵呼唤风格，以创造鼎革世界，不拘一格表达思想、观念和主张，我想在修订版中体现这种感受。

　　人生对第一次的经历总是记忆深刻，此书第一版是我十八本著作"子女"中第一个出世的。"老大"成长确实不易但也很幸运，从第一次把书稿交给中国青年出版社出版，到这次修订版由中国建筑工业出版社出版，整整二十载，弹指一挥间，往事历历在目。在那特殊的敏感时期，书稿在中国青年出版社搁置四年后才得以出版。初为"人父"，对所有帮助的人至今都怀着感激的心情，一些没说或没有来得及说的话，借这次修订再版的机会一吐为快。第一次中国青年出版社文学编辑室主任李裕康先生，突然从京城来我寒舍造访，令我措手不及。满屋书稿、资料、图片、冲洗黑白照片设备、样片、几十本大型外文画册、外文书籍、随处摆放，凌乱不堪，一副"著书立说"的狼狈相。李先生看了说：我放心了。此书能够出版，李裕康先生的独具慧眼是功不可没。我与李先生素昧平生，从未谋面，几十封对各地出版社的投稿函，只有几个同意接纳书稿的。李先生是第一个盖上编辑室红印正式回函的。李先生刚走，上海人民美术出版社美术编辑室主任、美术理论翻译家刘明毅先生也第一次专程来访。我至今深深感谢两位先生的知遇之恩。没有给上海人民

美术出版社出版，是考虑专业出版社发行量很少，读者面窄，我是想让更多的青年读者读到它，以专业的学术研究观点用最通俗语言的表达，读起来不费劲，这是我最初的想法。初出茅庐，力量单薄，因为得到很多人帮助，"老大"才得以问世。二十世纪八十年代中期，时任马鞍山市长周玉德拨专项研究经费给与资助，对我无疑是雪中送炭，人生第一次得到的学术研究资助，让我扛过很多困难。回想起来我真钦佩市长远见卓识和超凡胆略；中国青年出版社编辑、现为大众文艺出版社副社长副总编辑刘艳丽为本书第一版编辑、出版和近十万的印数起到至关重要的作用；著名书籍装帧设计大家清华大学吕敬人教授为本书妙笔构思的装帧设计是全书的点睛之笔。借此机会感谢他们。我能斗胆写书，大学做学生时一些学者专家的教学，给我思想境界触动不小，第一次韩美林先生在课堂上说"可贵者胆，所要者魂"的艺术行世格言，让我顿开茅塞，它也成了我学问追求的座右铭；张蔷，中国艺术研究院美术史论专家，《美术史论》副主编，美术史论课的严谨治学言传身教，对我很有影响；王朝闻、晨朋、喻继高、叶矩吾、王石岑、凌虚、张自申、郑震等这些学界前辈的学识教育是启迪我思想后劲的，感谢这些学者风范对学生的影响。

　　本书修订再版过程中琐事较多，很多人给与帮助，其中翁敏、费杨、李蓓等同仁的大力协助，才使修订工作得以顺利完成，在此致以由衷感谢；对本书再次得到吕敬人教授装帧设计，中国建筑工业出版社李东禧、唐旭编辑辛劳，张惠珍副总编辑、王珮云社长给与本修订版出版鼎力支持一并深表感谢！

<div style="text-align:right">

鲍诗度

2009年9月于 东华大学

</div>

图书再版编目（CIP）数据

西方现代派美术／鲍诗度著．－北京：中国建筑工业出版社，2009
ISBN 978-7-112-11276-8
Ⅰ.西… Ⅱ.鲍… Ⅲ.现代主义－美术史－西方国家 Ⅳ.J110.99

中国版本图书馆CIP数据核字（2009）第151470号

责任编辑：唐　旭
责任设计：崔兰萍
责任校对：梁珊珊

书籍设计：敬人书籍设计工作室
　　　　　吕敬人+马云洁

Western Modernist Art

西方现代派美术

鲍诗度 著

*

中国建筑工业出版社 出版、发行（北京西郊百万庄）
各地新华书店、建筑书店经销
北京盛通印刷股份有限公司印刷

*

开本：787×1092毫米　1/16　印张：17　字数：418千字
2009年10月第一版　2009年10月第一次印刷
定价：138.00元
ISBN 978-7-112-11267-8
（18491）

版权所有　翻印必究
如有印装质量问题，可寄本社退换
（邮政编码：100037）